數位電影
製作概論（第二版）

An Introduction to Digital Film Production

丁祈方 著

麗文文化事業

■ 國家圖書館出版品預行編目資料

數位電影製作概論 / 丁祈方著. --初版. -- 高雄
市：麗文文化，2016.08
面；　公分
ISBN 978-957-748-641-7（平裝）

1.電影製作　2.數位電影

987.4　　　　　　　　　　　　　105010336

數位電影製作概論（第二版）

二版一刷・2016 年 8 月

著者	丁祈方
責任編輯	李麗娟
封面設計	王禹喬
發行人	楊曉祺
總編輯	蔡國彬
出版者	麗文文化事業股份有限公司
地址	80252高雄市苓雅區五福一路57號2樓之2
電話	07-2265267
傳真	07-2264697
網址	www.liwen.com.tw
電子信箱	liwen@liwen.com.tw
劃撥帳號	41423894
購書專線	07-2265267轉236
臺北分公司	23445新北市永和區秀朗路一段41號
電話	02-29229075
傳真	02-29220464
法律顧問	林廷隆律師
電話	02-29658212

行政院新聞局出版事業登記證局版台業字第5692號

ISBN 978-957-748-641-7（平裝）

麗文文化事業

定價：520 元

自序

　　10 多年前曾因創作研究計畫，把當時頗為罕見的數位電影攝影機，和攜帶式示波監視器自日本帶回國內進行拍攝研究。這些攝影機與檢測裝置，在當時美、日等地的數位電影拍攝工作上已是標準配備，但國內卻仍相當稀有。因此劇組成員都很欣羨能夠以此設備進行電影的拍攝。如今物換星移，數位電影製作多已將訊號數據的檢測和監視功能，內建在攝影機或監視器內，隨時可以展示與提供給導演、攝影師和 DIT 等人作創作參考，與影像品質的技術性確認，這除了是創作上輔助想像力實現的新增工具之外，也是數位化顯著改變電影製作體制的現象之一。

　　然而接觸所及，無論是其他影片的拍攝劇組或是課程學生，對於數位設備所提供的監視影像或數據如何理解往往都有極大落差。此外拍攝現場或後期工作人員，也常因彼此間的訊息溝通不良容易發生誤會。這些不解或誤解的原因，多是因為大家輕忽了電影自底片轉換成數位時，在創意執行上不甚清楚兩者間製作原理的同、異何在所產生。雖然說可以採用多方嘗試並從失敗中找出方法的實踐方式，但是過多的失敗也不免抹煞多數人的鬥志。這便使作者意識到系統性的數位電影製作專書的必要性。在累積更多的拍攝研究與製作經驗，與蒐集國內外新知和文獻爬梳，以及與業界人士的意見溝通後，於 2013 年春開始了本書的撰寫。

　　電影創作包括了創意與製作兩個層面。因此本書的核心，是基於啟發電影創作，理解電影製作上原理和觀念的論述。所以內文包含了藝術表現和技術駕馭，以及電影的敘事本質和未來的發展等架構。然

而前述各項都必須透過以充分的科學知識為基礎，和實際運用才可達到全面性的理解，所以上述四者更發展成本書撰寫上「四端點、兩構面、一十字」的思維依據。依此本書分別完成了敘事、電影視覺化、從底片到數位的電影成像和後期工藝，以及數位的想像力等幾個章節。

本書的撰寫也面臨幾項挑戰。因為科技的更替與發展永不停歇，雖極力在內容上儘量和當下的發展脈動接軌而戮力，然而訊息資料量的龐大以及部分資料取得不易與保密原則等，仍然無法避免會有部分訊息未能公開，或是無法全面顧及之處，甚覺可惜。

即便如此，本書的完成也要感謝許多人。在觀念論述上，受到了電影教育界前輩學者們諸多精闢的建言啟發，也受到陳以文導演、林良忠教授、好萊塢視覺特效導演 Shigeharu Tomotoshi 等人，在想像力、攝影的成像和後期工藝與視覺特效上的許多討論而得以成型，讓本書在內文上能有更豐富的論述層次與說明。電影製作階段的幾項工藝中，再次向索爾視覺效果公司（solvfx）、天影數碼電影製作有限公司與南方天際影音娛樂事業有限公司、深圳市大疆創新科技有限公司提供例證說明的影像，表達深切感謝之意。電影表現論述上相關電影段落的圖像例證，感謝海鵬影業公司姚經玉先生、山水國際娛樂有限公司王統生先生的提供，特此致謝。另本書的校稿也受石宛蓉和周語莊小姐，利用自身影片拍攝製作、企畫提案和研究工作的空檔進行協助，由衷感謝二位的辛勞付出。內文部分的繪圖也因有林真熙小姐的幫忙才得以完成。在此也特別向麗文文化事業蔡國彬總經理、李麗娟經理，提供本書出版上寶貴的經驗和協助，謹致謝忱；以及因故耽擱，造成本書各項進展與現況的增修工作，直到 104 年 11 月才完成的耐心等候而致歉。最後要感謝家人們長久以來對我工作上的包容，謝謝你們。

丁祈方謹誌　　民國 105 年 3 月

數位電影製作概論

An Introduction to Digital Film Production

目次

圖目次

表目次

導言
想像力、藝術、技術與知識管理

一、想像力與藝術和技術的關係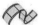

> 　　一切具有重大意義的技術發明……意味著一種進步，在藝術中也是如此……，技術手段是藝術最有效的促進者，本身就是靈感，……藝術中，工具先於靈感而存在。
>
> 　　　　　　　　　　　　　　　　　　　——貝拉・巴拉茲[1]

　　藝術是藝術家的自由創造，而藝術家的思維似乎不受自然規律的束縛。藝術需要自由想像、大膽誇張，甚至對物件進行隨意的變形處理，這種想像性、虛擬性恰恰是藝術的一個重要特徵。想像（imagination）包括兩方面的意義，一方面它的結果是虛構、非真實的，另一方面它的結果卻也可能對現實問題提供新解答（鄭泰承，1995）[2]。

　　而科學也同樣離不開想像——科學想像的自由和神奇不亞於藝術

[1] 安利（譯）（2000）。《可見的人—電影精神》。貝拉・巴拉茲著（1930）。
[2] 鄭泰承（1995）。《電影觀賞—現世的宗教意含性文化心理經驗》。

想像。與藝術思維一樣，科學思維也充滿了創造性、聯想，甚至直覺、靈感與頓悟等。科學發現經常先以「科學猜想」、「科學假說」的形式出現，然後才被證實，這便是科學的一個重要特徵。某種意義上，這些想像、猜想和假說常被看成是一種「虛擬」或「虛構」，而科學家在這樣的基礎之上進行實驗與實證。

雖然藝術關注的是人和人的情感，與科學所研究的物件截然不同，但藝術和科學活動的主體都是人，這一點它們又是相同的。因此，儘管自然現象本身並不依賴科學家存在，但對自然現象的抽象和總結乃屬人類智慧的結晶，這和藝術家的創造是一樣的（李政道，1997）[3]。阿瑟·米勒說，在創造性開始的時刻，學科間的障礙就消失了。同時，在這個關鍵時刻，科學家和藝術家都在尋找新的審美形式。另一方面，長期以來，人們都知道，科學的根源從來都不完全來自科學本身的內部。那麼為什麼 20 世紀最有影響的藝術運動的根源應該完全來自於藝術內部呢？（Arthur. I. Miller, 2002/2006）[4]

科學與藝術的本源是一致的，它們都來於人類的社會實踐，來自於人類的智慧與創造。所以「科學與藝術的共同基礎是人類的創造力，它們追求的目標都是真理的普遍性」。藝術和科學的開花結果，都是奠基在人類創作和想像的基礎之上。

在物質和技術手段達不到或還沒有達到的地方，總有人類的想像力在創造（李湘）[5]；電影的藝術表現與敘述構成，和先前述及的狀況近似，電影作者也永遠都在盡其所能開創與嘗試創造新的電影藝術與審美觀。在電影中藝術和科學的相同處，便是電影自始至終，都需要高度仰賴科學產物、工具和器具等的完善配合，電影藝術方可成立。

[3] 李政道（1997）。〈藝術和科學〉。

[4] 方在慶與武梅紅（譯）（2006）。《愛因斯坦·畢加索：空間、時間和動人心魄之美》。Arthur. I. Miller 著（2002）。

[5] 李湘（2002）。〈李政道談科學與藝術的關係〉，《文學研究》。

即便是電影的上映，這所謂的最後階段，也必須藉由相應的放映設備與環境來完整呈現電影的想像世界。當我們再從電影的製作與創作面向來檢視時，這意味著電影作者也必須在虛擬和想像的環境中，藉由科學工具及運用它的技術，把虛擬和想像建構成為以光影和聲響為媒介平台的電影，來表達真實情感。

事實上，沒有藝術需求就沒有新技術的發明；技術的推陳出新又持續將藝術推往更高層次，這成為一種良性的循環。例如，聲音可以在電影中被紀錄以及還原重現，不僅使得銀幕上的事物不再噤聲，電影的表現因此擁有更多感官的層次，同時也創造出更多豐富的感受。電影中的色彩讓觀眾逐漸在影像的真實性上有更多的期待和要求，進而推動運用色彩進行電影語彙的建立；拍攝輔助工具也在攝影機的運動上提供了電影作者有更多時空上的影像變化；燈光器具改變了電影照明在正常曝光以外的表現需求……當然電影院的上映，也不停地在銀幕的視覺光影中進行真實與幻境的交疊，再現身歷其境的音場。

姑且不論藝術造詣和商業利益之間的關係，世界注目的四大影展[6]之一的奧斯卡金像獎（Oscar Awards）主辦單位 The Academy of Motion Picture Arts and Sciences（美國電影藝術與科學學院，簡稱美國影藝學院）[7]，自 1931 年起（奧斯卡金像獎第四屆），每年學院會員會依照報名與推薦的狀況，投票決定是否頒發學院中的奧斯卡最佳科學技術成就獎（Scientific & Technical Awards）。此舉已行之有年，並且在 1978 年起，科學成就獎項更細分為三個等級─技術成就獎（證書），科學

[6] 四大影展是美國奧斯卡影展、法國坎城影展、義大利威尼斯影展和德國柏林影展。

[7] 1927 年 5 月，美國電影界知名人士在好萊塢發起一個非營利組織，定名為電影藝術與科學學院。學院決定對優秀電影工作者的顯著成就給予表彰，設立了「電影藝術與科學學院獎」，1931 年後「學院獎」逐漸被其通俗名稱的「奧斯卡金像獎」所代替。後來簡稱為美國影藝學院和美國奧斯卡金像獎。

與工程獎（獎牌）和奧斯卡獎優異獎（奧斯卡小金人獎座）[8]，說明了技術在電影領域中的價值和重要性。

Youngblood, Gene（1970）說，技術可以將藝術家解放，專心致志於想像性創造[9]。這就與貝拉・巴拉茲提出，對電影藝術而言，技術手段是藝術的最有效的促進者，其本身就是靈感……。藝術中，工具先於靈感而存在相呼應（1930/2000）[10]相同，在新的概念性藝術中，藝術家的思想是重要的，而不是他操縱媒介的技術能力。在另一方面，由於電腦能夠在諸多的選擇中讓電影作者做出自主的決定，它最終將決定藝術作品的結果。在電影的世界裡，沒有技術則藝術無法成立，而藝術沒有了想像力驅動，自然也就無法催生存在。

二、知識管理與藝術和技術的關係

> 「知識就是力量」……，其實更精準的說法，應該是要會思考知識、運用知識才會產生力量
>
> ——莊淇銘[11]

所謂知識，依性質則可區分為隱性知識（tacit knowledge）與顯性知識（explicit knowledge）兩大類。隱性知識是指難以透過語言及文字等外在形式表達的知識，此種知識係高度個人化且難以傳授於人。

[8] 摘自美國電影藝術與科學學院官方網站，連結為：http://www.oscars.org/awards/ scitech/about/index.html。

[9] Youngblood, Gene (1970). *Expanded Cinema*.

[10] 同註 1。

[11] 莊淇銘（2011）。《知識不是力量：培養思考力 THINK UP》。

個人所擁有但難以言傳的技術、技巧及心智模式（mental model）等均屬隱性知識；而顯性知識則與隱性知識相反，係指可透過語言或文字等外在形式表達的知識，這種知識也就是可以分類編碼的客觀知識（Nonaka, 1998）[12]。而知識管理所要掌握的則是上述兩種知識的轉化與運用，在許多知識管理的相關文獻中，知識管理經常被概括性的定義為創造、儲存與運用知識以促進組織績效的過程。李勃維茲（Liebowitz, 2000）[13]便說，知識管理是從組織的無形資產中創造價值的過程。知識管理並不是一項新的概念，它是一種以知識為基礎的系統、人工智慧、軟體工程、組織發展改良、人力資源管理與組織行為之概念的綜合體。

　　法蘭西斯‧柯波拉為了避免再次發生像《現代啟示錄》（Apocalypse Now, 1979）拍攝現場時，遭遇到許多無法控制的事情[14]，在《舊愛新歡》（One from the heart, 1982）的拍攝時就完全採取在電影攝影棚內拍攝的方式，嘗試著把前期製作、拍攝期與後期製作的所有工作互相融合的體制，希望可以完全同時進行拍攝準備、和將所拍攝的影片素材在現場行剪接工作。柯波拉把這種運用電子裝置協助電影拍攝製作的系統，稱之為Electronic Cinema[15]。雖然這部電影在票房上並不成功，但是以視覺預覽（Previsualiztaion）作業，以及把製作上每個階段需要互相運用的知識，放在場景中進行拍攝的嘗試，已經把未來電影的製作模式凝塑出一個雛型。而這便是建立在以往的知識管理基礎上。

[12]　Nonaka, I. (1998). The Knowledge-Creating Company.
[13]　Liebowitz, J. (2000). *Building Organizational Intelligence: A Knowledge Management*.
[14]　本片因為拍攝團隊、演員的精神狀態不穩定、和導演起衝突、拍攝地菲律賓的場景與美術道具等的狀況百出，讓原本預計 14 週的拍攝期大幅延期，製作預算超支使得導演本人自付數百萬美元來填補。
[15]　摘自 Jeanine Basinger (1986). *This is a wonderful life Book.*

羅傑，狄金斯（Roger Deakins）[16]也曾經說過，學習各種資料，聆聽各家經驗使他理解電影鏡頭的最佳性能、也清楚了負片的曝光更需較精準、而正片的沖印則要保持正確的顯影標準。他曾經在電影《1984》（George Orwell, 1984）開發出省略去色法，成功地將電影負片中的銀粒子保留下來使它們在底片上自然地形成一個黑白底，進而降低了色彩飽和度，完善契合了導演希望電影可以有異於單板科幻片的影像調性[17]，開創出一種稱為「跳漂白」[18]的後期沖洗模式，新添了一種電影表現手段。

當前的數據處理以及網路雲端，已進展到大數據（Big Data）的規模，我們已經無法單純地用「資訊爆炸」一詞來形容資料的龐大；現在每週所面對或是接觸的資訊量，比 18 世紀的人類一生所處理的資訊量還要多。因此如何管理這麼巨大的資訊，進而將它們組織並轉換成為對自己有用的知識，對我們來說更是刻不容緩且極為重要的工作。圖 A-1 是整理自 Nijhof 對於知識在運用上所整理出的概念圖，這個流程圖亦當運用在電影製作知識的管理上，以當下數位技術的演進來說，貼切地映現出電影製作上所需知識的演進模式。

[16] 近代重要電影攝影師，擔任攝影師的電影有：《巴頓芬克》（Barton Fink, 1991）、《刺激 1995》（The Shawshank Redemption, 1994）、《冰雪暴》（Fargo, 1996）和《險路勿近》（No Country for Old Men, 2008）等。

[17] 摘自大史（2006）。〈柯恩死忠—攝影大師羅傑，迪更斯〉。羅傑・迪更斯或羅傑・狄金斯為同一人，此處係譯名不同之故。

[18] 跳漂白工藝，也稱為銀殘留，一種底片沖洗的工藝，詳見本書第四章的「數位拍攝的數位中間模式」。

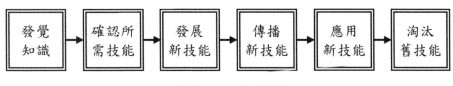

圖 A-1　知識鏈

資料來源：Nijhof[19]

三、「四端點、兩構面、一十字」的架構

　　本書的概念，建構在「藝術、技術、想像力和知識管理」等四個端點。據此，四個端點分別組成「想像力，牽引著藝術技術的發展」的上三角形的構面，與「藝術與技術的進展和運用，奠基於系統性的知識與管理」的下三角形構面。如圖A-2，本書組成的四端點、兩構面和一十字結構。

　　在上三角－就是「想像力，牽引著藝術與技術的發展」的構面中，我們知道電影的一大特點就是它與科學技術的不可分割。每一次科技革命都對電影產了很大的影響：電影發展至今通稱歷經了三次革命，這些革命都是科學技術發展對電影的敘事和美學產生巨大影響的契機，無論是首次將聲、光、電的技術結合成有聲電影的問世之功，或是運用化學與電子技術有了彩色和立體聲與寬螢幕電影的相繼出籠，到今天則是數位方式的拍攝、數位視覺特效等數位電影製作與 S3D 立體電影的當道，一路走來「電影」的藝術表現對於科學技術的發展之依賴程度越來越高。當今的數位技術已經從 80、90 年代的輔助地位儼然轉變成主導的存在，是故電影藝術被稱為最依賴科技與科學的

[19]　Nijhof, W. (1999). *Knowledge Management and Knowledge Dissemination.*

一項表現藝術。而前項的科學成就獎便是這種關聯的應證，也是藝術與科學在電影當由想像力所牽引的最佳寫照。

　　下三角是「藝術與技術的進展和運用，奠基於系統性的知識與管理」的構面。電影製作的數位演進並非是一朝一夕就完成的切換工程，依然也還是一個現在進行式。電影藝術與電影技術這兩者之間存在著不可分割的關聯，電影藝術因

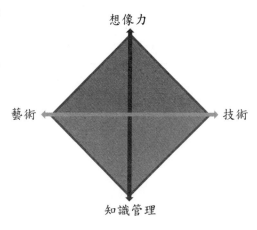

🎞️圖 A-2　本書組成的四端點、兩構面和一十字結構圖

電影技術的改變產生了劇烈的變革，也因為電影藝術高度仰賴電影技術，在創作的想像上除需要避免單向思考外，在既有的電影表現上，卻又需要廣泛知曉和熟稔電影製作技術的知識，故在舊有的知識管理創新和創造闡釋中，把它和想像力結合闡述。這便是李政道「一個硬幣兩面論」的核心概念[20]。簡言之，電影作者不僅要理解電影藝術和電影科學，更要使電影作者，基於知識管理觀念上的試鍊，把不斷演進的製作知識進行涵化與轉化，豐富想像力的範疇，而據此建構成「四端點，兩構面，一十字」的組織架構。

　　在製作的數位進展中，電影作者們想要藉此來「展現和傳達某種目的」，本質上和電影在底片時代（film）完全一致。歷經超過百年的

[20] 本段話同時參考註 3 及葉松慶（2000）〈李政道為科學與藝術融合的歷史性貢獻〉中，直接指出人類直線性的思考和單一化的教育，培養了「科盲」和「藝盲」，但李政道卻像「紅娘」一樣，不僅搭起兩者之間的橋梁，重申科學與藝術互為條件的，並在〈藝術和科學〉中再次強調「科學與藝術是不可分割的，就像一枚硬幣的兩面」。

演進，電影製作相關知識的管理，涉及知識、察覺與確認所需技能，以及發展新技能、傳播新技能和針對新技能的應用與老舊技能的淘汰等，組成了電影製作相關的知識鏈，藉由這個知識鏈的推演，電影作者可以同時強化製作和想像的能力，讓它有效地協助電影製作時理解和清楚完成藝術所需要駕馭、運用的觀念和知識，促使電影作者自己得以擁有展現自我獨特創造性的電影藝術能力。

　　上下三角形的構面所重疊的兩端是相同的，就是藝術和科學技術，兩者同時呼應著彼此都只有由人類的想像力才得以驅動的現實特性。藝術與技術的相互支應與需求，也對應著藝術和技術上的知識管理，需要把技術和藝術的共通性進行連結的一種深刻揭示，如同導演喬治‧盧卡斯說，數位電影製作是否要代替傳統電影，其實最重要的是人們的觀念[21]。

　　事實上電影製作牽涉到許多知識，並不僅侷限在電影攝影或聲音或視覺特效。例如製片人的集資就需要清楚知道法律和金融的知識，而發行和宣傳更是著重以往的操作經驗之傳承。只是本書僅針對電影的製作知識、觀念與技術等不可不知的範圍，界定為本書的主要核心內容，也因此將重心放在以知識鏈為軸心，自傳統的電影製作，到數位電影製作所應該具備之正確觀念，必備的知識和如何面對、接受與妥善運用新世代的立場為平台。希冀本書不僅可協助電影製作因為具有正確的觀念得以更為順利，也期盼理解技術的導向可以適切地連結到電影藝術的想像力上，而處理好了這些科（技）學與藝術的關係，電影作者便可具備把新的知識加以運用的能力，持續運用技術來達成電影藝術創新與製作。

[21] 摘自隋文弘（2007）。〈現代電影的工藝綜論〉。

四、本書的目的、各章組成和期望

（一）本書的緣起與目的

簡言之，本書企盼能提供更多關於數位電影製作的由來、轉變與目前相關處理環節的重要知識，經由理解底片融合數位製作的原理，得以具備運用和管理數位手段的知識。電影作者藉此深化電影的創意表現，以協助具備當代電影製作數位化的知識與觀念的建立。

電影的創作是包含了創意和製作兩個層面。電影製作是和科學發展密切關連的技藝。針對著手創作電影來說，所強調的情感、感受，不應也不宜有任何章法和順序加以箝制；但是對著手製作來說，則更需要對數位製作方式有充分的理解和認識，才可避免想法與作法的不同步調，作品的展現更是如此。

電影不僅在拍攝、後期製作、發行和映演等階段都因數位方式的導入，片面或全面地，從創作思維、電影製作模式、表現元素和展演平台幾個面向，為電影注入了一股強大的影響力。藝術創作工藝和創意文本，原本就是一種沒有限制的有機組成，在文本和工藝之間不時地往返思考和提醒與再沈思，對於電影的製作是必須的。因此本書藉由內容的安排，協助讀者建構起當代數位電影製作的必要理論基礎。而本書的另一個目的，是希望提供給有志從事電影工作的人，在實際製作與創作電影時對於創意視覺化、拍攝方式選擇的差異化、後製工作選擇與管理流程化時，能夠和想像力互相彰顯與呼應，並把它在電影製作的實務面上獲得應證與發揮，站在一個創作、製作者的立場延續電影精神，以開創電影表現的領域為本意。

（二）本書的各章節組成概述

　　針對「數位電影」討論時，筆者以為有必要先理解數位電影的定義和意義。數位方式的電影製作，依然是處於持續變動的一種形式，不適於給予一個過度嚴苛的界定。因此本書採用的數位電影，是以製作觀點為考量，不採用 Digital Cinema，而使用製作領域的 Digital Film（或可理解為 Motion Picture），便是要加以予區隔。本書並非電影知識的包羅萬象，也不是各種設備操作熟練的指導手冊。筆者企盼藉由本書協助讀者使用數位方式進行電影創作時，在藝術和技術面可以獲得相互輝映的想像力和執行力。

　　在內容和各章節的組成上，本書從敘事結構面、表現元素面和製作工藝面等，分別從傳統電影製作、記錄方式的數位化、後製作上的數位轉變、數位運用上的想像與映演和發行平台等幾個範疇，進行知識和觀念的梳理與闡明。各章節內容的梳理與論述依據，亦循著「四端點，兩構面、一十字」的架構，相互呼應，嘗試在數位化製作的體系中，建構一種適用的體系。

　　各章節的撰寫觀點，在導言中將「**想像力、藝術、技術與知識管理**」，意即本書的四端點與兩構面與一十字架構，以藝術與技術的關聯和未來性，和對數位時代電影藝術想像力觀念之影響，闡述彼此間的有效連結係取決於知識管理和運用。

　　在「**電影敘事與視覺化**」一章，將電影在敘事上藉助空間和時間的視覺特性，使它成為了一個獨立在戲劇、小說以外的強力敘事手段加以言簡意賅地彙整與舉例，幫助電影製作上清楚明確理解電影的視覺特性，並強調出對想像力實現的影響。從電影的敘事本質出發，重新強調與梳理電影敘事中空間、時間與影像視覺化的核心概念，並依此將電影在建構和表現影像本質的元素上進行現代性的回眸檢視。

　　「**光、色彩、電影與數位再現**」，是把成就電影的必要物理條件，

和人類視覺感知之間的關聯，針對光、色彩在電影上的表現和涵義進行梳理之外，彙整出光影表現上的全面性理解，和光的描繪藝術。

「**電影的成像與記錄工藝**」的重點，是針對數位技術在成像與拍攝上的認識，以製作和技術上要取得平衡的重要技術與知識為核心。首先將影像的感光和底片的重製原理進行梳理彙總，建構起數位成像上繼往開來的認識根基後，再針對數位電影的影像感測原理和作動特性，搭配圖文與表格來互相說明功能特點與差異性，釐清製作選擇時容易忽略和誤解的知識。再者，在影像的解析規格、記錄特性、動態範圍和色彩取樣及還原上，依據人類感知底片與數位媒材的差異所產生的表現特性加以進行論理和比對式闡釋，並同時針對數位方式的檔案處理和管理及編碼上，提供清晰的彙整闡述。本章也將數位製作上容易忽略的色彩管理，以系統性的論述，協助讀者自影片拍攝前、中、後期在運用時能建立一貫觀念與方法，以期強化數位電影的製作能力。同時，本章提及有關影像解析與色彩上的一些現象也供讀者作為創作選用時的判斷參考。

「**後期製作工藝**」，則是以理解電影的傳統後期製作工藝的流程演變中，受到自80年代興起的非線性剪輯設備的影響，逐步採取部分數位化、數位中間技術（Digital Intermediate），隨後的完全數位化的改變，衍伸出在後期工作時檔案管理、毛片製作、離線剪輯的完整工作流程、以及完成套片和調光等系統的工作規範。此外，強化在後期工作中的色彩管理，也是本章的一項重點。最後以完成數位電影上映的DCP（Digital Cinema Package）為最終目標，應該如何在彼此密切關連的後期工藝上具備一個總體性的思維模式，進行每一階段工作核心概念的闡述。

當下俯拾皆是的數位創作手段，讓我們更加需要再針對「**數位時代的想像力**」進行思考。這種不僅源自於透視，還源自於幾何透視，更因為有了山水畫的情感（散點）透視，影響了創作上的虛擬圖像之

外，電影的想像因此得以持續它的奇觀性。在視覺特效勃發的當下，更為成熟的S3D立體影像，加上導演與演員表演上的想像，無限豐富了電影內文和表現方法。這種想像的概念，在數位時代的電影製作上不僅不能被忽略，實則更應受到重視。

最後，電影的影響和影響電影的事物都非單一面向，它和觀者的關係是互古不變的存在。「**結語**」中，將重申電影的創作思維在數位時代上除維持它的一貫性之同時，針對幻影的追求、影像真實感，以及在映演和發行平台進行延伸闡述，再依本書的「**藝術、技術、 想像力與知識管理**」四端點的概念，重申彼此關連。

壹

電影的敘事與視覺化

> 　　毫無疑問，敘事乃是人類想像力發揮的一種偉大形式，我以如下定義來作結論：一種封閉之述說，以一種完成事件的段落組合進行之。
>
> ——克里斯汀・梅茲[1]

> 　　電影因為有其線性與連續的特性，使它得以成為一個最好的敘事媒介。
>
> ——羅勃・史柯列斯[2]

> 　　自古以來，人們就被故事的吸引力而陶醉，亞里斯多德在《詩學》中說明虛構故事的敘事有兩種：模仿（即顯現故事）和敘事（即說故事）。模仿是現場的劇場，由事件「自己呈現」；敘事則屬於文學史詩和小說，即由也許可信也許不可信的敘述者說故事。電影混合了兩種說故事的形式，可任選寬廣的敘事技巧，因此更是複雜的媒體。
>
> ——路易斯・吉奈堤[3]

[1] 劉森堯（譯）（1996）。《電影語言—電影符號學導論》，克里斯汀・梅茲（Christian Metz）著（1968）。
[2] 劉立行、井迎瑞與陳清河（編著）（1996）。《電影藝術》。

我們可以把敘事當作是一連串發生在某段時間、某個地點、具有因果關係的事件。他通常都是我們所說的「故事」。敘事均由一個狀況開始，根據因果關係的模式引起一系列的變化，最後產生一個新的狀況，給該敘事一個結局。而**我們**涉入故事之中的程度，則取決於我們是否了解其中的變化和穩定因果關係、以及時間和空間的模式。

說故事為我們提供了一種簡便又吸引人的方式去建構世界，世界是以故事的形式呈現在我們眼前，敘事從我們幼年開始就是一種「理解」社會，並與他人分享這種「理解」的方式。敘事的普遍性強化了它在人類溝通中的核心位置，而敘事學之所以引起學者的廣泛興趣，是因為在於敘事的普遍性；即便在沒有類似小說的社會中也都在講故事。講故事可以採取多種的形式，電影自然也是當中的一種。

一、電影敘事

「敘事學」一詞，是由托多洛夫（Tzvetan Todorov）在1969年首次提出，而「敘事」一詞最一般性的定義和普遍原則，就是講故事（telling story）。故事也預設著有一說故事和聽故事的人，故事由說故事的人傳給聽故事的人。

人類生活由各類事件所構成，歷史的描述為敘事，故事的描述也是敘事，因而對真實世界和想像世界的描述皆可統稱為「敘事」，即對（真實的和虛構的）事件序列進行記敘之意。而電影美學在影視「敘事」上的定義就是「記敘事件」（李又蒸，1991）[4]，從這個角度可以再次和自古以來的敘事學進行一種呼應。概而言之，電影敘事學就是

3　焦雄屏（譯）（2005）。《認識電影》，路易斯・吉奈堤（Louis Giannetti）（2004）著。

4　李又蒸（1991）。《當代西方電影美學思想》。

研究電影本文是怎樣講述故事（李顯杰，1999）[5]。

　　一般而言，所謂的電影，多是指透過影像形式來講故事。電影敘事的基本結構和功能，與小說以及電視戲劇在敘事上雖有共通之處，但是電影會以增加戲劇性、壓縮時間，避免出現過多次要角色的方式進行，即便是從最初的大綱（treatment）展開等，電影也是依然按照情節順序被揭示（reveal）出來，因此電影敘事的基本定義，和托多洛夫所謂的敘事普遍原則相同，都是「講述故事」[6]。

　　大衛‧鮑德威爾定義敘事的核心是空間、時間和因果關係（David Bordwell & Kristin Thompson, 2007/2009）[7]，這和古典敘事的「三一律」之時間、空間和事件相同。電影的敘事本身更是一種組織，是組織空間與時間的綜合模式。而愛德華‧布涅根（Edward Branigan, 2003）[8] 說，這樣的結構將時空元素組成一條因果關係的事件鏈條，這一鏈條的結構形式（開頭、中間和結尾）則反映著這一系列事件的特質。接著他又指出，敘事是一種將素材組織進行特殊次序的安排之模式，表現和解釋經驗的感性活動，敘事是一種將時空性的材料以事件因果鏈條的方式組織，這一因果鏈條具有開端、高潮與結尾，表現出事件本質的判斷，也證明它如何知道並由何者來講述這些事情。

　　敘事學研究通常把敘事作品理解為三個相互關聯的層面：**文本、故事、敘事**話語。對文本的研究通常關注敘事作品的有機構成，如敘事符號及其表意性、象徵性等；對故事的研究，主要為考察被敘述的故事，如事件的功能、發展邏輯、深層結構和模式等；對敘事話語的研究，則主要是研究對故事的敘述，考察敘述話語和敘述行為，如敘

[5]　李顯杰（1999）。〈當代敘事學與電影敘事理論〉。
[6]　本章僅將以說故事為核心的電影為範疇，進行電影在文本和主體及敘述關係上，做一個簡單的論述。
[7]　曾偉禎（譯）（2009）。《電影藝術：形式與風格》。David Bordwell & Kristin Thompson 著（2007）。
[8]　Edward Branigan (2003). *Film Studies*.

述人稱、視角、敘事時間等問題。電影敘事研究，主要是以敘事電影為研究文本，運用敘事學的理論和方法，探討電影的敘事構成、特性、故事，以及電影的敘述話語、敘述行為等敘事問題。本書對數位技術與電影敘事之關係的探討，也從電影敘事的基本構成要素（影像語言）、故事、敘述等三個層面展開。

由於電影敘事結構的原則直接涉及時間象限與空間象限的組合，因此電影敘事結構也就在電影時、空象限的層面上，形成了一種互動關係和流動性的張力，兩者進而深化敘事時空的內涵意味和外延價值；從另一個角度來講，電影的敘事結構與電影時空的結合方式，同時也以完整性和破碎性的觀念，對電影藝術的流變作出了傾向性的界定（游飛，2011）[9]，而電影便成為一種對現實進行臨摹、描寫的藝術形式，也因此電影的敘事必須要考慮到「如何說」，也就是敘事方式。

在人類思維的內在性層面上，思維是影像性的，而不是文字性的，更不是抽象的；《運動－影像》與《時間－影像》兩本論著便反應了人類對世界認知過程中表現出來的兩種思維形式。因此，電影影像展演了人類思維過程，而人類往往透過電影的故事性來提供成為自省（也就是思維）的契機和介質。在時間與空間之外，論及電影的敘事時自不能省略跨文化符號，也不應忽略敘事結構、敘述功能、敘述者和符號、結局與後現代語境等面向的討論。然而，本書並非以電影敘事為論述核心之故，因此在敘事結構與敘述者（觀點）上都略而不提，僅從電影創作時，空間和時間在電影敘事的核心觀念出發，針對電影製作在空間與時間上所應具有的認識與想像進行論述。

[9] 游飛（2011）。《導演藝術觀念》。

二、造型與形象—電影的敘事空間

（一）空間與電影敘事

　　電影的敘事空間其實就是電影中的空間，也就是電影中的環境、電影中的場景。因為製作和放映的客觀需要，電影自始至終都須以銀幕的空間為概念來創作（拍攝侷限）與放映（上映再現）。這意味著電影不僅是在鏡頭上或是整個銀幕空間上，也同時透過被限制的景框、電影的視覺（影像）化（如鏡頭、構圖、色彩和剪接）、與影像特性（如焦點、曝光、景深等原理和現象）等多重因素的互涉，造成一個鏡頭內空間的重新建構，同時也把電影中的現實或真實重新組建，進而衍生出人們對於世界的認知；或是影片中的人物之認識與重組，因此電影中的空間，是以既客觀又主觀的方式被表現出來。基於此，電影在空間的處理上除了可區分為再現的空間，以及使我們體驗的空間兩種之外，敘事空間本身作為敘事的對象中，它又主要表現在三個方面的作用上。黃德泉（2005）[10]嘗試將電影敘事空間，梳理出電影敘事空間的三個作用：敘事空間本身所具有的語義內容和功能、電影敘事空間直接參與人物形象的塑造、電影的敘事空間成為影片故事情節發展的直接或間接的推動因素。本單元將更以創作與製作上的觀點考量，分為「**事件所在的空間：電影敘事空間的形成**」，與「**空間作為電影敘事的主體：造型的空間**」兩項進行闡述。

（二）事件所在的空間：電影敘事空間的形成

　　敘事電影中的室內景幾乎是絕大多數電影不可或缺的場面。不同

[10]　黃德泉（2005）。《電影空間敘事研究—以張藝謀導演的作品為例》。

於其他敘事媒體多偏向重視因果及時間的關係，在電影中很多的事件假若排除強調動作所發生的地點、也就是空間時，敘事本質就會產生變異。實際上空間更是電影敘事的一部分，它可以成為電影作為敘事電影的一部分，或是以空間為母題進行創作。這是因為在電影中空間是相當重要的因素，事件通常都發生在特殊的地方，所以我們要論及情節和故事如何處理空間。

空間，是電影表達手段中的重要形式，空間，是電影中人物行為的依據，成為敘事得以發生的舞台。電影在空間的敘事，是指利用空間來進行敘事的行為過程，主要是指電影敘事如何在空間表達其敘事性，以及敘事空間如何處理對故事中的人物、情節與敘事結構等的影響，或是制約電影的空間。電影的運動特性使我們無時不關注在時間的流動與空間的運動上。另一方面，空間的運動，使觀眾在觀看電影所感受到的空間，受到構圖、色塊與時間上的強烈影響，也就是因為所設計的場景、攝影技術、採用的鏡頭等產生密切關係；此外也可藉由移動攝影，建立起事件發生的地點視野或是再現的場景空間，這也就是影片中的空間。這樣的空間是電影中的敘事所需要而展開的空間，它的形成是電影作者的對故事空間的選擇、造型、表現和組合結構的結果所形成，空間因為事件的發生和敘事產生了連結。

在電影《後窗》（Real Window, 1954）中，攝影機對著百葉窗輕輕拉起後，輕緩地進行運動。隨著運動中的鏡頭，觀眾可看見房間內躺椅上，有一位腳上裹著石膏，正在昏睡的男子傑佛瑞（詹姆斯‧史都華飾）。這一組段落鏡頭（sequence）是一個刻意的限制性敘述，讓觀眾們知道他是一位受傷不良於行的人，而觀眾所知僅限於此，此後的段落鏡頭展現出房間外的幾幢建築公寓，其內的各個房間內的人物動態，都是單一的面向，與傑佛瑞一樣僅能以窺視得知，無法知道全貌。日後再經由同一扇窗的觀點建構出其他公寓住戶中每一扇窗戶裡不同人物的各自生活片段的觀看（窺視），令觀眾和傑佛瑞的所知加

以拼湊和重疊、組織，然後才推論出這一個「可能」是殺人案件的結果。在片中，空間有著非常強大的場景意義，也因此在傑弗瑞的房間內，攝影機的運動和不斷變換的構圖，視覺性地把公寓外的其他住戶，以類似偷窺的觀點進行介紹，繼而展現的是屋內撞毀的照相機、女子（後來知道是其女友麗莎，葛麗絲・凱莉飾）照片等組建起了這位人物內外生活的空間場域。電影敘事的空間視野便藉此建構起來，空間在此基本上都代表了傑弗瑞的心理期望和心之所想，故敘事空間是電影中直接呈現用於承載故事的視聽空間形象。

《貧民百萬富翁》（Slumdog Millionaire, 2008）中以現代抽離時空方式，巧妙運用圖形剪接和不連戲的剪接，把主角賈莫（戴夫・帕托飾）參加電視益智節目錄影，與在警局被刑求的空間，將問答、緊張和無助的氛圍和被拷打與強逼的身體形象呼應。電影的敘事其實也經由空間所達成，首先是巧妙如實的電視益智節目現場，電視錄影場景的華麗與歡樂以及花俏的電視攝影運動，豪華與絢爛的燈光效果，和樸實穿著的賈莫成為現代價值衝突對比的實體。其後又搭配賈莫被誣陷，落入到警察局被違法拷問的段落，空間敘事便進而轉為以影像為主的軸線方式，分別依據水平、傾斜的視野角度，把（攝影棚和警察局）兩個段落中的問與答，經由剪接的節奏和視覺方向建立起來，觀眾也因此可以被引導來關注銀幕上賈莫可能要採取的行為方向。電影的空間造型最終還是敘事的空間造型，雖然某一敘事空間並非都是為某一情節功能所需要，但當它與前後的敘事空間產生聯繫時，就完成了它的敘事任務。

在實拍電影的空間中有上述這些的目的和原則，使導演和攝影團隊進行高度的臆測和施行，在數位時代，這樣的目標和原則其實並未改變。承襲前面所提空間在敘事上所擔負的任務，經由虛擬實境所創建的街道景觀，就是要成功地創造出真實的幻覺，如《蜘蛛人 2》（Spiderman 2, 2004），配合人物時而快速奔跑、時慢的小碎步運動節

奏，蜘蛛人從不及 6 層樓高的住處，轉眼間躍過了數十層高的大樓。這雖然遠遠超乎人類的認知，但這種合理化的幻覺也正是電影敘事空間所被賦予的期待。

（三）空間作為電影敘事的主體：造型的空間

> 　　在電影藝術作品中，造型和敘事絕不是相互獨立或對立的，而是有機融合和相輔相成的。造型參與敘事，在審美過程中，造型則具有更為深刻的文化涵義和產生多義的想像空間；敘事融於造型，或與造型有機結合，敘事則更完美更生動、內容則更豐富、更感人。
>
> ——周登富[11]

　　空間作為敘事的主體，指的就是敘事空間直接參與電影的敘事，也是指敘事空間本身成為敘事的對象和內容，以及敘事空間作為一部影片的主要敘事結構原則。所謂的敘事空間主題化，意即空間本身就是敘事的主體和內容。因為電影的運動特性使得在電影中的空間成為一個運動中的地點，而非單純的事件所發生的地點。因此，電影的空間造型最終還是敘事的空間造型，也就是畫面空間變成為一種造型；所以雖然某一敘事空間並非都是為某一情節功能所需要，但當它與前後的敘事空間相互作用時，就完成了它的敘事任務。《碧海藍天》（The Big Blue, 1989）便是空間與人物的敘事產生高度連結的例子。

　　又如在《霸王別姬》（Farewell My Concubine, 1993）中，小豆子被以賣身為業的母親送到梨園託付給班主任後，母親看著小豆子拜師；待拜師完畢後小豆子回頭看，所看到的並不是母親的身影，而是

11　周登富（2000）。《銀幕世界的空間造型》。

堂內堂外空無人物（母親）的畫面。我們看到這個影像是在抒情的，
透過這種俗稱空鏡頭，內斂卻飽滿的展示出小豆子的哀傷失落。

　　以空間為敘事主體，特別是在以景喻情的時候更為有展現的能
量，這種敘事能力在短篇電影中也能有強烈的表現。如《風中的秘
密》（The Secret In The Wind, 2007）[12]片中，住家內空無一人的空間
景象，誤導觀眾以為女主角是個父母親都忙於生計，只能任其自理生
活的鑰匙兒童。接著在「幸福弄」的路牌標示上畫上「零」，邊哼著
歌在回到家後，急切地打開鞋櫃，並衝進房間內又尋人又扮鬼嚇人，
以及看見媽媽貼在冰箱中的字條等，都讓觀眾輕易就認定她應該不是
在完整的家庭長大的小女孩。其中看似玩扮家家酒的遊戲，更強化了
她是個等待著父母親回家的孤單小孩，這與片尾呼應出她不願意接受
父親死亡的事實相連結，她是極力地要在這父親曾經生活的空間中，
尋找和以往一樣的氣息並和他（它們）重疊。空間在此和各種敘事元
素產生關係，空間代替了父親成為敘事的主體。

　　在許多情況下敘事空間被主題化，本身就成為敘事的物件和內
容，這樣空間就成為一個行動中的地點，而不是行為的地點。《歲月
神偷》（Echoes of the Rainbow, 2010）把 60 年代的香港，經由一則無
法成真的愛情故事，以男方的死亡作為終點，凸顯出香港動盪不安的
歷史定位。在全球正式邁入一個太空化時代的大環境，以一位看似前
程似錦，住在香港上環的青年羅進一（李治廷飾），得了一個無法治
癒的病症─血癌，為敘事中人物和時空的背景設定。雖然父母好不容
易籌到了大筆錢，帶他到大陸求醫卻也無濟於事，最終依然撒手人
寰。在全球太空時代的空間下，發生這個故事的所在地香港正是個極
力追求功利的代表，而去大陸尋求醫治的杳然無助，對照了住在上環
永利街上，日日辛勞打拼、待人和善的一家人。在一個時代轉向太空

[12]　王嬿妮導演（2006）。《風中的秘密》，曾獲 2007 年金馬獎最佳創作短片。

化全球空間中，與殖民地的香港底層生活交錯在一起。電影的敘事中空間本身就儼然成為電影敘事的主題，這與觀景訴情有同樣的效果。

電影的空間重組概念也和戲劇以及舞臺劇有極大的差異；首先是電影在空間上的重組能力。通常情節發生的地點就是故事發生的地點，也因此我們被要求必須去想像沒有出現在銀幕上的情節與地點，而存在的空間會因為電影的塑造空間重新建立。畫外空間一般分為六個部分，除四個以畫面四個邊框為直接邊界的空間外，第五個則是「攝影機背後」的畫外空間，第六個畫外空間存在於場景背後或客體背後的空間，人物可以透過門窗、拐角等進出這一空間。一般來說，電影的本質使我們只能看到它讓我們看到的事物，即畫內的空間。而畫外的空間，除非攝影機「告訴」我們，否則我們只能想像。畫外空間的存在則透過攝影機或是鏡頭的運動揭示，當景框處於靜止狀態時，電影空間類似於戲劇空間；而當電影景框及其空間處於運動狀態，畫外空間開始轉化為畫內空間，便形成電影所獨有的空間調度表現形式。

《橫山家之味》（Still Walking, 2009）中，影片藉著退休的橫山醫生之長子的忌日將到，以及計畫要把已經不再看診的老家更新，把已成家的子女兩家人找回家中商議做為故事的主軸。當這棟具有生活歷史的橫山家要改建，空間必須在敘事當中被建構起來。老母親（樹木希林飾）掌握的廚房、醫生父親念念不忘的看診間、擺滿堆積不用物品的二樓空屋、磁磚剝落的浴室、狹小的後門走道和一家人聚餐聊天的居間（客廳）等。電影在眾多人物互動敘事的同時，隨著不同的空間現狀，將每一個空間的特有氛圍，透過人物彼此的行動和對話進行組合，增加了懸疑性，在空間和空間之間的對比，藉著光影的明暗和強弱，以及場景本身和道具的輔助，形成了人物心理的感受和改變，誘發了人物們產生情感的互動和宣洩，這幢老舊的橫山家再次被重組起來（或重新喚醒）。

就如電影的敘事空間和拍攝風格有著密切的關聯，敘事空間決定拍攝風格，拍攝風格也為敘事空間服務（王洁松，2010）[13]，也可以說在空間中的所有元素都強烈影響著電影木身。《鋼的琴》（The Piano In a Factory, 2011）中，王千元（陳桂林飾）擔任樂團的風琴手，在開場時帶領著幾人樂團和歌手吹奏哀樂唱哭調。此時，景框外的空間有一中年男子喝令大家停止演奏和歌唱，轉為演奏輕快歌曲，甚至表演雜技。這段落的所有元素都把王千元想要在自己家鄉完成的計畫，將空間設定為敘事主題，被（包含被看見與隱形）演員們的表演組接起來。這裡的「電影空間」以景框內的空間界定為觀眾用肉眼所看到的銀幕上的東西，以攝影機運動創造、揭示畫外空間，當王千元望向畫外的眼神與來自畫外傳來的聲響對話，此時的時空鏡頭的時間越長，銀幕空間與畫外空間就造成了一種懸疑和緊張感，觀眾便更加將關注力集中在畫外空間。

從劇本大綱階段，「場」（scene）就是劇本不可缺少的想像造型。電影作為時空藝術的表現性而言，時空思維無疑是電影影像認知的內在邏輯；然而影像的視覺特徵又表明電影的空間性是先決要件，也就是電影是以空間思維建構時空表意的文本形態。因此王懷（2010）[14]說，影像敘事重設命題的出現，實際上也就帶來對影像空間表現問題的思考，這同樣構成了當代電影視覺形態，因為運用移動攝影時被感知的是空間本身，並非是攝影透視法上可得到表現的空間的畫面，或者是再創造一種綜合和全面的空間。

[13] 王潔松（2010）。〈《鋼琴課》的敘事空間與拍攝風格分析〉。
[14] 王懷（2010）。〈影像、敘事、空間—當代電影視覺研究反思〉。

尼可拉斯・普羅菲力斯（Nicholas T. Profers, 2008/2009）[15]對於畫面構圖上的設計與經營上，提及了導演需要掌控攝影機的六個變項，它們分別是：**(1)角度**、**(2)景別**（影響比例和視角的因素）、**(3)動作**（升、降、跟、移）、**(4)景深**（正常、淺景深、深景深、以及受內焦距和光圈的連帶影響）、**(5)焦點**（畫面內的可選擇性）、**(6)速度**（正常、低速攝影、高速攝影）。當中除了速度一項是敘事上與「時間」保持密切相關之外，其餘皆為空間上所使用、或是需要揭示（reveal）上的設計，本著敘事所需的運用或是考量再現空間。

電影應該擅於把時間性敘事轉換成富有視聽衝擊力的空間性敘事，意即擅於在線性敘事的鏈條中尋找營造空間意象的一切機會，透過強有力的敘事空間表現，來把故事講得富有情緒感染力。《為所應為》（Do The Right Thing, 1989）把時間限制在一晝夜（24 小時），地點限制在紐約布魯克林的一條街道，而事件則圍繞著黑人區的一間白人比薩店展開。

電影的敘事空間是電影作者對故事或事件中原有的空間進行取捨、處理和表現以及重組後的結果，是電影作者所認為最具代表性和最適合故事或情節展現、揭示的場所空間及其組合。電影作者用電影的表現手段來建構成一個由活動影像和聲音構成的意象性空間，藉由電影的敘事空間來代表或暗示整個的故事空間，以表達某種觀念或意識。而觀眾則透過電影敘事空間的揭示，盡可能重新建構完整的、和原先一樣的故事空間，並使其體會到電影作者所要傳達的那個觀念或意識，進而達到審美空間的境界。可見故事空間是社會生活的載體，敘事空間又承載了故事空間，而審美空間則是對敘事空間充分想像的結果。因此，電影的敘事空間是故事空間和審美空間之間的中間環

[15] 王旭峰（譯）（2009）。《電影導演方法—開拍前看見你的電影》（第三版）。尼可拉斯・普羅菲力斯（Nicholas T. Profers）著（2008）。

節，是故事空間和審美空間從對立走向統一的唯一橋樑；當然，它是電影作者得以影響觀眾或與之進行交流的唯一媒介，從社會生活到故事空間，從故事空間到敘事空間，從敘事空間到審美空間，這是一個複雜的運作過程（黃德泉，2005；范士廣、秦博，2010）[16]。

三、時間知覺恆常性、抽象（心理主觀）性與隨機性—電影的敘事時間

（一）時間與電影敘事

　　針對敘事和時間關係，古特・穆勒（Gunther Muller）提出了敘事時間和故事時間等兩種時間序列。[17]傑哈・簡奈特（1970/2003）更依此將敘事和時間的關係，提出有敘事次序（order）、敘事長度（duration）、和敘事頻率（frequency）三個面向[18]。

　　時間的關係是電影敘事的根本。幾乎所有的電影都是敘事性的，因此電影依循著這樣的特性，自然也無法跳脫出敘事的序列，並且也都發生在時間的範疇內，這種現象使觀眾從電影的情節內容來建構起故事的時間。而另一方面，觀眾也在電影的敘事情節中，盡量地將事件以出現的時間順序，來了解相關時間的長度和頻率，並且藉此組織起實際的故事時間。即便是在數位化的時代，電影也依然沿襲著時間順序進行結構上的安排。[19]

[16]　范士廣與秦博（2010）。〈中國武俠電影的敘事空間研究〉。
[17]　同註 1。
[18]　廖素珊與楊恩祖（譯）。《辭格第三集》（*Figures III*）。傑哈・簡奈特（Gerard Genette）著（1972）。
[19]　在此必須要先將 2 分割或多分割式的畫面所造成的同時性之結構加以排除在外。

順序，顧名思義就是故事與情節所發生的順序，這裡則和因果之間有著密切的關係；一般來說觀眾會主動連結事件的因果，就是因為在順序上的推理所達成的。在這種順序上，依據「雙軸理論」中，表示敘事過程中的序列呈現出的「橫組合軸」，和在敘事過程中選擇序列過程思考的「縱選擇軸」來看，電影敘事和時間的關聯性，同時包含有結構內一種單一方向的線性歷時性，與聯想的縱選擇軸共時性。[20]

這說明了電影的敘事是一個講故事的過程，這其中便包含了許多的時間因素，以及敘述者、接受者和被闡述者一系列的事件。首先就是一系列的事件，而這一系列就是時間的順序，敘述者按照一定的順序組織，將內容傳達給接受者。因此，電影敘事本身和敘述行為本身必然包含有強烈的時間因子，就如同被演奏出來的音樂一樣，時間成為電影敘事的必然要件，在此過程中會引導我們去思考敘事性在時間上所構成的兩個層面的問題，這兩個問題分別是敘事性構成的時間問題，和敘事性所展開的時間感的問題；電影的敘事性構成的時間，在長度（距離）上又可分為**故事時間、情節時間和上映時間**等。

1.故事時間

所謂電影的故事時間，顧名思義也就是客觀的編年時間，是敘事故事的客觀時間。它是經由各個不同、或是重複的敘事情節，所組構起來的一種客觀的認知。另一方面，也因為所有記載與重現敘事都需要有媒介，或稱為載體，因此記錄與上映時間等客觀的限制，是選擇性地無法將故事期間中的所有事件完全照樣搬演出來，造就了時間可以成為電影敘事上的一種特殊性。

[20] 這是依據羅曼・雅克布森（Roman Jakobson）根據索敘爾所發展出來的「橫組合軸」和「縱選擇軸」的「雙軸理論」來看的話，橫組合軸便是順序，也就是敘事過程中的序列呈現。縱選擇軸便是敘事過程中選擇序列過程的思考。

2.情節時間

在電影故事中都會往前或回溯地跳過相當的時間，只選擇有意義的事件片段，因此敘事在時間上對文本的時間可以造成扭曲和畸變，這也成為電影敘事的一大特點。這些片段的事件、情節加總起來的時間，就會組成整體的「情節長度」，成為電影中給觀眾觀看的故事與情節內容。以電影《蘿拉快跑》（Run Lola Run, 1998）和《隱藏攝影機》（Caché, 2005）在敘事的順序和選擇上來說的話，電影運用揭露各個選擇後的過程或細節的提示，樹立起更強化的懸疑性、或是造成更高度的混淆，導致觀眾必須重新組構敘事的先後次序，並進而創建起時間在電影敘事上的特殊性；這種以順序的方式建立起的敘事結構，驅使我們必須要將敘述的方式進行簡單的說明。

☛圖 1-3-1 《隱藏攝影機》以重新組構敘事的先後次序建立起電影的結構

資料來源：海鵬影業有限公司

《全面啟動》（Inception, 2011）則是將電影敘事在時間上的扭曲和畸變，做一個充分的時間交錯、延展和顛覆的範例，它同時也在時間的重複頻率上給了許多思考的提示。這種在敘事情節上的重複，也往往會在事後成為重複、類似等加以進行互相比對的參照對象，造就出故事中人物的成長與變化。如《風櫃來的人》（The Boys From Fengkuei,

1983）中主角人物阿清（鈕承澤飾），在與一幫同伴打架，對應父親形象的產生等幾個段落，都是極為明顯且優異的例子。

3.上映時間

另外，就電影的放映長度（也就是「銀幕長度」），與故事時間和情節時間三者間的關係來說，情節長度基本上是從故事長度中篩選出來，放映長度也是從情節長度中決定出來的。故事與情節的差異區隔，有助於說明時間如何塑造觀眾對敘事的了解，因為我們都是從電影的情節內容來建構故事的時間，只是情節也並未被限定要用編年體的方式；例如《奪魂索》（Rope, 1948）便是在幾乎等同於在銀幕上映的時間中所建構起來的電影故事時間。而《創世紀》（Russian Ark, 2003）和《維多利亞》（Victory, 2015）則是近代借助數位方式，將情節時間和銀幕上映時間處理成為相同的電影。

（二）時間知覺恆常性

時間知覺是個體對時間的判斷與感受，也就是人對客觀事物的延續性和順序性的反映。所謂恆常性，便是指在一定範圍內不改變知覺條件的情況下，人們對物體或品質的知覺依然保持著恆定的一種心理傾向。時間知覺的恆常性便是要在個體（觀眾）對客觀事物（電影影像）具有相對穩定的結構和特徵，運用我們對這些事物豐富的經驗，去印證來自每個感受器官上所接受到的任何一種感受與訊息，這種感受包括了不完全的、甚至歪曲的感受與訊息。

電影中對於時間知覺，是沿襲著人類所感知到的時間媒介習慣而產生。所謂人類量度的時間媒介，可以分為外在的和內在的兩種。外在的包括計時工具，如時鐘、日曆等和包括自然環境的週期性變化，如太陽的升落、月亮的盈虧、晝夜的交替、季節的重複等等。內在部分則是人類心中的一些具有節奏的生理反應，如心跳、呼吸，和心理

因素的記憶等等……。上述的內在和外在時間媒介都可以為人們提供關於時間的知覺與訊息。

　　如果我們正在知覺的事物是一個全新的對象，而且周圍沒有熟悉的事物可以作為參照的話，那我們就無法有關於這個事物的知覺恆常性。而電影便靠著我們對於時間知覺的豐富經驗為基礎，在電影的拍攝或是上映時複製這樣的它來建構起時間知覺的恆常性，也因此電影當中，每秒拍攝和放映時就必須可以創造出時間知覺恆常性相關的聲音與影像，以便組建起時間知覺恆常性；而這樣的恆常性，也就是從每秒格數的統一才得以建立的基礎。

　　動態影像之所以重要和可貴，便是它幾乎能夠重現與還原人類記錄下來的影像記憶。但假若這個被重現的影像內容與真實或現實相左的話，當然一方面可以有特殊的結果，時間知覺恆常性遭受破壞時，可能而改變或是重建觀影心理上的核心。

　　電影影像的記錄，除了有愛迪生以及盧米埃兄弟（Auguste Marie Louis Lumiere & Louis Jean Lumiere）等各家在攝影機的開發之外，攝影師對於拍攝時也有自己在電影感上的要求。盧米埃兄弟認為每秒16 格便可以將動作呈現得圓滑順暢，也使得絕大多數的攝影師都依照他們的設定。但是《一個國家的誕生》（The Birth of a Nation, 1915），採用的就是每秒 12 到 15 格的手搖速度，電影中情節較為緩慢的部分，反倒造就出一種加速進行的節奏（グランド・ロバン，2012/2013）[21]。

　　此外，戲院商也為了盈餘提高了影片放映機的速率來增加上映的場次。事實上，早期電影的上映速率是介於每秒 18 到 27 格之間，而這種時間知覺的成立，和錄音技術間的確有著密切的關係。Western Electric 公司與華納兄弟所合作開發的"Vitaphone"錄音系統，首先採

[21]　遠藤和彥（訳）（2013）。〈映画フォーマットの歴史（第 5 回）トーキー以降〉。グランド・ロバン著（2012）。

用了每秒 24 格的模式。[22]另外，光學錄音之"Movietone"[23]則因為聲音後期擴大（amplifier）系統採用的是 Western Electric 公司的設備之故，也沿襲了每秒 24 格的模式。到了電影的影像必須和所記錄聲音的軌道產生同步需求時，RCA 公司所開發成功的"RCA Photophone"光學式錄音聲軌採用了每秒 24 格的速度[24]；這種為了要使得電影底片的速度在影像和聲音上產生一致，從此之後 35mm 底片的電影所採用的時間速率便是今天的每秒 24 格，[25]這就是為何電影是以每秒 24 格的速率來拍攝與放映的原因。

時間知覺恆常性的目的就是要在外在物理條件不變，換言之也就是要讓觀眾在知覺條件不被改變的前提下，對於電影投射出來的影像可以經由其對應的影像時間速度，保持恆定的心理狀況。這樣的心理狀況，和日後電影無論在拍攝或是上映時，都維持著最原始的影片時間，也就是情節發生的時間，可以和在銀幕上被展現的時間，無論是在長度、速率上是一致的本意是相同的。這和高達提出「電影是每秒 24 格的真理」箴言的背景可說是相同的，為的就是讓觀眾可以藉由這些再現的影像和真實的影像一致，進行可以辨識和產生理解與溝通。為何要使觀眾得以進行辨識與理解的最大目的，便是要搭建起觀眾觀看影片後的時間知覺恆常性和真實感。這種時間感必須是與期待感和刺激感，經由電影的還原之同時而產生。

[22] "Vitaphone"，所採取的是不錄在同一條底片上，而是記錄在黑膠唱盤上的方式。它是《爵士歌手（The Jazz Singer, 1927）》所使用的有聲系統，被早期大部分的有聲片（Talkie）系統所採用。所採取的是不錄在同一條底片上，而是記錄在黑膠唱盤上的方式。

[23] "Movietone"，是一種在放映用的底片上以光學錄音方式記錄的電影錄音系統。

[24] "RCA Photophone"，也是一種以光學錄音記錄在底片上的錄音方式。

[25] 16mm 底片的正常速率則是每秒 18 格。

　　這種時間在敘事上的模式與差異，讓電影以歷時性的原則和觀者產生連結。這個歷時性，其實就是相同的步伐與節奏，將一個事件以線性方式進行推演和累積，讓真實時間段落中的情節，在電影當中被重製出來。同時，它也包含了共時性，在每一項還原的選項在不同的時間段之間產生，而選擇性地在適當的故事時間中，進行任意形式的因果推衍。

（三）抽象（心理主觀）性與前後呼應

　　克里斯汀・梅茲在其著作中引用由古特・穆勒（Gunther Muller）所說，敘事是一組有兩個時間的序列，這兩個分別是被講述故事的「故事時間」，和敘事被呈現的「敘事時間」。而這種具備雙重時間的特性使得電影中時間的扭曲和畸變成為可能外，也成為了電影敘事的核心環節。

　　電影所挑出的敘事當中，畸變是不足為奇的。例如在電影中人物可以把三年的生活用小說的兩句話、或使用電影的重覆蒙太奇的幾個鏡頭來概括；梅茲更要求我們確認敘事的功能之一，是把一種時間兌現到另一種時間。在電影中，從一開始就把時間按照正常自然順序的描述排除在外，因為正如我們所知，了解敘事動作必須經過「否定」－也就是說在影片講故事以前，便進行了刪減或是顛倒。在電影中時間轉變成另一種易於感覺到的形式，這對於電影的手段來說是最基本的（李顯杰，2005）[26]。電影經常在表現上，出現顛倒、刪減或重複、延時或縮時的影像，都是基於這種電影敘事在時間上可以扭曲、畸變才得以成立。

　　人的心理是對客觀事物與現實的一種主觀反映、是客觀的實體，而反映投射的結果則是以觀念的形式存在於人腦中，是主觀的精神現

[26] 李顯杰（2005）。《電影敘事學：理論和實例》。

象。列寧把這種心理的映射稱為「物的複寫‧攝影‧模寫‧鏡像」(列寧,1920/2000)。[27]所以人的心理反映客觀世界,並不是像照鏡子一樣千篇一律、一成不變。人對客觀事物的反映具有一定的主觀性,受一個人長期生活形成的個性特點、知識經驗、世界觀等主觀條件所左右和影響。

敘事的基礎原本就是由一位敘述者,也就是電影作者所勾勒進行。在此模式下,時間的強烈展延,敘述者的主觀意念也相繼產生;電影作者必須針對劇本中的每一場戲,將想表達的方式或是一個意念,在電影當中以看似客觀的方式加以設計,如出場人物、人物的表演動作、場景燈光、道具等。在這種稱為導演的場面調度的所有元素當中,利用了時間在電影敘事上的特性,造就出主觀的情感流動。《天水圍的日與夜》(The Way We Are, 2008)序場,採用的是一個非常長時間的搖攝鏡頭(pan),除了之前提及這樣的鏡頭在空間場所上的地理環境,另一個目的是做為最常見的說明性訊息。在協助觀眾消化的同時,我們也可將重點置放在長時間上,便可以看出電影作者在一個異常高度的視點上,以很長的時間來拍攝香港的天水圍地區的大環境鏡頭,是電影作者對影片中人物所做的主觀反映。《桃姐》(A Simple Life, 2012)一片對此也有很卓越的表現。在影片的敘事後段,桃姐(葉德嫻飾)因年老逝去,梁家少爺羅傑(劉德華飾)在處理完她的後事後,時光突然跳回到數年以前,身體還硬朗時的桃姐,每到羅傑要返家的晚上都會在家中公寓的樓梯間,靜靜地、遠遠地等著從外頭回到家中的羅傑。這種電影敘事上從某一情節逆向跳躍,是以時間在敘事上造成一種抽象主觀性,凝聚出故事中的人物所成就的一種主觀世界。

27 中共中央馬克斯恩格斯列寧斯大林著作編譯局(編譯)。《列寧全集第 18 卷》。列寧著。此段話是列寧針對象形文字論的唯物主義論支持者的反駁把恩格斯的思想解釋成為「物的複寫‧攝影‧模寫‧鏡像」。

📽圖 1-3-2　電影
《桃姐》桃姐在
羅傑快返家時刻
倚窗眺望等候

📽圖 1-3-3　電影《桃
姐》羅傑回憶起返
家前似乎感受到桃
姐曾等候自己的氣
息

資料來源：山水國際股份有限公司

　　借用時間在敘事上的功能差異，就是時間上的心理功能，這也和
觀眾的主觀感知與期待有著密切關聯。奇士勞斯基的《紅色情深》
（Three Colors: Red, 1994）當中，范倫媞娜（依蓮・雅各飾）在轉角
的咖啡廳一邊等人，也正在準備享用咖啡。為了製造觀眾貼近人物心
境的效果，導演奇士勞斯基設計了一場使方糖溶解在咖啡中的戲。人
物等待的心理狀態並非是愉悅的，因此把方糖放入咖啡中攪拌後再舉
杯淺嚐的時間，便非常重要。但是要讓方糖溶解的實際時間需要到 7-8

秒實在太長，這與觀眾的心理期待產生了強烈的矛盾，因而特製了一種可以更為快速溶解的方糖，可以在 4-5 秒便完全溶解。當我們看見媞娜在咖啡廳把方糖放入杯中攪拌接著輕嚐的連續鏡頭，便不由自主且毫無保留的接受她這種對於愛和期待的心境。只是，這種對於細節的時間段落上的「設計、安排」，其目的便是為了要與觀眾這種非常抽象的心理觀契合，所可掌握的條件之下產生。[28]

然而，這兩種主觀的抽象特性，也多仰賴了影像技藝才得以表現，並且兩者之間有高度的互涉性。例如盧貝松的《碧海藍天》（The Big Blue, 1989）中，深愛著海洋的潛水高手傑克（Jean-Marc Barr 飾）嚮往大海，因而使女友喬安納（羅珊娜‧艾奎特飾）越來越放心不下。一次，傑克因為無法自拔地潛入過深的海水而七孔流血回到家中在床上靜養時，突然被充滿房間的海水淹沒。這是展現傑克自身慾望的幻想場，抽象表達他的心理狀態。但是傑克心中所嚮往的和觀眾在觀影時所被引導的，如何疊合為一就有賴導演的功力了。這一場戲以視覺化的方式巧妙交融了兩者的互涉性。

優秀的電影敘事情節是前後呼應、結構嚴謹的。然而，故事還必須思考呈現給觀眾的成分，而不只是讓觀眾欣賞現在所正在發生的事，要為即將要發生的事做準備（Nicholas T. Proferes）。《教父》（The Godfather, 1972）的序場中，柯里昂（馬龍‧白蘭度飾）在辦公室當中等候女兒的婚禮，在接受大家一一向他道賀的同時，也聆聽著自己的追隨者希望自己出力干預事務的期待，在此透露些還沒有讓觀眾知曉的電影敘事，引起了觀眾的預期心理，期待能夠看到教父答應介入與處理事件的進展狀況。

[28] 奇士勞斯基（Yvon Crenn Producer）導演（1994）。《紅色情深》（The Three Color: RED）DVD。原子影像出版。2011。

　　《全面啟動》則反映出心理因素在敘事中的核心作用。電影以複雜的夢境結構，帶出對人類精神領域極具想像力的探索，探索成為觀眾對於事件解謎的一股動機。電影逐步延展時間概念後，也為觀眾提供了解答，這是人最深層的潛意識，而敘事動機正是來自於科伯（李奧納多・狄卡皮歐飾）對於自己妻子、家人的懺悔與贖罪心理。影片中敘事的高潮與矛盾來自科伯內心沉重自責的陰霾之解放，敘事中的心理因素越來越重要，一種有意營造的敘事策略日漸成為敘事的根源及推動力。這一方面是電影敘事本體發展的結果，敘事的深層結構與意義，不再僅為簡單的外部衝突和因果邏輯，而是尋找更具個性深度的心理連結，而這心理連結便為爾後敘事上即將發生的事件提供心理準備。

　　時間敘事和空間敘事二者密不可分。空間為電影敘事提供了更為充分的資訊，使得電影敘事走向更為深廣和更為真實的領域，這一點往往是文學敘事所無法達成的。電影藝術的抽象意象，經由時間的延展建構起空間，鏡頭的視覺性先驗地要求電影敘事空間具體、明確、且具有連續性，使得電影似乎更接近現實，而敘事在時間上具有久遠性，在空間上具有展延性。空間敘事是包括電影敘事在內的任何敘事都存在的普遍現象，時間和空間只有預設對方的存在並以之為基準才能得以考察和測定，也就是說，時間和空間總是相伴而行、不可分割，忽略時空的敘事現象和敘事的電影作品無法存在。

四、視覺動機與視覺化原則

　　我們喜歡兩個非常強烈地揭示主角性格的細節，我再給你們讀一遍：「王內辛（Oneisim）機械式地剝掉一小片龜裂的油漆，並用手指碾碎，沉思：「老想重修門廊。我姪子答應給我們帶兩桶白色塗料，但我覺得他忘掉了，……好了，到後面！」還有「老女人拾起路上的一朵野花，然後蹣跚地回到家中。」我讓你們想想你會如導演並拍攝這兩個場面（包括長度、拍攝角度等），同時要考慮在動作整體發展過程中這些細節的心理負載及它們的意義。你也應該努力想像這個老人說「母獅」時，以何種姿勢站在老女人的身邊、幼兒園大門如何關上、在破門邊這個德國人如何劃破膝蓋、鏡頭應該在甚麼距離以甚麼角度拍攝。

　　不要考慮複雜的風格問題，不要在鏡頭的圖解問題上花費太多的精力。對鏡頭行設計以使鏡頭內部的動作得以明晰。一個鏡頭應該像一行詩–自我包含，思想像水晶一般清晰。

<div align="right">——艾森斯坦 [29]</div>

　　艾森斯坦如上述所言的教導、啟發電影學校的學生關於電影拍攝的思維，其本質在於電影劇本的「視覺化」。電影中總有一位敘述者，他的個性和特質經常是隨著故事的進展，逐漸出電影中的風格元素所

[29] 艾森斯坦（Sergei Eisenstein）。On the composition of the short fiction scenario，摘自同註 16。

建立的。這裡所謂的敘述者，就是電影作者，電影作者選擇的敘述元素和視覺呈現之間有著緊密關聯，因此可把視覺動機（visual motif）作為電影作者的行動思考背景。

（一）視覺動機

視覺動機，其實就是將文本以觀眾可以感覺得知的視覺方式，以及電影作者絞盡腦汁所設計出來的視覺（影像）進行展現；它是觀眾和作者之間，藉由影像所進行的恆久式的合作，更是一種透過視覺（影像）講述故事的方法。針對這種視覺化，李顯杰（2005）認為，敘述功能的加強與凸顯，有時恰巧作為「製造幻象」的情節。換言之，傳統敘事中的情節往往能以吸引觀眾認同故事幻象，而現代敘事上的「敘述」則傾向使觀眾打破對故事本身幻覺的認同，以便能夠自主思考判斷；[30]而這裡所說的敘述方法，便是電影當中的視覺（影像）化原則的範疇。

電影從發展到現今，在影像的語言中就屬視覺發展幾乎是一枝獨秀，而在視覺觀點上，《映画の言語》一書中，依據藝術發展性和語言（符號）學方式的思考，把電影的視覺歸類成**單格影像**（frame）、**構圖**（composition）、**鏡頭**（shot）、**段落鏡頭組**（the sequence）、**剪接方法**（editing）、**角度**（angle）、**照明**（lighting）、**色彩**（color）、**影像特性**（image character）、**攝影機運動**（camera movement）等幾個範疇（Whitaker Rod, 1970）[31]。這些範疇與各功能要素，從電影的問世到數位化製作的當下，依然是電影作者在創作與製作時，進行視覺（影像）化過程與設計時的主要思維；這些思維決定了電影的視覺（影像）語言的範疇。

[30] 同註 26。

[31] 池田　博・橫川真顯（譯）（1970）。《映画の言語》。Whitaker, Rod 著（1970）。

本單元將基於《映画の言語》一書所提的視覺（影像）化範疇之分類，加以簡述各項，以資輔助電影製作時設計與思考上的觀念建立。

（二）視覺化原則的範疇

> 你不能拍攝一張寫了幾行對白的紙⋯⋯你必須為它注入生命，必須將它影像化。
>
> ——拉茲羅・柯華克[32]

1.單格影像（frame）

單格影像乍看之下，似乎包含了所有的視覺化要素在其中；事實上，單格影像僅是電影語言中一種針對內容進行的提示，它其實是存在於鏡頭當中的，單格影像基本上無法給觀眾任何印象，而運用單格影像連續複製而成的動態靜止鏡頭，就必須以鏡頭的特性加以看待。單格影像的部分經常需要考量到鏡頭尺寸（size）及人物拍攝時取景（framing）的需求。

2.構圖（composition）

構圖除了平衡性、方向性以及視覺律動之外，在電影中更得在線條、量感和明暗度上下功夫。當然，也必須考量構圖會因為空間差異與時間變化，以及人物和攝影機的運動、移動之間，產生相互作用。有許多的元素可供攝影機在構圖中進行選擇與思考，例如構圖的平衡、強烈暗示性的直線式構圖（如同哥德式的尖聳屋頂般強而有力的

[32] 拉茲羅・柯華克。《逍遙騎士》（Easy Rider, 1969）攝影師。摘自郭珍弟與邱顯忠（譯）（2000）。《光影大師——與當代傑出攝影師對話》。Dennis Schaefer & Larry Slavator 著。

暗示）、展現堅定不移的橫線式構圖（如希臘神廟的水平式構圖）、對角線式所造成不穩定或是流動性等。此外，構圖在視線的誘導上有著既困難又微妙的功效，也就是因為構圖所造就的視覺中心，影響也誘導了觀眾的視線，可以就此大肆地或是以暗示的方式，配合剪接的組合，進行無縫式剪接；電影表現的觀點透過構圖的運動特性、時間的關係，以及剪接組合來呈現。

　　電影在構圖上，必須要同時掌握三個基本要素：**影框內人和物的位置、固定影框內人和物的運動、影框本身的運動**。其中電影構圖的最重要元素，便是影框本身的運動能力，因為電影是可以從千百種角度來觀看的一個場面—每個影框都是不同的方位（Bobker, 1974/1986）[33]。因此，電影如何貼近真實，與其影像的構成（圖）有密切關聯。

3.鏡頭（shot）

　　一個鏡頭所指的就是一個連續拍攝、沒有中斷的片段。經由鏡頭所展現出的視覺內容，是經由鏡頭內的照明、角度和攝影機運動和美術陳設與裝飾等因素而組成。也就是說，鏡頭的外在表現形式，除了所展示的內容以外，同時影響了它所顯現的內容，所以鏡頭本身確立的，也是影片內容創作的一部分。因此，鏡頭本身是超出了一種單純容器的存在，鏡頭本身既是形式也是內容，它本身可以獨立在電影的主題以外，也可以受到鏡頭大小（尺寸，size），例如從特寫、中景到遠景鏡頭，以及鏡頭持續時間的長短（duration），如長拍鏡頭而影響。在鏡頭（尺寸，size）上來說，視野的範圍大小與攝影機和被攝主體的距離之間密切連結外，也和使用的鏡頭內焦距長短有關。就鏡頭持續時間的長短來看，何謂長（時間）鏡頭和短（時間）鏡頭，應該

[33] 伍菡卿（譯）（1986）。《電影的元素》，Lee R. Bobker 著（1974）。

以場（scene）加以思考。一個鏡頭的時間總長度，足夠讓觀眾理解並認識該鏡頭的內容，也就是說，觀眾在觀看且獲得滿足的那一霎那，並不在意單一或是群組鏡頭的總時間長度，當鏡頭給了觀眾足夠資訊時，觀眾不會特別察覺鏡頭的時間長度。這也就是一個或一群鏡頭的訊息及主旨之間的關係。

4.段落鏡頭組（the sequence）

段落鏡頭組又可稱為段落，在劇本寫作上又稱為連續場，它是由敘事空間、次要人物、動機或是觀點等所組成的一連串鏡頭。段落鏡頭組經常交疊了複雜的訊息，是引起觀眾重新思考劇情和電影的整體關聯不可缺少的要素。

5.剪接（editing）

剪接，可以把鏡頭與鏡頭之間，或是段落鏡頭以空間和時間承襲接續，也可以是一種經由接續不同內容的鏡頭來達到視覺展延的方式。在剪輯的方法上可以有**切入**（cut in）、**溶接**（disslove）、**劃鏡**（wipe）與**溶入**（fade in）白或黑等。剪接中用**溶接**來展現時間的經過、或是大段時空的跨越，有時也可以用來成為夢境、幻境或是回憶。溶入白的話可以讓觀眾的注意力持續到整體眩亮、泛白而充滿整張銀幕、使觀眾的注意力不被打斷直到鏡頭當中的內容消逝為止，讓隨後而來的鏡頭（段落）中，不會殘留有前一段的印象。溶入黑則可以令鏡頭中的畫面主角事物，在整體的影像消逝前都依然殘存到最後一刻，甚至是下一個接續而來的影像也還殘留有前一（組）鏡頭的主體。把鏡頭或是段落鏡頭中所創建的內容更明確化、或是加以定義、或是經由鏡頭接續等修辭方式，可以創造出影片的獨特意義。

剪接像是電影的標點符號，也是連結或分隔電影內容要素的有效方法。在電影的技法上，分割畫面是一項在剪接中很特殊的方式，藉

著在畫面上重新結構銀幕，在一個畫面中有數個畫面，而畫面本身可以具備或是完全打亂其時序性，如《迷走青春》（The Tracey Fragments, 2007）中，藉由隨時變換不同尺寸的影框和不規律的多畫面分割，來映襯影片中人物心理狀態的狂亂程度。

　　在理解剪接的基本方法之後，需要謹慎思考的是影像空間的建構主要依賴影像時間進程的推進。空間的線性展現使得電影的形態建構在時間性上，是以時間思維來建構影像空間；時間的流變和空間的轉換，在電影中有著無窮的潛力，而這正是電影敘事的重要條件和基本特徵。畫面是片段零碎的，依靠剪接技巧構成完整的時空複合體，創造一種在現實上非連續的連續性。剪接使當代電影敘事能夠展現特定時空裡所發生的事件與情節。

6.角度（angle）

　　角度在敘事內容中具有非常高度的作者意圖。因此，在進行電影內容創作時也會發揮極致的修飾作用；攝影角度一經變化，構圖也會產生改變，拍攝主體和環境的相對關係也就完全不同。描寫人物時選擇角度的另一個重點則是敘事的觀點和語調的代行，也就是用來強調主觀描寫、或是環境現況的強調等。在此特別可以用主觀角度和環境表現角度來說明。當主觀角度的攝影鏡頭，以時間長短表現某一特定人物所牽扯上的某一件事物時，角度在朝上或朝下有些微的改變，也會對連續鏡頭造成強大的影響。而表現環境氛圍的角度，原則上都是沿著拍攝主體的水平軸線進行角度的改變，這是為了要讓觀眾可以時而往上、時而往下地尋找主要的被攝主體，而觀眾依此感知到這一被攝主體對於其週遭環境或是特定事物的感受，才是重點。

7.照明（lighting）

1920 年代以來，電影照明承襲了法國印象主義所謂「電影是光與

影的藝術」概念。照明在外表上，是將日、夜、室內、戶外或是晴、雨天等空間與時間的事實要素加以傳達的手段，也因此會包含特定場景的特徵或是個性化的資訊，衍生出場景或是特定場次的氛圍，依此展開時代、社會的經濟狀況和人物的特定個性背景，同時經由照明也可以強調或否定人、事、物等，是進行被攝體和構圖對照式描寫時很重要的工具。總而言之，光線是電影創作不可或缺的要素，對於照明的掌握程度與電影作品呈現是高度相關的。

8.色彩（color）

雖然電影作者企圖要以色彩來顯現電影當中的心理效果，但需要注意的是，色彩在電影當中與空間和時間共存，不能單純設定某物體的色彩，必須要對這個物體色彩有正確的認識。雖然一般人針對某一色彩在特定空間中與其他色彩的表現關係可以非常精準與明確，但若以時間先後順序揭示這個色彩，則就需要更多的時間與熟悉度。電影作者可以運用色彩來表達抽象的概念，色彩也經由色彩的結合、色彩的欠缺與色彩和寫實之間的這三種效果，創造出完全不同的觀影感受。例如《紅色的沙漠》（Red Desert, 1964）將男女主角人物在電影故事中，以色彩分別來區分極端對立和莫衷一是的抽象表現。《羅莉塔》（Lolita, 1998）透過模糊、反光、絢爛等調性的色彩來視覺影像化了抽象的概念，也就是中年男子與少女之間曖昧與禁斷的情愫，以及波濤洶湧的情感。《海岸線》（The Coast Guard, 2004）經由色彩展現了國家機器培育出的士兵面臨危機當前的鑽牛角尖心境與主觀情景。由於歷經彩色顯色技術與較高花費的歷程，電影當中的色彩具有非現實或是超寫實特色的歷史背景。發展至今，色彩已經成為人、事以及物內部的感情狀態、主觀訴求等，甚至是幻想傾向的內容，是非常重要的藝術的表現方式。色彩部分，也與底片的原理和構造相異有關（也受底片之間差異的影響），故本書另設有章節來述及色彩。

9.影像特性（image character）

影像特性幾乎可說是電影在視覺運用攝影鏡頭、感光與材質（如底片或 CCD 與 CMOS 和數位儲存）等所獨有的一些特點，如**景深**、**焦點位置**、**曝光**和**感光特性**與**鏡頭**等特性所衍生出來的項目。

(1)景深

景深是指所有景物在鏡頭前清晰的範圍。透過景深，電影可將影像中的主體、人物的行動與環境之間的關連性進行詮釋。影響景深的四個參數分別是光圈（aperture）；鏡頭內的焦距（focal length）；拍攝主體與攝影機間的距離（distance from camera）與使用的感光面積的尺寸（format）（Kodak Eastman）。[34] 縮小光圈可以增加景深的長短，反之則是減少景深。此外鏡頭內焦距（focal length）的長短，不僅影響拍攝主體和環境的形狀、大小或是扭曲，也決定了畫面的景深。深焦鏡頭和深度空間容易產生混淆，深度空間來自場面調度，而深焦鏡頭的景深來自於攝影機和使用鏡頭搭配後，所決定哪一層的場面調度能夠清晰呈現在焦距內。感光面積的尺寸和解析像素的高低，也影響了景深的表現和控制能力。[35]電影自始自終都須以銀幕的空間為概念來創作（拍攝侷限）與放映（上映再現），電影的製作和觀影思考是以大型投影銀幕為格局，因此對於景深進行控制的要求便是基礎。創作者需深知上述各項要素以便助於進行影像景深時的調整與控制。

[34] Eastman Kodak（2007）。《電影製作指南》中譯本。
[35] 有關感光面積尺寸與景深之間的關聯，與最大模糊圈容許值有關。請參照本書第三章「數位電影成像系統的畫幅比與畫面規格」單元。

(2)焦點

　　從藝術的觀點，焦點的調整是電影攝影師吸引、控制、調動觀眾注意力的手段。從藝術的表現上來看，焦點的虛實調整和取捨是對拍攝主體的一種修辭手法，它使畫面主、次分明，主體與背景相得益彰。在鏡頭畫面構圖不變的情況下，焦點虛實的改變，會把觀眾的注意力調動到情節重點上。《衝擊效應》（Crash, 2008）開場鏡頭中，攝影機的構圖並未改變，人物也沒有發生位置變化，戲劇的變化透過一個鏡頭中焦點的四次轉換來具體呈現，形成一種特定的視覺節奏感。此外，反向移焦也是一個展現焦點的特殊方式，也就是在向前推進或向後拉遠的同時，運用變焦鏡頭進行和先前運動相反方向的變焦；這種技巧的效果可以保持畫面中的人物或是主體在景別不變的情況下，壓縮或拉伸空間環境的縱深感。由於縱深空間成為畫面中主要運動的因素，與相對靜止的主體形成強烈的運動反差，在影片中可以展現出更具主觀表意的色彩。電影《遠方》（Distant, 2009）中，主角人物攝影師馬穆（Muzaffer Ozdemir 飾）在家中的陰暗處，隱約可以辨識到一位紅衣女子，雖然較為模糊但從動作可察覺她正在脫掉衣物，在開場時就將攝影師馬穆心中與行為和道德上的矛盾與諷刺表示出。在後來的情節讓我們得知，他既想在現代社會追尋夢想，卻又因不順遂而放棄後卻更

🐭圖 1-4　《遠方》透過深度空間以失焦
　的方式外顯化馬穆的內心感受
　　資料來源：海鵬影業有限公司

加孤寂，便想要藉由男女性愛溫度來填滿空虛。但是行為上卻又對表弟求職的諸多不順冷眼旁觀，並表達出自己對表弟這一個鄉下土包子的庸俗之厭倦。在這裡用焦點傳達出一種對應性的修辭。失焦也可成為一種刻意的表現，如《重慶森林》（Chungking Express, 1994）則是採窺視角度，搭配手持晃動和失焦，彷彿是在探究後現代社會中，相異人們內心共同的寂寞。

(3)曝光

曝光的控制，通常都採「適當曝光」來進行正確的影像曝光，以避免感光不足或曝光過度。然而，影片也能夠利用曝光來製造特殊效果。以「曝光不足」為例，讓底片（感光元件）的受光量不足，建構出夜間或是灰暗的視覺（影像）情境。高達在《斷了氣》（Breathless, 1960）當中，因為摒除掉把所有現象清楚明白展示所建立起的真實感，也因此造就出電影成為狂妄、幻象或是夢想所奠基起來的一種風格。基本的曝光控制在拍攝現場處理外，近年來更是多傾向在數位調光器中，進行創作性的曝光控制，以及光影的表現。《班傑明的奇幻旅程》（The Curious Case of Benjamin Button, 2010）中，班傑明（布萊德‧彼特飾）為了讓病情加遽的父親紓解心情，一日在天未明時，帶父親到他一直很喜歡觀看日出的碼頭邊。太陽在雲層中逐漸露出曙光，展現父子等候並享受日出的美好、溫暖景象。事實上，此時碼頭畫面運用光線與事後著色的方式，將日出的光線色調，修整成為旭日的光線照明，藉此將父子兩人，特別是班傑明對於小時候就把他棄養送給黑人的父親之情感，經由把曝光控制成弱影勾勒出一股極為隱喻的感情。

(4)底片材質與影像感測器特性

電影底片本身具有 EI 值、粒子大小、寬容度、對比性等變

數的特性，可以提供給電影作者在進行拍攝時，依據特點進行曝光的控制，通常都採取「適當曝光」來進行正確的影像曝光，以避免造成感光不足或是感光過度。也因此可以藉由曝光來製造特殊效果。《白色緞帶》（The White Ribbon, 2010）不願觀眾被其他色彩所影響，因而運用黑白兩色和中間灰階的色調變化展現驚悚的主題，並藉此強調人物的存在與其內心狀態，由此可見底片與影像感測器在視覺（影像）特性上的重要。

(5)鏡頭

　　鏡頭是折射來自被攝物的光線，而這種折射的能力是取決於所謂的焦點距離（內焦距、focal length）；內焦距愈短，折射力愈大，焦平面也就愈靠近鏡頭後方的透鏡。當鏡頭對焦於一無限遠的物體時，鏡頭至焦平面的距離就被界定為內焦距。內焦距是用以指稱鏡頭種類的方式，因此鏡頭有**長焦鏡頭**與**短焦鏡頭**兩者。

　　以長焦鏡頭為例，例如《可可西里》（KeKeXiLi, 2004）藏羚羊緝私隊隊長瑞塔（多布杰飾）被處以私刑的段落中，瑞塔和記者朵玉（張磊飾）因為和盜獵者頭子一夥人的巧遇，瑞塔隊長被盜獵頭子擄獲殺害，一旁記者朵玉的驚恐，以長焦鏡頭表現出了緊張的氛圍，這個氛圍將人物在驚嚇上的時間歷程給拉長了許久，而抽象對應的是大自然所吹起的風沙，和殺人過後逐漸離去的盜獵團體，展現出記者朵玉的極度無助。

　　《王者之聲：宣戰時刻》（The King's Speech, 2011）開場戲的短焦鏡頭表現非常適合成為解說的例子。王子喬治六世（柯林・佛斯飾）受其父王委託要對全英國領土和屬地的群眾演講。電影以短焦（廣角）鏡頭緊貼著喬治六世，搭配巨大的聲音回響，充分展現出喬治六世必須將自己口吃的面貌展示於全國人民面前，甚至可能因而遭到指指點點的恐懼、無助，與

　　猶豫等掙扎。這幾個鏡頭加上廣場空間中的馬叫聲回音，綜合
建構出極為突出的電影段落。

(6)攝影機運動（camera movement）

　　攝影機運動、移動攝影與運動攝影三者的涵義是相近的。
相對於固定機位的攝影，有**推、拉、移、搖、跟、升降、旋轉
等**運動型式（梁明與李力，2009）[36]。無論是移動或是運動，在
電影的表現上都存在強烈的影片作家意識和自主性；各種主要
的攝影機運動經由所顯現出的視覺表徵如下：

Ⅰ. 前進（推）鏡頭（dolly in）：使觀眾產生朝著主體不斷靠近
　　的感覺，同時也壓縮了拍攝主體與背景空間的距離感，對
　　觀眾產生一種強調性的敘事感，產生一種視覺上深入、接
　　近的感受。敘事上由「這裡」有一個特殊的環境，轉而趨
　　近成為「某件事」事會和這裡有很深的關聯性書寫／切
　　入。影像表現會從寫實轉成寫意。

Ⅱ. 後退（拉）鏡頭（dolly out）：改變拍攝焦點的拉，會使銀
　　幕上立體空間增大，不改變焦點的拉，會使人物和背景產
　　生一種拓展感，dolly out 在敘事上使銀幕空間產生發生了某
　　一件事的提示，而發生「某件事」的地點和環境正是「這
　　裡」，傾向於表達出這件事情發生的環境樣態。影像表現會
　　由寫意轉換為寫實。

Ⅲ. 水平搖攝鏡頭（pan）：會使人在觀影中產生一種搜索運動
　　物體或關注景物的感覺，攝影機所關注的空間成為觀眾所
　　關注的空間，觀眾自覺的投入到影片所創造的空間中。搖
　　攝鏡頭較傾向於一種和被攝物體越來越近的感受，是與人

[36] 梁明與李力（2009）。《影視攝影藝術學》。

類無法將所有景物一覽無遺的視野能力相較下，較非寫實，非現實的方式。

IV. 垂直搖攝（tilt）：有支配意味的攝影機運動。

V. 軌道鏡頭（track）：使銀幕空間產生變化多樣的空間調度。

VI. 伸縮鏡頭（zoom）：划進或划出特定空間中，景深也會隨者伸縮而改變，有超現實的意味。

VII. 手臂攝影（crane）：因為可以達到高角度的攝影變化，是能呈現一種無力感，也可以是一種具有支配力量的感受。

VIII. 跟拍攝影：由於觀眾與銀幕之間的空間關係相對固定，因此在主要拍攝主體與其所存在的關係中，特別強調了長時間的表現，或是和拍攝主體的動作進行一種對比關係的表示。

其實，這些基本的鏡頭運動手段可以創造和展現畫外空間的存在。

簡言之，電影的視覺（影像）化原則，就是將故事的主角人物抽象的內心和內在元素具象化和外顯化，運用電影的視覺表現能力強調影像的視覺重心，以圖像方式說明電影文本並且與之對比。

五、視覺預覽（Pre visualiztaion）作業

（一）視覺預覽作業的重要性

> 　我把整部《梟巢喋血戰》（The Maltese Falconm, 1941）分鏡
> 表都畫出來了，因為我不願在同仁面前丟臉，我要給人一種我知
> 道我在做甚麼的印象。
>
> ——約翰・休斯頓[37]

　　眾所周知，電影製作分為幾個階段；前期的籌備工作有資金籌畫、選角、主要工作團隊組成、蒐集資料、劇本完成、勘景、製作場景示意圖、場景設計、造型設計、完成分鏡表、訂定拍攝計畫……等非常多的工作。前製期結束，導演便要領導所有人員實現這些想像的影像。

　　電影的主創人員[38]為了要完成一部影片，彼此之間要進行充分的討論。因為每一個人對於劇本的文字轉換成為電影畫面之間的實踐過程都有自己的想法。為了要使拍攝過程順利，各部門間必須要進行有效的溝通和達成共識。電影製作的主創部門，在傳統的電影製作籌備期間除了可以把電影劇本轉化成分鏡劇本外，也可以選擇進行分鏡表

[37] 約翰・休斯頓（John Huston），電影導演，9 次被奧斯卡提名，曾獲奧斯卡最佳導演和最佳劇本獎。導演重要作品有《巢梟喋血戰》（The Maltese Falcon, 1941）、《碧血金沙》（The Treasure of the Sierra Madre, 1948）、《蓋世梟雄》（Key Largo, 1948）、《非洲皇后》（The African Queen, 1951）等。

[38] 主創人員，一般所指就是編劇、製片人、導演、美術設計、服裝設計、攝影師、視覺效果人員等。

（storyboard）的繪製[39]。分鏡表就是根據文字劇本所繪製出來，專門為各部門所提供的各種草圖或是示意圖。而這些示意圖可以簡單表現某個場景佈局，也可以表述導演計畫拍攝的某個完整鏡頭的一系列視覺（影像）分解圖或是情節示意圖。畫面內容包括有角色運動、背景變化、景別、鏡頭調度、光影效果，以及相對應的文字說明，如時間的設定、動作描述、對白和音效及鏡頭間的關係變化。

　　一部電影在即將開拍之前，幾乎所有的概念和創意都僅止於文字上的表達。除了場景設計、陳設、人、物、時間、空間、運動等的互動關係外，電影作者如何在敘事上提供足以幫助導演預先了解到電影的片段要如何進行，以掌握敘事的節奏也是很重要的。而若是運用現代數位化工具，更可以生成一些影像，計算出鏡頭、角度和技術設備等參考數據與內部參數。分鏡表能夠使導演和製作人員利用簡單的畫面示意圖來檢視和判斷原本的構思，也可以在實際拍攝之前或是過程中，在場景設計、照明設計上供美術、服裝和化妝等參考。導演也利用它來計劃如何完成某個鏡頭中的攝影機位置、鏡頭運動和演員動作在內的複雜且綿密的細節。希區考克在《北西北》（North by Northwest, 1959）的噴灑農藥段落、《驚魂記》（Psycho, 1960）中瑪莉安（珍妮·李飾）在浴室被多刀刺殺的段落、和《鳥》（Bird, 1963）中的海鷗襲擊閣樓段落，都是著名的分鏡表卓越典範。而拍攝前的分鏡表或是場景概念圖，甚至可以成為製片人尋求資金上的材料。

　　進一步的來說，任何一種能夠讓製作人員事先進行計畫安排以及解決問題的工具，都可稱為是某種形式的視覺預覽作業。我們將電影

[39] 雖然分鏡表可以說是每一個鏡頭的描述，但它是把文字劇本進行長時間的鑽研思索過後的視覺意念呈現，在和其他人交流與討論導演觀點時特別有幫助。然而必須要注意的是，分鏡表應該是在徹底研究每個時刻的全部完成了安排和設計之後再進行，這是因為每一個時刻都是靜態的表現，而分鏡表經常會阻礙了導演實際體會電影各個場面和場面之間的流暢性，也會妨礙他們對於應該意識有時限鏡頭之間的連續（接）性。

敘事集中在空間和時間兩大項目的同時也提示了電影攝影機的存在，便是要強調視覺（影像）在電影當中的特殊性和獨特性。這種影像的不可分割性，也釐清所搭配的敘述方法和手段。在此我們把它稱為視覺化（或稱為影像化，visualization）。這也就是電影劇本在構想之初其實也是以「視覺化」展開的原因，我們從劇本格式是以場景的空間標示為主就可得知。

　　而視覺預覽（Previsualiztaion）作業，其實就是預先審視影像作業的意思。[40]許多動畫公司把這一項稱為前製視覺預覽。之所以要進行視覺預覽作業，便是要事先把最終在電影上所呈現的內容視覺（影像）化，它可以使電影工作者在影片開拍以前，經由視覺（影像）呈現的方式預見到電影中各個元素的情況。

　　早期電影拍攝便有視覺預覽作業的工程，從無聲片時代開始到迪士尼的動畫製作，都仰仗著 3 到 6 張的場景概念圖進行討論，並在1930 年代起片廠的拍攝作業便要求使用分鏡表來進行視覺預覽，視覺預覽在當時最為廣泛的是迪士尼製作動畫時所使用的 Leica reel[41]。1970 年代，因為錄影設備的興起，3/4 吋帶的 U-matic[42]等使得剪接更為便利，U-matic 方式的影像被廣告代理商使用作為電視廣告或現場拍攝的參考用影像。1970 年代的《星際爭霸戰》系列則是將世界大戰所拍攝的影片，成為片中 X 翼戰機空戰的參考樣本。在續集《星際大戰六部曲：絕地大反攻》（Star Wars Episode VI: Return of the Jedi,, 1983）中的森林追殺片段，則是運用手持模型來做視覺預覽。但是真

40　中國大陸把視覺預覽（影像）作業，稱為形象化預審視。
41　Leica reel，是剪接串聯起來的故事版，有大概的時間，有對話以及暫時的音樂，雖然看似簡單，不過卻能夠十足地表現故事。
42　U-matic 是 SONY 公司在 1972 年推出的一種 3/4 吋彩色卡式錄影系統，它的出現開啟了錄影系統朝小型化發展的趨勢。因為品質表現佳，在當時亦廣及廣告業、傳播業者使用。但因價格昂貴，加上 1980 年代中期 1/2 吋系統的 Betacam 之專業型錄影系統的出現，便逐漸被淘汰。

正做了通盤性與革命性概念的則是的《舊愛新歡》（One from the Heart, 1982）一片。法蘭西斯·柯波拉依據電影內容繪製了 1,800 多格的動畫樣片，並且請演員事先配好聲音後剪接為錄影帶，而正式拍攝時柯波拉便依據這樣的方式一邊檢視預先做好的錄影帶內容，一邊以電影膠片把正在進行表演的鏡頭拍攝下來。這可說是動態視覺預覽的始祖，因此被稱為"Electronic Cinema"。

視覺預覽在《星際大戰》前傳系列的電影籌備作業上，從導演喬治·盧卡斯事先雇用視覺預覽藝術家而非視覺特效專家，便詔告了日後視覺預覽在電影製作上的重要地位。近來將電影進行大規模視覺預覽的影片有《駭客任務》（The Matrix, 1999）、《X 戰警》（X-Man, 2000）、《魔戒首部曲：魔戒現身》（The Lord of the Rings: The Fellowship of the Ring, 2002）、《世界大戰》（War of The Worlds, 2005）、《金剛》（King Kong, 2005）、《超人歸來》（Superman Returns, 2006）、《變形金剛》（Transformers: The Movie, 2007）、《鋼鐵人》（Iron Man, 2008）、《復仇者聯盟》（Marvel's The Avengers, 2012）等。但是值得注意的是，特別注重視覺與合成特效電影的視覺預覽，導演往往都會與特效公司合作，通常多是使用 CG 動畫製作（如 Maya、Motion Builder 或是 Softimage XSI 等）軟體。另外，較為可以在一般的電影製作上參考用的則有 Story Board Quick、Frame Forge 3D Studio 與 DAZ 等軟體。

（二）數位視覺預覽作業

空間和時間是電影敘事永遠無法忽略的兩大項目，製作分鏡表的目的我們都已清楚，事實上電影就是在這兩大基礎上琢磨。運用數位工具，視覺預覽可以使用立體空間的 3D 虛擬實境來協助完成。[43]虛

[43] 例如 3DMAX、Maya 等的 3D 動畫軟體，或是 Storyboard Quick、Storyboard Artist、ToomBoom 等較簡易式的軟體，都可以有這樣的 3D 預覽功能。

擬實境的運用，將電影中搭建的虛擬物件模型，成為實際製作拍攝上
的場景建構時的精確參考。美術設計上也因為是 3D 的數位建模，可
以依照需求將不同佈景和人物的服裝搭配等提出數種的方案，取決於
敘事所需。影像在燈光的控制，是要在搭建好的模型上以各式的鹵素
燈具、太陽燈具、冷光燈具的強弱變化，審思場景的燈光調性。再加
上用虛擬攝影機在鏡位、鏡頭尺寸、鏡頭內焦距、和鏡頭運動等的取
決上進行模擬，幾乎確切知道實際拍攝時的影像內容，這些數位建模
和模擬所產生的數據，搭配上 Motion Control 之後就可以將預先設定
好的拍攝方式，加入演員的表演，若是再搭配事後的合成造景，便可
以成為一種實際上的鏡頭。在此將數位視覺預覽作業的優點進行彙整
如下：

1.虛擬角色與建模

　　這一點可以說是特別針對動畫為例，它可以提供人物動作設計上
的參考，也可以將各式各樣的角色造型，在塑模以前便可以經由檔案
的流通，在主創人員之間進行討論。

🐭圖 1-5-1　虛擬角色的概念圖例
　　　　資料來源：索爾視覺效果公司（solvfx）

2.場景搭建

根據劇本的要求和導演的描述狀況在細部上進行設計與建置。因為有虛擬場景可以提供給導演和攝影師，針對敘事的情境和人物的動作，進行鏡頭調度、攝影機的位置、視點、視角、構圖、透視關係、光影變化等的掌握，提供使用真實場景拍攝時一些更需要注意的事項之預覽等。

📷圖 1-5-2　虛擬場景搭建圖例

資料來源：索爾視覺效果公司（solvfx）

3.虛擬攝影機的協助

《遺落戰境》（Oblivion, 2013）視覺設計製作兼聯合製片人史提夫高伯（Steve Gaub）說：「……整個視覺預覽團隊製作初期的動畫，達成的鏡頭越多，就能越早決定實際拍攝的構圖，以及有多少需要靠電腦繪圖完成，我們希望比例是各半。」（開眼電影網，2013）。整體的電影製作，依靠視覺預覽的電影製作工藝和手段，似乎沒有停下腳步來的氣息。

以概念圖或是動態分鏡表來把虛擬影像加以說明和進行意念與作法的溝通，成為視覺特效與合成電影與 S3D 立體電影廣為使用的拍攝方式。《哈利波特－神秘的魔法石》（Harry Potter and the Philosopher's Stone, 2001）中想像的場景空間、角色設定，《鋼鐵擂台》（Real Steel, 2011）中，機械人與人類之間的關係演繹得真摯且引人入勝。運用"Maya"和"Motion Builder"的現場實時互動及靈活的操作性為整個製作團隊帶來了極大的創作自由，《猩球崛起》（Rise of the Planet of the Apes, 2011）、《變形金剛 3》（Transformers: Dark of the Moon,

2011）、《少年 Pi 的奇幻漂流》（Life of Pi, 2012）、《復仇者聯盟》（The Avengers, 2012）、《普羅米修斯》（Prometheus, 2012）和《公主與狩獵者》（Snow White and the Huntsman, 2013）、《超人：鋼鐵英雄》（Man of Steel, 2013）也運用了相關的視覺預覽技術。

　　電影攝影機有物理性和空間性的限制，造成許多的攝影鏡位無法達成，而虛擬攝影機克服了這種侷限，幾近是可以任意在虛擬場景中的任何一個空間座標中架設，並且可以調整這虛擬攝影機的所有參數，例如追求景深跟不同內焦距的鏡頭、光圈、角度、焦點、長拍鏡頭等的變化。

　　製作規模越大，則需要更繁複的技術以及更多的時間和經費來支撐所欲呈現的場面，在這樣的狀況下，視覺預覽作業會提供相當大的幫助。例如《駭客任務 2：重裝上陣》（The Matrix Reloaded, 2003）中的高速公路追逐片段，以及《魔戒 3：王者再臨》（The Lord of the Rings: The Return of the King, 2003）中帕蘭諾米平原戰役，就是根據數位視覺預覽所規畫的結果進行真實場景中的拍攝工作[44]。

　　《阿凡達》（Avatar, 2009）在全球的反應也造成了更為新穎的視覺預覽模式，那就是運用視覺預覽來提高創作的自由度。一般來說，電腦生成的圖像一旦經過運算（rendering）後，若是要重新更改一個鏡頭上的任何細節，例如人物上的表演或是服裝、抑或是其它的攝影參數等，必須要全部重新算圖。《阿凡達》一片是以真人的影像結合數位生成背景的電影，其原理也和動畫近似，依此在製作上大量依賴了大量的預覽圖像進行細節的確認，場景和人物全部用 Maya 製作，再用 Motion Builder 捕捉獲取人物的表演資料。電影製作人員在虛擬環境中工作時，捕捉到的鏡頭可以組合重播，構成一個段落（甚至是整部影片）的「數位化試拍片段」；無論是涉及剪接還是拍攝問題，

[44] 梁新剛與陳肯（2004）。〈不可模仿的視覺神話？〉。

這個「數位化試拍片段」成為主創人員進行重要創作決策時關鍵的視覺（影像）參考資訊。因為還沒有進行實際的拍攝，所以就可以嘗試很多鏡頭和表演上的創意，造就了非常高度的創作。這種製作方式的改變因為可以有更多的視覺反應進行思考，讓演員、攝影師和導演受益匪淺（Marc Petit, 2010）[45]。

（三）進一步的創作思考

因為電影具一種很強的可見性，有利於刺激興趣。因為它面向廣大的觀眾，並且由於它的藝術屬性，容易吸引對創造價值感到親切的人（洛朗·克勒通，2006/2008）[46]。身為電影作者，更需要對此有深刻的體認。只是，在數位輔助方式的不斷推出，功能越來越強大的時候，我們也應該要對於視覺預覽有一個正確的認識。

> 雖然已經畫好了分鏡表，但若只全盤照著分鏡表去拍攝的話，電影的趣味性就消失了。偶而會有突如其來的狀況雖然導致拍攝計畫變更，但卻也因此產生了意想不到的效果。假如這種改變沒有破壞了電影的整體性的話，那豈不是更添加了電影的趣味性。就像是窯燒陶器時會上釉一樣，我們就是因為無法事先計算出它所燒出來的樣子，才增添了這麼多的期待和趣味性。
>
> ——黑澤　明[47]

電影雖然是一種需要仰賴工業方式所完成的商業藝術，但是它的藝術性在於許多不同部門所組合起來的不可預知性。視覺預覽的手段

[45] Marc Petit（2010.02.24）。〈《阿凡達》與數碼娛樂創作的未來〉。

[46] 劉云舟（譯）（2008）。《電影經濟學》。洛朗·克勒通著（2006）。

[47] 《黑澤　明全作品集》映画についての雑談。東宝会株式会社事業部出版商品販促室。1985 年。此段譯文係作者的翻譯文句。

並非僅有一種，不事先在紙本上進行事前視覺預覽作業，例如採用分鏡腳本模式等的電影作者也大有人在。電影製作的方式有很多種，但是電影藝術家並非發明電影藝術，而是要創造出表達內心世界的形式。因此，要建立卓越（significant）的視覺（影像），成為電影被賦予的任務，而身為電影作者更需要無時無處在此之上尋求更優異的表現。

對於觀眾來說，所追求的電影大致上可分成兩類。一類是具有獨特敘事的電影，這類電影能夠使觀眾在精神上獲得愉悅和滿足感；另一類則是有獨特的聲音和影像表現的視覺奇觀性電影[48]，帶領觀眾經歷新奇冒險並且獲得感官上的視野享受。歷史上經典的電影，可說都是同時以這兩者為標竿揭示在觀眾面前。視覺預覽，是一個希望能夠更為接近電影創作初衷的一種手段，為的便是要創作出足以在敘事和鏡頭表現上獨樹一幟的電影。

巴拉茲曾經說，電影技術已經被濫用為製作成危險的幻想。即便在沒有數位生成與虛擬創作途徑的當時，這句話的本意是因為他深刻的觀察到鏡頭、特寫鏡頭，蒙太奇組成了電影特有的表達語言，不斷創造的革命精神，更加強化了電影的藝術特性。在數位時代的當下，影像的製作有了更多的方式出現，這句話不僅沒有減少它的本質，反倒是創作出更多的幻想。

至今，代表電影的「底片」幾乎已經宣告完全退出電影產業市場，製作上也可說清一色是以數位訊號生成的數位式電影方式製作。將巴拉茲的論述本意延伸，視覺預覽是更為強調電影持續向前，表現出電影藝術不斷創新的過程，因此在可行的範圍內，視覺預覽是創意概念成形以前，非常有用的一種方式，當然這樣的作業，可以借助許多的數位方式輔助完成。Jeffrey a. Okun & Susan Zwerman（2010）[49]提

[48] 有關視覺奇觀，請參閱本書第伍章「電影的奇觀想像」一節。

[49] Jeffrey a. Okun & Susan Zwerman（2010）. The VES Handbook of Visual Effect Industry VFX Practices and Procedures

出隨著科技的發展，視覺預覽作業的領域在電影製作階段，依目的和任務而有所不同，簡單將其分類並整理如下：

1.Pitch Pre-vis

提案用視覺預覽，主要目的是為了向投資人展示影像化的故事情節，進而接近電影的意象，也就是以視覺概念圖來說服投資人以獲得資金的投入。

2.Design Pre-vis

設計用視覺預覽，是運用軟體建構出虛擬角色或模型等架構，在進入實際的鏡頭設計前提供給製作團隊成員們，初步且精準的虛擬設計空間，以便獲得良好的溝通，及有利於製作上需要進行測試、或是場景選擇等工作所需之參考。改良後的設計視覺預覽資料，可以成為製片工作上其他視覺預覽過程可用的重要素材資產。

3.Tech Pre-vis

數位視覺預覽，就是藉由軟體繪製按照整個鏡頭序完成分鏡表（storyboard）。是一般所指的視覺預覽，視情況運用 CG 或前期的拍攝素材，來確定場景陳設的概要、燈光、攝影機位置和焦距及時間速率等資訊，協助創意的實行，藉此反覆的演練後尋找出避免失誤的製作。

4.Onset Pre-vis

在拍攝現場進行的視覺預覽，運用電腦生成的虛擬影像和實拍影像結合，特別是有多圖層（layer）、多軌（channel）的合成需求時，將要進行合成的電腦影像與實拍影像，於正式拍攝過程中，把兩者初步疊合後，檢視即時預覽最終的合成效果，並立刻判斷是否需要重拍或補拍等，也是 virtual production 方式的基礎。

5.Post Pre-vis

後期製作視覺預覽，是在後期工作進行以前，針對關鍵或者不確定的特效鏡頭先做的概略效果預覽，特別是在事後將電腦的生成影像和實拍影像結合時。以電腦動畫的運用為例，便需要精準的時間、材質、角度、光影和鏡頭的特性如像差彎曲、像散及畸變等，每一項工作都要耗費大量的人力與時間。因此在進行前藉此確定最終是否需要和調整。

　　圖組 1-5-3 到 1-5-10，是一個視覺預覽的連續圖例。這與繪製分鏡表的意義和目的完全相同，不同的是經由整體組合後運算成影片提供給創作者預覽可以清楚知道（虛擬）角色的表演、攝影元素等和腦中的想像是否一致。

　　除了視覺特效公司對特效製作的掌握和控制，電影製作中也常常運用新的技術手段和工作流程。《雨果的冒險》（Hugo, 2011）中數位中間（Digital Intermediate）[50] 的調光攝影棚便搭建在拍攝現場旁。這個位於英國倫敦片場的數位中間片調光攝影棚，使導演、攝影師、剪輯師在拍攝期間就能夠製作接近於最終版本效果的數位毛片（dailies），並根據需要即時進行調整和修正。在前、中、後期的流程控制方面也有了新的手段，在需要依賴大量合成特效的電影，這種為了要精準進行視覺預覽的工作，就成了電影完成上品質控制的新方法。

[50] 有關數位中間片（Digital Intermediate）的說明，請參照本書第肆章「數位中間技術（DI）」。

📽️圖 1-5-3　視覺預覽鏡頭 01A

📽️圖 1-5-7　視覺預覽鏡頭 02B

📽️圖 1-5-4　視覺預覽鏡頭 01B

📽️圖 1-5-8　視覺預覽鏡頭 02C

📽️圖 1-5-5　視覺預覽鏡頭 01C

📽️圖 1-5-9　視覺預覽鏡頭 02D

📽️圖 1-5-6　視覺預覽鏡頭 02A

圖 1-5-6~1-5-10 資料提供：索爾
視覺效果公司（solvfx）

📽️圖 1-5-10　視覺預覽鏡頭 03

　　數位電影在視覺化上的另一個長處則可說是將視覺疆界的限制完全打破。不僅讓空間不受限於是否和實際區域產生連結與否，建構出了一種景框外部的空間，同時造就出空間不再受限於必需用切斷或跳躍等方式所產生的連結模式。此外也可以不斷變換視覺觀點、或是任意的鏡頭角度。攝影鏡頭可以在空間中恣意翻轉，攝影機的運動也不像以往受到物理性的限制，在不知不覺中和時間共同互相轉換。底片影像只能借助影像的離散性來表現當下與回憶、聯想的差異疊影，而數位影像則可在無限的視點位置、無內外、無盲點的無限空間中遊移。在沉積性的思維上往來穿梭、停留與關注或是迅即遠離等。在此意義上，數位電影不僅展現了人類思維的廣闊性，同時也開拓了人類視域的想像力。

貳

光、色彩與電影表現

> 它（光線）是所有感官知覺中最壯麗驚人的經驗，在人類早期的宗教儀式裡，光是一個被正當讚揚，崇拜，和祈求的對象。……藝術家對於光線的概念，是仰賴於眼睛的證實。……而物理學家則是說，我們生存在我們所借來的光裡的。
>
> ——安海姆[1]

> 在電影中，燈光就是意識形態，就是感覺、顏色、色調、深度、氣氛，本身也是敘述情節的工具。燈光會補強、刪去、減少、增加、豐富、甚至創造意境，暗喻某種氣氛，使夢境幻想變為可信、可接受。光是最主要的特殊效果，是一種化妝術、一種巧手魔術、迷幻之物、煉金術士的鋪子、神奇的機器。電影是在燈光內寫就的，它的風格也是靠燈光表達的。
>
> ——費里尼[2]

[1] 李長駿（譯）（1993）。《藝術與視覺心理學》。安海姆（Rudolf Arnheim）著（1974）。

[2] 邱芳莉（譯）（1993）。《費里尼對話錄》，Giovanni Grazzini 編（1983）。

　　即便是數位方式的電影製作，除了動畫與電腦的合成素材之外，真實光線的存在和必要性，自恆古以來（以後也將不會改變）始終是人類視覺得以感知的絕對條件。人們的視覺感受是由光線的刺激所引起的。而產生視覺感受的生理基礎，則是人的眼睛。光線也是視覺器官可以感受到色彩的第一步。在光線進入視網膜以前的過程，屬於色彩物理學範疇；之後在視網膜上產生化學作用引起生理的興奮，這種興奮的刺激精神傳遞到大腦，與整體思維相融合，就會形成關於色彩的複雜意識，這屬於色彩在生理學上的範疇。事實上，光線的物理性存在影響了人們的心理感受，而光線則是色彩在光學現象上的一個總和。

　　再者除了電腦生成影像之外，影像記錄同時必須仰賴光才得以生成電影，也同時因為運用了光學特性所產生的色彩，造就電影本身的藝術特性。

　　光，是人類視覺器官可行視覺感受的基礎，在完全黑暗的地方眼睛是完全看不到東西，也就是在暗黑之處，人類是沒有任何視覺感官能力的。事實上，沒有光線也就沒有色彩。因為有光線我們才可以將色彩映現在我們的眼前；因此，理解光線是了解色彩的前提，也是理解電影的視覺感受的第一步。

一、光與色彩

（一）光

　　究竟光是甚麼？簡言之，光是能夠在人類的視網膜上，刺激視神經並引起視覺感受的一種輻射物質，在 19 世紀時被證明出來它是一種電磁波。光在被科學界證實為電磁波之前，也歷經了許多科學家的

實驗，分階段地發現了一些光的特性，例如它的波動性和粒子性。光的波動性特徵便說明了顏色是由光波波長不同所致，用眼睛的三色受體解釋了色覺原理；而粒子特性便是解釋了光是由光源向四面八方發射的微粒組成。這些部分的現象都是光的特性，而事實上因為光線屬於電磁波的緣故，它便就具備了**反射**、**折射**、**干涉**、**繞射**和**偏振**等現象。

　1.光的物理特性──一般綜述

　　光擁有與電磁波一樣的特性，所以它的前進方式是以波狀的方式前進，整個光的進行也因為各種波長的光擁有不同特質而有相異的物理特性；例如所謂波的差異就是所謂的波長。波長是指一個波峰到另一個波峰的間距，這種間距的差異影響了波可以傳遞的距離，因為波長的不同造成了人眼視覺上區分出可見光區段和不可見光區段。此外在光的物理特性中的振幅，便會決定光（粒）子的密度，也就是光照射的強度所造成的明暗，光的振幅愈大色光就愈亮，振幅愈小色光便愈暗。

　　可見光，顧名思義就是人類的眼睛可以辨識的光，單位通常以奈米（nm）來表示[3]。人的可見光範圍約是在 400~700nm 間。波長最長的是紅光、最短的是紫光。因此，在太陽光中各種光線的變化，在電磁光譜中可見光，便介於紫外光與紅外光的區域。以分光稜鏡則可分解成紅色光 700~620nm、橙色光 620~590nm、黃色光 590~570nm、綠色光 570~500nm、藍色光 500~450nm、紫色光 450~400nm。可見光譜之間的關係，從右至左如圖 2-1-1 般所示。

[3] 1 奈米等於十億分之一米。

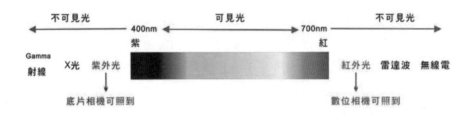

圖 2-1-1　可見光譜關係圖

　　當光的波長超越在紅光之外，便稱為紅外光（或稱紅外線），在紫光以外就稱為紫外光（或紫外線）。此外在上圖中尚有 X 光的存在，它是一種穿透性極強的射線，只有鉛才可抵擋得住。而這些所謂不可見光中的 X 光、紫外光和紅外光都可以使一些材質或底片等感光。當中的 X 光因為具有極高的穿透力，所以在海關或是安全檢查時，都要極盡所能地說服，不讓海關人員將底片（無論是生片或熟片[4]）通過 X 光的檢查設備，避免底片感光造成拍攝工作付諸一炬。

　　2.光源色、物體色與色溫

　　世界上一切物體本身都是無色的，只是由於它們對光譜中不同波長的光選擇性的吸收，才決定了它的顏色。無光則無色，是光賦予了自然界豐富多彩的顏色。所謂的光源，是能發出一定波長範圍的電磁波的物體，也因此在攝影上往往被指為照明的來源。因此在光源上，可以分為**自然光源**和**人工光源**兩種。最主要的自然光源多是指太陽光，而人工光源則是除此之外的光源都可稱之。

　　所謂的光源色，便是依照各種不同的光源，其波長特性所形成的

[4] 底片在還沒有感光前稱為生片，而感光完畢的底片則稱為熟片。

不同色光，也就是發光體發出的光的顏色。自然光就是上一小節所提，而人工光源則因許多不同種類、材質在發光發熱的狀況之下，所造就出來的色光；例如一般鹵素燈泡的色光就是橙黃色，而螢光日光燈則是藍色為主。

相對於光源色是發光體自身或是所發生的色光之顏色，物體色則是所謂在本身不發光的物體身上，經由光照射下所呈現出來的顏色。物體色是由所投射的光，和它自身的表面兩個元素所決定，所以在認清色彩時不可忽視光源照射對物體的色彩之影響。當光投射在物體上時，依據物體的種類、構造，將可視光中的部分或全部呈現**反射、吸收、透過**現象而展現出物體的顏色，也就是物體的顏色受反射、吸收和透過三種方式所左右。若因太陽光照射引起全部反射（亂反射）則會呈現白色，假若光線全部被吸收則呈現黑色，若是光線全部透過的話則呈現無（透明）色。

沒有光就不會有色彩，不同光源（例如：太陽光、日光燈或電燈泡等）照射在物體上時，會使物體呈現不同的色彩。物體表面在光的照射下，表面平順光滑或粗糙等，會造成不同波長的光線產生吸收和反射現象，同時也會造成兩個現象比例上的差異；因此這種吸收和反射的情況被稱為光的選擇性吸收。例如當我們看見一個綠色的盤子，意思就是這盤子的表面把所照射的光線中，綠色以外的光選擇性地全部吸收，而把綠色光選擇性地反射出來，因此我們看到的物體就是綠色。所以其他顏色的物體其實是對這個物體色本身的色以外的色光選擇性地吸收之故，才可以看得到它所反射出來的光。黃色表面的物體則是吸收日光當中黃以外的色光，反射出（綠光+紅光）黃光，也就是以白光（複合光）源來說，物體的顏色是物體所不能吸收的光波所構成。

圖 2-1-2　光的選擇性吸收

　　物體色則和物體本身及投射的光源有密切關係。若是把投射光源從複合光的日光改變為單色光時，被單色光照射的物體色也會因此產生極大的不同。例如當以綠色光線投射在純白色的襯衫表面時，物體會呈現出和光原色一樣的綠色；但假如把綠色光線投射在以紅色的襯衫時，因為襯衫表面是紅色之故，沒有綠色可以反射，反倒是將綠色光完全吸收，所以襯衫表面會呈現黑色。因此，物體色是物體本身的本體顏色，以及可以獲得的光源來源。而濾色鏡便依此原理在電影攝影上被廣泛運用，判斷濾鏡的強度時，我們可以經由控制光線進入和通過的「量」來決定。濾鏡是用來控制光的色彩控制以及影片的曝光和投影，當一個強烈的綠色濾鏡吸收了所有洋紅的光譜，當強渡減少時，較多的洋紅可以通過。這種在光源色當中，因為光源對物體色產生的顯著性著色影響，稱為「演色性」。[5]因此，影響演色性最大的便是發光體，也就是光源。

　　至於色溫的原因，便要從黑色的物質被光照射而呈現黑色談起。黑色物體之所以成為黑色，是因為吸收了全部的光能，但是當一塊標

[5] 色的存在中，光的照射扮演著重要的角色。在初期的人類演進歷史，一直習慣於太陽光下色的感覺，而今仍以太陽光為準，但是在夜間有了人工光源（如電燈、螢光燈、水銀燈、鈉燈、油燈、煤氣燈等），由於分光特性的不同，而呈現不相同的顏色。導致同一物體在不同光源下，色相有所差異，此差異性質謂之演色性。

準黑鐵被慢慢加熱，達到 1000K 左右時，我們會感覺到這鐵塊的灼熱感，這是電子跳動所釋放出來的熱能。這些熱能被吸收進黑色物質內部，也就是說這種外來能量影響了物質本身內部的原有穩定，導致離子和分子產生激烈的衝撞，這些衝撞逐漸堆積出能量後，就會變成熱能向外輻射。當溫度繼續升高，首先出現的就是紅外線，接著就是人類的可見光，然後依序是紅、橙、黃、綠、藍、靛、紫，最後是紫外線。這便是我們要理解的另一個光的重要物理特性，色溫。

　　純黑鐵塊加熱到 3000K 時所釋放出的熱能的放射波長，大部分是達到可見光的波長，此時我們會看見鐵塊所放射出來的紅色光。如果我們再把鐵塊加熱到一萬以上或兩萬 K 使它氣化（鐵塊開始熔化）時，這些氣體所帶出來的光看起來成了眩目的藍紫光，且這些氣體會受到大氣壓力（天候）的影響而集結飄浮到天空。當這些氣體集結到一定數量時，我們便看到藍藍的天空了，所以我們所看到的天空是由這些氣體或雜質、水氣等漂浮在大氣層中所反射回來的光。

　　僅有太陽光的光線含有穩定的全光譜波長的光線，其餘的人造光源都僅能發出單一波長區段光。國際照明委員會（簡稱 CIE）依據生活中各種不同光源的特性，以色溫的特性加以區分，以利全世界各地在採用上可以參考的依據。針對光源制定有 A、B、C、D 等幾種標準光源：

(1)A，應為黑體溫度為 2856 K，接近 40-60w 普通鎢絲燈泡光源的色溫。

(2)B，4874K，接近上午直射陽光的色溫照明體。

(3)C，代表相關色溫為 6774 K 的平均晝光，也相當於陰天時的色溫。

(4)D，則分為 D50、D55、D65、D75 幾種，相應的色溫分別是 5003K、5503K、6504K、和 7504K 的晝光。

這幾種色溫則多已成為數位電影攝影機的預設色溫，值得參考。這和電影膠片的燈光片及日光片預設色溫相同，例如 RED EPIC 的日光預設值就是 5600K，燈光預設值是 3200K。

色溫雖然是科學物理的現象，但是在表現上則是屬於電影氛圍營造的重要手段。在自然現象上，我們的生活環境並非一直都在「白光」當中。日出是在約 3200K，日落是在 10000K 左右。一天當中的自然光的色溫始終在不斷變化著，這種現象也就形成人們心理上「溫暖」或「寒冷」的感受（屠明非，2011）[6]。這樣的心理感受在人的情感投射作品上，自然也成為了重要的途徑。

另外混和色溫的燈光表現，也成為用來捕捉自然光的色溫變化，或是現代建築物中不同的照明光源，成為混和光的現代造型與寫實性；例如《斷背山》（Brokeback Mountain, 2005）中以自然又柔和的色溫變化，

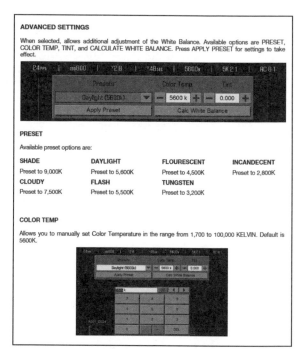

🎞圖 2-1-3　數位電影攝影的預設色溫值說明與操作介面例
資料來源：RED EPIC Operation Guide Build V3.3

[6] 屠明非（2009）。《電影技術藝術互動史—影像真實感探索歷程》。

營造出大自然環境中的日景、黃昏與夜景等不同的光線氣氛，將兩位男人的斷袖之癖隱藏著，更為這種不可見於天日的心痛增添許多美麗的哀愁。

（二）色彩的構成、對比、色調與調和

色彩是光線刺激眼睛再傳送到人類大腦的視覺中樞神經後，產生的一種感覺。所以要完成對色彩的準確感覺，首先要有光。而色彩是光源、物體以及人類視覺系統互相結合下所形成的；換言之，同樣的物體在不同的光源下，人類所感覺到的色彩不見得是相同的。所以，處理色彩必須同時需要將此三者的效應加以綜合考量。

3.色彩的三屬性

任一色彩都可以用**色相、明度**和**彩度**（又可稱為**飽和度**），這三種特徵來加以說明。這三種特徵在色彩構成中稱為「色彩的三屬性」，或稱色彩的三要素。三個特徵彼此間並不相互干預，不僅可以單獨使用其中一個，也可以同時使用三個特徵來區分不同的色彩。嚴格來說，只有彩色系列才有全面的色相、明度和彩度等三種基本屬性，而黑、白、灰系列則只有明度變化。有關色彩的屬性，請參照表 2-1-4 的簡單說明。

📄表 2-1-4　色彩三屬性的解釋與特徵

色彩的三屬性		
屬性	解釋	特徵
色相（Hue）	是區別色彩的名稱，也就是色彩的相貌	色彩中最重要、最基本的特徵，如紅、黃、藍
明度（Brightness）	是指色彩的明暗程度，與光線的反射率有關。反射率較高時色彩會較明亮、明度較高	不帶任何色相的特徵而透過黑、白、灰的濃淡多寡關係單獨呈現出來，如深藍色或淺藍色
		可以是指同一色相的深淺變化，也可指不同色相間存在的明度差別
彩度（Chroma）或飽和度（Saturation）	指的是色彩的純度或鮮豔度，也就是任何顏色的純色，也可以用飽和度（depth of color saturation）來加以區別	色的彩度相同時，明度越高彩度就越大，明度越低彩度就越小
		當一種色彩混入白色或混入黑色時，無論結果是變暗還是變亮，它的飽和度都會毫不例外地隨之降低
		若混入明度相同的中性灰時，飽和度雖然降低但明度沒有改變
		增加白色則可以增加明度，降低飽和度增加黑會使明度、飽和度同時降低

資料來源：作者整理製表

4.色彩的對比

　　把兩種以上的色彩放在一起進行比較，所獲得色彩之間的矛盾、差異以及相互之間的關係，稱為色彩的對比關係，簡稱色彩對比。色彩對比在色彩藝術中最具有普遍性，只要有兩種顏色並置在一起，彼此間就會發生對比作用。無論是積極地相互加強色彩效果，或是消極地相互抵消色彩效果，可以說，沒有色彩對比就沒有色彩關係，也就沒有色彩的視覺效應。

　　色彩對比是和人的視覺與心理感知密切相關，這和人類在感官上對於外型的對比、如身長的高矮、體型的胖瘦、面積的大小……等自然而然會產生對比的傾向一致。各種色彩在構圖中的面積、形狀、位

置和色相、飽和度、明度以及心理刺激的差異，便構成了色彩之間的對比。色彩對比是在特定的情況下顏色之間的比較，它可以反映在**色相、明度、飽和度、冷暖、補色、面積**，等六種不同類型的對比。這種色彩之間的對比若是差別越大，對比效果就越明顯，縮小或減弱這種對比效果就趨於緩和。僅將色彩的對比方式、解釋及特徵整理成表2-1-5，簡述如下。

📄表 2-1-5　色彩對比的說明與特徵

對比方式	解釋	特徵
色相對比	是不同顏色並置，在比較中呈現色相的差異	當對比的兩色，具有相同的飽和度和明度時，對比的效果越明顯，兩色越接近補色，對比效果越強烈
明度對比（明暗對比）	色彩的明暗程度對比，也稱色彩的黑白對比	是色彩構成的最重要的因素
		最強烈的明暗對比就是白色和黑色的對比
		色彩的層次與空間關係主要依靠色彩的明度對比來表現
飽和度對比	鮮艷的色彩與較模糊的濁色彩的對比	全飽和度基調，易產生眩目、雜亂和生硬的感覺
		中飽和度基調具有溫和、柔軟、沉靜的特點
		低飽和度基調，易產生髒、灰、混濁、無力等感覺
冷暖對比	冷暖感覺的原因，既有生裡直覺上的原因，也有心理聯想的因素	冷暖對比的調性感受最為直接
		波長較長的系列色彩偏暖；冷色系列的色彩則主要受明度影響，明度越高，冷酷感受越強
補色對比	某兩相為互補色並置在一起，彼此可以使對方的色彩更鮮明	補色的概念出現自視覺生理所需要的色彩補償現象
		最典型的補色，是紅與綠、藍與橙、黃與紫
面積對比	各種色彩在構圖中佔據的比例	面積大給人以強調、刺激的感覺，面積小則易見度低，容易被其他色彩同化，難以發現
		兩種顏色以相等的面積比例出現時，兩種顏色就會產生強烈的衝突

資料來源：作者整理製表

（三）色彩基調與調和

電影的色彩基調，也稱電影色調。依據《電影藝術辭典》[7]的定義，電影色調，會使全片呈現出某種和諧、統一的色彩傾向。它賦予影片明快、壓抑或莊重等氣氛。電影作品中雖然使用包含多種的色彩，但有一種色調，在不同物體身上，總籠罩著某一種色彩，會使不同顏色的物體都帶有同一顏色的傾向，這就是電影色調的表現，經常都會以偏暖或偏冷等方式來稱謂。但是色調是一種相對性的用語，因為造成電影色調的原因，除了照射的光線之外，物體色也發揮著相當重要的作用，也可以說物體色是決定色調最基本的因素。

色彩調和是從色彩的三屬性，即色相、明度和飽和度三個方面透過藝術處理加工變化後所得的一致性，它是經由色相、明暗、飽和度、冷暖、面積所佔的比例和順序，以及審美上的心理需求決定，也取決於對比調和關係的合適與否，是在多樣變化中求得統一性，在統一性中求得獨特性的特殊表現。

對比與調和又可以看成是矛盾的兩現象，它們之間很難劃定絕對的界線，如果說對比是色彩的普遍現象，那麼色彩的調和則是伴隨著對比的另一種表現形式。所以說，「對比」是絕對的，「調和」則是相對的。形成色彩和諧的方法很多，比如各色在構圖採用色相、明度及遞減或漸變來構成，可以取得調和；漸變調和有明暗漸變、色相漸變等。色彩彼此之間因組合所產生的感覺雖然千變萬化，歸納起來，大致上最重要的莫過於色彩的對比與調和，僅將色調的分類、特徵與涵義，說明整理如表 2-1-6：

[7] 許南明、富瀾與崔君衍等（編）（2005）。《電影藝術辭典》。

📄表 2-1-6　色調的分類、特徵與涵義關係表

色調分類	色彩特徵	涵義
暖色	黃橙色為最暖色	有溫馨、衝動、前進、重量重、膨脹、積極、密度高 的感覺。
寒色	藍綠色為最寒色	有冷靜、後退、重量輕、收縮、消極、內斂、密度低的感覺
中性色	綠紫色為中性色的代表	不冷不暖
興奮色	暖色或明亮色、彩度高	溫馨、積極、衝動
沈靜色	冷色或暗色、彩度低	冷靜、消極、內斂
膨脹色	前進性的暖色、明度高的色彩	暖色具擴散性，看起來比實際大些
收縮色	後退性的冷色、明度低的色彩	冷色收斂，看起則較小
前進色	暖色或明度高、彩度高	積極、衝動
後退色	冷色或明度低、彩度低	消極、內斂
輕色	明度高者較輕	輕穎
重色	明度低者較重	沉重
柔軟色	明度高、彩度低、暖色。	明度高的濁色比明度低的純色柔軟
堅硬色	明度低、彩度高、冷色。	黑與白較硬
華麗色	彩度愈高或明度高者，純色調、明色調、鮮色調	鮮艷、華麗、感覺活潑
樸素色	彩度愈低或明度低者，濁色調、暗色調、灰色調	樸素、感覺較穩定

資料來源：作者整理製表

　　電影的色調表現可說一直是電影作者所努力嘗試掌握的。影響電影色調有以面積主導的空間因素，和以持續時間長度主導的時間因素（劉書亮，2003）[8]，但是色彩基調雖是主要的色調和影調傾向，但是在一部分的場景或段落中，和全片的色調風格不一的段落也會因為影響敘事強調在電影中出現。例如《悄悄告訴她》（Talk to Her, 2002）

[8]　劉書亮（2003）。《影視攝影的藝術境界》。

中，在醫院擔任護理士的班尼諾（哈維耶・卡馬拉飾），對自己負責照顧因車禍陷入昏迷的芭蕾舞學生阿麗西亞（蓮娜・瓦特伶飾）深愛不已，在情不自禁下強暴了她而入監服獄。而馬可（達里奧・葛蘭帝內提飾）則是因為照顧在一場鬥牛比賽中被撞傷而昏迷的女友莉蒂亞（羅莎莉歐・芙蘿雷斯飾），和班尼諾在同一間醫院結識，也想盡力幫助他。但是班尼諾決心和女友一同失去意識而選擇吞藥自殺。然而，強暴的事實被發覺後馬可被逮捕並判刑入獄。當影片接近尾聲時，馬可到監獄來探望他。監獄的色調是一片詭異的藍灰色調，陰雨的天氣更強化了這股氣氛，電影在此以場景色調的設計透露出即將有不祥之兆。馬可來探視他時，會客室的玻璃隔著一長塊反射、反光的玻璃，玻璃上的藍灰色反光落在班尼諾臉上，加上玻璃的間隔產生虛幻和不真實感，更隱喻性地暗示班尼諾即將消失（不存在）。此段落雖然和班尼諾滿懷溫情照顧昏迷的戀人段落的喜悅呈現溫暖的調性不同，但所創造出的電影色調和敘事強烈呼應。

在《蝙蝠：血色情慾》（Thirst, 2009）中，神父（宋康昊飾）自願接受注射病毒血清而成為吸血鬼後，無法在日間出現，他的活動便必須限於夜間或陽光所照射不到的暗處，造就了神父出現的場景色調多以深藍或淡綠為大宗。但是當神父因為嗜血或色慾等心境起了異常變化時，場景的色調也會強烈改變，例如意識到死亡將來臨時，色調便極端地從原先的白，轉成帶有藍紫（青）色的調性，強調出性格認知的衝突。這種色調的變化和全片的主色調在場面、段落上的差異對比是不同的，是一種依據敘事和人物在電影色彩基調上的漸變，也成為電影的極度魅力之一。

然而色彩的意義除了受物理特性影響之外，也深受文化環境所左右，此外人類的視覺感受並非完全來自於現實世界，繪畫、攝影作品都會成為人們間接的視覺經驗。電影內容很多時候是開放的空間，允許誤讀，也允許加油添醋，硬要在創作者的手上加註「官方」說法，

就會窄化藝術的空間（藍祖蔚，2006）[9]。例如黑色在歐洲是一種極度溫暖的顏色，但是在華人世界它則是極度不祥且冷酷的顏色。由此可知，色彩的意義並非固定的，不同於繪畫可以由藝術家決定所偏好或表現的人物和物體的色彩，電影色調則是在色彩屬性和與文本的敘事及影像的形式相調和之下，電影作者所做的綜合性決定。

二、色彩—顏色視覺（Color vision）

人們能夠感覺到色彩的兩個基本條件，一是光的存在，一是視覺器官的色彩感覺功能；人們觀察物體時，視覺神經對色彩反應最快，其次是形狀，最後才是表面的質感和細節。光線進入視網膜以前的過程是屬於物理根據，之後在視網膜上發生神經傳導感受，而這種知覺作用也會引起生理的反應。這種反應的刺激經過神經傳遞到大腦，與整體思維相融合，就會形成關於色彩的複雜意識，這屬於色彩在生理學上的根據。

（一）生理上的視覺

萬物之靈的明眸，是構成視覺感知要件中唯一的生物器官。除了視網膜、水晶體和與大腦連結的視神經外，它在構造上對於光線、色彩與形狀上之所以得以辨識，完全依賴視覺桿狀細胞和視覺錐狀細胞對光和色進行辨識。

[9] 藍祖蔚（2006）。〈奇士勞斯基：大師的嘆息〉。

當光線照射在景物上時,視覺的產生是因為眼球會將影像所聚焦的結像成視網膜(retina)上的影像。同時人類使用視網膜上兩種光感受體來感知光線與色彩,這兩種光感受體分別為視覺桿狀體(ROD)與視覺錐狀體(CONES),兩者都會將感受到

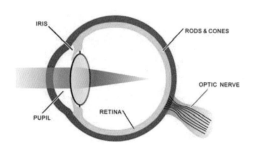

☞圖 2-2-1　眼球構造簡圖

的光線立即轉換成電子脈衝,傳送到大腦的神經纖維,在大腦中便立即轉換成為可以辨識的形狀與顏色的物體(Eastman Kodak, 2007)[10],這便是人類產生視覺的構造和原理。

●視覺桿狀體(ROD)

視覺桿狀體(ROD)細胞對於所有波長的光線都有相同的靈敏度,但無法感受到物體的顏色,它會將所有物體看成具有陰影的灰,因為它對於光線的反應(比視覺錐狀體)靈敏。它可以讓我們即使在暗處也可以辨識出物體的形狀,例如只有月亮或星星等微弱光源照射的夜晚場景當中;視覺桿狀體另有一特點,那就是當在光線充足的情形下,視網膜湧進大量光線時,視覺桿狀體會停止產生大腦可以感受到的光的強度,也就是在高明度的場景中,視覺桿狀體只會提供大腦在辨識上足夠以及有用的資訊。

●視覺錐狀體(CONES)

視覺錐狀體則是負責色彩的辨識為主。它分別由對長波長可見光(感紅色)、中間波長可見光(感綠色)和短波長可見光(感藍色)

[10] Eastman Kodak(2007)。《電影製作指南》。

細胞纖維所組成，具有精細的分辨力和很好的顏色分辨能力，其分辨影像細部的能力比桿狀體強得多。我們看到的物體明亮度是由來自所有錐狀體的信號疊加後產生的整體效果決定的，而我們看到物體呈現的顏色則是由來自錐狀體的信號間的相對強弱產生；當長波長的色光較佔優勢時，我們將看見紅色，中段波長的較佔優勢時會我們看見綠色，而短波長的光較佔優勢時，我們會看見藍色。但視覺錐狀體必須在一定的照度條件才能夠分辨顏色和物體的細節，所以當光線較弱的時候，它就失去了工作能力。當三類不同波長錐狀體正常運作時，人眼所看見的顏色組合就會與物體原本的物體色相同。這種色彩在明、暗環境中的視覺差異，不僅僅是由照明光線的強弱，且是由人眼中的視覺錐狀體細胞，和視覺桿狀體細胞對光譜色相，以及對明亮程度的感受性的差異造成的。

　　肉眼對色彩的視覺，分別由眼球中對於明暗和動作感受特別靈敏的桿狀體所負責，而錐狀體則負責彩色和物體的細節。但是當這兩種細胞感受到的明度減暗時，桿狀體就會更發揮功能，這意味著人眼對於明暗和形體的認識，較色彩的辨識更為優先。這種由於人類眼睛內有三種不同顏色波段的感光體，所見的色彩空間便由這三種基本色所表達，而這三種基本色就是所謂的光的三原色─紅、綠、藍。這樣的色光的三原色，造就了膠片紅、綠、藍的感光乳劑層，也成為光學以稜鏡進行分光處理的結果，並進而造就了光學轉換成為電子和數位訊號的基礎。

（二）色彩還原與色彩補色
　　色彩還原總共有兩個系統，分別是**加色**（additive）和**減色**（subtractive）系統。

1.加色（additive）系統

　　加色系統是用不同顏色的色光疊加來產生顏色，而基本色則是紅、綠、藍三色。假如這三種顏色都不存在，便成為黑色。假如這三種是以最飽合的方式同時產生的話便會產出白色。所有顏色都可以經由此三原色來產生。兩種以此加色系統呈現為基礎的顯像裝置，便是電視與數位投影機系統。在兩種顏色疊加的區域會產生一種次原色，例如將綠和藍疊加的區域會產生藍紫（青）色，藍和紅則產生洋紅，紅和綠會產生品黃，當紅光，綠光和藍光以相同比例疊加時就會得到白光。三種原色光都不存在就是全黑。把不同比例和強度的兩種或三種原色光混合，就會得到各種中間色。加色系統的圖例如圖 2-2-2：

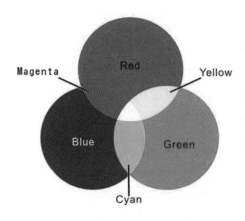

紅(R)＋綠(G)+藍(B)=白

紅(R)+綠(G)=品黃(Yellow)
紅(R)+藍(B)=洋紅(Magenta)
綠(G)+藍(B)=藍紫(青) (Cyan)

圖 2-2-2　加色系統示意圖

2.減色（subtractive）系統

　　減色系統的原理是從白色的光線中，減去一些不同波長光線的光。這三原色是藍紫（青）、洋紅與黃（CMY），假如當中沒有顏色產生的話將出現白色的光線，而減色三原色若同時出現的話，就會產生黑色。我們可以在減色系統看見色彩是因為反射式轉換，而非吸收

（absorb）。藍紫（青）吸收了紅和反射出綠與藍、洋紅吸收綠反射出紅與藍，品黃吸收了藍，反映出紅與綠。減色系統運用在化學領域和印刷上，以及底片染料的運用上，如幻燈片、負片、與放映拷貝。減色系統的圖例如圖 2-2-3：

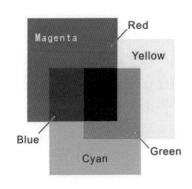

品黃(Y)+ 藍紫(青)(C) +洋紅(M)=黑
藍紫(青)(C) +洋紅(M)=藍(B)
洋紅(M) +品黃(Y)=紅(R)
品黃(Y) +藍紫(青)(C)=綠(G)

🎞圖 2-2-3　減色系統示意圖

3.色彩補色

補色的定義是在減色系統中被其中某種原色吸收的顏色，如藍紫（青）的補色是紅，洋紅的補色是綠，而品黃的補色是藍。我們看到的顏色是經物體反射或透過的，所以把一個洋紅色濾片疊加在一個黃色濾片上，看上去就會呈現紅色，因為洋紅吸收了綠色並反射或透過紅色和藍色，而品黃吸收了藍色並反射或透過紅色和綠色，它們都可以反射或透過的顏色就是紅色，所以我們看到了紅色。要辨識補色的話可以從色輪獲得很快速的運用。

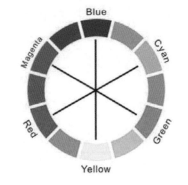

🎞圖 2-2-4　色輪示意圖

> 電影是「從基礎到上層」，是從對物質的如實反映開始，最
> 後走向某個問題或信念。
>
> ——《電影藝術辭典》[11]

　　嚴格來說，所有視覺表象都是受色彩和明度影響，即便是事物的輪廓線以及陰影的形成，也是由色彩和明度所延伸出來的；因此色彩的還原和再現，在電影當中便有舉足輕重的存在。攝影與繪畫不同，它的獨特性在於其本質上的客觀性。色彩在電影上的還原，是基於人們追求現實事物重現的需求，色彩還原保證了再現現實生活的逼真，而觀眾也要求這種逼真的客觀性（梁明與李力，2009）[12]。而它追求與強調的是一種事物具體存在的事實，因此必須要得以忠實反映記錄材質。在以往電影膠片是以化學反應的方式、現在則是數位影像感測器和記錄媒體（media）客觀的還原與再現，當然更是電影藝術的一項技術條件。

（三）其他的視覺適應、錯視與幻覺

　　人的眼睛也具有一定適應環境變化、光線變化的能力，這種特殊的功能在視覺生理上叫做視覺適應。在諸多的視覺適應中，本節請參照《電影色彩學》（梁明與李力，2010a）[13]所提的視覺適應、錯視與幻覺之說明，並將其整理如表 2-2-5：

[11]　同註 7。
[12]　梁明與李力（2009）。《影視攝影藝術學》。
[13]　梁明與李力（2010a）。《電影色彩學》。

表2-2-5　視覺適應、錯視與幻覺之定義與說明例

名詞	定義	例說明
明適應	視網膜對光刺激由弱到強的敏感程度降低的結果	從昏暗的室內突然到陽光照射下的戶外，最初的瞬間也覺得十分刺眼，看不清東西，一會之後才能恢復正常，這就是明適應現象
暗適應	是由眼睛的視網膜對光的刺激由強到弱的敏感程度升高的結果	從亮處走到很暗的屋子裡，開始會感到一片漆黑，甚麼也看不清，過幾分鐘後，眼前的東西才逐漸清晰
色彩的恆定性	視覺對色彩感覺也具有穩定性，當光線的色彩及照明強度發生變化時，觀看者仍舊把物體的色相、飽和度、明度看作不變的現象	白晝光和白燈光下的白紙都是白色的，是因為我們有在陽光下觀察白紙的記憶與之相對照，從而在心理上自動調整了視覺感受，固有色觀念給人們的日常的工作和生活帶來許多方便
色彩的適應性	眼睛長時期受到某一種色彩刺激，會使眼睛對該顏色刺激的敏感性下降，而對其補色的敏感性明顯提高	看見藍光後，感藍色素變得更透明，藍光吸收得少，便會降低對藍色的敏感度
視覺後像	眼睛注視一個彩色物體，經過一段時間再移動視線至另一均勻表面時，就會在視野中產生一個形狀與之相似的彩色影像，該影像色大體為原物的互補色。分為正殘像和負殘像	煙火是正殘像的例子，電影、電視也是，也就是視覺暫留。負殘像如長時間在凝視一紅色圖像，迅即將視覺放在白紙上，會出現短暫時間的藍色圖像
同時對比	物體色因為受其相鄰色或包圍色的影響而在視覺上產生變化（看到任何一種特定的色彩，眼睛都會同時要求它的補色）	同時看兩種相鄰色彩時，所產生的色彩對比，紅花配綠葉，會覺得紅花特別鮮艷漂亮，此為強烈對比
繼續對比	色彩對比發生在不同的時間、不同視域、但又保持了快捷的時間連續性	看完一大片紅布後再去看一朵紅花會覺得紅花似乎不是那麼鮮紅漂亮，因為我們的視覺受到前一項東西的影響。而這種影響是具時間性的

資料來源：作者整理製表

三、造型、色調與電影表現

> 　　所有視覺的表象都是由色彩與明度所再現的。至於界定造型
> 的輪廓線，則是由於眼睛分辨不同的明度與色彩區域之能力所引
> 申出來的。明暗與陰影，造成三次元空間造型的重要因素，也是
> 得自同一來源。
>
> ——安海姆[14]

　　色彩就是語言，並且是沉默的語言。色彩也是力量，它參與造型，成為塑造形體、牽動情緒的強力手段。然而，色彩並不簡單，因為它既有自己的規律，又受其作用者的影響而產生變化，這種自主性和交融性，交織成為物理特性的色彩理論，以及生理特性的感覺，加上與製作技術工藝相結合之下，色彩在電影的表現呈現出複雜多樣的各種狀態，也因此影響了我們準確認識色彩的難度。按照物理學上的說明，白、灰、黑仍能算是色彩；白含有數種不同波長的單色光振動，是色光的定量混合，是統一的複合體，既經物理全反射，會造成我們的眼睛無法察覺。黑是外界的刺激，完全無法達到我們眼睛的狀態，換句話說，假使黑不能取得周圍物體的陪襯，那麼黑色本身也全無它存在的意義。灰色，則是依據白和黑的比例而有不一樣的濃淡表現。

　　電影是在平面空間展立體空間，表現各種不同的時間概念，創造不同的環境氣氛，表現人物的心理情緒，以致於抒情寫意。色彩不是

[14] 同註1。

數量的問題，而是選擇的問題。色彩的氾濫容易造成色的無力，只有經過精心的安排，符合藝術家情緒和情感，才可以得到充分的體現。

（一）電影的明暗對比與造型表意

> 對我而言，攝影真的就代表著「以光線書寫」……試著光線來敘述電影的故事，試著創作出和故事線平行的敘述方式，因此透過光線和色彩，觀眾能夠下意識地感覺到、了解到故事在說些甚麼。
>
> ——維特里歐·史特蘿拉[15]

　　電影裡的環境不僅僅是人物表演的空間，而且是造型形象的空間。在經過光影塑造的環境本身，就可以成為一個造型物件。本書第壹章曾提及，空間為電影的敘事主體，它本身也有自己的表意系統；在電影中運用光線，除了建構人物和環境的造型關係，也促使了人物與造型之間的對話。明暗對比賦予人物情感，也將人物情緒、心境相吻合。環境在不同光線下呈現出不同的影片調性，明暗對比，賦予在此空間當中的角色不同的情緒，甚至無須表演就可以透過光線的明暗對比所創造出來的造型表達敘事的內在情緒。明暗差異也是達到層次分明的依據。運用光線表現電影戲劇的造型特點，可以分為如表 2-3-6 所列的幾項[16]：

[15] 摘自郭珍弟與邱顯忠等（譯）（2000）。《光影大師——與當代傑出攝影師對話》。Denis Schaefer & Larry Salvato（1996）著。維特里歐·史特蘿拉（Vittorio Storaro）的訪談曾擔任（《現代啟示錄》（Apocalypse Nowe, 1979）、《烽火赤焰萬里情》（Reds, 1981）、《末代皇帝》（The Last Emperor, 1987）等電影的攝影師）。

[16] 內容整理自梁明與李力（2009）《影視攝影藝術學》。

📖表 2-3-6　電影中光線表現的戲劇造型分類表

光的運用模式	電影中所展現的戲劇效果與造型
以光線表現造型	強調人、物的主體，以及場景空間的結構特點
強調修飾光的運用	以光來修飾和豐富影像的層次感，表現戲劇效果
運用光線形成陰影	表現畫外空間的形象，突出戲劇效果
運用效果光	營造視覺上的表意效果，刻意忽略真實存在的簡單再現
光線強弱或色光	表現人物的內心活動在電影形式上強調人物和環境的對比或融合

資料來源：梁明與李力（2009）。《影視攝影藝術學》，作者整理製表

　　明亮與陰影是造成三度空間造型之重要因素，也是得自同一來源──光。當黑與白的比例適當時，物體本身的明亮部到暗黑的部分則會有豐富的層次；因此所有的事物都是比較出來的，意即我們看到物體的明亮度，是根據整個視域之內明度的絕對量來決定的。如果在一個視域之內，所有明度階層通通依一定的比例改變了，則各個階層的明度看來依舊保持著「恆常」不變，但是如果明亮度的分配改變了，則各階層的明度也跟著改變，則無恆常性可言。重疊、陰影和比例縮減等，不僅是電影畫面的造型元素，也是創造景深的有效方式，這個方法強化了我們認為畫面上有個很深的空間，在面與面之間有個相當的距離。這便是以線性透視的關係，使平行線在聚合點消失，製造出強烈的景深感，而物體表面和所受到的光線投射後，會因為許多的視覺特徵等，形成不同的陰影和物體的視覺變形，這恰恰可成為電影的一種造型表意。

　　《野草莓》（Wild strawberries, 1957）中的強烈光線對比，最經典的莫過於開場時，老教授伊薩克（維多・修斯卓姆飾）在自己的噩夢中，尋找已經逝去的年輕歲月。然而，當他正想追尋時才驚覺時間已經不復存在。自己的一生似乎是空泛的（躺在棺材中的是自己），沒

🎥圖 2-3-7　《野草莓》夢境中老教授伊薩克被無指針時鐘的影子給完全吞蝕

有時針的鐘（已經消逝的時間）；立在路旁的時鐘柱子的影子，不偏不倚地落在教授的身上。這段落借助來自外在物的陰影層次展現出電影人物的困惑。

《八又二分之一》（8 1/2, 1964），尤其在主角人物基多（馬切洛．馬斯楚安尼飾）幻想曾與自己燕好的女人國度中，被他拋棄的女人群起反對他。被女人群攻勢壓倒漸退到牆邊的基多，手持皮鞭仍然隻身加以對抗時，電影的光調上以高光的硬調攝影，完全把基多這個人物和心境，絕妙地以明暗對比的影像揭示和表現。此片因而被譽為「那個時代最傑出的抒情傑作，人類想像力的極致飛躍」，以及「最優雅輕鬆的現代主義作品」[17]。

《白色緞帶》（The White Ribbon, 2009）則是近年有意識全片以黑、白、灰等單色調的明亮陰影等造型，將電影敘事文本中的封閉式、對稱式的構圖發揮透徹的電影。以劇中牧師道貌岸然教育自己的子女，另一頭卻是展現出醜陋卑劣嘴臉為例，全片的人物莫不一副在人前人後顯現不同的樣貌，似乎唯有小學老師和他的情人才為正常。在這一股莫名的懸疑恐懼中，以黑、白、灰的無色彩方式建構本片的

[17] 援引自 iLOOK 電影雜誌（2010 年 3 月 5 日）。〈影史經典名片導讀：《八又二分之一》〉。

造型，因此有人將此片稱為「工整的素描」[18]。電影也將表面上農作大豐收的和樂融融，對比人物內心的仇恨與隨之而來的暴力，運用黑白塑造了觀眾與劇中人物間的距離，讓觀眾不必太過投入劇中人物的情緒與遭遇，保持冷靜以便觀察故事裏的角色們。《不能沒有你》（No Puedo Vivir Sin Ti., 2009），電影以黑白方式製作，並藉此展現人物在各種情境下的造型語言單純性，也是希望給觀者一個冷靜的提示。《白色緞帶》一片以 Moviecam Compact 攝影機拍攝，生片使用的是對鄉野自然等影像，同時可在暗部和高光處都可保有許多層次細節的 Kodak Vision3 250D 5207 和 Vision3 500T5219[19]的彩色負片[20]。將底片經 ECN-2 沖洗後掃瞄成數位檔案並處理成為無色彩的影片。無獨有偶的，《不能沒有你》一片，拍攝主要以 SONY ZI 的數位攝影機（丁祈方，2009）[21]，搭配部分雙機攝影時使用 SONY F900 的機器，拍攝

時在鏡頭前加上綠色的濾鏡，讓影像保持著灰黑白的明度，並於後期製作時把電影處理成為無彩色的黑白色。《內布拉斯加》（Nebraska, 2013）則是將黑白色調當成其電影場面調度的敘述核心；將色彩抽離後，一方面給電影復古而簡樸的調性，一方面凸顯了畫面明暗與構圖，並可藉此和劇中已退休而有些微老年癡呆的伍迪（布魯斯‧鄧恩飾）感到

🐨圖 2-3-8　《白色緞帶》以黑灰的對比與工整構圖建立影像的冷冽和疏離性
資料來源：海鵬影業有限公司

[18] 李幼鸚鵡鵪鶉（2009）。〈素描工筆畫的《白色緞帶》〉。
[19] 摘自 IMDb，http://www.imdb.com/title/tt1149362/technical?ref_=tt_dt_spec。
[20] 此部分在本書第參章「電影的成像與記錄工藝」有進一步探討。
[21] 丁祈方（2009）。《台日電影創作與攝影表現研討會成果報告書》。

索然無味的人生相互呼應。運用影像的黑白對比特性，同時提供了電影作者們嘗試要建構起的疏離與客觀性，以便讓觀眾得以冷靜自省；一邊也能強化明暗對比，加乘了敘事核心的矛盾與衝突。

　　和《玉樓春坊》（Bonjour Tristesse, 1958）相同，張藝謀在《我的父親母親》（The Road Home, 1999）中，生子（孫紅雷飾）憶起母親和父親年輕時代生活記憶的美好而採溫暖的彩色，反之當下的時空則用黑白色調來展現出一個哀戚枯槁的氛圍，電影敘事藉由黑白和色彩進行了對比的表現形式，使得影像具有更豐富與多層次的表意特性。

　　《計程車司機》（Taxi Driver, 1976）電影一開始，從一片迷霧（街道上排出的蒸氣）中破出重圍，當街道上的紅色光映在崔維斯‧拜寇（勞勃‧狄尼諾飾）的臉上，照在眉頭深鎖的兩眉之間，展現出人物的不安、焦慮，搭配在下著雨的街景，透過前擋風玻璃規律性的刷洗，一會模糊一會清楚，反映出其人物捉摸不定的心情，而光線的顏色則似乎隱喻著劇尾的血腥衝突。在這個以長焦鏡頭展現的人物主觀鏡頭中，所看到的是環境的模糊影像。這影像的雜亂、骯髒、不悅所導致而成的厭惡，可與事後的罪行連結。因為這不斷刷洗的動作，依然掃除不掉人物對於這個社會所存在的事物、現象的一切厭惡。經由光線的變化來描繪環境，使得環境不僅與主體緊密結合，也同時影像化了人物的感情。梁明和李力（2009）[22]把本片稱之為光影塑造環境的典範作品，在此，光影的雕塑在某種意義上也同時成為一種特殊造型。

　　《三輪車伕》（Cyclo, 1995）則是以特殊的光影造型來描繪生活在底層社會中，汙濁骯髒卻又利慾薰心、物慾橫流的越南黑暗一隅的一群人。年輕三輪車伕，因為誤入其他幫派的謀生地盤而被偷了三輪車，為了搶回失車鋌而走險遭捕，被有黑道背景的詩人（梁朝偉飾）解圍獲釋，進而加入黑幫。而後詩人利用車伕的姐姐從事賣淫活動，

[22] 同註 12。

於是犯罪和暴力的陰影使這三個人物之間的關係發生了衝突。年輕三輪車伕服用為了犯案而準備的毒品，精神因而極度迷亂，使他併發了所有的壓抑與困惑。這場戲中刻意運用燈光明暗的變化來襯托人物絕望的痛楚。首先在房間異常詭譎的氛圍中，因為單一燈光讓車伕身上產生強烈的明暗對比，凸顯了車伕正面臨極度無助的同時，手中卻握有著象徵強者的手槍的矛盾，在破敗頹廢的場景中，把車伕的瘋狂和喪失理智的現狀襯托得更為誇張。屋外原本托運著軍用直升機的卡車因為無法順利過彎而在圓環卡住，急於上班的人群旁，倒下的是原本載運在拖車上的直升機，此時天色已轉換成清晨的輕淡藍色。這段落把人物心境用外在視覺中色彩的強弱變化加以詮釋，讓影像充斥著虛無卻又強烈的藍色基調，漫溢出年輕車伕即將自我毀滅時的複雜情感和思緒，而這股情緒也隨著天色漸明逐漸退散。

　　光影的明暗表現，就如同廖本榕（2009）[23]曾言，它就像是建造房子時候的地基，慢慢一層層打造上去。數位時代的便利性造成許多人不願意、也認為不需要補光，因而造成明暗不一致的現象，損毀了電影在明暗表現的美學之獨有價值。

（二）色彩與電影敘事

　　甚麼時候要選擇用彩色？當影片本身需要，當最初的影像是以彩色出現在你腦中，當顏色已成為一種表達工具，變成故事、結構、電影的感覺、詮釋的工具時，也就像是做了彩色的夢，夢中的顏色像畫畫中的色彩具有意義、感覺之時。

　　　　　　　　　　　　　　　　　　　　　　——費里尼[24]

[23] 同註21。

[24] 同註2。

色彩在電影中不僅有表現客觀事物的寫實功能，也具備烘托環境、表現主題、塑造人物形象的重要作用（宮科，2011）[25]。因為彩色底片的問世，電影曾有很長一段時間，刻意運用色彩設計貫穿整部電影。例如《十誡》（The Ten Commandments, 1956），便將羅馬宮廷中閃閃發光的金屬飾物、華麗的場景與各項陳設表現得精采奪目，即便是平民百姓也依舊是色彩鮮豔，似乎是若不透過底片的色彩再現場景和人物就不是彩色電影，所以在今日看來仍非常刻意。

　　由於色彩是對人類眼球最直接刺激的體現，它影響了電影中故事情節的發展和人物形象的塑造，成為奠定影片整體基調的要素。和《十誡》的色彩設計概念不同，在電影中有關色彩表現，在創作上的第一要務便是以整體色調訂定電影風格；如《紅色沙漠》（Red Desert, 1964）運用電影色彩象徵意義的巧妙組合，除了從影片人物對世界的觀點出發，隨著人物的心理變化而改變外，整部影片在非現實與現實之間游移的概念運用色彩加以定調，每種顏色例如黃色代表欺騙、藍色凸顯冷漠、紅色強調情慾等的結果，成為電影色彩運用上一個無與倫比的典範。

　　在《末代皇帝》（The Last Emperor, 1987）中，把清朝最後一位皇帝溥儀（尊龍飾）之際遇和所對應的知識與意識，在人生各自階段用不同的顏色來表現。所以在電影中他出生時是以紅色來象徵著誕生和生命；之後用橘色來表現母親與皇室家人尚在身邊的溫暖；就任皇帝後則以黃色來告詔與提醒自己身為一國之君的意識；其後便用綠色來代表他受教於英籍軍官時的追求知識的快樂；被軍閥攻佔而被驅離紫禁城時則以藍色來表達他終於獲得了自由；偽滿州國登基為皇時更以靛藍色加以訴說他內心成熟、及樂於享受男歡女愛和權力；最後在成為戰犯接受審判時，體會到因為自身的軟弱導致許多人生命的消逝

[25]　宮科（2011）。〈電影色彩的審美意義〉。

時，是以紫羅蘭的顏色來表達他的內省；最後當他經思想改造離開戰犯管理所後，是以白色的雪景來寫意他人生旅程的結束（Mike Goodrigde & Tim Grierson, 2012/2014）[26]。把溥儀的人生歷程以全光譜的各色彩作為敘述策略，造就這部電影成為敘事與色彩的經典鉅作。

奇士勞斯基的《紅藍白》三部曲，始終是色彩和電影敘事最為典型的例證。如《藍色情挑》（Three Colors: Blue, 1993）中的序場，急速行駛的車外是代表夜晚的藍色。當小女孩去小解時，我們已經知道汽車的煞車油管正在漏油。撞車時也是在清晨，天空迷霧時的郊外，透露出藍灰色的天空，茱麗（茱麗葉·畢諾許飾）在車禍中生還，因為受不了親人接連喪生的痛，在家中客廳透過錄影帶看著自己無法參加的丈夫喪禮。漫天而來的藍色光線瀰漫在整個房間內，宛如上帝的垂憐之光，當時正好在聽著自己丈夫作曲的音樂，原來藍色的光線，是一旁藍色落地窗的光線，窗外的婆娑樹影也隱約地倒映在人物身上，整個人被這個藍色的光線給淹沒了；突然被日安的招呼聲打斷，茱麗的眼神才從絕望、痛苦轉換成為堅忍的壓抑。在此，攝影的光線以自然光的巧妙變化（搭配著場景和美術設計），呈現表現主義的光影，烘托出人物既悲傷又堅毅的心情，卻也同時從自然主義的視覺中返回。之後，茱麗決心將夫婿的莊園售出時，站在鋼琴前受著外頭泳池的光線倒影所反射出的藍色光影。波光嶙峋的光線在茱麗臉上產生的藍調，（加上長焦鏡頭的心理探索）將背景模糊化，連帶把視覺中心置放在人物臉部，彷彿可以讓我們直接從色調的流溢當中，觸摸到人物內心的情緒變化。濃烈的憂傷也在此時轉換成流動的光影，充斥在整個空間。色彩所轉換成的色光，在本片隨處給予敘事上產生結構

[26] 陳家倩(譯)(2015)。《攝影師之路．世界級金獎攝影指導告訴你怎樣用光影和色彩說故事》(Mike· Goodrigde &Tim·Grierson 著)。本段落整理自此書作者將《末》片的攝影維特里歐·史特蘿拉進行溥儀的一生時，所構思出來的一種色彩表現策略。

性的存在，使觀眾被投射性的感受給包圍住。

　　場景、美術道具、服裝，以及電影影片的色調和後期調光創作，都是色彩積極參與電影敘事的範疇，它不同於以往電影中以美術為核心的色彩配置，是考量在整體的和諧。《有話好好說》（Keep Cool, 1997），便是經由色彩同時把趙小帥（姜文飾）為了搶回女友安紅（瞿穎飾）的心境，和無端被捲入風暴的張秋生（李保田飾）等三個人各自狀況在美術上依循著色調所展開的舖陳。趙小帥的莽撞，不經意造成了在對假想情敵報復時將路人張秋生的筆記型電腦摔壞的事件，張秋生人到家中來理論，見著趙小帥兼書庫的家，不但未經整理、失序，且充斥雜亂顏色。在此場景中，趙小帥穿著一件紅底花紋的披風，而張秋生穿的卻是白色的中山裝，屋內滿地堆疊著尚未出售的書本，加上凌亂的顏色配置，同時反映出趙小帥強烈、多變與火爆的性格。也藉此和李保田的溫和理性的性格產生強烈的對比。

　　即便是屬於夢幻、幻想題材的電影如《魔鏡夢遊》（Alice in Wonderland, 2010）中，也在亭亭玉立的愛麗絲（Mia Wasikowska 飾）再次跌入仙境後，週遭環境從一個原本低明度（低飽和度）的世界（缺少了活潑特性現實生活），變成了高度豐富色彩的異想世界。愛麗絲也被這未曾見過的繽紛世界吸引，場景、服裝與美術道具，甚至是人物身上的化妝，皆以超現實、非寫實的色彩，為愛麗絲的心境先行下了一個力道十足的註解。

　　色彩的整體表現，也可思考採用「減法」的手段，這是因為考量到過度的色彩分散了觀眾對故事的注意力，畫面中的視覺元素太多造成影像信息冗餘。這種考量屬於美學層次，但是這種結果卻意外地使彩色畫面更加接近自然，因為大自然並未像電影一樣有如此多高飽和的色彩。《情事》（En Passion, 1969）中，選擇單純顏色的場景，試著簡化色彩，攝影主體以淡妝方式也避免暖調膚色，並且在沖印時以配光方式進一步去掉底片上的顯色性。電影《犧牲》（The Sacrifice, 1986）

更是因為內容凸顯主角人物亞歷山大（Erland Josephson 飾）對於靜如
死水般的妻與子的生活現狀，企盼自身可以猶如是救世主般的存在，
加上核子彈攻擊的消息所造成的一種末日氛圍的壟罩，以去掉景物中
的紅、藍色，呈現出宛如褪色般世界的電影影像。

　　電影底片表現褪色的一種工藝技術，便是所謂的銀殘留（ENR）[27]
的方式。《赤焰烽火萬里情》（Reds, 1981）首次在商業電影使用 ENR
的技術；其後在《搶救雷恩大兵》（Saving Private Ryan, 1998）中，更
被精巧地運用來創造或是再現出人們對於激烈戰事的形象，如砲彈、
濺起或攻擊的灰矇、傷兵殘將的無所適從之感受等，加上四處的砲火
擊落濺起以及時時刻刻都會失去親友的一種真實感，銀殘留的作法將
這場戰役造就出高對比、低飽和度與白色與高光部分被忽略，喪失陰
影細節的影像表現，大大地強化了這一場二戰史上奧瑪哈海灘搶灘的
重現段落。

　　此外可以運用預閃（flashing）和銀殘留的方式，將色彩淡化、創
造出高反差且細節豐富的電影色調，例如《火線追緝令》（Se7en, 1995）
便以這種方式表現精湛。《原罪犯》（Old Boy, 2005），則是運用色彩調
性的變化，把敘事元素從混沌不清的展開，到狂烈復仇的經過，與知
悉真相後的死寂，運用詭譎的暗沉色調與強烈對比後，再以純淨潔白
來豐富敘事的層次。電影對色彩作減法，也和布景服裝產生一致與和
諧性，統一地降低色彩飽和度，也成為電影色調與色彩表現上的重要
手段和美學原則。相異於當代的電影普遍傾向色彩感受豐富的基調，
《末代皇帝》中溥儀登基時，以帝王之尊的黃色來代表之同時，也以

[27] 銀殘留，原文是 ENR，是以發明者 Ernesto NOvelli-Raimond 的名字命名。
由羅馬特藝色洗印廠（Technicolor Rome Laboratory）開發，是一種在正
片的後期沖洗過程中，為了提高影像的反差，降低色彩飽和，也會同時產
生膠片的顆粒感的後期處理方式，國內稱為銀殘留，也稱為跳漂白。詳見
本書第四章「數位中間技術」。

灰朦朦的黃色暗指著滿清王朝的即將沒落；在成為偽滿州國的傀儡時，則用灰藍色一邊讓溥儀夢寐以求的自由得以透露出欣喜，但一邊也造就出虛幻的現實表徵。《滿城盡帶黃金甲》（Curse of the Golden Flower, 2006）中則以金碧輝煌、灼熱亮麗的場景陳設和服裝，讓色調成為了君、臣、子之間勾心鬥角之環境上的主要訴求。當然，色調的表現，也可以如同《霧中風景》（Landscape in the Mist, 1988）中，用退色的環境殘忍無情地包圍著這一對尋找父親的年幼姊弟。旅途所經的地景都被不飽和的灰暗色調壟罩著，除了投射出兩人苦悶的感受之外，混濁的顏色也預言著這趟茫茫之旅的結局。

參

電影的成像與記錄工藝

> 　　這邊有很多洞，每個洞都像一個秘密。你的祕密不一定要看
> 到放在洞裏面。其實很多深長的、那些光色幽暗的地方，都像一
> 個祕密的走道一樣。
>
> 　　　　　　　　　　　　　　　　　　　　　　　——李屏賓[1]

　　這段話出自李屏賓拍攝王家衛導演的《花樣年華》（In the Mood for Love, 2000）。周先生（梁朝偉飾）帶著和蘇小姐（張曼玉飾）的交往秘密來到吳哥窟，想在吳哥窟的無數個洞窟中，訴說他的秘密。當導演如是構思，攝影師李屏賓做了上述的答覆。這樣的回答，似乎和電影的攝影與成像上，也就是把影像的感光、記錄等做了一個有趣的詮釋。因為電影的影像成像工藝，確實保有神秘氣息。

　　影像的成像總體來說，可分為光學裝置，感光與記錄工藝和顯影工藝三大階段，簡單來說就是把來自物體的光投影到感光材料上形成潛影（talent images），接著用化學或物理方法變成可見的影像流程，雖然光學成像的實現從使用具有針孔的硬殼搭配以透鏡取代之後，成為人們觀察或描繪和記錄外在景物的工具，無論是傳統底片或是現代的數位都是一貫承襲。圖 3 為實拍電影成像系統，光學成像裝置、和感

[1] 姜秀瓊與關本良（2011）。《Focus Inside：《乘著光影旅行》的故事》。

光與記錄工藝的關係流程圖，圖中所示，紅線以前的各單元除了機械
快門以外，無論是底片或數位可說幾乎一致，最大的不同便是影像感
測器[2]，以及其後的記錄工藝。電影影像基於這種結構而產生，本章重
點便偏重在數位的成像系統。

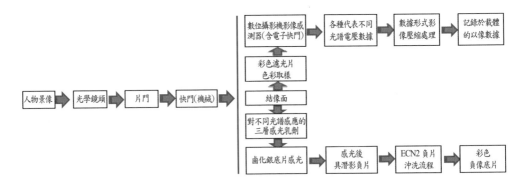

**圖 3　實拍電影成像系統、光學成像裝置和感光與記錄工藝的關係
流程圖**
資料來源：作者繪製

一、電影底片的成像工藝

　　你必須要了解基本的曝光原則以及你使用的工具—底片本身
的特質。

　　　　　　　　　　　　　　　　　　　　——戈登・威利斯[3]

[2] 影像感測器，也可稱為感光元件，中國大陸將其稱為影像傳感器。

[3] 摘自郭珍弟與邱顯忠等（譯）（2000）。《光影大師—與當代傑出攝影師對
話》。（Denis Schaefer & Larry Salvato 著中，戈登・威利斯（Gordon Willis）
的訪談（《開羅紫玫瑰》、《教父》系列等電影攝影師）

　　電影可以成立的四大技術，分別是**照像術、高速顯影術、動畫技術和投影技術**[4]。為使人類對於影像的記錄和再現更趨於完美，電影影像技術的開拓從照像術問世以來就未曾改變過這宿命般的課題。將名下專利權拋售並於 2012 年 1 月宣告破產的尹士曼柯達（Eastman Kodak）公司，也曾不斷企圖改良底片的成像與記錄技術表現；如拍攝用負片系列 Kodak Vision1、Vision2 到 Vision3，就是根據許多狀況持續改良的編號，也時常將新舊型號的特性與功能加以比較，如圖 3-1-1。富士軟片公司（Fuji film）也在 2013 年 3 月宣告將公司所有拍攝和放映用及中間片底片停產，在商業機制的供需和成本考量下，電影創作和製作使用電影底片的選擇性大大降低，在有關底片終結的討論中充斥一種缺乏依據的技術決定論，同時也掩蓋了一個事實：這種（底片）材料之所以正在被淘汰，並非因為數位技術較優越，而是這種轉換對成本控制更有利（Manohla Dargis, A. O. Scott, 2012）[5]，就在這樣喋喋不休的揣測和爭論中，尹士曼柯達的美國總公司在其官網上宣布，以美國福斯為首的六大電影片廠，簽訂持續電影與電視電影拍攝所需的底片供應合約（Kodak, 2013）[6]。

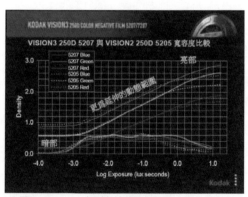

🐨圖 3-1-1　新舊代電影底片 Vision 的寬容度比較圖例

資料來源：Eastman Kodak

[4] 日本大学芸術学部映画学科（2007）。《映画製作のすべて─映画製作技術の基本と手引き》。

[5] 曼諾拉・達吉斯（Manohla Dargis, A. O. Scott, 2012），〈膠片將死，電影永生〉。

[6] Kodak (2013). Six Hollywood Studios Now Have Agreements with Kodak。

　　無論是傳統的電影製作或是數位的影視製作，製作基本都可以分為三大階段：**前期影像與聲音的獲取**（Acquisition）、**後期影像與聲音的處理**（Post Production），和**影片最終的發行與放映**（Distribution）。傳統的電影製作使用的媒體（media）和載體（carrier）都是底片，數位方式不僅可以在後期處理轉換成電子訊號，媒體和載體也更多元和廣泛，也因此知曉兩者的工藝基礎，不僅有利於進行兩者混和工作的需要，對於選擇和運用時更有決定性的影響。

　　除此之外，為何需重述底片的原理最重要的原因，是因為底片的感光工藝是電影誕生以來，技術雖然隨著科技進步不斷發展，但電影在影像的擷取、記錄和放映技術，依然沿用著當年底片感光原理的化學銀粒子感光基礎，所有底片的生產製造商也在此基礎上進行感光乳劑塗層的改善，無法將底片的化學感光和記錄原理拋棄。因此談及電影製作時，對理解電影的問世和承襲電影在光影色調工藝有上其必要，當然也可藉此理解電影所來何自的歷史正統性之外，更重要的是數位感光工藝的始祖和基礎也源自於底片在影像和色彩記錄的工藝，故要理解數位感測器的差異，須從底片和數位感測器彼此間的特徵和差異著手，以便理解各自表現功能的特點。

（一）底片的感光與記錄[7]

　　影像在電影底片上成像的工藝特性，依階段性的差異可大致將它區分為**感光記錄**和**還原**兩個階段：在感光與記錄階段，底片之所以能夠成像的最主要關鍵便是鹵化銀顆粒的感光。影像經由鏡頭、快門進入位在合焦面上的底片，使得光線首次和分佈在底片上的多層底片感光層接觸。底片經由攝影機或印片機對於光線的感光後，被投射的

[7] 彩色底片與黑白底片的成像基礎相似，本書所指底片泛指的是彩色底片為對象。

影像便經由感光層中的鹵化銀晶體吸收，並形成一個「潛影」（talent images）的影像，所形成的潛影便可在沖洗過程獲得還原。此時的潛影只是暫時性地被鹵化銀晶體記錄下來，假若這銀粒子再次進行感光的話，潛影的影像便會產生變化。若要正確無誤地完成這項工作任務，便需要依賴感光乳劑中的感光元素－鹵化銀晶體，曝光後的鹵化銀晶體藉由化學顯影劑將它們轉化為 100%的銀。顯影充分的形成若是缺少了它，影像便無法被顯影在底片上。

左邊是負片的乳劑塗層配置，自上至下為藍、綠、紅塗層
右邊是正片的乳劑塗層配置，自上至下為綠、紅、藍塗層

☙圖 3-1-2　底片的乳劑塗層分佈示意圖例

在感光與記錄階段中，首先把經由鏡頭產生的倒影和投射的影像，區別成以**色調**（tones）與**陰影**（shadow）和**亮部**（high light）的影像時，底片必須使用數量龐大的鹵化銀晶體。這些鹵化銀晶體的結成因為屬於化學作用，不會產生平整性的排列，彼此間的顆粒大小也並不均等，而鹵化銀晶體是負責在底片上記錄和表現影像中，從最深邃的暗部層次到極為明亮的亮部層次之間的色調，因此粒子越小的鹵化銀因為受光面較少，所以進行感光上的反應較為遲鈍，因此可以用

來記錄亮部的影像。而較大顆粒的鹵化銀粒子則對光的感應較靈敏，剛好是做為記錄和還原影像當中的暗部與陰影處，這除了底片在感光與記錄的第一階段之外，也是底片成像系統上的第一步。記錄是為了還原，因此以下小節中將針對彩色底片色彩系統的第二部分－底片的色彩和還原進行說明。

（二）解析度、底片片幅、畫面規格與畫幅比

1.解析度

解析度就是所謂影像的精細程度，一般以解析度高、低來形容，在光學上以影像上的 1mm 長的線條之中，以黑白為對數的線條可以清晰辨識多少條來表示。以富士軟片公司 Provia ISO100 反轉片的底片來說明解析度時[8]，在 1000：1 的對比要件中，解析度可以達到 140 條/mm；在全片幅[9]（36mm×24mm）的底片理論上來說便是 5,040（140 條/mm×36）×3,360（140 條/mm×24）＝1,693 萬像素，這也成為一般提及電影和數位影像感測器在像素上進行解析精細的比較基準。

2.底片片幅

片幅代表底片感光的面積尺寸，從 1889 年任職於愛迪生研究所的迪克森得知伊士曼已經完成以賽璐珞片（celluloid）為片基的底片後，迪克森便與伊士曼共同進行底片的研究，並在同一年將 35mm / 4 齒孔的底片發展出來。另一面，伊士曼柯達公司也發展出在 42 吋寬 200 呎長的玻璃上塗上片基（醋酸）原料，待其乾燥後再塗上膠狀感光劑，完成了 15 本的 70mm 底片。之後再將這些底片切割一半（35mm

[8] 是以富士底片公司在 1997 年將 Provia 系列的底片進行解析上的研究結果為依據所做的試算。

[9] 是以底片 135mm（36mm×24mm）的尺寸稱謂之。

＝1 又 3/8 英吋），長 200 呎，這是為了要符合迪克森所發展出來的物理性尺規之故，一直以來也就成為電影的標準了。現有拍攝用負片片幅規格有 65mm、35mm、super16mm、8mm 等，如圖 3-1-3 所示。

圖 3-1-3　電影底片片幅示意圖

3.畫面規格與畫幅比

畫面規格是所謂畫面影像規格，而畫面的畫幅比（形狀）則是一個影像寬與高之間的關係。35mm 或 65mm 片幅規格的底片能夠有多種影像規格，因為電影底片感光尺寸和面積大小，可以透過光學鏡頭進行影像寬高比的變化，例如使用 anamorphic 鏡頭在拍攝與放映時進行壓縮和還原，這樣的影像規格就會在原本的底片上呈現出如圖 3-1-4 的變形影像。

圖 3-1-4　Cinemascope 的拍攝壓縮和上映還原

為何電影底片的畫幅比在電影上始終是重要的議題，簡單來說是因為受光與感光面積越大，將來投射到銀幕上的影像具有更高的銳利度（sharpness）和更多的細節（detail）和亮度（brightness）。這三個

項目也與影像解析有密切關係，影像的畫幅比也因上映管道的差異，
而有許多不同的規格。自 1955 年以來大多數的電影在拍攝時的畫幅寬
高比大都介在 1.85 至 2.4 之間，這意味著投影在銀幕上寬度也是高度
的 1.85 至 2.4 倍，如圖 3-1-15。這種較為接近全景式的比例若使用得
當，將使電影增添更為寬幅度的環境感與情緒（John L. Berger, 1996）[10]，
20 世紀 80 年代後，電視機變得普及，也成為了家庭娛樂的主力。迄
今數位電視的出現，電視螢幕的畫幅長寬比從 4:3 到 16:9，這樣的比
例也無法再把電影的寬銀幕，無損地轉換成為視訊在電視螢幕上傳
送，保持和電影院上映的相同的長寬比，所以在拍攝和上映、播放
時，對於拍攝和上映平台的長寬比，便需要清楚了解。

首部寬螢幕電影《聖袍千秋》（The Robe, 1953）。以此電影進行整理搖攝，紅線框是
標準螢幕、黃線框是歐洲寬螢幕、綠線框是美國寬螢幕，藍線框是最原始的寬螢幕。

🎬圖 3-1-5　各種電影銀幕畫幅示意圖

[10] John L. Berger (1996). *What is widescreen.*

　　另外，電影攝影機技術改變的同時，也改變了電影攝影機的片門。1990 年代中期開始普及，相異於標準 35mm 的 super35（S35mm，也稱超 35），影響了電影的畫幅。這種僅止於電影拍攝的畫面規格，也使用底片上的所有片幅（直列式）；超 35mm 的畫幅比，是改良使用標準 35mm 底片拍攝時，並非使底片上的所有曝光區域，造成底片的消耗和沖洗印時未感光區域的浪費。所以若是要製作提供給電視頻道上播出的電視電影等節目時，以超 35mm 底片可以減少底片的使用量與節省成本支出[11]。也因此，當超 35mm 底片轉印成正片時，底片可在事後以套景與遮罩的印片方式，把拷貝片的畫幅比製作成 2.40:1、1.85：1、1.78：1（HDTV）與 1.37：1 等影像。在這個全片幅的範圍內，（例如使用一個 2.40:1 的畫幅後）便可以在後製階段，以光學或數位方式來進行影像的放大[12]。之後在數位中間（Digital Intermediate，簡稱 DI）[13]的後期工藝蔚為風潮期間，拍攝方式配合底片每次 4 齒孔（perforation，簡稱 p）曝光的方式，改良成為降低成 3 齒孔和 2 齒孔的拍攝方法，因此可以連帶地影響畫幅比。圖 3-1-6 是在超 35 之下以不同齒孔下所可以進行拍攝畫幅的例圖，這種概念方式也導入了數位電影影像感測器的尺寸上。

[11] 電影超 35mm 的拍攝在攝影機的齒孔抓勾的速度上，相異於標準 35mm 的拍攝的 4 齒孔（perforation，簡稱 p），同規格片匣提供較長的拍攝時間與鏡頭數，可減少零頭片與裝片次數。例如以 1000ft /4p 拍攝總長約 11 分鐘，3p 時約 15 分鐘，2p 約 22 分鐘。使用較輕便的 400ft 手持機拍攝時間較長（4p 約 4 分 30 秒 、3p 約 6 分），大約可以節省33%左右的生片用量。3p 齒孔常應用於底片拍攝之寬銀幕電視節目製作。2 與 3 齒孔規格漸漸為使用 DI 後製系統的電影所採用，且攝影機（高速攝影）運轉聲音較小。

[12] 這裡是以光學放大之故。

[13] 請參見本書第肆章「數位中間技術」。

35mm 4-perforation Spherical 2.40:1

35mm 3-perforation Spherical 2.40:1

35mm 2-perforation Spherical 2.40:1

35mm 4-perforation 1.78:1

35mm 3-perforation 1.78:1

35mm 2-perforation 1.78:1

📽圖組 3-1-6　使用超 35 底片畫面
規格可變換的電影畫幅比圖例

　　超 35/3P 常應用於預算較為節約的寬銀幕電影和電視節目製作。
這樣的規格漸漸也成為使用 DI 後製系統的電影所採用，加上攝影機
在高速攝影時的運轉聲音也較小，和可獲得較大的曝光面積（1.85:1 超
35mm/4p 為 324 mm^2 vs. 35mm/3p 為 273 mm^2）之故，除了可提升 DI
影像品質，也使用高感度底片而減少燈光費用支出。

（三）曝光指數與曝光寬容度

1.曝光指數

　　底片的曝光指數，就是底片的感光速度，是底片對光感應程度的

測量值，標示為 ASA 值或是 EI 值，電影底片則是以 EI 值來表示。也因為電影底片是動態感光，與大銀幕的影像質量要求相對於平面攝影底片的感光度會標示低於 1 檔，如 EI500 底片相等於 ASA/ISO1000。

底片影像沒有限定的座標，因為它是由光子反應相比鄰的銀粒子與染劑分子所構成。所以依據它可提供大約7~12檔的F光圈曝光寬容度來計算，感光速度越快的底片，底片上的銀粒子越大，則EI值也就越高，也就是說相對於感光速度較慢的底片，只需要較少的進光量便可以進行曝光。曝光在電影底片上，密度越高其感應越強烈。適當的曝光，決定了負片上影像記錄的密度，而這些影響的因素計有曝光時間、曝光指數、光圈與快門開角度和光線強度。當然，這些因素在數位電影的拍攝時的曝光，也仍是決定要素，這些要素共同反映成為底片的曝光。

2.特性曲線

特性曲線是以圖解的方式來表示底片濃度與曝光的關係，它可以反映出底片的**寬容度**（對於明暗反差再現能力的容許範圍）、**感光度**、**最大光學密度**、**霧翳**及**反差**等諸多特性。在同一顯影狀況下，底片因曝光量不同所獲得的相對濃度可由直角座標來分析，以Y 軸表示底片濃度、X 軸表曝光量（曝光對數值 log E），所以特性曲線又稱濃度曝光曲線（D-log E Curve）[14]。

[14] 這項研究最早是由 Ferdinand Hurter（赫特） and Vero Charles Driffield（卓佛德）在 1876 年所發現，故也以兩人的名字首字母的 H&D 曲線稱之。

圖3-1-7特性曲線圖中的**趾部**（Toe）表示曝光不足區，位於曲線的下段，濃度的增加與曝光時間不成比例；顯示底片在低照度下無法反應景物的明暗差距，濃度變化平淡。若是趾

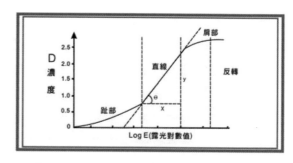

☙圖 3-1-7　特性曲線例

部的X軸方向愈長，則表示底片的感光度愈低，而Y軸方向的起始點愈高，乃表示其霧翳（fog）的情況愈嚴重。

直線部（straight-line）表示曝光正常區，位於曲線的中段，濃度的增加與曝光時間成正比。直線部的斜率愈大，表示底片的反差愈大，愈長，則表示底片之寬容度愈大，其階調的表現也較為豐富。

肩部（shoulder）表示曝光過度區，位於曲線的上段，因為底片的濃度已接近飽和，所以曝光量增加但濃度變化卻不大；若達飽和點仍繼續曝光，則曲線會開始慢慢的向下垂，這種反轉的情況會使底片嚴重曝光過度的區域，濃度不升反降。

（四）底片的色彩與還原（重現）

經過感光後已經具有潛像的底片，在還沒有經過化學綜合處理後，是無法在視覺上提供任何影像與色彩。也因此底片的色彩系統必須要經由把影像還原的關鍵工藝才可完成；這是影像在底片感光後到還原與完成記錄在底片的過程中相當重要的一環。

曝光後的底片（負片）進行沖洗時，顯影劑到達感光銀顆粒，顯影劑提供鹵化銀的電荷化學反應後被氧化，被氧化的顯影劑結合成耦合體分子後形成一個彩色染料。在接下來的沖洗過程中銀將被移除，並且在原來底片顆粒的位置上留下彩色染料。底片上共有三種彩色耦

合體，分別對應於不同的彩色乳劑層。每一個彩色耦合體形成減色法三原色其中的一個染料，並位於塗層中以對本身互補光源的色彩進行感應。從圖3-1-8底片的乳劑塗層分佈可知，正片或負片基本上都是由藍、綠、紅由三層分別對不同光譜感應的感光乳劑組成。

　　在感光面從上到下的分布則是藍色、綠色和紅色感光乳劑，在第一層與第二層之間，則加有一層黃色濾色鏡層，其目的在當光線照射第一層藍色感光乳劑時，藍色感光乳劑只對藍色光感應，而黃色濾色鏡層能阻隔藍色光穿透，僅讓綠色光和紅色光通過，形成黃色光，促使能感應藍色光及綠色光的第二層綠色感光乳劑，僅感應綠色光。同理便能使得可以感應藍色光及紅色光的第三層紅色感光乳劑，僅感應紅色（如圖3-1-8負片三層感光乳劑感光步驟示意圖）。而在藍、綠、紅等三層感光乳劑中皆含有其他顏色之發色劑，藍色感光乳劑層中含有黃色發色劑，綠色感光乳劑層中含有洋紅色發色劑，紅色感光乳劑層中含有青色發色劑，當底片顯影劑到達感光銀顆粒，顯影劑被提供了鹵化銀電荷後被氧

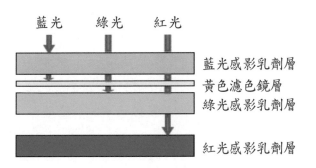

🐭圖 3-1-8　負片三層感光乳劑感光步驟示意圖
資料來源：作者繪製

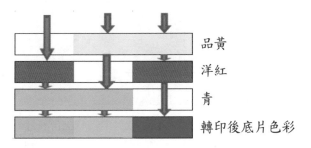

🐭圖 3-1-9　負片沖洗後透光乳劑層關係示意圖
資料來源：作者繪製

化，被氧化的顯影劑結合耦合體分子後形成一個彩色染料。在接下來的沖洗過程中，銀將被移除，在原來的底片顆粒的位置上僅留下彩色染料（Eastman Kodak, 2007）[15]。每一個彩色耦合體型成三原色其中的一個染料，就呈現原有景物之補色（即藍變黃、綠變洋紅、紅變青）。

　　圖 3-1-10 是以彩色負片沖洗的 ECN-2 方式為例的沖洗流程圖。各階段的作業重心簡述如下：底片在透過顯影過程把感光後的鹵化銀變成金屬銀及染料，再將顯影充分的底片停止顯影，並加以水洗，同時也將彩色顯影劑沖走，以防止污染。接著要再送到漂白液，漂白液將金屬氧化成鹵化銀，之後再行水洗把附著於底片上的藥劑除去，避免污染下一階段的定影液，接著定影。定影就是把鹵化銀變成可溶解的硫代硫酸鹽，再經定影液及之後的水洗過程沖走，再透過水洗將底片殘留的沖洗藥液洗淨，防止影響影像之長期儲存的穩定性，然後到最後水洗。最後水洗液內有一種表面活性劑可防止底片乾燥時留下水痕；沖洗完之底片便送往烘箱（攝氏 32~47 度）及以過濾的無塵空氣加以乾燥。

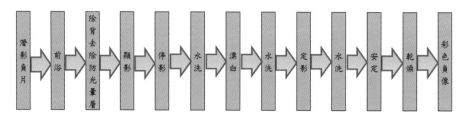

🎞圖3-1-10　ECN-2方式的負片沖洗流程圖

資料來源：Processing KODAK Motion Pictares Films Modale 7, Process ECN-2 Specifications; Professinal Cine & TV Technical Manual 2013/2014，作者繪製

[15] Eastman Kodak（2007）。《電影製作指南》。

🎥圖 3-1-11 底片自動沖洗設備

彩色負片的顯影結果，是依據各層感光乳劑，以分別對藍光、綠光和紅光感光的乳劑塗層的多寡，所接收的量，經過反映照射在各層的成分和強弱，產生與景物明亮、灰暗和色彩互補的負像。原始景物的光學訊息轉化為彩色負片上的染料密度訊息，這些含有密度訊息的負像以光學方式轉印成拷貝片上的影像，經由沖洗後才是反應原始景物的正像。在負片感光時以光的加色系統方式進行記錄和還原；正片與放映拷貝片上，則是將補色轉變為原色，所以正片色彩就和原物色相同使用的減色系統進行色彩的記錄和還原（重現）。

二、電影的拍攝速率與快門

（一）24 格的轉動由來

　　1893 年愛迪生（Thomas Alva Edison）發明電影視鏡（Kinetoscope），採用的是將幻燈片放在窺視孔下方不斷前進的動力模式，而通過的窺孔孔徑尺寸正好是在 35mm 之間。這樣的幻燈片是由 Eastman 首先生產，從 1893 年 4 月起，由紐約布萊爾照相機有限公司（New York's Blair Camera Co.）把底片規格訂為 35mm（1 又 3/8 英寸）寬的長方形框，用並且在每邊各四個齒孔，在短短幾年內，這樣的規格在全球被採用為電影底片標準規格（Paul Spehr, 2000）[16]。電影與電影製作自此便以

[16] Paul Spehr (2000). *Unaltered to Date: Developing 35mm Film, Moving Images: From Edison to the webcam.*

35mm 成為商業電影拍攝用負片與上映拷貝的規格，是基於當時電影製作設備上的尺寸與機械性的規格要求，電影可以把影像加以記錄在底片上，除了有愛迪生以及盧米埃兄弟（Auguste Marie Louis Lumiere & Louis Jean Lumiere）各家在攝影機的開發之外，攝影師在拍攝時也有自己對於電影感的要求。

早期電影放映的要求是以手搖攝影和上映為前提，故美國電影電視工程學會（SMPTE）便以每分鐘 1,000 格、相當等於每秒 16 又 2/3 格為提議的速率[17]。也因此盧米埃兄弟認為每秒 16 格便可以將動作呈現得圓滑順暢，也使絕大多數的攝影師都依照他們的設定。只是這每秒 16 格並不能算是一個嚴謹的規範，攝影師會因為曝光和誇張人物表演的動作之考量，把每秒拍攝格數增快或是減慢。

戲院商也為了要提高盈餘，在上映時加快放映機的影片放映速率，以便增加上映場次來提高營收。事實上早期電影的上映速率是介於每秒 18 到 27 格之間，而這種時間知覺的成立，和錄音技術存在著密切的關係。隸屬於 AT&T 的製造部門 Western Electric 公司當中，著手致力於研究可以與電影放映機產生連動的唱盤同步系統的 Stanley Watkins 工程師，特別體會到聲音系統必須要和電影的放映速度嚴謹的同步才可以。Western Electric 公司與華納兄弟公司在 1926 年所合作開發的"Vitaphone"錄音系統，較先前的每秒 16 格快了 1.5 倍，首先採用每秒 24 格的模式，以這種系統製作的電影《爵士歌手》（Jazz Singer, 1927）成功的在大螢幕上造成轟動，繼而改變了電影的歷史。[18]另外在 1926 年發展出來的光學錄音系統"Movietone"[19]則因聲音後期擴大

[17] "SMPTE"，全名為"The Society of Motion Picture and Television Engineers"，也就是電影電視工程學會，對於每秒的拍攝和上映格率並未嚴謹的制定，僅提及一般都以每秒 16 格（60 呎/分）和 21 格（80 呎/分）的妥協方式來提醒攝影師與戲院。

[18] 所採取的並不是把影像和聲音錄記錄在同一條底片上，而是記錄在黑膠唱盤上的方式。它是《爵士歌手》所使用的有聲系統，被早期大部分的有聲片（Talkie）系統所採用。所採取的是不錄在同一條底片上，而是記錄在黑膠唱盤上的方式。

（amplifier）系統採用 Western Electric 公司的設備之故，也自然採用每秒 24 格的模式。到了電影的影像必須要和記錄聲音的軌道產生同步需求時，RCA 公司在 1928 年所開發成功的"RCA Photophone"光學式錄音聲軌亦採用了每秒 24 格的速度[20]。

　　底片及錄音上每秒放映採用 24 格的原因，是因為在這種速度最慢，也就是在底片成本最便宜的前提之下，聲音的表現依然可以保持正常，底片的消耗量在花費上也可降到最少。這種為了要使電影底片的速度在影像和聲音上產生同步一致性的需求，使 35mm 底片電影所採用的時間速率沿用每秒 24 格至今[21]，這就是電影以每秒 24 格的速率來拍攝與放映的原因。電影從此便以每秒 24 格左右了創作人和觀眾。即便是數位方式的影像及聲音的製作和放映，也依循這個和聲音同步的每秒 24 格規範。

（二）快門開角度、頻閃與動態模糊

　　每秒 24 格，除了是電影的商業利益、以及聲音的同步收錄和放音的需求考量之外，另一項重要的原因則是基於電影觀眾。人眼接受物體的極限是每秒 48 次，因此，只要一秒之內物體發亮超過 48 次，人眼就會誤以為這個物體一直是發亮著的。電影始終是給人們觀看的，觀眾的感受必須擺在首位；在電影上便運用它可以造成人類視覺感受特性上，會把每一個靜止的動作經由這種原理使大腦神經感覺成它是在運動之故，所以在記錄的時候依成本考量以每秒 24 格來記錄，但上映時則因為要滿足每秒至少 48 次的頻率才可以造成持續性動作感知的要求，當底片在放映時，透過放映機上的快門開啟與閉合，在銀幕上以 24 格畫面（以 1/48 秒的時間讓光線透過）+24 格黑

[19] "Movietone"是一種在放映用的底片上以光學錄音方式記錄的電影錄音系統，也是一種率先將電影底片和聲音可以確保同步錄音的一種聲音系統。

[20] "RCA Photophone"也是一種以光學錄音記錄在底片上的錄音方式。

[21] 16mm 底片的正常速率則是每秒 18 格。

場（以 1/48 秒的時間讓快門轉變角度以遮擋光線通過），每秒 48 格的速率來滿足人眼視覺感知上持續性動作的條件，訂出「曝光時間/（快門速度）＝ 1 /每秒格數 x 快門開角度/ 360」的計算公式。因此就有每秒 24 格拍攝時，快門開角度必須是 180 度的基準。相對關係可以參照表 3-2-1 快門開角度、攝影速度和曝光時間的關係表：

表 3-2-1　快門開角度、攝影速度和曝光時間的關係表

開角度 (度)	攝影速度(frame/秒)													
	16	24	30	36 (1.5 倍)	48 (2 倍)	60 (2.5 倍)	72 (3 倍)	96 (4 倍)	120 (5 倍)	144 (6 倍)	168 (7 倍)	192 (8 倍)	240 (10 倍)	360 (15 倍)
200	1/27	1/43	1/54	1/65	1/86	1/108	1/130	1/173	1/216	1/259	1/302	1/346	1/432	1/678
180	1/30	1/48	1/60	1/72	1/96	1/120	1/144	1/192	1/240	1/288	1/336	1/384	1/480	1/420
175	1/31	1/49	/62	1/74	1/99	1/123	1/148	1/197	1/247	1/296	1/346	1/395	1/494	1/741
172.8	1/31	1/50	1/63	1/75	1/100	1/125	1/150	1/200	1/250	1/300	1/350	1/400	1/500	1/750
170	1/32	1/51	1/64	1/76	1/102	1/127	1/152	1/203	1/254	1/305	1/356	1/407	1/508	1/762
165	1/33	1/52	1/65	1/79	1/105	1/131	1/157	1/209	1/262	1/314	1/367	1/419	1/524	1/782
160	1/34	1/54	1/68	1/81	1/108	1/135	1/162	1/216	1/270	1/324	1/378	1/432	1/540	1/810
150	1/36	1/58	1/72	1/86	1/115	1/144	1/173	1/230	1/288	1/346	1/403	1/461	1/576	1/846
140	1/39	1/62	1/77	1/93	1/1236	1/154	1/185	1/247	1/309	1/370	1/432	1/494	1/617	1/926
144	1/38	1/60	1/75	1/90	1/120	1/150	1/180	1/240	1/300	1/360	1/420	1/480	1/600	1900
135	1/40	1/64	1/80	1/96	1/128	1/160	1/192	1/256	1/320	1/384	1/448	1/512	1/640	1/960
130	1/42	1/66	1/83	1/100	1/133	1/166	1/199	1/266	1/332	1/399	1/465	1/532	1/665	1/1/997
120	1/45	1/72	1/90	1/108	1/144	1/180	1/216	1/288	1/360	1/432	1/504	1/576	1/720	1/1080
110	1/49	1/79	1/98	1/118	1/157	1/196	1/236	1/316	1/393	1/471	1/550	1/628	1/785	1/1178
100	1/54	1/86	1/108	1/130	1/173	1/216	1/259	1/346	1/432	1/518	1/605	1/691	1/864	1/1296
90	1/60	1/96	1/120	1/144	1/192	1/240	1/288	1/384	1/480	1/576	1/672	1/768	1/960	1/1440
80	1/68	1/108	1/135	1/162	1/216	1/270	1/324	1/432	1/540	1/648	1/756	1/864	1/1080	1/1620
70	1/77	1/123	1/154	1/185	1/247	1/309	1/370	1/494	1/617	1/741	1/864	1/987	1/1234	1/1851
60	1/90	1/144	1/180	1/516	1/288	1/360	1/432	1/576	1/720	1/864	1/1008	1/1152	1/1440	1/2160
50	1/108	1/173	1/216	1/259	1/346	1/432	1/518	1/691	1/864	1/1037	1/1210	1/1382	1/1728	1/2592
45	1/120	1/192	1/240	1/288	1/384	1/480	1/576	1/768	1/960	1/1152	1/1344	1/1536	1/1920	1/2880
40	1/135	1/216	1/270	1/324	1/432	1/540	1/648	1/864	1/1080	1/1296	1/1512	1/1728	1/2160	1/3240
35	1/154	1/247	1/309	1/370	1/494	1/617	1/741	1/987	1/1234	1/1481	1/1728	1/1975	1/2469	1/3703
30	1/180	1/288	1/360	1/432	1/576	1/720	1/864	1/1152	1/1440	181728	1/2016	1/2304	1/2880	1/4320
25	1/216	1/346	1/432	1/518	1/691	1/864	1/1037	1/1382	1/1728	1/2074	1/2419	1/2765	1/3456	1/5184
20	1/270	1/432	1/540	1/648	1/864	1/1080	1/1296	1/1723	1/2160	1/2592	1/3024	1/3456	1/4320	1/6482
11.2	1/482	1/771	1/964	1/1157	1/1543	1/1929	1/2314	1/3086	1/3857	1/4929	1/5400	1/6171	1/7714	1/11571
10	1/540	1/864	1/1080	1/1296	1/1728	1/2160	1/2592	1/3456	1/4320	1/5184	1/6048	1/6912	1/8640	1/12960

資料來源：Professional Cine & TV Technical Manual 2013/2014；作者整理製表

　　為了要讓底片在上映時呈現正常且具有真實感的影像，把快門定在每秒 24 格的同時，假如沒有達到需要滿足人類視覺感知上每秒 48 次規則律動的最低要件，就會發生視覺頻閃或是影像拖曳的現象；快門開角度的變化在電影當中會產生底片曝光時間長短的變化，進而造成影像的拖曳、頻閃或是影像清晰度的改變。如果快門開角度小於 180 度，則快門速度需要快於 1/50 秒，例如每秒 24 格的轉速下，快門開角度為 135 度，從表 3-2-1 中便可得知適當的快門速度為 1/64 秒。

　　開角度小於標準基準時，因為可以增加曝光量之故，處理靜態的被攝體時會產生比較清晰輪廓的影像。但是在放映時會因為視覺殘影造成動作上產生許多的影像殘影拖曳（storbing）、或稱多重重疊現象（Flashing）等的影像閃失的負面影響。例如《搶救雷恩大兵》（Saving Private Ryan, 1999）便以縮小快門角度，來拍攝部分戰爭的紛亂場面。電影中上尉軍官約翰・米勒（湯姆・漢克飾）為首的 8 人在尋找二等兵雷恩（Ryan）而挺進的途中，數次面臨與德軍近距離交鋒的生死戰。兩軍交鋒的所有段落都以縮小快門開角度，在射擊、躲藏、轟炸等快速移動的畫面產生了影像的重複和重疊，加深與強化了在戰爭時所遭遇悽慘戰事的深刻和慘痛印象，在觀眾腦中久久無法散去。

　　增大快門開角度則會減少每一格畫面曝光所需的時間，但若是以拍攝運動中的物體時，影像則會產生動作不平順而有動態模糊（motion blur）的現象，造成影像上的拖曳。當被攝體或攝影機快速運動時，觀者將無法詳細辨識每一格畫面內容。此種影像閃失容易在攝影機進行搖攝時發生，特別是畫面中出現垂直線時，這樣的影像不鮮明的結果會更加突顯。

　　例如《辛德勒的名單》（Schindler's List, 1993）中，猶太集中營的母親們，突然看見自己的小孩們被哄騙上了軍用卡車往集中營外駛去時，所有母親極度無助慌張和失神狂叫的場景，也是以放大快門開角度的方式來表現。在《重慶森林》（Chung King Express, 1994）裡，年

輕警察（金城武飾）和女逃犯（林青霞飾）在現代都市叢林不斷穿梭、遊走時的影像拖曳效果，則是更為大膽地放大快門開角度的例子，配合光學特效的抽格印片，加深了電影人物本身的模糊與無法確定，引導觀眾和人物思考著存在的價值與事實的反思。

　　開角度小於標準基準意味著曝光時間不足、所產生的是影像頻閃；開角度大於標準基準時則是動態模糊，兩者都成為電影的特殊運動表現。因此，一般而言，若是攝影機或被攝體在高速運動時，多避免關小快門角度進行曝光值的控制；現代高階的數位攝影機中也有一項關於快門角度的調整選項，這是配合有使用電影攝影機中可調式快門開角度習慣的攝影師而設置的。雖然數位攝影機的電子快門是由電路進行可編程的開闔頻率來控制，與電影底片攝影機的機械式調整方式不同，但是部分數位攝影機則刻意裝設有機械快門，提供給攝影師配合光圈的程式運用，把所要的電影場景實現成複雜影調的拍攝效果。有關機械快門部分可參閱本章的「數位電影的快門與拍攝格率」一節。

🎬圖組 3-2-2　快門全開（左）與部分開啓（右）圖例

三、數位電影的成像工藝

拍底片的時候，可以不考慮工藝流程。因為在世界任何一個國家，任何一個角落，你到任何一個洗印廠去沖洗，它的工藝流程是一致的。而你在做一個電子影像產品的時候，你的思維方式應該是：從你的終點開始往前捋。

——池小寧[22]

　　電影的屬性變化在內容上幾乎沒有過多的差異，反倒多數的改變和創新，都是圍繞在電影的成像技術。或許當下流行的數位電影技術，其實就是電影的成像工藝與製作流程的變革；與傳統電影的製作模式相比較下，數位電影的成像工藝理解與否，影響了電影製作「真實複製現實」的特性。

（一）數位電影成像系統

　　數位成像系統，簡言之便是相異於底片製作方式的電影製作，在結像面藉由底片對景物的感光和記錄，是基於光學和化學機制；數位電影則是在結像面藉由感測器，把所感應到的光加以**轉換**（convert）和**記錄**（recording），是將光學、化學的轉換改變成光學與電學轉換的機制。這當中取代肩負部分底片的工作所謂的感測器－無論是 CCD 或是 CMOS，是將來自鏡頭的光經由分光稜鏡把光子在其主體上進行光電轉換後，再以電子資料的形式傳輸給資料的儲存設備，以利下一

[22] 池小寧（2007）。〈數字還是膠片：都是手段〉。同時收錄於《數字電影技術論》。

階段影像製作上的使用。

1.影像感測器－CCD 與 COMS

數位成像中的影像感測器的任務，是在數位影像成像的工作系統中，將位在影像結像面上獲取以光所構成的影像，重要性相當於電影攝影機的底片。但是底片是在感光後將影像形成潛影並記錄儲存下來，而影像感測器則僅負責將光轉換為電荷和電壓，不具備儲存與記錄的功能。

(1)CCD

CCD的英文全名是Charge Coupled Device，正式名稱為感光耦合元件，是由電子技術製成的金屬氧化半導體，運用在數位攝影機中記錄光線變化。CCD是60年代末期貝爾實驗室發明，開始作為一種新型的PC存儲電路。事實上是一種金屬氧化半導體（Metel Oxide Semiconductor），但很快地CCD發揮出許多其他潛在的應用，包括針對信號和影像的反應能力（矽的光敏感性）。這便是所謂CCD的解析度，也代表著CCD上有多少感測器。CCD主要材質為矽晶半導體，透過光電效應後由CCD表面來感應光，也運用CCD移位的特性來轉換成儲存電荷的能力。CCD主要架構是由最上方的微型鏡頭、分色濾色片和墊於最底層的感光匯流層所組成，如圖3-3-1 CCD的構成圖。

CCD的工作原理，是在當其表面接受從鏡頭進來的光線照射時，就會

☛圖3-3-1　CCD的構成圖例

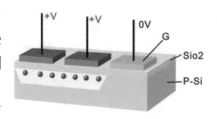

☛圖3-3-2　CCD的作動圖例

將光線的能量轉換成電荷，光線越強電荷也就越多，這些電荷就成為判斷光線強弱的依據，如圖3-3-2。CCD晶片透過將正、負極兩組同時供電產生電荷，並安排有通道線路將這些電荷傳輸至放大器元件，來還原所有CCD上產生的訊號，並構成一幅完整的畫面。

　　CCD在使用上可以有單板式CCD和三板式CCD等2個方式。攝影機使用三板式CCD時，是在光線經由鏡頭射入後，再由分光稜鏡的折射將光線分成光的RGB三色光，分別再導向對此3色光感應的CCD，相對地單板式則是在CCD上頭經由微鏡頭讓光透過在下層的分光濾鏡後進行光電轉換。三板式CCD儘管性能高於單板型，但也因此體積龐大，主要用被運用在廣播級的攝影機。CCD依據特性在電子快門、防震和數位伸縮上獲得運用。[23]近年來因為CCD小型化改良的演進，除了也可在一般的數位相機上搭載之外，依據工作需求的不同總共可分為有五個種類，分別為**FT CCD**、**FFT CCD**、**IT CCD**與**FIT CCD**、**Progressive scan CCD**等五種，簡要地將其特徵和優缺點製成表3-3-3，供參考。以MOS為影像感測器為主的攝影設備，技術基準也是源自於CCD的成像基礎。

　　CCD的技術在運用過程中不斷革新。SONY公司先在CCD的解析度上藉著改良材質，調整鏡片形狀，徹底提高光的利用率，成功將微型鏡片技術進化，打破傳統 CCD對光的利用效率以及感光度的設計極限，逐步增加原本的像素門檻而保持雜訊不增加。隨後又提升其感光度，和發展出四色分光濾鏡的CCD，使之不同以往的三原色分光濾鏡，加強對自然風景的解色能力，讓綠色這個層次能夠創造出更多的變化。這被SONY

[23] 資料整理自浜松ホトニクス株式会社（2003）。《FFT-CCD エリアイメージセンサの特性と使い方》。

命名為"SUPER HAD CCD"也一直沿用至今。另外富士軟片
（Fujifilm）公司也陸續著手改良，迄今推出到第八代的Super
CCD，除了加大CCD的影像感測器，以及將其改變成8角型、
使它能更接近的底片鹵化銀粒子的圓形狀來提高光線的輻射，
再把像素的排列方式以45度排列，提升垂直與水平的解析，追
求高解析度、寬動態範圍[24]、高感光度和低噪點的特性。

📄表3-3-3　泛用的五種CCD種類分類特性與採用的攝影機對照表

CCD影像感測器種類	FT(Frame-Transger) CCD	FFT(Frame-Transger) CCD	IT(Inerline Transfer)CCD	FIT(Frame Inerline Transfer) CCD	Progressive scan CCD
中文名稱	全傳式	全像式	掃瞄式	全傳掃瞄式	逐行掃瞄式
特徵	由感光部分和垂直移位讀出區、水平移位讀出區和電荷電壓轉換輸出等部組成，感光部分本身也肩負起垂直位移的讀出作用，因此畫素的開口率可以調高，但是因為在垂直移位時沒有遮光的組成，容易產生「拖尾」（smear）現象。	和FT CCD的構造大體一致，但是因為沒有暫存的部分，訊號電荷透過水平移位讀出區傳輸到輸出部分，完成電荷到電壓的轉換。也因此可以將每個畫素有效面積加大。	將感光部分與行儲存位移作用的垂直位移讀出區以水平方式間隔排列，訊號在從感光單元轉移到垂直位移讀出區時，是將所有像素同時進行的。	在IT CCD的基礎上增加了FT型的讀出區。與 IT型一樣，在加強了垂直消隱期間的速度來讀取感光元件的訊號電荷，減低產生「拖尾」（smear）現象。	構造與IT CCD相似，但是感光部可以一次以3時相方式傳送所有電極，全部畫素可以在一次的掃瞄中完成。
優點	速度較快，目前的反應速度以已經可達每秒15張以上。	使用FF TCCD的數位相機在傳送電荷資訊時必需完全關閉快門，以隔離鏡頭入射的光線，防止干擾，可以有效減低「拖尾」（smear）現象。	於曝光後即可將電荷儲存於讀出器中，感光與讀出區是獨立的，光線進入後元件可以繼續拍攝下一張照片，因此速度較快。產生「拖尾」（smear）現象較少。	以加強垂直消隱期間的速度來讀取感光元件的訊號電荷，減低產生「拖曳」現象。在CCD當中的影像表現最佳。	因此在編碼與頻寬受限的條件中，水平和垂直各方向的解析表現都不錯。

<div align="right">（接下頁）</div>

[24] 有關動態範圍，請參照本章「動態範圍」。

（接上頁）

CCD影像感測器種類	FT(Frame-Transger) CCD	FFT(Frame-Transger) CCD	IT(Inerline Transfer)CCD	FIT(Frame Incrline Transfer) CCD	Progressive scan CCD
中文名稱	全傳式	全像式	掃瞄式	全傳掃瞄式	逐行掃瞄式
缺點	可以使用電子快門，但同時也可增加感光面積和速度。在垂直移位時沒有遮光的組成，容易產生「拖尾」（smear）現象。	但無法使用電子快門，通常與外部的機械快門結合。	整體結構相較於FT CCD來說較複雜，則是暫存區佔據了部分感光面積，因此動態範圍（Dynamic Range）系統最亮與最暗間差距所能表現的程度較小。	構造較複雜，所有電荷轉換和移位等的動作最複雜。	因為必須等到所有像素一次到位，而電荷在等待位移的途中所需時間較長，會容易產生「拖尾」（smear）現象。
運用設備例		多用於內試鏡、監視用攝影機，如TOA C-CV14CS	SONY HDW650；SONY PDWF800；Panasonic AJ-HPX3100G；Panasonic AJ-HPX900；Panasonic AJ-HPX-555；Ikegami HL-VL-73	SONY HDW900R；SONY HDW790；Panasonic AJ-DW900；Ikegami HL-V77	Panasonic AJ-HPX-2100；Panasonic AG-3DPIG；Panasonic AJ-HPX-255；JVC GY-HM150；JVC GY-HM650；JVC HM-750；

資料來源：作者整理製表

(2)CMOS

　　CMOS 的英文全名是 Complementary Metal-Oxide Semiconductor，中文全名為互補性氧化金屬半導體，CMOS 和 CCD 同為數位攝影機中可記錄光變化的半導體。CMOS 的結構包含了感光二極體，浮動式擴散層，傳輸電極門和訊號放大器。它的製造技術和 CCD 不同，比較接近一般電腦晶片。CMOS 的材質主要是利用矽和鍺這兩種元素所做成的半導體，運用積體電路的製成，可在矽晶圓上產生出 PMOS（p-type MOSFET，p 型金屬氧化物半導體場效電晶體）和 NMOS

（n-type MOSFET，n 型金屬氧化物半導體場效電晶體）的半導體。由於 PMOS 與 NMOS 在特性上為互補性（complementary），因此稱為 CMOS。原本運用在電腦的語言和程式設計上，如今這兩個互補效應所產生的電流設定為感光處理用的晶片，便可用來記錄和解讀影像。CMOS 影像感測器在識別電荷信號的強弱產生電荷後，在像素上完成電荷，並繼續產生電壓後轉換以及放大處理。也就是說經光電轉換後離開感光像素的是訊號電壓，這與 CCD 在行光電後所傳輸的是電荷，且並未經放大處理有著根本上的差異。

CMOS 的工作原理，是在進行光電處理和移轉。首先是在以貝爾（bayer）[25]排列的 CMOS 感光器接收光並完成光電轉換成電荷後再轉換成電壓訊號，這個電壓訊號會在像素上放大後，以逐行逐個地讀取各像素的訊號。此外和 CCD 另有一個不同，就是採 X-Y 尋址的方式逐行逐個輸出電壓訊號，像素之間不存在有互相干擾的現象，也就不會有 CCD 般的拖尾（smear）現象。另外，以雙通道的方式將綠像素訊號，和紅、藍共用像素的訊號分別傳輸，也讓影像感測器採用的貝爾排列方式的分光濾鏡一致，提高了訊號的傳輸速度，也因此提高每秒的拍攝格數較為容易。但 CMOS 有一缺點便是緊鄰像素的訊號放大器，會導致容易出現雜訊的缺點，特別是處理快速變化移動影像時，由於電流變化過於頻繁而會產生過熱的現象，也使得雜訊難以抑制（劉顯志，2007）[26]。

[25] 貝爾（bayer）排列法，將在本章「數位電影色彩取樣和還原（重現）」之「貝爾色彩濾波陣列」單元中詳述。
[26] 劉顯志（2007）。〈數字攝影中成像器件的工作原理〉。

　　CMOS 影像感測器以往多為前照式，也就是將被拍攝場景的影像光線投射到半導體的訊號處理面，但是因為 CMOS 的光電轉換元件是在整個晶體的最底層，也就是受光面（圖 3-3-4 中的黃色線）上佈滿著許多含有絕緣物質的金屬配線，影響了透光性的同時，也會產生色散的狀況，造成真正進入影像感測器的光量大幅減少。目前較為發展背照式影像感測器（Back-illuminated CMOS sensor），如圖 3-3-4 所示，原理是把晶粒反轉後再裝在基板上，再讓影像光線投射在半導體的非訊號處理面上，這種結構的效能與 CCD 成像元件相近，加上半導體處理與晶圓級封裝在技術上的突破發展，使得背照式影像感測器在高解析成像應用中廣受歡迎，加上這類技術具較小尺寸和較高感光度的能力，CMOS 因為製作費用較為便宜以及製程較容易之故，正逐步取代 CCD 成為數位設備的感光設備（魏煒圻，2011）[27]。

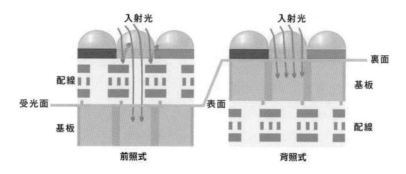

🐭圖 3-3-4　CMOS 感光剖面圖例。左為前照式，右為背照式

[27] 魏煒圻（2011）。〈提升量子效率/降低畫素尺寸—背照式 COMS 影像感測器崛起〉。

(3)小結

　　攝影機的感測器模組成本與兩項尺寸標準有關，分別是成像元件晶粒的對角線長度及光學元件的直徑（魏煒圻）。CCD 晶片在其結構上的限制使得它在越往高像素（高解析）發展時，粒子間距越小而不利影像畫質。晶片的影像須利用規則的電壓變化依序讀出，限制了快速讀取特定區域的能力；當晶片中因為過量訊號產生飽和時，就會影響其他像素資料的訊號，也不利於影像畫質。2009 年起 1.4 微米像素成為業界標準尺寸，大多數感測器製造商也開始向 0.9 微米邁進，不過微縮的像素在低光度環境下所拍出的影像效果卻不甚理想，原因是每個像素採光區域縮小，當所有其他因素不變，較大像素所收集的光通量會多過小像素，讓影像有較佳的訊噪比。再者 CCD 的光電反應是搬運型，不似 CMOS 的直接傳送型，導致訊號的讀取速度較慢，不利於大尺寸的感光面板。加上 CCD 要供正負兩組電，電壓高發熱就更大，加上也需額外的 A/D 轉換，如類比前端電路，（Analog Front End，簡稱 AFE[28]）才可輸出成數位訊號，不適合電影製作的需求。

　　就 CMOS 影像感測器而言，像素越小，非模糊窗口的區域就會越小，而通過光偵測器的光線也就越少。再者，布線孔徑與光偵測器之間的垂直間隔區，形成一個光學通道，限制每個像素的鏡頭觀測範圍，這稱為**光導納角**。當像素越小時，這種現象就越顯著；因此，光學元件必須讓光線能以垂直角度落在影像感測器上，否則光線收集效率就會下降。CMOS sensor 因可提供 CCD 無法達成的小區域讀取功能，且價格低廉（王祥

[28] 類比前端電路，負責訊號擷取，類比濾波，數位類比及類比數位轉換，功率放大等工作。這些工作對調變解調器非常重要。也是寬頻技術的關鍵。

宇，2010）[29]，在一般應用上，CMOS 已經挾著其價格以及能與影像處理電路結合的優勢，席捲大部分商用影像市場。

　　CMOS 也因為要擴大與發展出更多的感光面積，隨之而來產生更多的訊噪，改善方式便是在各感光像素上，以全域快門（global shutter）和雙重取樣的電路架構（CDS）[30]方式增加電晶體來彌補。再者，是擴大感光晶體上微型鏡頭的受光角度，和提高像素的暫存電荷能力、縮小曝光時間與耗電、降低工作噪音、以及解決快門光滲漏的現象（Behnam Rashidian, 2011）[31]。這些特性使 CMOS 成為數位影像獲取設備上的影像感測器之主力。這個現象從表 3-3-5 主要數位電影攝影機影像感測器種類、片幅、影像感測器尺寸與快門一覽表中便可看出。當前主要的數位電影攝影機的所使用的影像感測器，從 Thomson 的 Viper 到 Panavision 的 Genesis 原本採用的都是 CCD，變成了目前絕大部分設備皆搭載以 COMS 為主的轉變。

　　攝影機的影像感測器不斷地在尺寸上向上加大，可歸功於 CMOS 在像素提升和訊噪減低上的不斷改進。以 Red Digital Cinema Camera 在 2006 年先推出了標榜世界第一架 4K、解析度高達 4096（H）x2048（L）COMS 影像感測器的 RED ONE 的攝影機，造成世界轟動；緊接著 ARRI 公司也在 2008 年把 D20 改良推展出 D21 的攝影機，都是以大尺寸為號召，就可看出趨式。隨後 2010 年推出的 ALEXA 系列，也更以電影底片攝影機的全球龍頭之姿，首先把 CMOS 定位成為電影攝影影像感測器的核心，2011 年 RED 公司在推出 5K（5120×2100）的 RED

[29] 王祥宇（2010）。〈影像技術大躍進－談 CCD 的發明〉。

[30] 利用雙重取樣電路（double sampling）架構的取樣並保持電路相較傳統電路上在單位時間內有兩倍的取樣（sample）輸出。這種構造在CCD上也會採用來降低MOSFET（金屬氧化物半導體場效電晶體）所產生的噪訊。

[31] Behnam Rashidian (2011). *The Evolution of CMOS Imaging Technology.*

EPIC 攝影機，和 2012 年的 SONY 所推出的 8K 尺寸的 CMOS 影像感測器的攝影機 F65，和 2014 年所推出的 Arri65、Panasonic Varicam35 等都採用 CMOS 更是例證。這也可以從表 3-3-5 中，數位攝影機影像感測器種類、片幅、影像感測器尺寸與快門的差異中歸納出產業領域上和這股趨勢的相互呼應。

📖 表 3-3-5　數位攝影機影像感測器種類、片幅、影像感測器尺寸與快門一覽表

製造商	Thomposn	Panavision	ARRI						
攝影機型號	Viper	Genesis	D21	ALEXA XT/ XT Plus	ALEXA XT M	ALEXA XT Studio	AMIRA/ Advanced/ Premium	Alexa mini*	ALEX 65*
影像感測器類型	三片 CCD	單片 CCD RGB	單片 CMOS	3.5K 單片 CMOS ALEV-III	3.5K 單片 CMOS ALEV-III	3.5K 單片 CMOS ALEV-III	3.5K 單片 CMOS ALEV-III	3.5K 單片 CMOS ALEV-III	ARRI A3X CMOS sensor
片幅	Super 35mm	Super 35mm	Super 35mm	Super 35mm	Super 35mm	Super 35mm	Super 35mm	Super 36mm	Super 35mm
快門種類	Rolling Shutter/ Mirror Shutter	Rolling Shutter	Rolling Shutter/ Mirror Shutter	Rolling Shutter	Rolling Shutter	Rolling Shutter/ Mirror Shutter	Rolling Shutter	Rolling Shutter	Rolling Shutter
感光尺寸 mm (V×H)	9.4×5.3	36.6×20.6	23.76×17.82	23.76×13.365/ 28.17×18.13mm (Open Gate)	23.76×13.365/ 28.17×18.13mm	23.76×13.365/ 8.17×18.13mm (Open Gate)	23.76×13.365	28,80×21,60mm 34.14×21.98 (Open Gate)	54.12×25.58mm 65.60×31.00 (Open Gate)
感光/有效畫數	920 萬 (1920×4320)	約1250 萬 (5760×2160) (1920×1080)	約 622 萬 (2880×2160)	約 622 萬 (2880×2160)	約 622 萬 (2880×2160)	約 622 萬 (2880×2160)	約 622 萬 (2880×2160)	約 750 萬 (3414x2198)	約 885 萬 (4096×2160)

製造商	SONY*						Panasonic	AJA	
攝影機型號	F65 RS	F55	F5	FS700R*	PXW-FS7	A7S	VARICAM 35	AG-GH4U	CINO
影像感測器類型	8K 單片 CMOS	4K 單片 CMOS	4K 單片 CMOS	4K 單片 CMOS	4K 單片 CMOS	4K 單片 MOS	4K 單片 CMOS	4/3 Live MOS	4K 單片 CMOS
片幅	Super35mm	Super35mm	Super35mm	Super35mm	Super35mm	FF35mm	Super35mm	APS-C	APS-C
快門種類	Global Shutter (Rotary Shutter)	Global Shutter	Rolling Shutter	Rolling Shutter	Rolling Shutter	Rolling Shutter	Rolling Shutter	Rolling Shutter	Global Shutter
感光尺寸 mm (V×H)	24.7×13.1	24×12.7	24×12.7	25.5×15.6	25.5×15.6	35.6 × 23.8	26.68mm×14.18mm	17.3mm×13mm	22.5×11.9
感光/有效畫數	約 1900 萬 (8192×2160)	1160 萬 (4096×2160)	1160 萬 (4096×2160)	1160 萬 (4096×2160)	1160 萬 (4096×2160)	1220 萬	約 885 萬 (4096×2160)	約 1605 萬 (4096×2162)	920 萬 (1920×4320)

製造商	Blackmagicdesign				IO INDUSTRIES	Vision Research			
攝影機型號	Blackmagic Production Cmaera 4K	Blackmagic URSA	Blackmagic URSA mini	Blackmagic Cinema Cmaera	FLARE 4K SDI	Phantom 65	Phantom Flec4K	Phantom v642	MiroLC320S
影像感測器類型	4K 單片 CMOS	4.6K/4K 單片 CMOS	4.6K/4K 單片 CMOS	2.5K 單片 CMOS	4K 單片 CMOS	4K 單片 CMOS	4K 單片 CMOS	2K 單片 CMOS	單片 CMOS
片幅	Super35mm	Super35mm	Super35mm	M4/3	Super35mm/ APS-C	65mm	Super35mm	APS-C	S16
快門種類	Global Shutter	Global Shutter	Global Shutter	Rolling Shutter	Global Shutter	Progressive (Global) Shutter	Global Shutter	Global Shutter	Global Shutter
感光尺寸 mm (V×H)	21.12×11.88	25.34×14.25(4.6K) 21.12×11.88(4K)	25.34×14.25(4.6K) 21.12×11.88(4K)	15.81×8.88	22.53mm×11.88mm	52.1×30.5	27.6×14.5	25.6×16	19.2×12
感光/有效畫數	約 830 萬(3840×2160), 1920×1080,4000×2160	1200 萬(4608×2592) 830 萬(3840×2160), 1920×1080,4000×2160	1200 萬(4608×2592) 830 萬(3840×2160), 1920×1080,4000×2160	約 330 萬 (2432×1366)	948 萬(4096×2160)	約 1000 萬 (4096×2440)	約 885 萬 (4096×2160)	約 410 萬 (2560×1600)	約 1000 萬 (4096×2443)

製造商	Red Digital Cinema Camera				Canon			FOR.A	
攝影機型號	RED ONE	EPIC -X	Scarlet	Dragon	ESO C500	ESO C300	ESO1DC	FT-ONE	VFC-7000
影像感測器類型	4.5K 單片 CMOS	5K 單片 CMOS	5K 單片 CMOS	6K 單片 CMOS	4K 單片 CMOS	4K 單片 CMOS	4K 單片 CMOS	FT 單片 CMOS	單片 CMOS
片幅	Super35mm	Super35mm	Super35mm	Super35mm	Super35mm	Super35mm	35mm/APS-H (S35mm)	Super 35mm	HD
快門種類	Rolling Shutter	Rolling Shutter	Rolling Shutter	Rolling Shutter	Rolling Shutter	Rolling Shutter	Rolling Shutter	Global Shutter	Global Shutter
感光尺寸 mm (V×H)	24.2×13.7	27.7×14.6	27.7×14.6	27.7×14.6	26.2×13.8	24.6×13.8	36.0 × 24.0	22.53×11.88	8.4× 6.6
感光/有效畫數	約 1000 萬 (4520×2540)	約 1380 萬 (5120× 2700)	約 1380 萬 (5120×2701)	約 1916 萬 (6144 ×3160)	948 萬 (4096×2160)	約 830 萬 (3840×2460)	約 1810 萬 (5208×3477)	944 萬 (4096×2305)	92 萬 (1280×720)

資料來源：作者整理製表　　　　　　　　　　　　　　粗黑框處為高速攝影機

　　COMS 的快速感光與相對低廉的價位，使得數位單眼相機 DSLR 幾乎全數採用了 COMS 為影像感測器。例如已經在短片製作標榜以全片幅[32]為訴求，也可以拍攝 24 格率的數位單眼相機的 Canon 5D Mark 系列，Nikon 的 D3X、D600、和 D800 系列，以及 SONY A99、Canon 的 ESO 1DC、6D 等，無一不是採用 COMS。此外，快速感光也成為許多運動上傾向主觀性質攝影鏡頭的運用首選，如高空跳傘、潛水、競技與賽車等，GoPro 的小型運動用攝影機也全數都搭載 COMS 的鏡頭，便是例子。

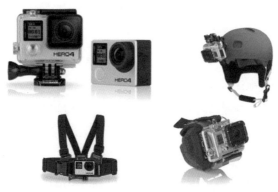

圖 3-3-6　GoPro HERO 4⁺攝影機
圖片來源：GoPro 官方網站[33]

2.數位電影成像系統的畫幅比與畫面規格

　　數位成像系統中的固態影像感測器，在製程上是以單位來計算，這個單位就是像素（pixel）。因此，數位影像的計算便以像素為單位，用外觀是正方形的像素，以數位化計量與計算的方式記錄色彩濃度和數量進行密度等資訊訊息排列。和底片片幅意謂著記錄影像成像的大

[32] 是以底片 135mm（36mm×24mm）的尺寸稱謂之。
[33] GoPro 官方網站 http://gopro.com/hd-hero3-cameras。

小一樣，影像感測器上數位成像的感光面積尺寸也影響著影像記錄的大小。只是在影像感測器上，提高像素的方法可以是保持底片的尺寸大小不變，縮小晶片感光像素的尺寸，或是不改變像素尺寸，加大影像感測器的面積，但在相同尺寸的感測器原則下，一般都以縮小像素尺寸來提高所含有的像素數目。增加像素代表單一像素捕捉光線能力下降，會導致能夠接受到的訊號能量變小，得以輸出的電壓也變小之故，反而容易引發噪訊增加、色彩還原不良和動態範圍減小等問題。增加像素或是加大晶片的受光與感光面積，目的就是想要將來投射到銀幕上的影像能更具銳利度、細節和亮度（brightness）。因此能否適度將感光像素數目增加，和對增大感光面積的需求，在數位感測器上都被相當重視。

數位電影成像系統本身的設計目標和立場，就是提供給攝影師用已有逾百年的電影攝影美學進行影像創作的同時，系統本身也要具備足夠的自由度給電影進行視覺效果的創作。而影像感測器尺寸加大要求的考量，便是基於上述攝影美學的沿襲與創新的需求。也就是它必須要能夠滿足創作者以用景深來控制畫面、把重點分離出來的創作意圖。這是沿襲自電影表現上，由底片片幅和搭配不同內焦距鏡頭，所形成出電影獨有的影像詮釋意義的表現能力之追求。因此，無論是工具或手段有時代性的變遷，可否持續保有、以及自由運用來達成創作意圖及揭示能力，便成為新的成像系統能否成立的重要關鍵。影響景深的四個參數分別是光圈（aperture）；鏡頭的內焦距（focal length）；拍攝主體與攝影機間的距離（distance from camera）與使用的感光面積的尺寸（format）、以便追求更大的模糊圈容許值[34]（Kodak

[34] 容許最大模糊圈愈小景深愈淺；反之則景深愈深。這個參數和在影像感測器的尺寸與解析度、或底片的解析度有密切關。若是在小面積的感光元件上，放入較高的畫素單位，則影像解析品質要求較高，相對的容許最大模糊圈就會較大。所以一般消費級 DC 為何不易拍出景深淺的照片，主要導因於此。

Eastman）。電影是以銀幕的空間為概念來創作（拍攝侷限）與放映（上映再現），電影的製作和觀影思考是以大型投影銀幕為格局，對於景深進行控制與要求便是表現電影影像的基礎。上述四個參數中，光圈值的大小和景深關係成反比；鏡頭內焦距的長短和景深關係成反比；而拍攝距離的遠近和景深關係則成正比。另一項能有效控制景深的參數，便是最大模糊圈容許值。[35]最大模糊圈容許值愈小則景深愈淺；反之則景深愈深。這個參數和影像感測器的尺寸與解析度（或底片的解析度）有密切關聯。因為高解析像素的小尺寸影像感測器時，影像品質與精細度雖可提高，但同時會造成可容許最大模糊圈值的加大，此舉會造成「深」景深的影像，如此一來便無法達成景深依據創作意圖進行控制的對應。這也是數位電影設備在影像感測器的尺寸上，多依循著既有的電影底片規格的原因。

在數位電影製作勃發之初，SONY HDW F900 和 Panasonic AJV27F 等攝影機皆以 2/3 吋 CCD 為所搭載的影像感測器，在鏡頭成像上的畫面景深和視角上都與電影不同外，既有拍攝工具如電影鏡頭、跟焦組、遮光斗組配件……等可否沿用都成為拍攝上的思考重點。即使數位工藝不斷進展，拍攝上依賴光學鏡頭成像時的前期階段，藉由光來獲取的必須性未曾改變。所以把影像感測器的大小製作成與底片受光面積大小相同，便可以沿襲電影所造就的電影感。表 3-3-7 是數位電影和 35mm 底片在光圈、景深與鏡頭焦點距離的關係表。而表 3-3-8 則是不同感光尺寸下，同一畫面角度的鏡頭焦距對照關係，兩者把對於電影影像美學的追求，充分反映在物理和科學的運用和需求上。

35　容許最大模糊圈愈小景深愈淺；反之則景深愈深。這個參數和在影像感測器的尺寸與解析度、或底片的解析度有密切關。若是在小面積的感光元件上，放入較高的畫素單位，則影像解析品質要求較高，相對的容許最大模糊圈就會較大。所以一般消費級 DC 為何不易拍出景深淺的照片。

📖表 3-3-7　不同感光尺寸下，同一景深的鏡頭光圈值對照表

感光尺寸與畫幅比	光圈值						
35mm 1.85:1	2	2.8	4	5.6	8	11	16
35mm 2.39: 1（變形鏡頭）	2.8	4	5.6	8	11	16	22
2/3 吋 1.77:1	0.8	1.2	1.7	2.3	3.3	4.6	6.7

資料來源：Professional Cine & TV Technical Manual，2013/2014；作者整理製表

📖表 3-3-8　　不同感光尺寸下，同一畫面角度的鏡頭焦距對照表

感光尺寸與畫幅比	鏡頭焦距			
35mm 1.85:1	17.5mm	21mm	24mm	50mm
35mm 2.39: 1（變形鏡頭）	35mm	40mm	50mm	100mm
2/3 吋 1.77:1	7mm	9mm	10mm	21mm

資料來源：Professional Cine & TV Technical Manual，2013/2014；作者整理製表

　　數位電影的畫面規格原則上都與電影院上映互相配合，也與數位放映機和數位伺服器相容的畫幅比密切相關，只要能夠符合上映規格，拍攝當下的畫幅比便具有較高的選擇性，這也和影像感測器的畫幅是相對應的。目前 DCI 制訂的數位電影的規範中，在電影發行母版DCDM（Digital Cinema Deliver Master）的上映項目內，於可分辨的影像像素上訂出了 4K（4096×2048），與 2K（2048×1080）兩種，空間解析轉換（Spatial Resolution Conversion），也訂出了相同的 4096×2048與 2048×1080，畫幅比則是分別訂為 1.85:1 和 2.39:1（DCI, 2012）[36]。這

[36] Digital Cinema Initiatives, LLC (2012). *Digital Cinema System Specification. Version 1.2 sith Errata as of 30 August 2012 Incorporated.*

意謂著無論原生（native）的電影解析和畫幅比為何，在數位電影放映上僅有 4K 與 2K 和 2.39:1 與 1.85:1 的配對選擇，所以放映畫幅比也可與拍攝當時的畫幅比不同，能在後期處理上加以放大或裁切配合。

　　雖然拍攝時的畫幅比會依據影像構圖，和各式電影攝影機影像感測器的尺寸進行選擇，數位電影影像感測器尺寸仍多訂定為和超 35mm 相當。這種觀念也導入為數位電影的影像感測器尺寸，以同樣的道理在數位電影攝影機內部的預設值中，以電子方式設定感光尺寸（類似於片門 film gate）進行遮擋，建構出所有泛用的影片畫幅比影像，如圖 3-3-9 各種可裁切的電影畫幅比例圖，1.33（紅線框）、1.67（黃線框）、1.85（綠線框）和 2.40（藍線框）等。此外在拍攝與上映時搭配使用變形鏡頭也同樣可以創作出以往的變形寬鏡頭的影像。

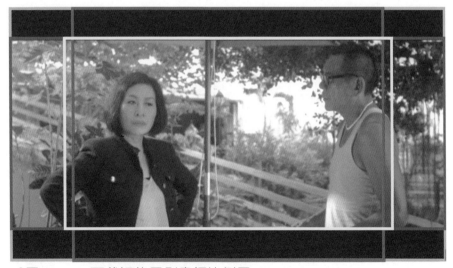

🐭圖 3-3-9　可裁切的電影畫幅比例圖

資料來源：《戀戀海灣》南方天際影音娛樂事業有限公司[37]

[37] 陳以文（監製，導演）（2013）。《戀戀海灣》。臺灣：南方天際影音娛樂事業有限公司。

　　另外，畫幅尺寸上亦必須對數位單眼相機上所使用的影像感測器尺寸有所認識。在表 3-3-10 的一覽表中可針對幾種重要畫幅比規格進行說明。首先影像感測器的畫幅依循著底片的尺寸，將原來的 135 相機所使用的底片尺寸 36mm×24mm 引用到數位時代，當感測器尺寸和底片相當的時候便稱為全片幅（Full Frame）的 36mm×24mm。再者便是 APS[38]的畫幅規格。APS 在底片市場雖然壽命不長，但是 APS 的推出適逢 HD 推動期，因此，在設定上便以 APS-H（Hi-Vision）的畫幅尺寸，30.2mm×16.7mm 為主。也因為這個 APS 可以隨使用者的喜好需求更動成其他兩種畫幅比。例如 APS-C 型長寬比為 3:2，約（24.0mm × 16mm），被稱為古典（Classic）模式，與 APS-P 型，長寬比例為 3:1（30.2mm×10.1mm），稱為全景（Panorama）的模式。在 HD 影像幾乎垂手可得的當下，APS 似乎有藉此復出的機會。此外還有 4/3 吋與傳統的 CCD 之 2/3 吋規格，以及 1/2 吋與 1/3 吋等；而各自的畫幅比若和最為普及的超 35 比較之下，就可以看出數位單眼相機的畫幅和景深表現間的差異性。

[38] "APS"是"Advanced Photo System"的略稱，1996 年原本由富士、柯達、Canon、Minlota、Nikon 幾家照相機廠商共同研發，稱為新世代的攝影系統。感光畫幅比是 30.2mm×16.7mm，16:9 的畫幅。另各廠商對 APS-C 尺寸的影像感測器也會有小部分的差異，因此對角線的長度以全片幅相較之下，多會有 1.5~1.7 倍左右的差異。

表 3-3-10　各式影像感測器尺寸與畫幅比一覽表

影像感測器尺寸名稱	長(V)	寬(H)	對角線長	畫幅比	倍率(以超35為準)	倍率*1(以全幅為準)
1/3	4.8mm	3.6mm	6mm	1.33:1	x4.7	x7.2
8mm	5.36mm	4.01mm	6.7mm	1.33:1	X4.2	x6.5
1/2	6.4mm	4.8mm	8mm	1.33:1	x3.5	x5.4
2/3	8.8mm	6.6mm	11mm	1.33:1	x2.5	x3.9
16mm	10.26mm	7.49mm	12.5mm	1.35:1	2.2	x3.5
Su16mm	12.35mm	7.42mm	14.15mm	1.66:1	x2.5	x3
4/3	18.0mm	13.5mm	21.63mm	1.78/1.5:/1.33:1	x1.3	x2
St35mm	22mm	16mm	27.2mm	1.37:1	1.1	x1.6
Su35mm/4p	24.92mm	18.67mm	28mm	1.33:1	1	x1.5
Su35mm/3p	24.92mm	13.9mm	26mm	1.8:1	X1.1	x1.5
APS-C	22.4mm	14.9mm	28.8mm	1.5:1	X0.9	x1.5
APS-H	30.2mm	16.7mm	34.5mm	1.78:1	X0.8	x1.25
APS-P	30.2mm	10.1mm	33.5mm	3:1	x0.84	x1.29
FF35mm	36.0mm	24.0mm	43.26mm	1.15:1	X0.65	x1

資料來源：作者整理製表

3.動態範圍

　　動態範圍（Dynamic Range），就是對光源強度記錄的能力。對於影像感測器來說，動態範圍相對等於底片上所謂的曝光寬容度，也因此在標示上，若是標明為 60dB 的動態範圍就等於在光圈上有 10 檔的曝光寬容度的階調；相對於負片把曝光與寬容度以特性曲線來表示，而影像感測器對於從最亮處到最暗處能夠感光和記錄的領域和比例值就是動態範圍。動態範圍愈大，愈能分辨更多層次的光線，色彩空間

也就越豐富,高亮部與陰暗部的細節也愈多,在極黑與極白處更能有極致的表現。若是動態範圍越小的話就容易產生影像在極黑與極白處是一片沒有層次的黑或白,便會造成電影在空間特性的描繪能力受限的缺憾。

　　數位攝影機的動態範圍,便是指其影像感測器對拍攝場景中景物光照反射的適應能力,能否具體地指出亮度(反差)及色溫(反差)的變化範圍。即表示攝影機對影像的最「暗」和最「亮」的調整範圍,無論是靜態圖像或動態影格中最亮色調與最暗色調的比值,皆能呈現出圖像或影格中的精準細節,作為兩種色調的比值。

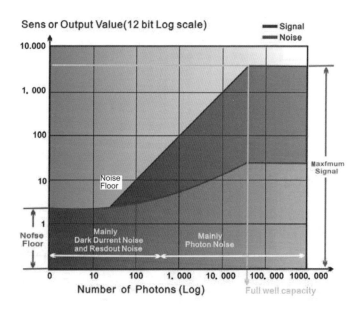

🎥圖 3-3-11　影像感測器動態範圍強弱與噪訊關係比較圖例

　　動態範圍的單位可以是**分貝**（dB）、**比特**（bit）或者簡單以**比率**或**倍數**來表示；三種單位雖然不同，而事實上所謂的差異和比較卻都是一樣的。攝影上的光線中有一項計算特性，那就是光的強弱和照射時間成正比、但與距離卻成反比。這個特性與電影鏡頭的入光量和光圈值之間的顯示方式相同，因此在描述時也運用檔數（stop）方式來計算。如此就可以用「2 的 N 次方」的數值作為比較的差異。而為何可以使用 dB 值加以描述的原因，是由於動態範圍原本是在聲音器件如麥克風與揚聲器為對象計算聲音強弱的單位，這種變化和電力強度與電壓的強度，成為在變化上是以對數值 dB 方式為計算單位，而這種計算單位的每差距一倍都約為 6dB，換算成影像的動態表現上，每差一個檔位便是以 6dB 計。但是在影像感測器上的輸出格式是以線性格式記錄的，也因此關係每上增或下減一檔位就可以上下累計或減扣。

　　電影影像對於高低光與明暗比的反應，展現在暗部與亮部的細節呈現能力，也是影像質感的命脈。因此數位電影的影像也要承襲著電影在亮部避免過曝與暗部避免噪訊現象出現的原則。以圖3-3-12 Canon C300影像感測器動態範圍測試反應圖為例說明，高光部分是正常曝光的3倍，就是$1 \times 2^3 = 1 \times 8 = 800\%$，暗部部分是-54dB，就是54dB/6B=9檔，意味著這樣的圖例顯示出這個影像感測器的曝光指數可以有3 +9等於12檔次。在最上方的"Peak White"是所謂白光峰值，在此之上便無法對白光具有記錄和呈現上差異。右下方的"CMOS Noise Floor"代表在54dB開始便會有黑噪訊的影像產生，應該要避免這種情況。

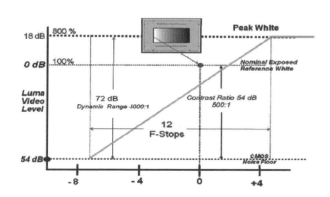

🐾圖3-3-12　Canon C300影像感測器動態範圍測試反應例圖

資料來源：Canon全球網站[39]，http://www.canon.com.tw/
About/global.aspx

　　RED ONE Digital Cinema 公司
於 2013 年 8 月的記者會中上映了
RED DRAGON 攝影機的示範影
片，推出高達 16 檔的動態範圍攝
影機，其影像感測器也在示範影片
以高達 7 檔反差的影像加以表現具
備高動態範圍表現力的影像感測
器，如圖組 3-3-13 所示。在半導體
和晶圓製程的高度發展下，影像感
測器的動態範圍表現勢必將持續
創造出越來越多令人驚異的成果。

🐾圖組 3-3-13　RED Dragon 具有上
下 7 檔的動態範圍之影像感測器

資料來源：Red Camera Offical Web[40]

[39] Canon 官方網站，http://www.canon.com.tw/ About/global.aspx。
[40] Red Offical Web, http://www.red.com/news

　　此外，動態範圍的寬容度也是電影影像表現的重要途徑。一般在電影攝影機內部都會有另一個程式名為 HDR（High Dynamic Range），它可以提供使用者在高反差的現場環境中，建構一個在陰暗部分的曝光是正常，而高光部分的細節卻依然保有豐富明暗層次的影像創作方式。

4.數位電影色彩取樣和還原（重現）

　　大多的數位成像運用目的的核心是獲取一個原始場景，就像觀眾直接親眼見到這個場景。只是數位影像的處理過程需要經過編碼並且成為數據資料（data），並透過解碼來還原和顯現景物，故景物的記錄便以忠實還原為策略核心。然而，在數位平台下數據的處理是可被更動與改變的，此結果也導致場景可能不被忠實的還原。因此，必須要避免數據被更動。不過，在藝術目的與創作思考上，主動性的意願和意志又是另一個電影創作的價值意義，有此考量時，就可採取將數據進行一些刻意的更改以達到創作目的。總而言之，數位電影的成像上，一方面要滿足極盡忠實的還原才能夠同時達到記錄的事實外，也可以同時滿足藝術創作目的過程中的雙重需求。在論述數位電影的這兩項需求要件前，在色彩科學上，必須要釐清幾項重要觀念：

(1)色彩空間

　　　　國際照明協會 CIE（The International Commission on Illumination，簡稱 CIE）依據人類視覺系統（HVS）[41]對可見光的反應，訂定一系列色彩相關定義標準及表述空間，各具有各別特性及應用性。例如 CIE 1931 XYZ 色彩空間，其中 X、Y、Z 為三刺激值，描述人類視覺系統對入射光的響應。因為此空間為視覺系統的真實響應，若視覺系統對不同的環境及物體的入

[41] 人類視覺系統（Human Vision System，簡稱 HVS），是由視覺神經系統，眼球器官感光細胞，及人類視覺特性等所構成的一種綜合性稱謂。

射光有相同的響應，即相同的 X、Y、Z 值，則視為有相同的
色彩。因此，若將儀器相關的輸入信號轉換到類似 XYZ 色彩
空間這類與儀器特性無關的色彩空間，將有助於進行色彩重現
的計算。

　　視網膜上的人眼視覺在科學上進行測量時，會用 XYZ 表
示三色刺激值，CIE XYZ 及其衍生值如色度值（x，y）與感覺
一致的色彩值 L*a*b*（CIE LAB）或 L*u*v*（CIE LUV）來進
行，在影像擷取顯示上，以加法系統的 RGB 三色光或 RGB 非
線性衍生值 CIE R'G'B'、Y'Cb'Cr'（或 Y'U'V'）和 CMY 為通用
的色彩空間。這些都相對於底片攝影是以互補光的黃、品紅和
青的減色系統。

　　這些系統中都包含了三種指標，於是很自然地可以給顏色
象徵性的空間與相應的座標，並用這空間座標軸中將各顏色光
的位置（數值）說明與描述色彩。因此，色彩的差異便成了距
離的差異，故也可以用距離來表示。隨着電腦運算功能越趨快
速，原本數位方式的影像編碼在 RGB 三色光或 RGB 非線性衍
生值 R'G'B'，成為色彩的測量單位，在 XYZ 的色彩空間中，如
Y'Cb'Cr'（或 Y'U'V'）和 L*a*b*、L*u*v*等，便成為了影像製
作上的編碼方式之一。

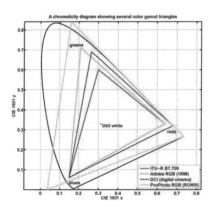

●圖 3-3-14　各種不同的色彩
空間的在 CIE1931xy 中的相
對關係圖

　　以 RGB 為色彩空間的主空間之色彩空間還有 sRGB、Adobe RGB 等；以 CIE XYZ 為主空間所發展出的色彩空間有 CIELUV、CIE *xy*、CIE 1976 （L*, a*, b*）等，一般較常見與使用的色彩空間為是 CIE RGB、HSV、HSL、YCbCr、CIE Lab 和 CIELuv 等。在此將上述幾種主要色彩空間的重要參數，做成表 3-3-15 六種主要色彩空間的重要參數對照簡表。

　　數位影像處理為電影作者提供了多樣的調整空間。因此，數位電影在製作階段當中的色彩，並非絕對需要和最終得到的顏色完全一致；這是因為和傳統感光化學處理過程不同，數位在影像上具備包括了對色彩、對比度、密度、解析，以及去除影像上的雜質、修飾和進行改善、處理和校正的後期處理能力。此外，為因應不同放映平台和發行格式的需求，數位影像在色域上進行調整的需求也都必須受到重視。上述這些步驟必須是使用數位電影的詮釋資料（metadata）[42]，才得以控制色彩的還原。相對於底片的色彩以光學的方式記錄和還原，數位電影的色彩在吸收各頻段的色光之後，經過光電感應所記錄下來的是各種代表不同色光的詮釋資料；因此數位影像編碼系統必須模擬的是對亮度和色彩所給予人的感知。

[42] 我國的檔案管理局稱之為「詮釋資料」。又稱元資料、中介資料或中繼資料，為描述資料的資料，metadata 常見的解釋為 "data about data"，直譯成中文為「有關資料的資料」或「描述資料的資料」。

📄表 3-3-15 　六種主要色彩空間的重要參數對照簡表

色彩空間名稱	指數內容與說明	附 註
CIE RGB	又稱為 CIE 1931，CIE RGB 色彩空間是由一組特定的單色（單波長）原色區分 R、G、B 組成	有變體的 CIE R'G'B' 和 Adobe 與 sRGB 等
HSV	HSV 是 RGB 色彩空間的一種變形，hue（色相）、saturatio（飽和度）、value（明度），多為作品創作上使用，因為與加法/減法混色的術語相比，使用色相，飽和度等概念描述色彩更自然直觀。色彩系統的定義是由色度圖中 R、G、B 三點所連成的色彩三角形所構成，純色的明度等於白色的明度，飽和度（saturation）則以百分比來表示，純色彩的飽和度為 100%，中心點白色的飽和度為 0%	
HSL	HSL（色相 hue, 飽和度 saturation, 亮度 lightness/luminance），也稱 HLS 或 HSI（I 指 intensity）與 HSV 非常相似，僅用亮度（lightness）替代了明度（brightness）。純色的亮度等於中度灰的亮度	
CIE Lab	是慣常用來描述人眼可見的所有顏色的最完備的色彩模型。由 L、A、B 所組成，L 是色彩的彩度、A 代表從綠色到紅色的範圍、B 代表色彩從黃色到藍色的範圍，是用來幫助理解色彩空間概念	
CIELuv	由 L、u、v 所組成，L 是色彩的彩度、u 代表從紅色到綠色的範圍、v 代表色彩從藍色到綠色的範圍	
YCbCr	由 YCbCr 組成，是 YUV 壓縮和偏移的版本。YCbCr 的 Y 與 YUV 中的 Y 含義一致，Cb 和 Cr 與 UV 同樣都指色彩，Y 代表亮度訊號，Cb 指藍色色度，Cr 指紅色色度	

資料來源：作者整理製表

　　建構一套色彩特性敘述檔最基本的方法就是查表法，這是透過在儀器上將各組數位訊號直接對應到所屬的三刺激值的比對，這個方法所建立的色彩特性敘述檔（profile）是最正確、完整的，但是所佔的記憶體空間則非常可觀。影像色彩的展現，和位元深度（bit depth）息息相關。數位數據處理上是以位元（bit）來計算，通常使用的是與綠、紅、藍三原色光的非線性相關數據。例如以一組色彩為 8 位元的話，便是以 $2^8 \times 2^8 \times 2^8$

的位元來計算，此般色彩特性敘述檔（profile）就須要有「2^8（=256）×2^8（=256）×2^8（=256）=16,777,216」組之多，而這也僅是針對單一色彩，此時的色彩表現的位元深度，就是 8bit。

　　電腦處理不僅要有功能強大的運算核心，也需要龐大的記憶儲存容量，因此，一般會盡量採取其他方法擠壓檔案之間的空間。在數位成像系統中並不使用與強度成正比的數值來反映，這樣以非線性數據的處理時，必須以視覺無損的概念為基準，運用有損壓縮的技術，以函數方式呈現視覺。這種用於影像編碼的色彩空間和使用的設備密切相關，在數位手段上為了解決非線性變化所採取的方式就是進行**色彩取樣**（Chroma Sampling）。

(2)色彩取樣（Chroma Sampling）

　　色彩取樣，又可稱為色彩空間取樣或是色度抽樣。人類的視覺系統是無法看到精緻的細節和色彩，若單獨以亮度和色度來描述影像的話，能夠降低計算色度上對解析的要求。當大量色度存在時，則必須節省傳輸的數據量。在數位攝影當中，取樣是在影像感測器的前端進行，若是底片上的影像，就會是在掃描階段產生。

　　取樣的過程就是測量每個取樣點上來自場景的光（或是透過底片的光），或是取樣點周圍小區域所接受到的所有光之後，進行量化、數據化，如圖 3-3-16 取樣流程圖。同時，也因為是以量化來表示光強度（或底片的密度），所使用的是電腦的計算基準－位元（bit，或稱比特），處理數據的位元數目決定了影像數據數量和精準度（Peter Symes, 2011/2012）[43]。

[43] 劉戈三（譯）（2012）。〈數字電影的壓縮〉。Peter Symes 著（2011）。

🎥圖 3-3-16　取樣點取樣流程
　　圖。圖中的 X 就像是取樣
　　點，圓圈表示區域範圍。區
　　域中的光線收集為一「格」
　　做樣本

　　取樣產生的數位數據是數位電影的基礎。另外，取樣是非常關鍵的步驟，不正確的取樣會產生無法去除的錯誤；進行影像取樣時，必須注意影像的頻率和取樣頻率，因為取樣時除了時間的密度之外，也會將空間密度加以計算。在取樣中，空間頻率是相當重要的概念，假如分別以高、低密度不同的黑白相間條紋所形成的光柵區隔代表高、低空間頻率的話，影像運動的亮度就會從黑到白，再由白到黑。此時，在某一低空間頻率的區域中，這些變化跨度會很大，但是在高度空間頻率的區域時，不同的變化相隔很近。因此取樣需要循著奈奎斯特定理（Nyquist theorem）[44]－取樣頻率必須是樣本最高頻率的兩倍，這樣的取樣才是有效的（Peter Symes）。以這種具有樣本上最高頻率 2 倍以上的速度進行取樣時，才能正確地重建樣本的原始波型；否則高頻的內容會成為目標頻譜（spectrum of interest）內某個頻率（或稱通帶，passband）上的失真現象，如圖 3-3-17，

[44] 通常在訊號取樣時（Sampling），會造成失真的混疊現象（aliasing），為避免訊號失真，信號在取樣時所使用的頻率，必須要為原訊號頻率的二倍以上，即為奈奎斯特取樣定理（Nyquist Sampling Theorem），而此取樣頻率則稱為奈奎斯特頻率（Nyquist frequency）或稱為奈奎斯特率（Nyquist rate）。

就是因為被採樣的影像在輸出時變成假影（artifacts）現象的結果，這種現象稱為**混疊或失真**（**aliasing**）。

🎞圖 3-3-17　取樣頻率不足，與二次取樣下所產生的混疊失真圖例

若是沒有以至少 2 倍頻率進行取樣，影像中的高頻區域會在取樣後的影像中表現出比原本更低的頻率，會導致出現原有不存在於原本真實的場景中，所謂低空間頻率場景的假影現象。最好的例子就是快速轉動的車輪，看起來總是倒轉著，而它也往往伴隨著波紋等失真現象出現。取樣一旦完成就會無法分辨低頻空間的真實，或是由於取樣太低所造成的假影，故數位電影要求色度上的高取樣比。

人類對於明度的要求異常敏感，所反映的曲線非單純的直線，而是呈現對數的分布，因此在明度上需要額外加上伽瑪（gamma) 的校正動作進行修正。同時，由於視覺系統對色度的敏銳度較明度為弱的關係，在以色彩空間為基礎的色彩取樣上，便可再做一次二次取樣（subsampling），來減低資訊的數據量。動態影像系統上的抽樣中通常用一個三分比值 **J：a：b**（例如 4:2:2）來表示。J 代表水平取樣參照，a 是在 J 個像素第一行中的色度取樣數目，b 為在 J 個像素第二行中的額外色度取樣數目。形容一個以 J 個像素寬及兩個像素高的概念上區域，有時候會以四分比值表示時，則是在 J:a:b 上增加一個 **Alpha** 的水平因數。 例如 4:2:2:4。因此，RGB 色彩取樣時因為記錄所有 RGB 的 444（4）色彩之故，所以是全取樣。二次取樣時則多以 YUV 的色彩空間為取樣基準，模式分別有 YCbCr422、

YUV411、YUV420 和近期的 dual-link 條件下的 YUV4444。目前色彩取樣則可分為貝爾矩陣色彩取樣以及三色取樣兩種，以下便以**貝爾色彩濾波陣列取樣與單晶片三色取樣**進行說明。

(3)貝爾色彩濾波陣列

　　貝爾（bayer）色彩濾波陣列的色彩取樣，又稱**馬賽克取樣法**（Single Shot Color Mosaic Sampling），是貝爾（Bryce E. Bayer）先生於 1974 年在伊士曼柯達公司的實驗中所提出的一種色彩取樣，內容提及了在影像感測器的像素上，以正方形格子模樣的方式分割後，1/2 是以綠色感光的陣列、剩餘的 1/4 矩陣方式分別給紅與藍感光。三色的記錄方式都相同，雖然綠色是其他色的兩倍，但是這提昇了影像的銳利度。這樣的排列方式是根據醫學和色彩的研究證明，人眼對於綠色亮度的變化較為敏感，且綠色訊號對於亮度訊號的變化有較大的相關性，因此才將總像素量的二分之一用來擷取綠色訊號，而紅色訊號和藍色訊號各佔四分之一。利用影像最終成形時，在視覺感知上看起來與原始圖像沒有差異的一種彩色濾光片陣列（Color Filter Array，簡稱 CFA），貝爾陣列色彩取樣架構的概念，如圖 3-3-18。

當這些光轉換成電子訊號，並將各自攜帶不同色的光電荷轉換而成的電壓儲存起來後，便完成了數位方式的記錄工作。經過數位色彩取樣後的數據，要還原成最接近原景物色的影像，在使用貝爾取樣的前提下，所採取的便是解貝爾取樣的 De-Bayer 色彩解碼方式。

☙圖 3-3-18　貝爾陣列色彩取樣架構

(4)單晶片三色取樣

　　三色取樣方式最具代表性的便是利用 CMOS 影像感測器上的矽晶圓，對光譜及強弱的反應吸收上，在穿透時根據不同波長的光，會在不同的晶片深度被吸收的原理，例如 0~0.2 微米（μm）深是藍光區、0.2~0.6 微米（μm）是綠光區、0.6~2 微米（μm）是紅光區的差異，來獲得不同波段的光，從而反映光線特性的 RGB 訊號。這種方式以 Feveon X3 的色彩取樣為主，它是利用矽晶圓被光線穿透時會根據光線不同的波長在不同的深度被吸收，波長較短的光波例如藍色或紫色穿透力較弱，波長較長的光波例如黃光以及紅光擁有較佳的穿透力。透過這種原理讓光波穿過矽晶圓，將晶圓分為不同深度的藍、綠、紅三層偵測訊號並記錄，最後將數據交給影像感測處理器，推算出三原色的強度就可以得到景物的顏色，在色彩的精確性上領先所有的傳統感光元件。雖然每一個矽晶圓厚度只有 5 微米，對於對焦以及色差的影響甚微，然而由於波長較長，在光波抵達最內層的紅色偵測器時會稍微衰減，會導致不像 CCD / CMOS 較擅長於處理波長較長的光，而減低了影像的銳利性。構造原理就如同電影的負片一般，如圖 3-3-19。

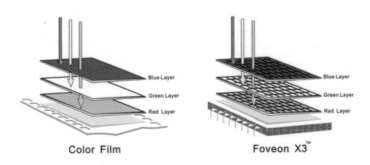

　圖 3-3-19　彩色負片三層感光乳劑與和其相似的 FovenX3 影像感測器示意圖

Foveon X3 的色彩精確性因為採用和底片相同的三原色分別感應的原理，所以色彩表現非常好（劉顯至，2006）[45]。由於 Foveon X3 感光元件不需要透過去馬賽克來得到彩色影像，不會像 bayer 取樣方式的影像感測器產生摩爾波紋或疊影，這是混色時的微小色差所造成的；這個現象可藉由加裝低通濾鏡來解決，但也會大幅降低畫面的銳利度。雖然 Foveon X3 使用光波傳透矽晶圓深度的方式來區分色彩，並採用的是 RGB 全色彩取樣，但依然受限於明度與色度並非完全獨立之故容易造成洋紅色和明度綠的交界處的「色溢」（bleeding）現象[46]。

☞圖 3-3-20　在洋紅色和明度的綠之間的「色溢」現象例

(5)色彩還原（重現）

色彩是光源、物體（在此即顯示裝置）以及人類視覺系統互相結合下所形成的。隨著科技的進步，現代人對於影像品質有更高的要求，相關視訊儀器產業也跟著蓬勃發展。然而，影像訊號在不同儀器間轉換時，圖片或影像往往會產生色彩失真的問題。因此，色彩重現成了視訊產業科技發展的重點。色彩重現的目的，就是為了配合人類視覺系統及環境條件，將輸入端裝置的信號，經過一系列色彩演算及處理過程，轉換成輸出

[45] 劉顯志（2007）。〈數字攝影中成像器件的工作原理〉。
[46] 「溢出」（bleeding）現象，指的是不同色彩的影像交接處彼此有相互顏色的交疊現象，就像是滲血（bleeding）一樣。

端裝置的信號，使得輸出畫面的影像色彩與輸入影像色彩一致，此即為色彩重現。另有關數位化後所記錄的檔案還原，將在下一單元中進行說明。

　　數位方式的色彩演算和處理，就是經由以特定的色彩空間模型進行取樣和記錄後的數據，再以逆運算方式進行色彩的還原。因為同樣的物體在不同的光源下，人類所感覺到的色彩不見得相同，所以要將色度的數據訊號輸入類似 XYZ 色彩空間這類與儀器特性無關的色彩空間進行計算。在處理的同時，每種視訊儀器皆有與其相對應的色彩特性敘述檔（proflie），在利用色外觀模式分離環境光源在視覺系統所貢獻的三刺激值之後，再運算剩下與環境無關的三刺激值；並藉由設備中獨立的色彩選擇儀器來表現出稱為色域的色彩範圍，進行到色域對應步驟後，即進入對應的反轉程式。也就是說，帶入輸出端的環境光源值，推算在此光源下總合的三刺激值，利用所得的三刺激值，換算成輸出端顯示裝置所對應的數位信號，即完成整個訊號轉換，也就是色彩重現的工程。

5.數位檔案記錄格式與編碼
(1)以壓縮為前提的數位電影檔案的記錄
　　壓縮，是能夠將一組必要的資料量降低到足以顯示數位實體程度的設備和技術的統稱。數位電影在拍攝製作和放映時，要同時處理資料量龐大的動態影像而需要異常龐大的位元（bit）和處理核心。假若數位實體變小，就能夠更容易且有效率的儲存，傳輸所需的頻寬和處理的時間都會因而減少。所以在數位電影上，將影像壓縮的結果就是以合理的容量和時間儲存、傳輸資料。因此，數位資料上壓縮的工作，就是去除冗餘訊息與較低效能的編碼訊息，以利使用時的重建（Peter Symes）。

影像壓縮技術可分為**無失真影像壓縮法**（Lossless Compression）和**失真影像壓縮法**（Lossy Compression）。無失真影像壓縮法也稱無損壓縮，是一種可以保證解壓縮後與壓縮前的內容一致的壓縮方式，壓縮比通常介於在 2:1 到 3:1 之間，可以運用在複雜程度較低的檔案資料上，能確保影像資料的完整性及正確性。失真影像壓縮法，也稱為有損壓縮，利用人類的視覺系統對於高頻部分不敏感的特性，容許影像部分失真來提高影像資料的壓縮，相較於數位電影上的有損壓縮，便是運用人眼觀察影像上的畸變在可察覺和不可察覺之間的一種程度的壓縮方式，進行最大限度的影像資料壓縮。然而，因為數位電影具有龐大影像資料數據之故，無法採用無損壓縮方式記錄檔案。

人類的視覺系統對顏色的位置和移動，不及對亮度的存在和改變敏感，也就是說視覺系統在任何條件下，都不能完全感知場景影像的所有訊息。因此壓縮取樣就以這種偏限為基礎，在處理上以兩個原則進行：第一是採取刪除或是改變 HVS 所不能感知的訊息，假如這種方式無法產生有效的壓縮成效時，下一步就是刪除或是改變能夠顯著減少的資料量、卻又不會讓人明顯感覺到差異的訊息（Peter Symes）。數位電影的壓縮取樣藉此，在使用的記錄載體、傳輸與處理速度的頻寬上便可以儲存較多的亮度細節和較少的色度細節作優化處理。藉由數位影像壓縮技術，便可以有效降低儲存及傳輸的成本。

影像壓縮主要是為了減少影像儲存空間及減少影像傳輸時間。依資料表示方式的不同，可將數位影像分成**空間域**（spatial domain）與**頻率域**（frequency domain）兩類影像格式。簡言之，影像壓縮是一個用來減少表示一張影像所需要之訊號空間量的程序。這裡的訊號空間指的可能是實際上的儲存空間（例如記

憶體的大小），或是一段時間（例如，傳送該訊息所須之時間），或者是傳送該訊息所需要之頻寬。降低了其中一樣（例如記憶體空間），另外兩樣（傳送時間與頻寬）也跟著降低。在空間域格式中，每張數位影像都是由許多的像素所組成的，而每一個像素可以呈現出許多不同的顏色。而在頻率域中，則是將一張數位影像透過轉換處理，分別過濾出高低不同的頻帶。一般而言，影像壓縮的技巧都是以空間域轉頻率域，將能量集中，濾除高頻部份再經過量化及編碼輸出。

(2)電腦運算與檔案計算基準

　　電腦運算數據的計算單位是位元，最小是 bit，並且只能儲存「1」和「0」， 8 個位元，組成 1 個位元組 Byte。1 個 Byte（8bit）可以儲存一個字元，如 1、2、3，A、B 等，但儲存一個中文字需要 2 個 Byte（16bit），以往類比運算中全彩的運算方式，採用 8bit 三色 RGB 的處理，一般標示為 8bit RGB，也就是具有 16,777,216 種，稱為全彩色彩表現的能力。以此類推，若標示為 10bitRGB，則為 2^{10}（R）$\times 2^{10}$（G）$\times 2^{10}$（B）=10,737,741,824。以此類推， 12bit RGB 則為 68,719,476,736。如表 3-3-21 所示，以三色計算的數位電影在處理位元數上，每增加 1bit 的運算單位同時都會在總位元數上增加了 8 倍，2bit 時就是 64 倍，4bit 時則為 4,096 倍。目前在越低階的攝影機對於單一色彩運算採用上的多為 8bit，而和底片使用相似的 log 對數檔案記錄方式或是 RAW 原生檔記錄方式的攝影機，多採用 12bit 或是 16bit 位元的運算，由此可知，無論是單一色階或是採用輝度與色度的計算方式，計算基準的高低差距，都將反映在影像的呈現上。

📄表 3-3-21　數位影像計算位元總數與比例差距表

計算基準	處理位元總數	與 8bit 的比例差距	與 10bit 的比例差距	與 12bit 的比例差距	與 12bit 的比例差距	與 16bit 的比例差距
8bit RGB/YVU	16,777,216	同	1/64	1/4096	1/262,144	1/16,777,216
10bit RGB/YVU	10,737,741,824	64	同	1/64	1/4096	1/262,144
12bit RGB/YVU	68,719,476,736	4,096	64	同	1/64	1/4096
14bit RGB/YVU	4,398,046,511,104	262,144	4,096	64	同	1/64
16bit RGB/YVU	281,474,976,710,656	16,777,216	262,144	4,096	64	同

資料來源：作者整理製表

　　電腦檔案的儲存和記錄與進位關係，大大地影響數位電影的影像進行記錄時的寫入（write）速度。相異於底片的感光，數位數據在完成數據的計算與轉換時，必須將數據寫入載體才算完成。數位檔案的記錄和載體接收數據的寫入速度，以及數據量的大小有密切關係，寫入速度也和處理的位元數關係相同，速度越快則代表能夠在最短時間內記錄大量的資料。數位之檔案記錄與進位關係對照，如表 3-3-22 所示。

📄表 3-3-22　數位檔案記錄與進位關係對照表

容量	1bit	1B	1KB	1MB	1GB	1TB	1PB	1EB	1ZB
數值單位	1/0	8	1024	1024	1024	1024	1024	1024	1024
進位		bit	Byte	KB	MB	GB	TB	PB	EB
計算	1bit	2^3bit	2^{10}Byte	2^{20}Byte	2^{30}Byte	2^{40}Byte	2^{50}Byte	2^{60}Byte	2^{70}Byte
註：B=Byte，KB=kilobyte，MB=megabyte，GB=gigabyte，TB= terabyte，PB= petabyte，EB= exabyte。									

資料來源：作者整理製表

　　數位攝影機拍攝時記錄用的數位片匣在寫入速度和檔案大
小的傳輸頻寬需要相當，才可在進行動態拍攝時，將所計算產
生的數據源源不絕地傳輸給記錄載體（media）。記錄載體格式有
許多，目前載體多以固態硬碟 SSD 為基礎[47]，每秒可以容許的
最大寫入速度，大約是在 300~950MB/秒左右。由於數位產品
不斷推陳出新，目前已有 3,000MB/秒的 SSD 的問世[48]
（Engadge，2013）。表 3-3-23，是 RED EPIC 攝影機，在不同
規格的拍攝要件下所需的影像寫入速度與記錄容量：

表 3-3-23　拍攝規格差異、資料寫入速度與記錄容量（以 RED EPIC 攝
　　　　　影機為例）

拍攝格式	像素(H)	像素(V)	寫入速度(1:1)	寫入速度(6:1)MB/sec	寫入速度(6:1)GB/min	128GSSD 可記錄的時間(min)
1K WS	1280	480	351.56	58.57	3.43	37.29
1K HD	1280	720	473.29	78.85	4.62	27.7
2K HD	1920	1080	711.91	118.6	6.95	18.42
2K WS 2.4:1	2048	854	748.08	124.63	7.3	17.53
2K 1.9:1	2048	1080	759.38	126.51	7.41	17.27
3K HD	2880	1620	834.27	138.99	8.14	15.72
3K	3072	1620	889.89	148.26	8.69	14.73
4K HD	3840	2160	889.89	148.26	8.69	14.73
4K	4096	2160	911.25	151.81	8.9	14.39
5K HD	4800	2700	926.97	154.43	9.05	14.14
5K WS 2.37:1	5120	2160	949.22	158.14	9.27	13.81
5K 2:1	5120	2560	937.5	156.19	9.15	13.99
5K	5120	2700	949.22	158.14	9.27	13.81

資料來源：作者整理製表

[47] 全文為"solid-state drive"，中文稱為固態硬碟，是一種以快閃記憶體或是
暫存記憶所組成的可讀寫式的儲存載體，比起傳統硬碟具有速度快、耗電
量低與不會出現實體壞軌的優點。
[48] Engadget (2013). Samsung announces 3,000 MB/s enterprise SSD, shames
competition.

底片攝影時，耗用的底片長度多以呎數和時間長度來計算。而數位電影的拍攝則需要考量拍攝設定所需要的檔案大小容量，將拍攝的時間總長度換算成相符的記憶卡或是 SSD 可負載的容量。

(3)數位電影常見的檔案格式和編碼方式

檔案格式，是指電腦為了存儲資料數據而使用的一種特殊編碼方式，也因此每一種檔案格式都會有一種或多種副檔名可以用來識別，但也可能沒有副檔名。影像有**點陣圖**（raster image）與**向量圖**（vector image）兩種檔案儲存格式。向量圖檔和點陣圖檔彼此間雖然可以互換，但彼此有不同特性。使用點陣圖時多是針對真實影像為內容，以單一像素針對影像的解析和顏色等，圖像的尺寸越大檔案就越大，對於影像的解析便有相對高度的對應；而向量圖檔則是以數學方程式來記錄圖像，需要經由特定的軟體才可繪製出，影像尺寸不像影像檔案的大小，數位電影的檔案類型則是採用點陣圖檔方式。

表 3-3-24　數位電影攝影機的檔案格式、編碼方式與資料處理位元數一覽表(1)

製造商	Thompson	Panavision	ARRI						
攝影機型號	Viper	Genesis	D21	ALEXA XT /XT Plus	ALEXA XT M	ALEXA XT Studio	AMIRA/Advanced /Premium	Alexa Mini*	ALEX 65*
檔案記錄格式編碼方式	1,RAW=RGB 10bit 444Raw film stream	1,RAW=Panalog color space RGB 10bit 444/ 2, HD =YUV 10bit 422	1,RAW= 2880x2160 RAW 12bit 2880x1620 RAW 12bit 2,ProRess/DNxHD == 1920x1080 422 10 bit 1920x1080 444 RGB10bit	1,RAW=2880x1620 RAW 12bit/16bit 2,QuickTime 709 ProRess422 2K 16:9 ProRess422 HQ ProRess4444 LogC10bit 3,MXF=DNxHD 145/220x/4444 1920x1080	1,RAW=2880x1620 RAW 12bit/16bit 2,QuickTimes709 ProRess422 2K 16:9 ProRess422 HQ ProRess4444 LogC10bit ProRess4444 LogC10bit 3,MXF=DNxHD 1920x1080 422/444	1,RAW=2880x1620 RAW 12bit/16bit 2,QuickTimes 709 ProRess422 2K 16:9 ProRess422 HQ ProRess4444 LogC10bit ProRess4444 LogC10bit 3,MXF=DNxHD 1920x1080 422/444	1,QuickTime709= ProRess422(HQ) (LT)(Proxy) HD/2K(Premium) ProRess4444/2K (Premium) 2.LogC10bit= ProRess422(HQ) (LT)(Proxy) HD/2K(Premium) ProRess4444/2K (Premium)	ProRes 422, 422 HQ, 4444, 4444 XQ, ARRIRAW2.8K, Open Gate ARRIRAW 3.4K	1,RAW=2880x1620 RAW 12bit/16bit 2,QuickTime 709 ProRess422 2K 16:9 ProRess422 HQ ProRess4444 LogC10bit 3,MXF=DNxHD 145/220x/4444 1920x1080
處理位元	12bit	10bit	12bit	12bitRAW/16bit Lineal	12bitRAW/16bit Lineal	12bitRAW/16bit Lineal	12bitRAW/16bit Lineal	12bitRAW/16bit Lineal	12bitRAW/16bit Lineal
記錄媒體	field recorder	the Panavision Solid State Recorder SSR-1, or to the Sony SRW-1	S.two UDR	Codex Vault, SxS Card, S.two OB-1	Codex Vault SxS Card, S.two OB-1	Codex Vault SxS Card, S.two OB-1	CFast2.0 Card	CFast 2.0 Cards	Codex Vault, SxS Card, S.two OB-1
原生檔的副檔名	.dpx	.dpx	.ari	.ari	.ari	.ari	.ari	.ari	.ari

製造商	SONY*						Panasonic		AJA*
攝影機型號	F65 RS	F55	F5	FS700R*	PXW-FS7*	A7S*	VARICAM 35*	AG-GH4U*	CINO*
檔案記錄格式編碼方式	1,RAW=SONY RAW 2, MPEG-4HD SStP 3,SR=S-Log2422 (12bit)	1,RAW=2K/4K 16bit(AXS R5) 2,MPEG4-HD(SStP)(10bit RGB444/YUV422) 3,SR=S-Log2422(12bit), 4,XAVC =4K/QFHD	1,RAW=2K/4K 16bit(AXS R5) 2,MPEG4-HD(SStP)(10bit RGB444/YUV422) 3,SR=S-Log2422(12bit), 4,XAVC =4K/QFHD	1,HD MPEG4 AVC/H264 AVCHD, 2 SD-MPEG-2 PS, 3,16 bit linear RAW 2K/4K 需要 AXS-R5	1,XAVC-Intra(4K/ Qfhd/HD), 2,XAVC Long(QFHD/HD), 3,MPEG HD422(HD), 4,MPEG4 (AXS-R5) 4,RAW(2K/4K)C DCA-FS7&HXR-I FR5 &AXS-5R, 5,ProRess422(HD) XDCA-F7 6,DCI4K(AVCHD)	1,XAVCS (HD), 2,AVCHD VVer2.0(HD), 3,MPEG4 HD, 4,HDMI 傳輸非 壓縮 4:2:2 8bit	1MOV,AVC Intra 4K422/ AVC Intra 100 2.外接 AVC Intra100/AVC-Long 50/AVC LongG25, 3.V RAW	1,MOV(MPEG-4 AVC/H264) 2,HD ALL-INTRA/200 Mbps 3,4K /HD IPB/100 Mbps 4, HDMI/SDI 422 10bit/8bit	4K ,Ultra HD, 2K,HD ProRess, AJA RAW, DNxHD/DNxHR
資料處理位元	16bit	16bit/10bit/8bit	16bit/10bit/8bit	16bit/10bit	16bit/10bit	14bit/8bit	12bit/10bitRAW	10bit	12bit/10bit
記錄媒體	SR-PC5/4R，Codex Vault	SxS PRO Card AXS,Codex Vault	SxS PRO Card AXS,	SxS PRO Card AXS	XQDx2	XQDx2 ,SxS PRO Card	Express P2 Card ,P2 Card,micro P2 Card	SXDC SDHC SD Cadr	AJA Pak SSD 256GB/512GB, Atomos Shogun
原生檔的副檔名	.mxf	.mxf	.mxf	.mxf	.mxf	.arw(still photo only)	.rw2	.rw2	.dng

製造商	Blackmagicdesign				IO INDUSTRIES	Vision Research			
攝影機型號	Blackmagic Production Cmaera 4K*	Blackmagic URSA*	Blackmagic URSA mini*	Blackmagic Cinema Cmaera	FLARE 4K SDI*	Phantom 65*	Phantom Flec4K*	Phantom v642*	MiroLC320S*
檔案記錄格式編碼方式	1,RAW=4K CinemaDNG RAW 2,UHD/HD QuickTime= ProRes 422 (HQ),ProRess(LT), (Proxy) 3,MXF=DNxHD	1,RAW=4K CinemaDNG RAW 2,RAW(3:1)=4K CinemaDNG RAW 3.UHD/HD QuickTime= ProRes 422 (HQ),ProRess(LT), (Proxy) 4,MXF=DNxHD	1,RAW=4K CinemaDNG RAW 2,RAW(3:1)=4K CinemaDNG RAW 3.UHD/HD QuickTime= ProRes 422 (HQ),ProRess(LT), (Proxy) 4,MXF=DNxHD	1,RAW=2.5K 12bit CineDNG RAW(無壓縮) 2,QuickTIme=Prro Res 422 3,MXF=DNxHD	10-bit 4:2:2, 4:4:4 or RAW output	Phantom RAW, DPX,TIFF,DNG, HD Mepg4 ,cine, cine Compressed, Cine RAW, AVI, Multipage TIFF, MXF PAL, MXF NTSC, QuickTime, Windows BMP, OS/2 PCX, TGA, LEAD, JPEG, JTIF, DNG, H.264 MP4	Cine Raw/AVI/H264 Mpeg4/DPX/MOV ProRes/TIFF/MXF PAL/MXF NTSC/BMP/TGA/ JPEG/RAW/DNG/ DP	Cine Raw/AVI/H264 Mpeg4/DPX/MOV ProRes/TIFF/MXF PAL/MXF NTSC/BMP/TGA/ JPEG/RAW/DNG/ DP	Cine Raw/AVI/H264 Mpeg4/DPX/MOV ProRes/TIFF/MXF NTSC/BMP/TGA/ JPEG/RAW/DNG/ DP
資料處理位元	12bit	10bit	10bit	12bit	10bit	16bit	12bit	12bit	12bit
記錄媒體	2.5" SSD	CFast 2.0 Card	CFast card2.0 Card	2.5" SSD	SSD Recorder	internal RAM •HDD	internal RAM, 2TB CineMag IV	internal RAM, HDD	internal RAM, HDD
原生檔的副檔名	.dng	.dng	.dng	.dng	.dng	.cine	.cine	.cine	cine.

📖表 3-3-24　數位電影攝影機的檔案格式、編碼方式與資料處理位元數一覽表(2)

製造商	Red Digital Cinema Camera				Canon			FOR.A	
攝影機型號	RED ONE	EPIC -X	Scarlet	Dragon	ESO C500*	ESO C300	ESO1DC	FT-ONE	VFC-7000
檔案記錄格式編碼方式	1,RAW=12bit RAW (RC28,36,42) 2,HD= 1080p422	1,RAW=16/12bit RAW(壓縮 18:1~3:1) 2,DPX/TIFF/Open EXR=4K/2K 3,OuickTime= 1080p/422 4,MXF= 1080pRGB/422 5,HD=1080pRGB/ 422	1,RAW=16/12bit RAW(壓縮 18:1~3:1) 2,DPX/TIFF/Open EXR=4K/2K 3,OuickTime= 1080p/422 4,MXF= 1080pRGB/422 5,HD=1080pRGB/ 422	1,4K : DPX, TIFF, OpenEXR (RED RAY via optional encoder) 2,2K : DPX, TIFF, OpenEXR (RED RAY via optional encoder) 3,1080p RGB or 4:2:2, 720p 4:2:2 : Quicktime, JPEG Avid AAF, MXF. 1080p 4.2.0, 720p 4:2:0 : H.264, .MP4	1,RAW=4K Canon Cinema Raw 10 bit 無壓縮 (Canon Log), 2K RGB 444 12/10bit, CF Card, 2,MPEG=Mpeg2 Long GOP , CBR YCC422 8bit 50Mbps	1,HD 10 bitCanon Log 2,MPEG=Mpeg2 Long GOP , CBR YCC422 8bit 50Mbps	1PEG ,Cinema RAW (14bit)J(compressi on adjustable) RAW (CR2),M-RAW, S-RAW,RAW + JPEG, M-RAW + JPEG,S-RAW + JPEG, 2,Canon Log 3,MotionJPEG=4 K YCbCr422/8 bit /24p 3,MPEG4=HD AVC/H264 HD	12-bit RAW	3Gp, Flv, Mp4, WBEM, Mp3
處理位元	12bit REDCODE32	12bitREDCODE30 ~225	12bit/16bit	12bit/16bit	10bit/8bit	8bit	14bit	12bit	10bit
記錄媒體	CF , HDD	RED SSD	RED SSD	RED SSD	CFast2.0 Card(4K) UDMA7/ 100Mbps AJA (KitProQuad) , Astro Design(HR-7510), Codex On Board, Convergen tOdyssey7Q+ , KG(UDR-N50A)	CFCard(HD50Mb ps	CF Card(4K) UDMA7/ 100Mbps CF Card (HD/s35mm) ,AJA (KitProQuad) , Astro Design(HR-7510), Codex On Board, Convergent Odyssey7Q+ , KG(UDR-N50A)	internal SSD	internal RAM,SSD Recorder
原生檔的副檔名	.r3d	.r3d	.r3d	.r3d	.rmf	.CR2(Log)	.CR2	FT-RAW	

資料來源：作者整理製表　　　　　　　　　　　　　　　　粗黑框處為高速攝影機

　　數位電影攝影機拍攝影像的檔案格式（file format），從表 3-3-24 數位電影攝影機的檔案格式、編碼方式與資料處理位元數一覽表中，可以看出目前的數位電影攝影機已轉換成以「檔案格式」為主的記錄方式。同時，多數的設備製造商都發展出一套獨有的原生檔格式，如 RED RAW、ARRI RAW、SONY RAW 與 Canon 的 Cinema RAW 和 Panavision 的 Panalog 與 Thompson RAW 等。這些都表示記錄「RAW」原生檔的攝影機是為了電影製作上的需求；而 RAW 的檔案格式並非單指一種檔案格式，而是影像感測器所感知到的光線和影像訊息，在沒有經過加工處理後直接記錄下來的影像檔案，並把記錄當時影像的詮釋資料（metadata）加以保留下，是一種包含所有訊息的影像檔案的通稱。Heiko Sparenberg 與 Stephan Franz（2009）提出 RAW

檔案有幾個特點[49]：

Ⅰ. 相較 YUV（或是 YCbCr）的色彩編碼，大約可以降低約 50%的資料傳輸使用量。

Ⅱ. 保留以全頻寬的動態範圍以進行色彩編碼的非破壞性的 RAW 檔案，相較於進行色彩過濾與色彩調校時，後期工作上的處理影像將有更大的空間。

Ⅲ. 色彩的演算是經由軟體而非硬體執行，在攝影機的操作上不用花費心機去進行影像資訊的計算，操作上更為容易。

Ⅳ. 詮釋資料（metadata）的記載，協助作者在進行相關調校、合成與確認，拍攝與後期工作上的整合需要。

　　相異於一般的檔案格式是將原始的影像，經由轉碼器將影像資料進行結構性的破壞，這種源自於非破壞性色彩壓縮記錄的原生檔，如負片（negative film）般將三原色的資料量予以最大化的保留，以供影片作者在創意思考與實際表現上較大空間。從圖 3-3-25 的例子可以看出，這樣子保留了色彩的資料量和詮釋資料，圖 3-3-26 的圖例則說明在後期工作上，提供了作者很大的空間實現創意表現。

[49] Heiko Sparenberg & Stephan Franz (2009). *Prime Specification of a Raw Data Format for HD-SDI Single Link.*文中所列為作者的中譯文。

🐾圖 3-3-25　RAW 檔
　案的色彩保留與詮
　釋資料（metadata）
　例

🐾圖組 3-3-26　RAW 檔案提供給創作者創意表現例（左為原始檔案，
　右為創意表現調後的影像例）
　圖 3-3-25 與圖組 3-3-26 資料來源：南方天際影音娛樂

　　此外，較為普及的檔案格式，便是較常見的 Quick Time（簡稱 QT
或 movie 檔）及 MXF，與 SONY 自行推出的 XAVC 檔案格式，和經
由 HD-SDI 介面輸出的 HD 視訊影像。QuickTime 檔案格式是由 Apple
公司所研發出來做為播放 MPEG4 的標準基礎，和 MPEG1 與 MPEG2
不同的是，QT 檔案在影音編碼與轉碼上，都適合運用於擷取
（capture）、編輯、傳輸與播放，幾乎是現在最為普及的影音檔案格
式。MXF 的全名是 Material Exchange Format，可譯為素材交換格式。
因為 MXF 可以包含詮釋資料，因此從原本設定為要在資訊（IT）領

域進行資料交換的最初目的，轉變成影音檔案格式的一種，並獲得到 SMPTE 的標準認證，部分的 RAW 檔案格式也以 MXF 的方式進行。而 XAVC 則可說是在爭奪高規格數位電視（QFHD）的戰場上所提出的一種新檔案格式。數位電視的 4K 廣播[50]，因受限於數位廣播頻寬的 6.5M，要使用 QFHD 解析的唯一可行方式，便是採用與當下數位電視 MPEG4 相同的基礎，H264/MPEG4 影像壓縮格式，以符合既有的電波的傳送和接收。

數位電影的檔案格式也因為電視廣播數位化而有逐漸相容的轉變，這從電視攝影器材製造商紛紛推出單價較為便宜的攝影機便可看出。這些攝影機的影像資料記錄，多以採用如 Motion JPEG、AVCHD/H264、Mpeg Long GOP、MPEG4HD、MPEGHD 等檔案格式為訴求。在使用需求和製作規模方面的演進上，數位化逐漸模糊了電影製作和電視製作的界線。

另外，高速攝影機如 Phantom 65 提供了無須進行任何檔案的轉換可直接使用記錄的影像為訴求，在拍攝時便可直接選擇使用的動態影像格式進行記錄。因此，可記錄的檔案格式為影片製作上普遍使用的 Cineon、DPX、TIFF、AVI、TGA、JPEG、MOV、MPEG4/AVC 等，表 3-3-27 係動態影像檔案的主要特徵，檔案格式和副檔名等的相對關係。從表中可知不同的檔案格式各有相異的使用目的和特徵。因此知悉各種檔案格式的特點並依據需求加以選擇使用，成為數位電影製作時的一項重要功課。

[50] 數位電視上的 4K 是指 3840（H）×2160（V），像素為 8,294,400，以 QFHD 稱之；和電影的 4K 解析之 4096（H）×2160（V），像素 8,847,360 的規格不同。

📖表 3-3-27　動態檔案格式主要特徵與對照表

非破壞性/破壞性壓縮	主要檔案格式	主要特徵與說明	檔案格式與副檔名
非破壞性	RAW	1.原始影像有寬色域的內部色彩，可以進行精確的調整，可以在轉換之前作出一些簡單修改，如 TIFF 或 JPEG 檔案格式儲存。方便列印，或進一步的處理。這些編碼往往依賴於色彩影像的裝置。 2.「RAW 圖檔」，實際上不是指單一的原始檔案格式，其實有幾十種不同廠牌的數位設備使用這種原生檔案。 3.原始的數位影像可以有更寬的動態範圍比，最終的最終影像格式或色域，它保留了大部分拍攝的影像訊息。原始影像格式的目的是保存訊息的損失降到最低，從感測器獲得的資料，和周圍捕獲的影像（詮釋資料）的條件。	r3d,ari,rmf
非破壞性	Cineon	1.Cineon 由 Kodak 發展出來，是一種數位格式，每個像素可以包含 30(10)bit 位元，可以用於電子合成，或對影像進行操作與效果的增強。 2.Cineon 格式可以把底片重新輸回到底片，而不會導致影像品質變差。這種格式用於「Cineon 數位底片系統」中，用來將原來在底片上的影像轉換成 Cineon 格式，然後再轉換回底片的處理工藝	CIN 檔，cin
非破壞性	DPX	1.原名為 DigitalPicture Exchange，是由 Kodak 公司根據 Cinoen 所發展出來，為因應數位電影的運用，含有更多的資訊，並被指定為在數位電影製作的標準規範。 2.DPX 檔案是一種點陣式、無失真的影像，在所有的軟體之間可以通用統一的檔案格式，並且以數位動態影片交換點陣格式為其稱謂。 3.DPX 檔案不受限於影像的解析度，檔案特性是像素為記錄單元。影像數據以 10bit、RGB 三色的結構。檔案數據上共分為影像檔和檔案的索引資料，也已經受到 SMPTE 的認證和公告。	DPX 檔，dpx
非破壞性	TIFF	1.原文是 Tagged-Image File Format，的 TIFF 意義為標籤圖檔格式，是用來在應用程式和電腦平台之間交換檔案。 2.TIFF 是一種很有彈性的點陣圖影像格式，幾乎所有繪圖、影像編輯和頁面編排應用程式都支援它；此外，幾乎所有的桌上型掃描器都能製作 TIFF 影像。 3.TIFF 文件的檔案大小最大可以到 4 GB，而且 Photoshop CS 能支援以這種格式儲存的大型文件。然而，大部分其他的應用程式，以及較舊版本的 Photoshop，並不支援檔案大小大於 2 GB 的文件。如需關於以 TIFF 格式儲存大型文件的詳細資訊，請參閱儲存大型文件(Photoshop)。 4.TIFF 格式能支援包含 Alpha 色版通道的 CMYK、RGB、Lab、索引色與灰階的影像，也能支援不包含 Alpha 色版的點陣圖模式影像。而 Photoshop 也可以將圖層儲存於 TIFF 檔案中。不過，如果您是以其他應用程式開啟這個檔案，將只能看見平面化的影像。	TIF 檔，tif

非破壞性/破壞性壓縮	主要檔案格式	主要特徵與說明	檔案格式與副檔名
非破壞性	TGA	1.TGA(Targa®)格式是為使用 Truevision®視訊板的系統而設計的，通常 MS-DOS 彩色應用程式都能支援。 2.Targa 格式支援 16 bitRGB 影像 (5 位元 x 3 個彩色色版，加上一個未使用的 bit)、24bit RGB 影像(8 位元 x 3 個彩色色版)和 32 bit RGB 影像(8bit x 3 個彩色色版，加上一個 8bit 的 Alpha 色版)。 3.Targa 格式也支援沒有 Alpha 色版的「索引色」和「灰階」影像。以這種格式儲存 RGB 影像時，可以選擇像素深度，也可以選取 RLE 編碼壓縮影像。基本上 TIFF 與 TGA 的檔案格式都是屬於非破壞性壓縮	TGA 檔，tga
非破壞性壓縮	JPEG2000	1.JPEG 2000 是一種檔案格式，與傳統會減色的 JPEG 檔案不同，能支援選擇性的不失真壓縮，也能支援 16bit 色彩或灰階檔案、8bit 透明度，並且可以保留 Alpha 色版與特別色版。 2.JPEG 2000 格式僅能支援灰階、RGB、CMYK 與 Lab 模式。 3.JPEG 2000 格式也支援使用「目標區域」(ROI)最小化檔案大小，並會保存影像中重要區域的品質，藉由 Alpha 色版，指定應該保存大部分細節的區域(ROI)，而在其他區域使用較大的壓縮與並保留較少的細節。	JPEG2000 檔，jp2
破壞性壓縮	AVI	1.AVI 是英語 Audio Video Interleave（「音訊視訊交織」或譯為「音訊視訊交錯」）的首字母縮寫，是由微軟在 1992 年 11 月推出的一種多媒體檔案格式，用於對抗蘋果 Quicktime 的技術。 2.現在所說的 AVI 多是指一種封裝格式。內部的影像資料和聲音順據格式可以是任意的編碼形式。	AVI 檔，avi
破壞性壓縮	JPG	1.「靜態影像壓縮標準」(Joint Photographic Experts Group, JPEG) 是全球資訊網和其他線上服務上，在超文字標記語言(HTML)文件中顯示照片和其他連續色調影像常用的格式。 2.BMP 格式支援「CMYK」、「RGB」和「灰階」色彩模式，且不支援 Alpha 色版。與 GIF 格式不同的是，JPEG 會保留 RGB 影像中所有的顏色資訊，但會選擇性地放棄資料以壓縮檔案大小。 3.JPEG 影像會在開啟時自動地解除壓縮。較高的壓縮層級會導致影像的品質較低，而較低的壓縮層級會導致影像品質較佳。在多數的情況下，「最大」的品質選項製造的結果，與原始影像幾乎沒有差別屬於破壞性壓縮的檔案就屬 JPEG 檔案格式為代表。 4.JPG/JPEG：也是網頁常用的圖形格式，壓縮率非常驚人，原本 1MB 的圖片，存成 JPG 檔後可能只剩幾十 K(視影像的複雜度及設定的壓縮率而定)。由於 JPG 格式屬於破壞性壓縮，存檔時會捨棄一些不必要的像素(捨棄後就再也救不回來了)，因此可能造成圖片失真；不過一般而言，只要以正常的比例壓縮就算破壞了一些影像品質，肉眼是很難看出壓縮前後的差異的。	JPEG 檔，jpg

非破壞性/破壞性壓縮	主要檔案格式	主要特徵與說明	檔案格式與副檔名
		5.儲存 JPG 檔時,當壓縮率愈高,影像的品質會降低;若壓縮率愈低,影像較不容易失真,但檔案也相對較大。JPG 格式支援 RGB 全彩、灰階等影像類型,但 16 色、2561 色、黑白圖片則都無法存成 JPG 檔。每個像素可以有 24bit。	
破壞性壓縮	MOV	1.QuickTime (.mov) 是一種在 Windows 與 Mac OS 上,以聲音與視訊進行播放與媒體創作的檔案格式。 2.只有在有安裝 QuickTime 的電腦上,才能在「轉存原稿文件」的「存檔類型」(Windows),或「格式」(Mac OS)選單中,看見 QuickTime 影片格式。	QuickTime 檔,mov
破壞性壓縮	MPEG2	1.MPEG 格式已有的 MPEG-1、MPEG-2、MPEG-4、MPEG-7 和 MPEG-21 等。 2.MPEG 是一種壓縮率很高的影音壓縮技術,按動畫的變化而制定壓縮和儲存編程,令影像檔的體積得以減少。	mp2
破壞性壓縮	MPEG4	1.MPEG-4 格式的主要用途在於網上串流及光碟分發,語音傳送(視像電話),以及電視廣播。 2.MPEG-4 包含了 MPEG-1 及 MPEG-2 的絕大部份功能及其他格式的長處,並加入及擴充對虛擬現實模型語言(VRML for Virtual Reality Modeling Language)的支援,物件導向的合成檔案(包括音效,視訊及 VRML 物件),與及數碼權限管理及其他互動功能。 3.MPEG-4 大部份功能都留待開發者決定採用是否。這意味著整個格式的功能不一定被某個程式所完全函括。因此,這個格式有所謂『profiles』及『層次(levels)』,定義了 MPEG-4 用於某些特定應用的某些功能的集合。	mp4

資料來源:作者整理製表

　　上述所提雖都屬於檔案格式的說明,但在檔案的處理上還有不同的封裝格式,這些檔案的封裝格式包裝了經過編碼之後的影像。因此,往往相同的編碼方式也可以在不同的檔案格式上出現。在選擇數位電影檔案時也需要清楚相對應的編碼方式。

　　數位檔案中另一項重要的組成結構則是數位影像的編解碼器(Codec)。編解碼是針對影像或是訊號進行編碼或解碼時所使用的電腦程式或硬體設備,典型的數位影像編解碼器,首先要具有將攝影機輸入的影像訊號從 RGB 色彩空間轉換到 YCbCr 色彩空間,以及伴

隨色彩取樣來產生各種通道取樣，如全取樣的 4:4:4:4 或部分取樣的 4:2:2、4:2:0 與 4:1:1 等的取樣方式。這種在編解碼格式上轉換到 YCbCr 色彩空間，主要是為了要消解掉影像色度訊號中的相關性，提高可壓縮能力，以及將輝度訊號分離出來。保持著亮度訊的單獨分離，是因輝度訊號對視覺感知來說最為重要，因此，可以犧牲部分視覺感知上不易察覺的色度訊號，相對於 RAW 檔案部分取樣時會將所有色彩以抽樣較低的方式（例如以 4:2:0 或者 4:2:2）處理，而不影響人觀看的感覺。在使用應對上首推的便是 Log 對數檔的編碼，其次是則以 ProRess、DNxHD、AVC/H264 和 Mpeg2LongGop 等。這幾種編解碼成為多數的數位攝影機的製碼系統。

（二）數位電影的快門與拍攝格率

1.電子快門與機械快門

電子快門（electronic shutter），是利用電子技術在時間上控制影像感測器的產生與轉移來得到快門效果。電子快門是相對於照相攝影機的機械快門功能而提出的一個術語，本質是控制感光晶體對影像進行感光的時間長度。以 CCD 影像感測器為例，它對光的反應就是電荷訊號的積累。因此，感光時間越長，訊號電荷積累的作動時間也越長，輸出訊號電流的強度也就越大。而在 CMOS 上的電子快門，就像是在每個像素控制電路上增加一個電晶體，用來切斷或打開像素上的光感二極體，就成為控制曝光的關鍵。

電子快門的特點是無運轉雜訊、可更動的速度檔次多、速度快，也適合分析快速運動過程，但會產生影像的不連續與間斷、跳躍感。常見的電子快門方式有滾軸快門（Rolling shutter）和全域快門（Global shutter）兩種。滾軸快門是以逐行順序曝光，所以不適合運動物體的拍攝，當採用全域快門方式曝光時，所有影像在同一時刻曝光，近似

於以影像方式凍結運動中的物體,因此十分適合拍攝快速運動的物體。若是感光晶體的曝光時間過長,會使速度快的運動物體模糊,也與降低機械快門的方式拍攝影像相似。這種電子快門使曝光時間得到控制和調節,能夠靈活的控制快門,提供視覺系統極大的好處。

電子快門曝光時間的變化,是利用了影像感測器若不通電則不工作的原理,在不通電的情況下,感光區的視窗完全敞開,但並不能產生影像感應,而是在按下快門鈕時,使用電子時間電路讓感光晶體只在指定的極短時間內通電,也就讓感光晶體獲得像有快門瞬間打開一樣的效果。所以僅僅改變了感光晶體對外來光的感應時間,並未改變感光晶體內在對影像的讀出週期。對運動物體來說,快門時間越短,所獲取的影像越精確且不模糊,但過短的曝光時間相對需要提高光源照度。

電影攝影機的快門除了決定底片經過片門的感光時間與速度之外,更具有另一非常重大的責任,就是當快門遮蔽片門時,將經由鏡頭照射進入到攝影機內的光線強度,經由它的反光傳導給光學取景器。底片的攝影在取鏡、對焦、燈光與曝光的平衡方面幾乎完全依賴攝影師的決定,因此,底片電影攝影機上的機械式反光快門在數位電影攝影機甫推出時,曾經被廣泛地討論是否應該要將其移植到數位電影攝影機,以便協助攝影師進行曝光的選擇。然而,數位電影製作的體制將這些項目的控制風險也部分移交由其他相關工作人員負責,而攝影師的主要工作便以取鏡為主。此舉使得大多數的數位電影攝影機都沒有物理式的機械快門,這從表 3-3-5 便可看出。將物理快門卸除時,曝光值便可因此更多一檔的寬容度;例如《阿波卡獵逃》(Apocalypto, 2006)的影片調性,是在南美洲的熱帶叢林,古代馬雅文化的時空背景下,人物為了生存與延續生命不斷地奔跑和運動的情節占了大半,在此場景設定下進行光線的明暗對比,經常需要高、低光同時存在,以及暗部的光影可以自由表現的空間,就須把快門全開到 360 度,曝

光 EI 值提升到 2400，讓影片的拍攝更為順暢（Panavision, 2008）[51]。本片使用 Panavision Genius 的攝影機，所搭載的便是沒有機械快門的 CCD 影像感測器。

2.電子快門中的全域快門（Global shutter）和滾軸快門（Rolling shutter）

影像感測器都具備電子快門特性，使積分時間可以縮短，不需任何機械裝置便可擷取快速移動物體並降低產生影像模糊的現象。電子快門用來控制晶片從開始感光到結束期間的電荷積分時間的長短。由於 CCD 影像感測器曝露在光線下，即使把電荷轉移後也還會有電荷累積；因此，如果被拍攝的對象是運動中的物體，就會產生拖尾（smear）現象。CCD 的感光是用行間轉移（ILT）的方式解決電荷累積問題，每個像素分為感光區和電荷轉移區，電荷轉移區不感光，這樣在曝光結束時先將電荷一次性轉移到轉移區再讀出，讀出過程就沒有電荷積累，不會產生因目標運動而引起的拖尾現象。然而，CCD－ILT 方式減少像素的感光面積，降低了靈敏度。解決方法便是在像素上增加微透鏡來收集更多的電荷。

電子快門作用是讓影像感測器在通電曝光前先斷電一次，而這個斷電的程序會延遲大約 0.2 秒。要精確地調節入射光線投射到影像感測器上的時間，真正對曝光時間的控制還是需要倚靠機械式快門來達成。因此，在已具有電子快門的攝影機上加裝實體機械式快門，則可掌握到極短的快門延遲時間。另外，快門與曝光的開始時間也可以同步達成，解決電子快門的快門延遲問題。再者，由於使用機械式快門的影像感測器只有在曝光的那一剎那通電，如此一來，影像品質提升不少，雜訊及噪點也較不易出現。

[51] Panavisoion (2008). *Genesis THE FAQs*.

　　在光電轉換與電荷傳送的結構上，解析度越高，CCD 影像感測器讀出的速度則越慢。實際上，讀出所需要的時間上限取決於光電轉換的讀出放大器頻寬，更高的讀出速率要求更大的頻寬。然而，另一方面，頻寬越大又會帶來更多的噪訊和噪音，同時，高速大頻寬的讀出放大器功率也隨之增加。對 CCD 影像感測器而言，高速是在像素解析度、噪音、功率耗損之間的平衡，多通道雖可以在一定程度上解決讀出速度的問題，將圖像分成多個區域，分別用讀出放大器讀出後再進行拼合；但由於多通道電路使攝影機體積更大，功率損耗更高，故不適合所有應用。

　　對 CMOS 影像感測器而言，以單一像素為單位將電荷轉化為電壓，讀出放大器就不需要提高速度來支應更高的格率，因此 CMOS 影像感測器容易獲得更高的格率。同時，和 CCD 不一樣的 CMOS，得到的影像數據能夠完全不需要暫存且無需讀出，這解決了攝影機的視覺系統僅對影像區域成像、和需讀出部分影像信息的問題。這種不需要讀出感光區域影像的光電反映結構，讓 CMOS 影像感測器能夠在不增加像素頻率的基礎上支持更高的格率。例如「FOR.A FTONE」的攝影機便能以每秒 900 格率來拍攝 4K 解析的影像為最大特點。

　　傳統電影攝影機都有機械快門且能夠設定快門時間，這在數位影像技術上其實不是一個真正的議題，因為 CCD 與 CMOS 影像感測器都可以控制什麼時候將影像傳出晶片，慢一點傳，就多一些曝光時間，而快一點傳，則少一些曝光時間。然而，滾軸式電子快門的影像感測器，因為沒有緩衝機制之故，所有像素都是同一時間開始曝光，當感光晶體上的像素將資料逐次送出時，晚一點送出的信號依舊曝露在光線下繼續測量光線，越晚送出的像素影響越大，所以拍攝動態物體時影像會扭曲，如圖 3-3-30，在國內也稱為**果凍現象**。為了避免這種滾軸快門的感光機制造成影像上的缺憾，因此高階的攝影機，可追加裝配有機械式快門（Rotary Shutter）。如 SONY 的 F65RS。

滾軸快門的感光總長度雖然一致，但感光時間點產生的差益異

🎥圖 3-3-28　Rolling shutter 滾軸快門的感光概念圖
　　　　資料來源：作者繪製

全域快門的感光總長度雖然一致，感光時間點也相同

🎥圖 3-3-29　Global shutter 全域快門的感光概念圖
　　　　資料來源：作者繪製

🎥圖 3-3-30　Rolling shutter 所造成的扭曲影
　　像（又稱果凍現象）

數位電影 製作概論

3. 創造電影距離感的 24 格，與真實感影像（realistic）的高格數
 HFR（High Frame Rate）

《2001 年太空漫遊》（2001: A Space Odyssey, 1968）電影的問世，
創造了許多電影美學的歷史。例如以寬螢幕和六聲道的環繞音響，敘
述預想的生活表現方式，以及人類在科技進展中對於自身存在之反思
等。另一方面，對觀眾來說，電影中最合適與完美的每秒拍攝格數的
實驗，也因這部電影而起。本片的特效指導（Special photographic
effects Supervisor）Douglas Trumbull[52]，受到導演史坦利·庫柏力克
「以每秒 200 格的速率所拍攝的電影段落，在取景器（viewfinder）上所
看到的影像非常鮮明銳利」說法影響，擱置了自己不甚順利的 S3D 電
影研究，轉變成將電影每秒適當格數值定為研究主題。1974 年由
Trumbull 所主持，在 UCLA 的實驗計畫中，分別針對 24fps、36fps、
48fps、60fps 和 72fps 等不同的格率，進行觀眾觀影生理和心理的反應研
究結果中提出，60fps 格率的影像，可以有效消解快門閃頻（flicker）、
影像抖動（judder）、影像殘影拖曳（storbing）、動態模糊（motion blur）
等現象，而且可以有較高的彩度和鮮明對比的影像。因此，Douglas
Trumbull 開發出一種以 70mm/5P、每秒 60 格率、名為 **Showscan** 的高
格率拍攝、放映系統。

相對於電影的每秒 24 格，電視的掃描線和每秒格數，在滿足人眼
對於運動中物體的最低容忍限度下，至少為每秒 48 格。因為電視廣
播要求要降低使用頻寬之故，再分別把每一格（frame）拆成上下（或
稱為奇、偶數）圖場（field），並且以隔行掃描（interlace scan）的方
式，使各地區都有比電影 24 格要多的格率：如以美、日為首的 NTSC

[52] Douglas Huntley Trumbull，美國籍導演、視覺特效指導。曾負責有《2001
年太空漫遊》、《第三類接觸》、《星艦迷航記》、《銀翼殺手》、《星艦迷航
記》、《永生樹》特效指導，和擔任《魂斷天外天》（Silent Running, 1972），
《尖端大風暴》（Brainstorm, 1983）等片的導演。

系統[53]的 30 格（60i），以法國為首 PAL 系統[54]的 25 格（50i），和以英國為首的 SECAM 系統[55]的 25 格（50i）等三大電視系統建構起區域性的每秒標準格數。而各地電視格率除了因為有歷史原因之外，最重要的便是要和當地的電力供應頻率相對應，例如英國的電力供應是每秒 50Hz，而美國則是 60Hz。

　　電視系統每秒（相較於電影）的高格數，確實提供給觀眾運動中的物體更加平順的影像。然而，究竟這種處理成更佳平順的運動影像，是否為觀眾所喜好或是接受的，成為當代影像製作上的一大課題。高格速率所產生的影像差異除了和電影不同，也和觀眾們對現實世界的認識判斷和評價有關。例如日本的電視劇《水戶黃門》[56]系列，在 1997 年時結束了長期使用 16mm 拍攝的製作模式，1998 年 2 月起改採用 59.98i 模式的電視攝影機拍攝製作，但卻在影片即使沿用同樣的布景、服裝等，在播出時遭到觀眾斥責劇中所有的東西都很「廉價」的抨擊[57]。

[53] NTSC，是 1952 年 12 月由美國國家電視標準委員會（National Television System Committe）制訂的，相容黑白電視廣播的彩色電視廣播標準。每秒格率為 29.97frame（圖框）、59.94fields（圖場），隔行掃描（interlace）。總掃描線為 525 條，有效掃描線為 480 條。美國、加拿大、日本、台灣等採用。

[54] PAL 制的全名是 "Phase Alternating Line"。每秒格率為 25frame（圖框）、50 個 fields（圖場），隔行掃描（interlace）。總描線 625 線，有效掃描線 576 條。

[55] SECAM 全名為 "Séquentiel couleur à mémoire"（法文），1966 年法國研製成功，每秒格率為 25fps（圖框），50 個 fields（圖場），隔行掃描（interlace）。總描線 625 線，有效掃描線 576 條。

[56] 《水戶黃門》劇集在日本的許多電視台中製播過。此處所指的為以日本 TBS 電視台為主的國際劇場（ナショナル劇場）播出的《水戶黃門》（Mitokoumon）。該電視劇在 1969 年 8 月 4 日首播後，於 2011 年 12 月 19 日，歷經 42 年的播出後畫下句點。

[57] 指的是影像質感顯示不出影片年代中該有的感覺，因而覺得細緻度不足，製作粗俗。

　　高格數拍攝影像所建立的現場即時性，和電影的劇情虛構性的心理想像相比較之下，一時之間過於歷歷在目，甚至過於臨場性而使觀眾感到格格不入，造成了觀眾對於影片在質感的表現和期待之間產生很大的落差。這種落差的原因讓人容易歸納成是電影底片的影像質感和電視影像的根本差異所產生，也就是歸咎於製作方式、記錄媒材的差異。事實上，當導演岩井俊二（Syunnji Iwai）為富士電視台（Fuji Television Network. lnc）製作《Ghost Soup》和《Fried Dragon Fish》等電視劇集，採用將每秒格數減低一半以及運用模擬逐行掃描（progressive）的手法來製造電影感，一時之間使得許多影片爭相模仿。究其原因是這種在影片場景中以模型造景為主的影片製作，若採用把每秒格率降低的話，可以增加造景在視覺上的真實感（大口孝之，2013）[58]。

　　數位電影的格率之所以是 24 格的由來，起源是在當時針對未來之數位電視格式的標準規格的競爭。這場競爭的兩大組織，分別是以電器通訊製造商為主的 ACATS[59]，和以電腦製造商為主的 CICATS[60]。兩個組織都針對影像解析度和每秒格數、與是否採用正方形形狀的像素等進行各自的主張。最後由 ACATS 所主張的解析與每秒格率勝出，加上 CICATS 主張需要考量到影像與 CG 的合成像素形狀要採正方形的提議之故，而成為現在數位電視的基礎規格。然而，在 1997 年起，喬治盧卡斯因為星際大戰前傳系列電影製作，一口氣把 60i 的高格數，轉換成為 1080/24p 的電影規格後，它也隨即成為拍攝電影用的數位攝影機的基準。2003 年起，華德迪士尼（Walt Disney）也改採用

[58] 大口孝之（2013）。〈ハイフレームレートと立体映像を考える〉。

[59] "ACATS"，中譯名為先進電視服務諮詢委員會，全名是"Advisory Commission on Advanced Television Service"。1986 年由美國聯邦通訊委員 FCC 為了要推廣高畫質電視所組成的協會。

[60] "CICATS"，中譯名為電腦工業新進電視系統委員會，全名是"Computer Industry Committee for Advanced Television Service"。設立於 1996 年。

HD24P 的方式拍攝電視劇集，其後華納兄弟（Warner Brothers）、福斯（20ᵗʰ Century FOX）公司和環球影業（Universal）也相繼採用此標準。由這樣的轉變可得知，這種拍攝模式的轉換，和先前所述將較高格數如 60i 部分僅用其半數的格率方式來豐富影像調性所要達到的目的之考量是一致的。

以"Showscan"等高格速率攝影機拍攝的影片，多運用在博覽會和遊樂園的遊樂設施以及模擬訓練機（simulator）。系統發明人 Trumbull 以此系統，擔任導演拍攝《Leonardo's Dream》（1989）一片之後，認為以劇情電影來說，高格數的影像顯得太過鮮明，過於貼近真實反倒極不合適，故提出了劇情電影的適合格率是每秒 24 格的建議（大口孝之）。高格數的拍攝較適合紀錄片等需要高度真實感的影片，而在以虛構為基礎的劇情片上，若使用 59.94i 或 60i 來拍攝的話，則會清楚辨識出人工所搭建的場景的痕跡反而暴露出粗糙感，因而不合適於使用在劇情電影的影像上。

故高格率應該適合以主觀影像為訴求核心的影片。最明顯的例子，應該是位在環球影城的立體表演秀。筆者在日本大阪環球影城親身體驗這一場名為《魔鬼終結者-3D》（T2 3-D: Battle Across Time, 1996）的電影表演秀，真人表演中的電影是以 Showscan 的 CP-65 專用攝影機所拍攝。電影表演秀以舞台上的真人和電影情節相結合之外，影片中的主角人物─魔鬼終結者也依情節所

🎞圖 3-3-31　《魔鬼終結者-3D》宣傳資料

資料來源：Universal Studio Japan 官方網站[61]

[61] Universal Studio Japan（日本環球影城），官方網站。http://www.usj.co.jp

需在電影或是舞台上，不同時空都非常精密準確的配合節奏、外貌、視覺大小的比例和景深出現，幾乎無法令人察覺破綻，自然無接縫的結合真人影像。這應歸功於以 60 秒的格率，有效發揮這種即時性和臨場性，同時間接造成日後 S3D 立體影片對於高格數（HFR）的需求思考。

　　數位攝影機在水平搖攝（pan）時容易產生的影像抖動與影像拖曳現象會導致觀眾無法清楚辨識景物的輪廓障礙，這種現象在近來較為普及的 S3D 製作上，因為需要左右兩眼的影像在腦中融合，就會增加人眼和腦部的負擔以及不適感。例如《3D 卡門》（Carmen in 3D, 2011）全片就有明顯的動態模糊現象，而以相同攝影機拍攝《碧娜鮑許》（Pina, 2011）時，導演文‧溫德斯（Wim Wenders）就為了要減低這種現象，進行重複測試拍攝[62]。《太陽劇團：奇幻世界》（Cirque du Soleil: Worlds Away, 2012）的影像，則與現場表現的臨場感截然不同，增添了電影戲劇故事性所追求的距離感，反倒較缺少現實性（真正性）的感覺。

　　詹姆斯‧柯麥隆在 2011Cinema Con 的演講上，強調要解決一般 S3D 立體電影造成觀影上頭痛的原因是影像訊息的不足，因此未來自己的《阿凡達 2》（Avatar 2, 2016）將改採每秒 48 或 60 格來進行拍攝[63]。彼得‧傑克森在拍攝美國環球影城（Universal Studio）的 360 度環景表演的遊樂設施《King Kong 360 3-D》（2010）時，以 60 格率拍攝後，便決定《哈比人：意外的旅程》（The Hobbit: An Unexpected Journey, 2012）以每秒 48 格率拍攝。彼得‧傑克森（2011）說，以 48 格拍攝提供更為鮮明細緻與順暢的電影影像[64]。而《哈比人：意外

[62] 開眼電影網（2012）。〈《碧娜鮑許》電影幕後〉。

[63] 整理自森田真帆（2011）。〈3D での頭痛を解消あばたー2&3 の映像をもっとすごいことになる！ジェームズ・キャメロン監督、映像革命を宣言〉。

[64] 整理自福田麗（2011）。〈ピーター・ジャクソン監督、『ホビット』で映像革命宣言！通常の倍、毎秒 48 コマで撮影することを明かす〉。

的旅程》的攝影指導 Lesnie 說，在 2010 年的試拍階段就已經確定以 48fps、270 度快門開角度的拍攝模式，也因為是以透鏡分光方式的 S3D 立體拍攝之故[65]，影片的基礎曝光值便設定為 250（ISO）（Mike Seymour，　2012）[66]。同時，為了避免高格率而暴露出場景與道具的不夠細緻和真實，更加要求美術道具服裝和化妝上的質感與質地。然而 HFR 的拍攝是否就真如一般觀眾所期待的電影影像？日本屬名為「Suzuki-Ri の道楽」的觀眾評論如下：「缺少了適當的動態模糊，難以感受到動作的緩急差異」、「很像電視劇、彷彿大型畫面的電視劇」[67]等，以及「好像在看電影製作特輯」。國內署名為太空猴子的觀眾則是說「畫面……華麗到一個不習慣，細膩到一個扯」[68]，美國的 "SCREEM RANT"網站中有如以下的發言：

　　"The 48 HFR 3D looked TOO crip, TOO detailed, too fluid that it gave everything an artificial quality, and did not allow my brain to "suspend disbelief" as I did in the 24 FPS 3D version. Scenes that were gripping and heart pounding @ 24FPS produced little to no reaction at 48 FPS, as they looked so fake and "video game" like, that it made the entire film feel like a mockery or comedy. In short, the 48 FPS version broke the immersion that I experienced in teh 24 FPS version."[69]

[65] 此為 3D 拍攝上的一種模式。有關 3D 拍攝可參考本書第五章「S3D 立體電影」。

[66] Mike Seymour (2012). "The Hobbit: Weta returns to Middle-earth".

[67] 「Suzuki-Ri の道楽」網友在自己的部落格所提及對《哈比人：意外的旅程》觀後的評價。

[68] 〈哈比人與 HFR 3D〉（2012）。太空猴子部落格發表對《哈比人：意外的旅程》HFR 的看法。

[69] 署名 Saw it in 24/48 者，在 SCREEM RANT 針對討論版主題「The Hobbit: An Unexpected Journey' 48 FPS 3D – Good or Bad?」的發言。

"In 24 FPS, the scenes, props and sets didn't look fake. In 48 HFR, they did. It did feel like a bad made for TV movie at 48 FPS, which is unfortunate. Granted the HFR 3D was some of the most immersive I've ever seen, but the resolution was almost too high and and the depth of field too focused, which prevented my eye from focusing on select areas of the screen, as I did in the 24 FPS version… there was simply too much going on at once, in too much detail and clarity at 48 FPS. The bright lighting and crisp digital projection quality probably also further compounded this, as there was no film grain in the film."[70]

另一位美國觀眾則認為本片「太過於豐富細節的關係,連帶給大家凡事都是種人為化的結果,造成自己無法相信電影內容,反倒希望觀看以 24fps 所拍攝的電影……。在 24 格率的電影中,道具、場景看起來都很真,但是 48 格率時就變成假的了」等回應。就此看來,無論是美國、日本或台灣的觀眾,對於原本想要創造一種新形式的觀影要件,抱持著不同的看法。電影作者對於此般的現象應該要有運用上的認識。

四、其他(影響數位系統獲取)影像的視覺參數

透過可以測量的影像參數來描述動態影像所呈現的效果,與運用視覺參數進行更進一步的分析,將有效地提供描述電影攝影時,視覺

[70] 署名 Saw it in 24/48 者在 SCREEM RANT 針對討論版主題「The Hobbit: An Unexpected Journey' 48 FPS 3D – Good or Bad?」的發言。

幻覺所發生的作用，並且在闡述創作時，說明如何選擇和控制這些參數，以及在後期製作的不同階段和發行階段，如何維持這些參數（王春水，2007）[71]。簡言之，視覺參數嚴重地影響電影在影像上的表現。本單元將針對數位電影的鏡頭解析與 MFI 值、動態範圍、色域和色彩表現、反光強調等項進行闡述。

（一）鏡頭解析度與 MTF 函數和 SFR

除了前述所提及的影像解析度，以及影像感測器記錄的水平和垂直像素的影響之外，在影像成像的最前端—也就是鏡頭，在設計上首重於可否將所有進入鏡頭的光線集結於一點處，是影響影像解析的關鍵。光會受到透過鏡頭的區域而改變，意即光線若受到曲折率產生的影響，將無法無偏差地把所有光線集結於一點，這種容錯範圍僅在 10 微米（μm），也就是十萬分之一米，而這十萬分之一米的微米，就是以 35mm 底片的解析能力為基準的計算時，解析度則相當於 1,693 萬像素[72]。

🐭圖 3-4-1　聚光容許誤差範圍示意圖

[71] 王春水（2007）。〈數字攝影中成像器件的工作原理〉。
[72] 計算方式採 5,040（140 條/mm×36）×3,360（140 條/mm×24），故等於 16,934,400。

　　以圖 3-4-2 ISO12233 測試圖為例，以測定整個影像中可以清晰辨識的線條總共多少條的解析度測試來說，假如僅增加影像感測器的解析度，單一像素的大小尺寸卻遠比鏡頭的解析度小的話，便無法發揮鏡頭對影像的描寫能力。因此在解析度的提升上，採取的應該是將影像感測器上的像素保持在一定尺寸範圍內，才得以發揮鏡頭的解析能力。影像解析度的表現上，受到影像感測器和鏡頭相互間的關係而影響，影響影像解析的不僅是影像感測器，鏡頭應更是最大原因。也因為如此，影像感測器的解析度必須要高於鏡頭的影像解析度，如此才可以完全搭配影像感測器，也才可以運用鏡頭的特性與完全發揮它的表現力。

　　而為了同時運用鏡頭解像力和反差表現力，可使用Modulation Transfer Function（簡稱MTF）調製轉換函數成為重要參考。MTF是成像好壞的評價指標，與光學系統的像差和光學系統的繞射效應有關，它是光學傳遞函數的絕對值。橫軸表示成像上的空間頻率以每毫米的週期數（degree/mm）來表示，主要是引用反差對比的概念來檢定鏡頭解像力，使用「MTF＝影像對比度/主體對比度」的概括的公式說明。

　　另外以 MTF 測試鏡頭反差對比度及銳利度的評估方法，可同樣使用圖 3-4-2 ISO12223 的測試圖。在評估方法上是由 35mm 畫幅中心區至邊界位置，劃出與對角線平行的幼細線條，這些重複且狹小細長的平行線以每毫米 30 條排列，可用來評估鏡頭記錄細節的影像對比度，愈接近主體對比度時，MTF 的數值便愈接近 1，影像的解析度便愈高。而大部份情況下，由於光線穿過鏡頭時會產生衍射作用及像差，影像的反差會較原來影像小，鏡頭 MTF 的數值都會在 1 以下。此外 MTF 值可以同時用來判斷一顆鏡頭在中央、邊角等處的解像力，與對比度的表現力。

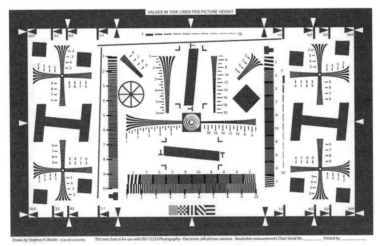

☞圖 3-4-2　ISO 12233 影像解析測試圖

資料來源：http://www.graphics.cornell.edu/ ~westin/
misc/ ISO_12233-reschart.pdf

　　同樣地可將圖 3-4-2 的概念轉換成 Spatial frequence response（簡稱 SFR）空間頻率響應的方式做轉變。這是將 MTF 簡化後，以一定的空間頻率範圍內，以 SFR 透過分析一條黑白邊緣附近的數據來測量；它包括了畫面中央、水平、垂直和傾斜向的 SFR 測定，而特定單位的幅度和輸入訊號的輸出響應以曲線來表示。

（二）動態範圍

　　底片提供了 7~12 檔的曝光寬容度，若是直接換算成視訊影像的話便是 42~60dB。但是每一種數位設備的動態範圍表現各有不同，如 Canon 5D 的寬容度在標準曝光值往下為 5 檔半、往上為 3 檔半。只是光線轉換成電子時，電子設備基本上是線性的，這從圖 3-3-12 Canon C300 影像感測器動態範圍測試反應圖便可得知。然而，無論是底片或是人眼的視覺對於光線的感應關係，都是非線性關係，和底片的感光

曲線相同，視覺響應上不是等量地隨物理光線的強度增加，因此為了要能夠更為和此貼近，亮度感知閾值對應著大約 1.01 的亮度值比率（Charles Poynton, 2011/2012）[73]，因此，數位電影在處理上則以 1/2.6（或是 1/2.7）冪次律方式，約將影像乘以 0.3675 的數值相乘後進行色彩空間顯示上的修正。

（三）色域和色彩的重現

人類視覺系統能夠正確感知真實世界中相當寬廣的色彩範圍，大約 1000 萬色左右，但顯示系統卻不能提供類似人眼的色彩範圍。影像的獲取、記錄和顯示系統能夠包含的最大色彩範圍稱為色域，且不同的顯示媒體和顯示設備具有不同的色域。

數位電影經由數位設備、透過壓縮和編解碼器的處理，把影像和色彩加以記錄和還原。但是在還原過程中因為資料量的龐大與處理細節的考量，一般透過視覺無損的概念使用。所謂視覺無損是指在影院設置條件下，人眼觀看解壓縮後重建的運動影像察覺不到與原始影像的區別。這些條件包括富有經驗的觀眾做出的評估，以及在標準影院環境中進行大銀幕放映；這適用於實景拍攝和電腦生成影像等各種素材（Peter Symes）。

在所有的色彩還原系統中，色域都是光度值的函數。隨著光度值向白色增加，色度值（x,y）或（u',v'）或（a^*,b^*）（u^*,v^*）可獲得的範圍就會減小，應該要把色域放在三度空間中考慮。一個二度空間座標不足以描述光度依賴的關係，例如 Rec.709*RGB*，是以 sRGB 的色域空間為準。sRGB 的色域表，如表 3-4-3 基於 ITU–R BT.709 規格之三原色色度點與 D65 白色色度點關係表，與色域分布圖，如圖 3-4-4 ITU709 與其他規範色域的相對關係圖所示，在相對光度低於 0.0722 時，可獲

[73] 劉戈三（譯）（2012）。〈數字電影中的色彩〉。Charles Poynton 著（2011）。

得的彩色都是圍繞在以三個基色座標為頂點的三角形上。然而，只有透過紅色和綠色的適當配比，光度才有可能超過 0.0722，但是就會無法顯示純藍。當光度值高於 0.2126 時，純紅色就無法表示，當光度值高於 0.7154 時，純綠就不能展現，而當光度值接近 100%時，只能獲得鄰近白色的小範圍色彩。

表 3-4-3　基於 ITU–R BT.709 規範之三原色色度點與 D65 白色色度點關係表

	R	G	B	White D65
x	0.64	0.3	0.15	0.3127
y	0.33	0.6	0.06	0.329
z	0.03	0.1	0.79	0.3582

較寬的色域和影片調性，是電影攝影敘事上的重要手段，假若不加以選擇的話會壓縮影調和色彩的表現範圍，也會因此削弱故事的敘述表達能力。所以色彩和影調的調整前提，是要每個場景中的視覺元素與故事情節互相配合，調整的需求完全取決於情節。

Rec709 的色彩空間原本是設計給數位電視所制定的色彩標準，在色域上比電影底片的色彩空間狹窄。從圖 3-4-4 ITU709 與其他規範色域的相對關係圖中可以得知，數位電影所規範的色域表現超過

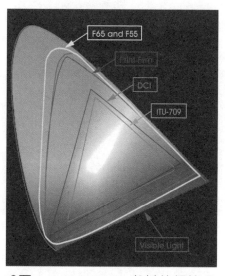

圖 3-4-4　ITU709 與其他規範色域圖的相對關係

資料來源：SONY 官方網站

Rec709 的範圍,因此在拍攝上需要思索影片上映與映演的最終平台是視訊基礎或是電影院的銀幕,例如是數位電視的話,便要進行色彩空間的配合調整。除色彩之外,不同的映演平台在層次調性上的調整也是必須的。

(四)反光強調(Specular highlihgts)與相對光度的處理

底片攝影時要決定標準曝光的重點區域,首先是確認反光強調點。因為電影的影像在進行佈光時的指導核心,就是將影片中的明暗分布經由曝光來加以控制,因此相當依賴測光表。白色卡大約反射 90% 的入射光,這種現象被稱為漫反射白色光度。在陽光普照的戶外,漫反射白色的光度大約在 10,000cd/m² ,幾乎沒有任何監視器可以顯現這種光度值的影像之外,這種強光度也不可在室內進行觀看。通常作家嘗試再現的是一個參考白點、或是最大白點的光度,以期可在展現一幅影像時,能夠大致還原場景中的相對光度。

因此場景光度上的控制與確認另一方面,在數位攝影時多會搭配使用監視器來檢測曝光的結果。假若攝影師習

🎬圖 3-4-5　運用具有示波功能的監視器可以用數值、波峰和波谷來反應影像當中的高低光與暗部的強弱
資料來源:Astro Design 官方網站 [74]

[74] Astro Design 官方網站,http://www.astrodesign.co.jp/english/category/products/video-equipment/waveform-and-professional-monitor-llineup

慣於標準解析（Standard Definition）監視器的亮度分布，將有可能感覺到整體曝光過暗的現象，所以要避免以此方式進行曝光的改變，並且要搭配示波器來分析畫面，然後在全面性的控制上，以景物中級灰對應 60%左右的監視器和示波器來為依據，訂定為標準曝光區（劉戈三，2007）[75]，並以此調整整體景物的亮部和暗部，依據暗部和亮部在示波器上的數值、波峰和波谷，是否在有效的記錄範圍之內，以確保影像的無損記錄。

五、色彩管理

　　色彩管理的任務就是要了解各系統中色彩空間的特性，使不同系統的色彩空間統一起來，簡單的講就是需要保證製作過程中監看的畫面與最終銀幕影像效果的一致性。我們可以把色彩管理的過程看作是色彩在不同色彩空間之轉換的過程，如果不做校正，同一畫面在不同色彩空間下的表現差異很大，在監視器上的畫面與膠片拷貝放映到銀幕上的畫面會有很大差別。不同的監視器以及不同的放映環境都會出現視覺上明顯的差別。

（一）有關數位電影中色彩的表達核心

1.感知一致性（Perceptual Uniformity）

　　視覺對光線的感受和物理光強度之間的關係是非線性的。對比率低於 1.01 亮度級別的光線，人眼便無法識別。也就是說人眼對光度值的差異視覺閾值大約是 1%（Peter Symes）。舉例來說，從最黑（暗）

[75] 劉戈三（2007）。〈數字攝影與製作〉。

到最白（亮）以 14bit 的線性編碼時，就有 2^{14}=16,348 階調，但是人眼的視覺僅能認識幾百個階調的變化。因此，並非所有的電腦和數位影像處理都應該使用線性方式計算基礎，也避免線性編碼效率不彰的浪費。這種貼近於視覺感知的思考，也就是基於人眼對明暗和色彩的感知是非線性分布的現象為基礎。而運用在色彩的記錄與還原，發展成兩種和感知一致的編碼類型，分別是冪次律模式和對數模式。

(1)冪次律模式（Power Law）

　　冪次律模式的編碼，在 40 年代電視系統發明時就被廣泛運用。電視顯示設備是以映像管將電子光束發射撞擊在螢光屏幕上的磷光質塗層來描繪產生影像。電子槍控制電壓與屏幕產生光強度之間的關係，採用的是冪次律方程式（表示為 Y（x）=x a），稱為 CRT 伽瑪響應，這原理就是要用 gamma 校正來修正此乘冪現象的統稱。這類型的編碼也廣泛地運用在數位視訊、MPEG、HDTV 等系統上的影像編碼以及電腦繪圖軟體，而運算位元也從類比時代足以應付的 8 位元，提升到數位電視所使用的 10 位元。在數位電視的 Rec709 色彩空間的記錄與再現編碼上，10 位元冪次律的分量訊號[76]處理比 12 位元的線性分量訊號處理，有較好的影像表現（Peter Symes）。

(2)對數編碼模式（Logarithmic）

　　傳統電影底片的透射率是以光學密度的對數形式進行測量和描述的，也因此在 90 年代 Kodak 公司開發 Cineon 檔案時，沿用其在底片上的對數編碼模式，讓對數值和底片的光學密度成對數比例，並且持續運用在數位電影時代使用的檔案編

[76] 分量訊號（Component），在 HDTV 的規格中，意味著將影像訊號以輝度 Y 和色度訊號 Pb 與 Pr 分別記錄和傳送的方式。也就是在色彩空間中的 YUV 方式。Y, Pb, Pr 的 P 表示 Professional 專業等級，它最高可支援 HD component 分量信號（1920×1080 pixel）並相容 SD。

碼和檔案格式。要讓對數與底片的印片密度成比率，也就是要保持著感知一致性，例如以負片的 0.6 伽瑪所帶來的感知一致性，要和隨後在底片透射率上對數函數編碼相同；一些數位電影攝影機將在對 RGB 三色值的記錄還原上，使用了對數編碼。只是這並未考量到印片密度的伽瑪值，因此並沒有完全對應於印片密度。為了獲得正確及相對應的還原，便要將影像資料在還原時採用可對照轉換的參數來進行編碼還原，例如 SONY 的 S-Log2 gamma，或是 ARRI Log C 在使用上可以經由參數的設定，選擇出色彩對應的調整參數 LUTs，如圖 3-5-1。在此可以得知以 Log C 的編碼模式，最主要的便是在將來的發行上是以底片為主的考量，在顏色找查表 LUTs（Look Up Tables）的對照參數需要選擇底片選項。

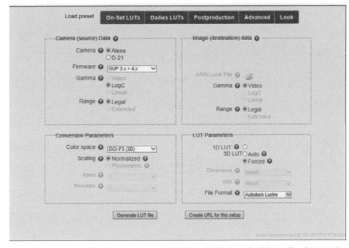

🐭圖 3-5-1 ARRI Alexa 拍攝檔案進行後期工作處理時的 LUTs 設定介面圖例是以 DCI P3 的完成規範，LUTs 的參數是以 Autodesk Luster 為依據
資料來源：圖像摘自 ARRI 官方網站[77]

[77] 摘自 ARRI 官方網站，http://www.arri.de/camera/digital_cameras/tools/lut_generator/lut_generator/

　　進行剪輯工作時的影像顯示，需要將上述的編碼模式轉換進行修正回來到人眼可視的區域。在數位視訊的監視器上是使用攝影機內部的伽瑪校正，這是因視訊的色域表現是以 Rec709 的函數規範，因此編碼範圍最大的亮白之參考數值為 109%，所以編碼範圍最高的 9%可以來記錄高光點，依據 SMPTE 的規範，必須以 1/2.5 的次冪函數，也就是 0.4 加以乘數還原後，便可以在合於數位電視的色域規範可顯示的範圍內顯示，進而保持視覺感知上的一致性。

　　電影底片的負片伽瑪是在翻印時由正片來補償，但數位電影是在暗黑空間中的觀影，和電視是在開放式空間的觀影環境不同，經由 DCI 的規範，數位電影的冪次律函數是 1/2.6，大約是以 0.385 加乘數後可以還原，而且每一色階 RGB 以 12 位元的方式計算便可以獲得非常豐富的影像質感，和相對應的電影銀幕再現的影像保持著感知一致性。

2.對比率（Contrast Ratio）

　　技術性來說，瞬間對比度是原始場景或再現影像中最亮和最暗區域的光度比率，因此對比率是決定影像質量上最主要的因素。暗室的觀影環境對影像的編碼要求，高過於在亮室的觀影環境要求。對比的計算方式是以全白的亮度值除以全黑的亮度值所得的數值，一般是在暗室之中，白色畫面下的亮度除以黑色畫面下的亮度，因此白色越亮、黑色越暗，則對比值越高。這樣的數值表現是影響畫面色彩飽和度及層次感表現的主要因素，對比度越高，畫質越好，且擁有較佳的立體感。因此電影院的電影可以提供給觀眾大約 100:1（約 6 又 1/2 檔）對比率的影像，遠超過於電視機的 30:1（約 5 檔）。一般的辦公室環境大約是 15:1。

3.同色異譜色（Metamerism）的補償校正

色彩隨著光度而減弱是視覺特性之一，在本書的第貳章中針對物體色提及，相對於光源色是發光體自身或是所發生的色光之顏色，物體色則是所謂在本身不發光的物體身上，經由光照射下所呈現出來的顏色。物體光是由所投射的光，和它自身的表面兩個元素所決定，所以在認清色彩時不可忽視光源照射對物體色彩的影響。

通常還原影像時所看到的光度，只是原先所獲取的原始光度的一部分，例如白天的光照度的漫反射白色，可以達到 10,000cd/m^2，也就是每平方公尺 10,000 坎德拉的照度強度。也因為人的視覺和光度的強度關係反映並非線性關係之故，而且還原影像的峰值光度也可能最高僅達到每平方公尺 100 坎德拉的照度強度，所以在還原上會因此特性顯得比實際場景缺乏色彩和反差，而是以視覺感知為引導的還原影像成為電影影像的製作基礎。也就是說，在電影上要透過將場景當中的三色值，進行幂次律函數的變換校正。

例如影像監視器的最高光度值約 100cd/m^2，對比率約 100:1。理論上，視訊監視器對於三色光電壓比的次幂函數值是 2.5（即 1/2.5），約以 0.4 函數相乘伽碼後，即監視器的 2.5 次幂和 0.4 的函數相乘後，反轉變換回 1，這是對於影像感知一致性的最佳表現（詳見本章「對數編碼模式」單元）。但是這樣的組合還需要將同色異譜色的差異進行補償校正，原因是攝影機上的伽瑪校正值是 0.5 而非 0.4，就是考量到要補償校正的原因。因此適合電視的收看環境是在 0.5 次幂和 2.5 次幂相乘後的 1.25 指數，這便是適合在電視收視環境下的補償校正。也就因為如此，在暗室環境下觀看家庭影院時，監視器伽碼便會調整成 2.6 或 2.7 幂次。

在電影院的觀看條件下，底片的觀看指數需要以 0.6 伽瑪來校正，而正片（拷貝片）的伽瑪校正是 2.5 的關係，因此補償校正上則是以 0.6 來計算，因此可得 0.6X2.5=1.5 的校正指數。同樣地在數位電

影的製作上也採用相同的校正指數。

4.色域（Color Gamut）

　　色彩科學上，能夠重現任何三原色直線邊界內顏色的區域稱為色域（Matt Cowan & Loren Nielsen, 2011/2012）[78]。在所有的色彩還原系統中，色域都是光度值的函數，隨著光度值向白色增加，色度值（x,y）或（u',v'）或（a*,b*）（u*,v*）可獲得的範圍就會減小，所以應該要把色域放在三度空間中考慮。一個二度空間座標不足以描述光度依賴的關係；例如 Rec.709RGB，是以 sRGB 的色域空間為準。sRGB 三原色的色域如表 3-5-2，色域分布圖如圖 3-5-4 所示，在相對光度低於 0.0722 時，所獲得的彩色都是圍繞在以三個基色座標為頂點的三角形上。然而，只有透過紅色和綠色的適當配比，光度才有可能超過 0.0722，但會造成無法顯示純藍的結果；當光度高值高於 0.2126 時，純紅色就無法表示，當光度值高於 0.7154 時，純綠就不能展現，當光度值接近 100%時，只能獲得鄰近白色的小範圍色彩。Rec709 的色彩空間原本是設計給數位電視所制定的色彩標準，色域比電影底片窄，也遠比 DCI 所訂定的色域空間狹小。

表 3-5-2　基於 ITU–R BT.709 規格之三原色色度點與 D65 白色色度點

	R	G	B	white D65
x	0.64	0.3	0.15	0.3127
y	0.33	0.6	0.06	0.329
z	0.03	0.1	0.79	0.3582

[78] 劉戈三（譯）（2012）。〈放映〉。Matt Cowan & Loren Nielsen 著（2011）。

　　有關色域部分，除了需要參照本章的「色彩空間」單元之外，在 2013 年時，SMPTE 推出了一套新的色彩空間系統 ACES。ACES 全名為"Academy Color Encoding Specification"，可譯成美國影藝學院色彩標準，也就是美國影藝學院所訂定的色彩標準，已獲得 SMPTE 規範審查與公布[79]。ACES 是把來自各種不同管道的影像素材，經由影藝學院的研發小組研發相關的函數，從攝影、剪輯、套片和調光、發行與上映等容易發生色彩管理失誤的狀況，經由一貫方式的工作流程，所建構出一套包含所有工作平台的色彩空間。

　　ACES-RGB 採用的數據資料處理模式，是以每秒 16 位元（bit）的浮動運算，從-65504.0 到+65504.0 寬廣的動態範圍來進行色彩空間的表現。表 3-5-3 是 ACES 三原色色度點和白光點關係表。

▤表 3-5-3　　ACES 三原色色度表與白色色度點關係表

	ACES-Red	ACES-Green	ACES-Blue	White Point
CIE x	0.73470	0.00000	0.00010	0.32168
CIE y	0.26530	1.00000	0.07700	0.33767

資料來源：〈SMPTE&アカデミー色符号化仕様（ACES）の概要〉[80]，
　　　　　作者整理製表

　　ACES 色彩空間的編碼特徵共有三大項，分別是提供攝影時所記錄景象的全色域，高達可以進行 30 檔的動態範圍編碼能力，精準無誤的灰階表現（George Joblove, 2013）[81]。

[79] ACES 系統，被定義為 SMPTE ST 2065-1，也獲得 2012 年艾美獎的最佳工程技術獎。

[80] 川上一郎（2012）。〈アカデミー色符号化仕様（ACES）の概要〉。

[81] George Joblove (2013). *ACES–The Academy Color Encoding System-A new foundation for motion picture production,mastering, and archiving in the digital age.*

　　搭配表 3-5-3 和圖 3-5-4 CIE1931x 與 ACES 及其他色域關係圖來看，ACES 色域完全涵蓋了迄今的所有影像設備所得以產生的影像三原色的界線。這將可以有效地提供數位電影製作上攝影機拍攝時所有可能的設定、剪接機與套片調光和數位拷貝壓製上全域式的色彩空間之參照基準。

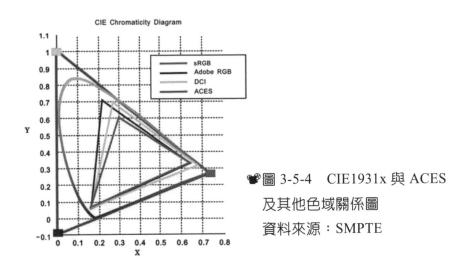

🎬圖 3-5-4　CIE1931x 與 ACES
及其他色域關係圖
資料來源：SMPTE

（二）拍攝時的色彩管理

　　色彩管理系統是以 CIE 色度值的基礎作為衡量各種系統之間影像特性的唯一客觀標準。在此規範中各個系統發展出與 CIE 色度相對應的特性描述文件（profile），並藉此實現各不同系統軟體和展演平台在相同影片的色彩表示上的銜接。一開始，數位電影的色彩管理是為和底片互相比擬，因而使得數位攝影機和放映機都具備底片的某些屬性，但是底片的正片成像上即便有不同的底片製造商，在完成放映拷貝的過程上都需要經過沖洗印及配光等工藝程序，因此採用減色系統，可以產生明亮和深層的合成色，如品黃、青和洋紅色等。相對於此，數位方式則是加色系統，可以生成明亮飽和的紅、綠、藍等，因

此兩者之間的色彩空間基礎是相異的。

　　數位電影製作興盛的當下，電影作者和後期公司都衷心寄望可以有一套有效的色彩管理方式。這是因為電影作者在現場所觀看到的影像，往往和影片完成後有極大的差異。究其原因是因為在製作時，忽略不同的製作方式，不同的攝影機或監看設備，都需要針對色彩空間的轉換上產生的差異進行銀幕補償的需求。假若沒有根據數位電影成像的差異，進行適當的調整和改變觀看與製作思維，容易造成電影上映後無法受到觀眾青睞的失敗原因。例如國內電影《灰色驚爆》（The Gray, 2002）曾因電影調性有嚴重失準而重拍許多段落，結果仍然不盡理想。拍攝現場若對於展演平台進行準確的思考，才得以延續和實現電影作者在電影上的創作思維。

　　數位電影製作使用的攝影設備種類繁多，也因此產生相異的數位負片（digital negative），如 RAW 檔或是其他編碼方式的檔案，而各廠牌設備的檔案格式皆不相同。此外，後期工作也存在各式各樣的工作系統、設備和軟體，並可能依據不同的用途如動畫和特效等的電腦生成圖像，在來自不同廠家系統和平台上進行影片的融合需要。因此各系統之間的影像特性與內部資料的顯示不易在進行檔案交換保持統一性或是單一的格式化，這和底片因為使用統一規範，色彩經由中間正片（intermediate positive，簡稱 IP）和中間負片（intermediate negative，簡稱 IN）的轉印得以保持製作轉換上的統一性（uniformly made）不同（George Joblove）。因此，如何使各系統之間相互配合，解決相異平台、檔案模式、檔案複製和轉換、以及展演方式之間的色彩標準及互換，提供數位電影製作的各個工作流程所需要的攝影機設定、檔案方式管理、設備與調整和映演時所需的各階段上，保持色彩空間的一致性是急迫和必要的。

　　如同前述，數位製作設備的系統多樣造成難以使製作單位採取單一規範，造成了數位電影製作上的一項考驗。加上各顯示系統也有不

同的色彩空間,造成需要因應不同的展演平台的色域表現,進行適當的調整和對應,以便得以在相異的平台上,保有電影創作時的想法。數位電影的製作上,色彩管理原則其實應該沿用在底片電影時代的觀念,區分為拍攝期與後製作期。在此針對拍攝期的色彩管理進行論述,有關後製作期部分請參閱本書的第肆章的「後期製作工藝」。

　　拍攝時的色彩管理,意味著攝影當前便進行周延的影像表現思考。色彩空間的一致性在底片時代雖有地點或是沖印廠的不同,但是方式與方法採用的基準是相同的。拍攝時以反光率 18%的中性灰卡,來確定拍攝當下的正常曝光後,便可以在底片的各種轉換過程中,以此為基準保持一致性,在電影配光的過程中進行光影調性的創作性調整。另一方面色彩的統一也以相同的原理,以 Kodak 的色卡進行每一場景佈光完成後的記錄拍攝,使電影的色彩在後期配光工程中進行調光工作時的參考依據與色彩記錄。當電影製作進展到數位中間(DI)處理的階段,每一場景的色卡更顯重要,原因便是要進行影像的色彩管理,依此可以在拍攝當下將場景的標準色彩所展現出來的狀況,制定成為影片一貫的 LUTs 色彩找查表,作為所有的工作流程中日後有需要進行色彩校正與調整時的客觀參考依據。

🎬圖 3-5-5　數位電影色彩管理概念圖
資料來源:作者繪製

　　數位電影的色彩管理概念之建立,可以參照圖 3-5-5 數位電影色彩管理概念圖所示。色彩管理必須要考量到景物經由影像感測器的感光後進到攝影機內,並轉換成檔案的變換系統為先,此時要注意的是檔案所被轉換與編碼的格式,也因此,當以 RAW、Log 或是 MPEG4/ AVCHD、QuickTime,

以及 REC-709 等模式轉換時，色彩空間便隨著有轉變。

　　緊接著，便是將檔案進行後製工作時的轉換，例如進行數位沖洗後所產生的工作樣片（dailies）時色彩空間的轉換，以及進行套片（confirming）或是特效合成（VFX）後的色彩空間轉換之參考。最後便是轉印或是轉換成為數位電影拷貝（Digital Cinema Package，簡稱 DCP），或是在數位電視廣播節目、藍光 DVD 或網路串流等，不同展演平台上的色彩空間轉換。以上這些，在進行數位電影製作時應當要有正確的認識，才可以將電影中對光影色彩的創意進行一貫的保持。

　　在上一節色域單元曾提及，甫獲 SMPTE 認證的 ACES 的色彩空間，是因應此需求研發出一套重要的數位電影製作的色彩管理參數，也已經逐漸在拍攝後的數位沖洗和套片與調光系統中內建更新的方式。ACES 的使用概念，是在影片製作時需要確實依據未來的展演平台訂定適當的色彩空間參數，在輸入端必須要依攝影機選擇拍攝模式以及未來的完成影片展演平台。

　　在此概念下，若以 RED EPIC 的拍攝為例，便可以直接進行 ACES 的色彩管理。這樣的處理方式，整理出圖 3-5-6 以 ACES 為依據的電影製作上色彩空間管理流程的流程圖。IDT 的拍攝檔案是以 5K 3:1 的 RAW 格式，將檔案在拍攝現場監看時，便將未來的完成影片之色彩，進行在展演平台上有共同的色彩空間之設定狀態，而以此設定基準，在所有工作流程上成為標準。這樣將促使電影影像製作中，保持創新思維的一貫性，而不會受到不同的工作流程，監看平台和檔案轉換的影響。

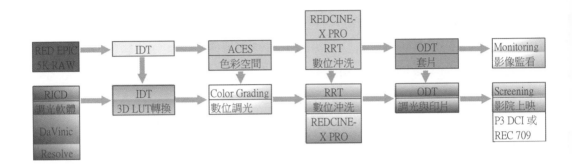

🎬圖 3-5-6　以 ACES 為依據的電影製作上色彩空間管理流程圖

資料來源：作者繪製

　　圖 3-5-6 中的 IDT，是 Input Device Transform；RICD 為 Rerence Input Capture Device；RRT 則是 Reference Rendering Transform；ODT 是 OUT Device Transform。所有的影片檔案，都在一個以輸出端為最終考量的核心上，進行思考溯源到拍攝當時的要件，因而得以在所有可能產生色彩空間轉換、監視要件改變時，一致性失準的疏忽得以避免。這樣的模式，富士軟片公司以 ACES 的規範為依據，開發了一套硬體的管理程式，稱為"IS-100"。這是一套硬體內含所有軟體設定的色彩管理工具。日本電影《腦男》（The Brain Man, 2013）是第一部採用這套系統進行從攝影到後期調光色彩管理的電影。《腦男》因為預計完成的影片中有許多的色調調整需求，因此會經常在不同的拍攝環境與相異的美術陳設中拍攝。這套現場色彩管理的訴求點，就是為了要滿足導演和攝影師能確實掌握所拍攝的素材，在電影完成時和所構思的影像相同，所以這套系統的最大功能在於協助創作電影時保持影像色調和光影的可變化和統一性。

　　《腦男》一片是以 ARRI RAW 的原生檔方式記錄。現場為了要和電影完成與上映銀幕的影像進行影像對應，使用"IS-100"把從攝影機送出的訊號進行影像調性的調整之參數，經由 iPAD 的操作介面，把

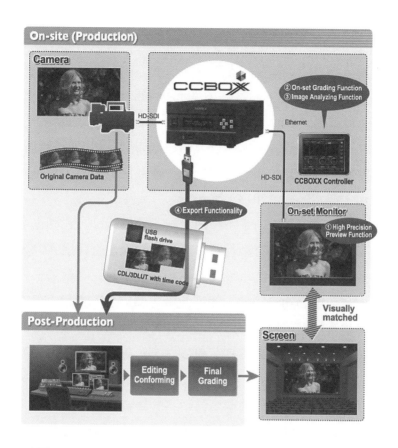

🎬圖 3-5-7　Fujifilm IS-100 色彩管理系統工作概念圖
資料來源：Fujifilm Japan[82]

色相、高低光和影像調性的創作調整結果等，以即時的參數方式匯出到現場的所有監視器並使所有設備完全對應。這些數據也隨後完整傳送至後期的工作平台，以利數位特效、合成與調光進行比對和創作參考。數位設備的拍攝環境中，能否把數位攝影機的解析和色彩深度盡

[82] Fujifilm 日本官方網站：http://fujifilm.jp/business/broadcastcinema/solution/color_management/is-100/。

情發揮，往往都是攝影師所思考要突破的。在這系統中會依據所使用
的攝影機特性，給予數據和表頭或峰值等表示方式等的顯示參考，並
且可以馬上將記憶體中的儲存影像和現場影像進行比對參考以便確
認。加上可以匯出 html 形式的 One Day Report 的工作報表，讓所有後
期人員都可以確實理解到現場每一個鏡頭的拍攝狀況，藉由統一的色
彩管理體制和資料的共享，建立起另一種數位電影製作時色彩管理的
工作流程（櫻井隆行，2013）[83]。

　　色彩管理的工作，若是不運用上述的系統協助，我們也可以在拍
攝時依另外的輔助方法來執行色彩管理。無論是否採用 ACES 的色彩
空間，或是要運用不同的影像感，在拍攝時便可以在軟體上先進行拍
攝後影調和色調的初步設定，並將此設定儲存為一檔案，再將這組視
覺色彩的檔案經攝影機內部讀出後，往後的拍攝便可依這樣的設定為
基準，達到拍攝端的色彩管理。以圖 3-5-8 為例，在 RED 的 R3D 檔
案以現場拍攝一個測試片段，導入本身的數位沖洗軟體"REDCINE-X
PRO"後，在 Look Image 的選項當中將詮釋資料（metadata），進行影
片色調光影的喜好設定，以 RMD 檔案格式存檔後，再將此檔案攜至
攝影機內部進行設定讀取，所拍攝的影片色調和在監視影像上所感知
的光影便會一致。

[83] 櫻井隆行（2013）。〈富士フイルム Image Processing System IS-100 を初め
　　て使用した映画「脳男」撮影現場に於ける色管理システム事例〉。

☙圖 3-5-8　以攝影機的數位沖洗軟體進行拍攝調性設定的
初步色彩管理操作例（黃線框內部的設定）
資料提供：南方天際影音娛樂

六、數位電影的幾項思考

（一）追求影像解析度的迷思

　　人類視覺對影像細節的識別能力是有限的，如果影像尺寸太小，
像素結構超過了人眼可識別的能力，資源就浪費了。電影是以電影院
的上映為主要終端的發行平台。而究竟 4K 影像在甚麼尺寸的銀幕上
放映，精細的解析描寫能力才會被觀眾查知？人眼的視網膜黃斑部有
能夠感知色彩的視覺錐狀體細胞，人眼要分辨外界物體距離最小的兩
個點，必須刺激兩個不同的錐狀體細胞興奮，且這兩個興奮的錐狀體
細胞中間必須間隔一個沒受刺激的錐狀體細胞。正常情況下，人眼能

分辨出兩點間的最小距離所形成的最小視角為 1 分視角[84]，也就是說，在結點處所夾角定為 1 分視角，故人類最小視角的單位是 1 分視角。

12米

61.9°

6米

10米

🐭圖 3-6-1　4K 影像放映時銀幕適當寬、高度比例圖

　　衡量銀幕上的影像品質是由亮度、銳度、對比度、解析度、畫面放映速率、顏色準確度、統一性和許多其他參數來綜合定義。4K 只對其中一些參數產生影響，它只是影像品質難題上的一部分（Tom Bert, 2011）[85]。4K 晶片是略大於 2K 晶片，這意味著可以將更多的光，通過光學系統得到更高的光學效能。

[84] 所謂視角就是由外界兩點發出的光線，經眼內結點所形成的夾角。
[85] Tom Bert (2011). "4K resolution: more than meets the eye".

　　4K 圖像，即像素結構為（4096×2160）的數為影像，一幅 4K 影像含有約 885 萬個像素；從像素總量來說，4K 影像是 2K（2048×1080）影像的 4 倍。數位電影製作的關鍵環節就是將連續的模擬信號轉換成離散的數為信號，那麼根據奈奎斯特取樣定理—離散信號的取樣比，若低於連續信號最高頻率的兩倍將造成其還原出的模擬信號產生混淆失真，在數位影像中混疊現像的顯著表現就是影像邊緣鋸齒化，或是網狀與線條的混雜化。因此，增加像素數也就是提高取樣頻率能夠減少失真的混疊現象（aliasing），可使影像變得更加柔和細膩。

　　以視力為 1.0 的人為例，在 10 公尺的距離上能分辨出的兩個點之間的最小距離為 10000mm*tan（1'）-2.9mm。以此推算能夠辨識 4,096 像素的影像清晰時銀幕寬度最小為 12m（見圖 3-6-1）。此時的視角為 2*arctan（6m/10m）=61.9°。而人類視也的角度通常為 40~50°，注意力集中時還要縮小到約 15~30°。目前電影院普通廳銀幕寬度一般在 8 到 10 公尺左右，無法滿足 4K 圖像的最小面積需求，因此若要放映 4K 影像，最好配備寬度在 12m 以上的銀幕。雖然 12 公尺以下的銀幕以可以放映 4K 影像，但此時像素結構已超過人眼分辨閥值，體會不出 4K 解析度的優勢。所以在拍攝端和上映端的互相對應，在數位電影時代亦更需要多加考量。

（二）數位電影的色彩

　　彩色影像成像的基礎，除了曾有以負片方式轉印在塗有藍綠紅的明膠玻璃上進行短暫的色彩還原的方式之外[86]，電影底片的色彩在

[86] 法國人 Louis Cucos du Haron，在鏡頭前加上紅、藍、紅三色的明膠，當三塊玻璃疊在一起時，產生令人驚異的彩色幻燈片效果，但是卻因為材料的揮發性，影像皆無法久留。

1935年以前是都是以手繪著色和調色法（tinting）來上色。歷經法國百代公司在印製放映拷貝上的板模套色工藝持續被使用約20年後，1932年美國特藝彩色公司累積了以往所開發的Technicolorsystem1~3 system的基礎，研發出可以同時記錄三條不同色彩的底片技術－三色染料轉印技術Technicolor1 System 4（The American widescreen Museum, n.d.），迪士尼的動畫電影《花和樹》（*Flowers and Trees*, 1932）則是第一部使用這種三原色工藝的彩色電影。直到1935年德國的AGFA公司才研發出單條多層的底片技術、並使用在正片的色彩成像上。1950年柯達伊士曼公司成功研發出不需使用特製攝影機的多層彩色技術底片，也因此而大幅提升彩色影片的製作量。隨後的富士（Fujifilm）和柯達分別在底片上行低感光度的改善、低照度的實現與感光粒子細緻化和靈敏度的提升，使得電影底片因為新科技而不斷改良，如高感度底片的發售和T顆粒扁平鹵化銀粒子的問世。至此，電影底片的選擇和使用，完全由市場機制決定。換言之，產品的研發能力與供應鏈的商業競爭力，成為了底片能否受市場青睞與否的關鍵要素。

　　再以本章的圖3-1-8、3-1-9為例來說明，彩色負片中，三層藍、綠、紅的感光乳劑分別記錄了不同的景象物的形體與色彩。經過沖洗後，原來的底片顆粒上之耦合體會保留以層疊的方式排列成品黃、洋紅與和青色等透光乳劑，記錄著原本景象物的負像（明暗相反或色彩互為補色的影像），而在轉印製成正片時便可獲得原景象物的正像。事實上，每一種色彩都由超過三層的塗層（快，中，慢）來記錄整個場景，從最深黑的暗部層次到最明亮的亮部層次，也就是亮度範圍，提供了相對優異的曝光寬容度，這三個組成要素同時也讓底片有著最佳的色彩表現，反差與色調還原。在每個乳劑層中，彩色耦合體以極

細小的油滴狀分散在鹵化銀晶體周圍。也就是因為上述這些結構性的差異，數位技術無法如底片般，同時具備感光和記錄的功能。這特徵是數位感光工業一直以來亟欲突破的瓶頸。

肆

後期製作工藝

> 　　剪接對於整體影片在風格統御上，是全片結構與效果的關鍵。剪接對於影片的形式，效果的貢獻、對觀眾的影響，非常巨大。因為觀看電影時，一個鏡頭便是影像時間、空間、構圖的連續片段。
>
> 　　　　　　　　　　——David Bordwell & Kristin Thompson[1]

　　電影的傳統後期工藝包括工作毛片的整理和準備、剪輯、聲音處理、合成特效、套原底、配光與印製上映拷貝等，通常由後期製作專業人士在各階段負責。無論技術上術語的稱謂如何，電影的後期工作並不是在電影拍攝結束後才開始的。精確地說，後期工作是和拍攝過程同時進行的。即便在製作方式的數位化進展過程中，這種階段性展開的步驟也幾乎沒改變。在這個工藝流程上的每個階段，都存在高度技術性，也同時具備豐富的創意特性，依據電影最終欲呈現的想像，進行修改和調整，更是一項需要熱忱的工作任務。

　　簡單地說，整個電影的後期工藝流程，就是將在外景或攝影棚內所拍攝的影像素材處理成為電影的工作總稱。底片拍攝的後期工作，包含了沖片、數位中間、印片、後期剪輯、聲音的事後配音、音樂錄

[1]　曾偉禎（譯）（2007）。《電影藝術：形式與風格》。David Bordwell & Kristin Thompson 著（2006）。

音、混音、所有的影像轉印、聲音拷貝等變換處理。相對地，在製作數位化之後，上述所有後期工作模式都開始以檔案格式來互相進行作業。而數位電影的後期工作，也依據底片模式的後期工藝所需，搭配使用設備的調整以及依據工作需求進行檔案轉換或運算。整體來說，後期製作流程是既複雜又重要的。

利用電影形式來完成想像力的視覺性展示或是奇幻思維的再現，早已超越了電影最初期的現實性描述。在想像更見開闊的時代，天馬行空的夢想得以在電影中實現。然而，歸功於電影製作技術成就不斷進步之同時，現代電影製作技術和工藝流程也正大幅度的改變。大抵來說，後期製作流程上可以分為傳統底片與數位製作流程。在以底片拍攝輔以數位後期的工藝流程上，因為各階段採用數位設備的差異，又可分為數位技術與數位中間的流程。如魯迅所言「好文章是改出來的」之比擬，電影的後期製作工藝不斷改進中。

一、傳統與數位技術混用的電影後期工藝

圖 4-1-1 為傳統的電影底片與使用部份數位技術的電影後期工作流程圖。在這工作流程中，可以再依據不同的目的和製作規模來做選擇。最初的電影後期工作僅需要將要使用的畫面內容的不同鏡頭組接起來，因此工作流程極其簡單。紅色箭號代表最直接的電影後期製作，將熟片沖洗後直接轉印成工作毛片（拷貝）；藍色箭號的流程則為傳統完整的電影底片製作，也是尚未借助任何電子設備的工作。而綠色的流程則是借助有數位技術的電影後期工作。

這幾種工作方式，都是以底片為基礎的後期工藝。沖印廠會將沖洗後的底片進行翻印拷貝或複製，使原底版本不會受到損害。經過處理之後，首先印製提供給劇組人員進行拍攝結果檢視用的影片，稱為

工作毛片（dailics）。這份工作毛片便是工作拷貝（work print），提供剪接師進行影片第一個鏡頭組合的工作。原底版本直到最後進行整合時都不會使用，因此底片本身受損的機會可以降至最低。

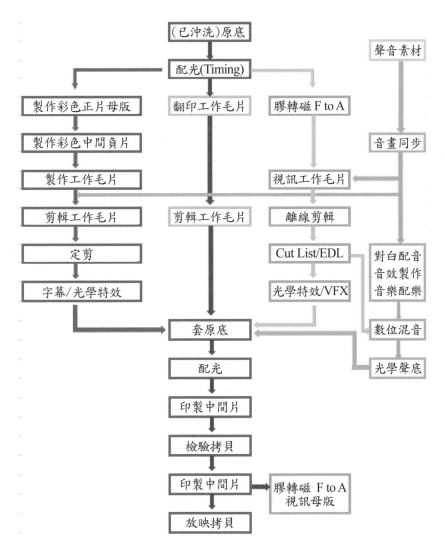

🎞圖 4-1-1　傳統底片與使用部分數位技術的電影後期工藝
資料來源：作者繪製

　　這樣的工藝流程在 70 年代起廣泛利用膠轉磁（Film-to-Video Transfer）技術，這項技術是經由膠轉磁（Telecine）的設備，把底片轉換成為電子視訊的工作流程。這就是如圖 4-1-1 中綠色框與箭號中的膠轉磁技術。透過膠轉磁的技術運用，底片上的影像能以飛點掃描（flying spot scanner）或是 CCD 掃描的方式轉換成為視訊影像（video），並將此訊號記錄在線性（linear）的錄影帶（video tape）等載體後，在線性剪輯設備上進行線性剪輯（linear editing），而非採用如 Steen Beck 底片剪接台的剪輯設備。

（A）陰極射線管（CRT）

（B）光子束

（C）及（D）分色鏡

（E）（F）（G）分別是紅綠藍色感應的光電倍增管

🎬圖 4-1-2　飛點掃描式膠轉磁原理

（A）氙氣燈泡

（B）底片

（C）及（D）稜鏡和/或分色鏡

（E）（F）（G）分別是針對紅綠藍光感應的 CCD

🎬圖 4-1-3　CCD 掃描式膠轉磁原理

　　這種轉變造成的便利性需求，和當時的電視節目發展有密切關聯。電視廣告影片（commercial film）與電影製作模式相當雷同，也是一項集高度財力、物力與人力的商業產物。在數位製作方式發達之前，電視廣告絕大多數都以底片拍攝。然而，由於電視廣告的展演平台是電視螢光幕而非電影銀幕，傳送和播映都是電子憑介，拍攝完畢的底片的後期製作便直接轉換成電子訊號的視訊母版（video master）以支應電視播映節目的製作需求。因此，一般而言，以底片拍攝的廣告不需要把原始底片拿來剪接，沖洗後的原底片多束諸高閣。

　　這樣的技術成為電影後期製作發展上非常重要的一種運用途徑。配合底片片邊碼（key code）和時間碼（timecode）的雙重比對，以視訊毛片（video dailies）代替工作毛片剪接的模式，成為電影後期工作中非常重要的環節。片邊碼對電子後期製作，例如過帶過程（up/down convert）及非線性剪輯（non-linear editing）也有很大的影響。無論電影最終是以底片還是數位發行，利用片邊碼都是一個高效率的方法（Kodak, 2007）[2]。底片過帶過程轉為剪輯用的視訊毛片，聲音也會被同時或分別轉移。而底片上的片邊碼會在過程中被條碼閱讀器（reader）記錄下來，它跟視訊的連結便可以經由時間碼產生關聯。

　　由於膠轉磁的工作流程進入底片的後期工作端後，所產生的視訊訊號可以在線性剪輯平台進行剪接，因此在剪輯結束後可以輸出各個剪接點的訊息。這種訊息被稱為剪輯確定表 EDL（Edit Decision List）檔案，相當於底片剪接上的 Cut List。這階段的工作在視訊剪輯上稱為離線剪輯（off-line editing）。在廣告影片的製作中，數台的錄影帶剪輯設備經由讀取 EDL 檔案，將原始素材的影片完成最終剪輯，這個階段的剪輯作業稱為線上剪輯（on-line editing）。

[2] Eastman Kodak（2007）。《電影製作指南》。

　　假如剪接的工作完成是為電影的剪輯時，完成離線剪輯後所得的 EDL，必須藉由人工方式尋找底片上所對應的片編碼段落的影像所在的原始負片（OCN）後，再把電影底片的原底進行負片剪接。這一個複雜的環節是以人工方式完成的，稱為套原底。而針對整體畫面的色彩和影調進行調整的配光工作，便是在光線對負片進行照射時，調整三色光的強弱，進而修正影片的色彩和光影調性，此階段也是一項重要的創作工作。待完成了檢查印製出的檢驗拷貝無誤後，再與聲片進行疊印，並製作成發行拷貝的母版。

二、非線性剪輯工作流程的確立

　　隨著科技發展，類比（analog）記錄訊號設備被數位（digital）訊號記錄方式逐漸取代。同時，隨著視覺特效的普及，線性剪輯也逐漸被非線性剪輯的工作模式取代。視覺特效運用的是數位訊號，而非線性剪輯使用數位檔案，即便數位影像還無法直接成為電影的格式，但是它和電影製作的關係則是越見密切。

　　非線性剪輯延伸自電視後期製作離線剪輯方式，以最大光號把底片轉換成為數位檔案後，再經由擷取裝置（capture），把影像訊號實時地轉換成為電腦數據的訊號，便可以在非線性剪輯系統上進行剪接。1980 年代，美國黃金檔的電視節目約有 80%是以底片拍攝和剪輯而成，雖然 1984 年 Pacific Video 公司[3]發展了一套電子沖印模式，電視劇《Frame L. A.》仍因為剪接師熟悉線性底片的剪輯方式而不採用，而相反地環球電影的《Muredr She Wrote》（1984）影集，就完全不採用

[3] Pacific Video 是一家位於美國加州的視訊剪輯系統設計和發行設備製造商。

底片剪接，而以新的電子方式進行剪輯。在一些電子剪輯方式的逐步發展下，1989 年由 Avid Technologies 公司公布了一套名為 EMC2 的實用型非線性剪輯設備。以非線性剪輯設備而言，這種電子和數位後期製作的革命，因為壓縮而產生影像的質感不佳，所以被稱為是種電視現象（Leon Silverman, 2011/2012）[4]。到 1992 年時，Avid 公司便佔有了非線性剪輯市場的大部分佔有率。到 2000 年時，幾乎所有電影的剪輯工作都是以非線性剪輯進行作業，也就是針對工作拷貝所獲得的數據回套到原底的模式。

三、數位中間技術（Digital Intermediate）

20 世紀 80 年代末，電影逐漸時興以電腦來完成視覺特效（VFX）鏡頭。在拍攝和放映皆使用底片的前提下，視覺特效的製作就必須要以底片－數位－底片的方式製作。而這一個思維影響了電影製作工藝非常深遠（朱宏宣，2011）[5]。緊接著，電影更是往奇觀影像的摸索、擴大和無限展延的方向前進，一邊使創作者的想像得以實現，一邊也讓觀眾瞠目結舌地沉醉在光影效果中。

運用電腦技術實現電影視覺特效的歷程，大可略分為 1960~1989 年與 1990 年代之後（ISAAC V. KERLOW, 2003/2006）[6]，而這是由藝術家和電腦工程師間不斷磨合下的產物。這變化剛好與電影製作數位化的進展相吻合。視覺奇觀的電影正試著從光學轉換合成效果的框架

[4] 劉戈三（譯）（2012）。〈新的後期製作流程：現在和未來〉。Leon Silverman 著（2011）。

[5] 朱宏宣（2011）。〈淺談電影後期製作流程的演變〉。

[6] 葉怡蘭等（譯）（20006）。《3D 電腦動畫及數位特效》。ISAAC V. KERLOW 著（2003）。

開發出優於以往的視覺效果。最為顯著的是因為《2001 太空漫遊》（2001: A Space Odyssey, 1968）廣受好評的特效品質，鼓舞了喬治盧卡斯要在《星際大戰》（Star Wars Episode IV: A New Hope, 1977）一片中創建出更逼真與複雜的戰鬥場面，片中使用許多傳統特效如光學技巧、遮罩繪景、模型、特殊化妝、特效動畫和煙火效果等，並且都有上乘的表現，達到電影中的飛船戰鬥影像的實時動感，讓他知道接著的電影必需要借助眾多的影像元素，並且無法使用當時的屬於光學合成的單次遮罩特效處理，便將電腦與攝影機連接在一起，用以記錄並精確重複攝影機每一步運動及鏡頭參數變化，所以自行開發出能夠精確重複攝影機動作的攝影機控制裝置 Motion Control（Jeff Stephenson & Leslie Iwerks, 2010）[7]，建立起運動控制裝置的雛形。因此，真正意義上的數位化技術參與製作始於喬治・盧卡斯的《星際大戰》（朱梁，2004）[8]。

　　隨後的科幻電影《第三類接觸》（Close Encounters of the Third Kind, 1977）、《異形》（Alien, 1979）等也相當程度地運用電腦數位合成。另外，《電子世界爭霸戰》（TRON, 1982）完成了包括 15 秒鐘的電腦動畫鏡頭和 25 分鐘的電腦合成動畫場面。有學者認為該片開創了 CG 製作電影的新紀元（朱梁），標誌著數位技術在電影創作上的應用又向前走了一大步。詹姆斯柯麥隆在 1989 年推出的《無底洞》（The Abyss）中以 CG 效果製造出水柱轉換人臉的奇趣，引導其後《魔鬼終結者》電影中生化機器人的問世。而 1991 年推出的《魔鬼終結者 2》（Terminator 2: Judgment Day, 1991），則是首部成功使用電腦合成特效的電影。電影表現已經無所不能，唯一的制約是人們的想像力。從

[7] Jeff Stephenson, Leslie Iwerks &, Director, Leslie Iwerks (2010), In Produced Leslie Iwerks, Jane Kellly Kosek, Diana E.Williams. "Industrail Light & Magic-Creating the possible", Meridian, Colorado: Enco HD.

[8] 朱梁（2004）。〈數位技術對好萊塢電影視覺效果的影響（一）〉。

此,電腦生成的影像在好萊塢大行其道,恐龍、外星人、龍捲風、和小行星紛紛登場,人們可在電影中看到前所未見的神奇畫面。因此,依據朱梁所言,《魔鬼終結者2》的問世宣告了數位特效強力發展時代的來臨。

數位中間處理(Digital Intermediate,簡稱DI),就是以膠片拍攝為基礎的電影製作技術,是將完成沖洗的底片,經由掃瞄機將影像轉換成數位檔案資料後,再進行影像後製作工作的總稱。它是種為了要完成電影院上映用的底片,包含數位電影、數位影像在內的所有發行格式在動態(顯現)範圍與色彩再現、解析度上都能充分表現的一種數位電影母版(Digital Cinama Master,簡稱DCM)的製作方式。相較於此,1080/24P錄影方式的數位電影母版製作,依然是種無法與底片後製作處理相抗衡的模式。數位中間處理是統合了柯達的彩色技術所產生的高解析數位系統,首要目的是要把底片在化學發展與經驗所結成的後期處理技術,保持其一貫性、平行轉移到電影的後期處理(中村 真,2005)[9]。這種融合高畫質表現的底片攝影與彩色分階及影像合成的數位技術,是能夠將電影的視覺效果發揮極致的製作方式,至2008年止,此作法在國內也已逐漸普及[10]。

數位中間處理過程中,首先要完成的便是將沖洗過後的底片掃描成為數位檔案。早期的底片掃描機掃描速度,每一格35mm全幅的4K影像(4,096mmx3,072mm)需要6秒。目前的掃描速度已經進展到每秒可以掃描24格全幅35mm的2K影像(2,048mmX1,536mm),或是6格4K(4,096mmx3,072mm)的影像(Leon Silverman)。掃描底片的處

[9] 中村 真(2005)。〈新たなリアルタイムレコーディング技術のご紹介~ IMAGICA レコーダー realtime~〉。

[10] 作者調查中,國內台北影業為例,自2001年起迄2008年8月總共經手全部或是部分DI的影片共有21部。

理速度成長乍看雖然快速，但事實上數位中間片的概念與作法的形成並非一蹴可及，而是經過多年在相關技術觀念累積之下才達成的。大規模積體電路技術的成熟影響了數位中間片的製程，而底片掃描、載體之記錄容量、電腦運算速度的大幅躍進，加上數位調光、校色的概念，大大地影響了數位方式成為電影製作中的核心技術。傳統的電影特效在此之前，皆是經由光學特效的合成來進行。

《魔鬼終結者 2》一片後的電影合成幾乎不再使用光學印片的方式。迄 1980 年代止的電影影像合成，主要以 SCANIMATE、Ultimatte 與光學印片機來完成。電子影像則是以去背專用的影像切換機來處理。由於非線性剪輯的普及，目前幾乎都可以利用電腦來製作合成影像。也因此類比膠片影像在使用數位合成處理時，必須利用掃描機將影像製碼成數位檔案資料。但是經掃描過後的影像會產生與底片調整曝光過度或不足的情況，因此逐步發展出數位調光系統。由於數位調光系統可以激發創作者發揮創意想像的手段，因此在電影製作上的需求與日俱增。

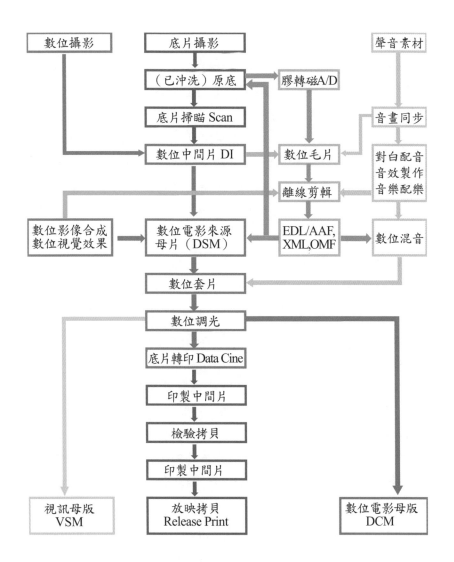

🎬圖 4-3-1　電影數位中間技術工藝流程

資料來源：作者繪製

（一）底片拍攝的數位中間模式

在圖4-3-1電影數位中間技術工藝流程圖中，以底片方式所拍攝的電影在選擇數位中間後期製作時，可有「完全數位中間」與「部分數位中間」兩種模式供選擇。「完全數位中間」是將沖洗完成後的底片先進行最高規格與完整的掃描步驟來製作成為檔案，依此獲得數位中間片的資料，再將這些數位中間片的影像檔案，轉碼（downconvert）換成較低解析與色彩編碼的影像檔案，來減輕離線剪輯時不會因為檔案所需要的傳輸速率和頻寬、以及顯示和處理上的時間與容量之負擔。經離線剪輯的完成確認後會同時獲得EDL（AAF，XML，ASC和CDL等）的描述檔案，再依此描述檔案導入到更高階的套片系統讀取數位中間片的原始素材資料—也就是數位電影來源母片（Digital Source Master，簡稱DSM）進行套片（conforming）工作。

當選擇使用「部分數位中間」的模式，就是將底片先以膠轉磁（Telecine）的方式來獲得較低解析與色彩編碼的影像檔案以利離線剪接的進行。在確定剪接點後，把所獲得的離線剪輯的EDL之檔案，對照先前獲得的原底片和片邊碼，在原底片中找回確認要使用的所有影像段落，再以數位掃描方式將這些適用段落，以最高解析和色彩編碼方式進行掃描，並製成數位中間片原始素材資料—數位電影來源母片後進行套片。以上這兩種模式都會依此製作成數位電影母版（DCM），並藉此進行製作數位電影發行母版（Digital Cinema Distributed Master，簡稱DCDM）和電影院上映用的數位拷貝（Digital Cinema Package，簡稱DCP）。

（二）數位拍攝的數位中間模式

這是為因應採用底片上映為前提的數位拍攝之數位中間片。除了將拍攝素材進行數位影像與合成特效的需求之外，之所以興起的另一

個原因，是數位上映設備的普及並未如想像中的快速，因而導致無法以數位檔案方式進行電影上映，必須將以數位電影攝影機所拍攝的影片檔案編碼成為數位檔案，在進行剪輯、套片、調光後，以數轉膠datacine 的方式轉錄成為底片，提供給尚未轉換成數位放映的電影院上映。

　　進行數位中間工藝處理的電影，可以針對影像進行細微的畫面反差調整，也可將場景中的室內外光比調整得更舒適或更具有創意。以《刺殺傑西》（Assassination of Jesse James, 2007）為例，全片都以跳漂白方式處理[11]，影片部分的 DI 工作以 4K 的解析進行掃描後，再剔除影像上的雜漬。如此的原因在於電影底片的影像被掃瞄成數位檔案後，可以運用繪圖和修圖軟體，如 Adobe Photoshop 等進行畫面處理與修復。另外，主角人物劫車之前的露營場地，是在陽光照度比較低的場地拍攝的。但是另一段的鮑勃・福特（凱西・艾佛列克飾）、福蘭克・詹姆斯（山姆・謝普飾）在鐵軌邊的鏡頭，其實是在另一個時間及地點拍攝的。當日天空是灰色調，但是經過數位調光後的效果很好。本片的攝影師狄金斯以 DI 方式把每一個鏡頭的調性都調整得很協調（穆得遠、梁麗華，2011）[12]。

　　《險路勿近》（No Country for Old Men, 2007）的電影情節上，有很長的時間是從夜晚橫跨到黎明，這對拍攝上來說是一項難題。例如摩斯（喬許・布洛林飾）被狗追逐的這場戲中，前一個鏡頭是多雲的天

[11] 跳漂白，是一項底片沖洗的技術。國內又可稱為銀殘留，或簡稱為 ENR。在顯影過程中，曝過光的鹵化銀會被顯影成金屬銀及染料，而留銀沖洗就是把這些金屬銀做不同程度殘留在軟片上，這種沖洗效果會產生非常吸引人的影像。沖洗中，色彩飽和會被降低產生高反差、低色彩飽和、白色部分及高光部分會曝光過度，暗部層次會損失等效果。

[12] 穆得遠與梁麗華（編）（2011）。〈《老無所依》、《神槍手之死》與羅傑・狄金斯的攝影創作〉。《老無所依》國內上映的片名為《險路勿近》。羅傑・狄金斯與羅傑・迪更係指同一人。

空，而下一個鏡頭卻是晴天，水面上還有天空的倒影。經由以 DI 處理的後期數位調光，讓天空增加高光的部分，讓它反射在水面上。DI 對這樣狀況非常適用。因此，本片的攝影迪更斯表示「數位中間片的要求是，在 DI 的流程中，你得要親自參與」（穆得遠與梁麗華，2011）。

華語片《天堂口》（2007）為了展現深秋和初冬的季節變換，除了美術陳設，也經由 DI 的處理，在建築物、天空等的影色調上，以創意展現更為飽滿與深厚的情感色彩。《停車》（2008）也藉由 DI 的幫助，在許多夜景持續延伸到即將黎明的情節段落，始終保持一貫性的暗調攝影，同時也具有異常豐富景深的影調和層次比，進而呈現出陳莫（張震飾）難以言喻的狀態一因為被並排停車而陷入困境，接連在一個晚上遇見形形色色的人物後，再次回到自己的婚姻危機中。

數位中間技術在變形（Scope）鏡頭的影像表現上，提供了多於以往的方法。變形壓縮鏡頭的電影格式，在拍攝時需要使用變形鏡頭。當使用變形鏡頭時，會以因數水平 2.0 的壓縮圖像，在電影放映時使用相同因數的反轉變形鏡頭加以還原。2.39:1 的畫幅長寬比的電影，意味著要在底片中以 1.195:1 畫幅長寬比的影像紀錄，攝影機上使用 1.33:1 的全開片門光孔（film gate）規格，這樣就可以將底片的感光區完全提供給變形鏡頭具有更高的影像解析。當這種規格的電影以 DI 方式處理時，可以輕易地從母版中獲取到 2.39:1 的影像，並進行數位變形還原，翻印轉錄到底片。這種數位方式的轉印，比使用變形鏡頭的光學印片所製造的影像更為銳利和鮮明（Chris Carey etc, 2011/ 2012）[13]。《霹靂高手》（O Brother, Where Art Thou?, 2000）和《奔騰年代》（Seabiscuit, 2003）便是採取變形鏡頭的光學印片，以獲得更為細膩的電影影像。

[13] 劉戈三（譯）（2012）。〈母版製作流程〉。Chris Carey、Bob Lambert、Bill Kinder & Glenn Kennel 著（2011）。

　　因應家庭劇院或是電視上電影頻道的播映，不得不將長寬比裁切成為 1.33:1，這樣便需要對於影像上的重要範圍進行取捨。因此，運用數位中間當中的 Pan & Scan 功能，電視版本的電影依此重新定義畫面的畫幅比例。有關畫幅比請參閱本書第三章圖 3-3-9。

　　數位中間處理再次提升了電影電視製作的水準，也拓展了影視製作的願景。數位中間處理的電影製作，在底片為了要凸顯自身的創作特性下有所發展，而電影創作也因此更具有無限伸展的可能性。即便以底片拍攝的電影數量已經驟減，數位拍攝影片的數位中間之工藝流程越發成熟，已成為電影作者的一大幫手，電影表現手段也得以具備更多樣性與特殊性。

四、數位負片（Digital Negative）概念的後期工藝

　　數位負片的概念，嚴格說來可以將它視為數位電影製作方式上沿襲底片製作模式的一種思考。這種思惟是以電影製作在每一項工藝流程上的創造性為原則所出發的。底片之所以要採用負片拍攝的原因在於採取光線經過負片後可以改變色光濃度來獲得更大比例的調整空間，也可以在每一次的中間片（Intermediate）處理上進行影像、色調的修正和調整。同時，為了確保底片的沖洗成效（processing），進行拍攝前需與沖印廠進行拍攝與沖洗的測試，以及保持良好密切的聯繫和貫徹沖洗規劃等。這便是所謂的在拍攝時已經展開的後期工作。

　　數位電影的後期工作規劃，在概念上應以負片的概念進行後期工作的規劃與安排。數位電影攝影機所拍攝的影像，並不需要如同底片一樣送沖印廠沖印。然而，要保護原始檔案的重要性，與要保護拍攝原底不受損傷的目的與意義相同，並不因此而有程度上的差異。數位

中間的處理已經讓電影作者建立起電影影像可以有更多層次和範圍的創作特性，因此，數位電影製作上應以數位負片的概念，建構電影的後期製作。數位負片的概念將運用在數位電影的後期製作上的流程規劃，如圖 4-4-1 數位負片概念的電影後期工藝流程圖所示。本節將分別針對此工藝中的重點工作進行梳理。

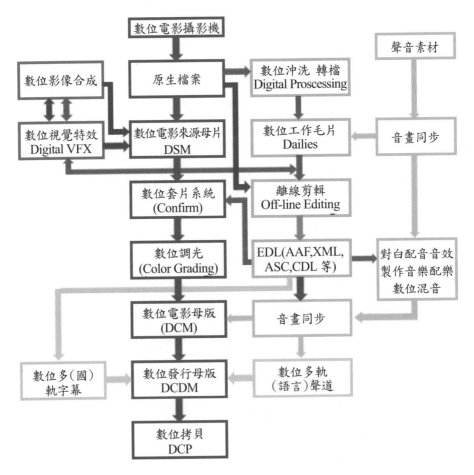

☜圖 4-4-1　數位負片概念的電影後期工藝流程圖
資料來源：作者繪製

　　另外，本單元將以數位電影攝影機所拍攝的 RAW 原生素材為例，在本節述及的後期工藝階段的執行要項，闡述重要的觀念與必要知識。

（一）拍攝—數位電影攝影機

　　本節所提，可參照本書第參章的「數位檔案紀錄格式與編碼」中的表 3-3-24 數位電影攝影機的檔案格式、編碼方式與資料處理位元數一覽表。特別是拍攝檔案為原生檔 RAW 模式，如 RED RAW、ARRI RAW、SONY RAW、與 Canon Cinema 和新興的 Blackmagic、AJA 的 DNG RAW 和 Panavision 的 Panalog 與 Thompson RAW 等前提下的一種後期工藝。電影的拍攝上，也需要選擇適當的攝影機進行拍攝，在需求不同的前提下，讓不同檔案的攝影機一同合作。例如《聽說桐島退社了》（The Kirishima Thing, 2012）就使用了 Arri Alexa Plus 和 RED ONE MX、及超 16mm 等三款攝影機，分別來處理一般拍攝和高格數與劇中劇的電影表現。特別是片中主角人物前田（神木隆之介飾）透過自己電影社的 8mm 攝影機，拍攝宇宙病毒所造成的殭屍，大肆地侵蝕學校同學的幻想性視覺特效段落，便是以超 16mm 的攝影機來拍攝劇中表達和敘述以底片拍攝出來「又髒又醜」的影像。

（二）檔案管理

　　在影片製作進入數位拍攝時，建全周延的檔案管理觀念更顯重要。底片的電影製作在檔案的管理上，起始於生片的低溫與避免感光的保存，攝影助理必須將拍攝完成、曝光完畢的底片以不透光的底片暗袋封裝後再放入防光片盒內，連同詳細記載的攝影報告表送沖印廠進行沖印的工作。

　　數位拍攝的製作組當中，需要安排有專人妥善保存拍攝素材專用

的數位片匣（digital magazine）[14]，以利檔案備份和重複使用。這些數位片匣儲存有在現場拍攝完畢的影像檔案，因為在拍攝現場所使用的儲存媒材（media）如記憶卡、硬碟或是 SSD 的固態硬碟等數位片匣與不可重覆使用的底片完全相異。數位儲存媒材的可重複使用性，是數位製作得以節約、達到降低製作成本、並使其蔚為潮流的原因之一。同樣的，這些可重複使用的儲存媒材所記錄下來的影像檔案複製和備份工作，和把已曝光的熟片送沖印廠沖印，在妥善保存的觀點上有著同等重要的意義。

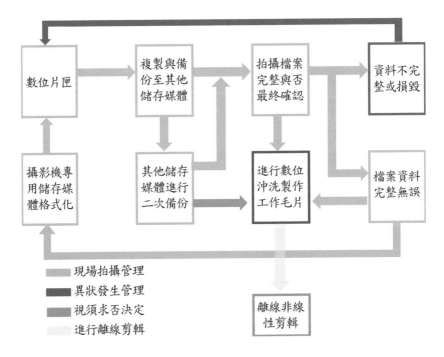

🎥圖 4-4-2　數位拍攝檔案管理的工作流程圖

資料來源：作者繪製

[14] 片匣原文是（Camera magazine），是電影底片攝影機裝設在攝影機上裝填有底片的不透光盒。數位片匣以此概念，以硬體方式裝設有硬碟、SSD 或記憶體等來加以記錄數位影像檔案。

　　拍攝現場或是每日拍攝工作結束時，必須將記錄在儲存媒體上的原始資料，備份到工作效能較優異、配備有傳輸速度較快和記憶容量大的硬碟。在進行備份時必須要謹慎檢視影像檔案的完整性與正確性，確保所有檔案參數資料的完整，並且再行第二次的複製，以防止檔案遺失的意外。當檔案複製成功之後，才可將攝影用的儲存媒材格式化繼續遞交給攝影工作使用。因為當格式化之後，原本儲存在此的所有資料將無法完整重現，在此也必須以保護原始底片的態度與觀念進行備份工作。而前項所述及的數位沖印則是以備份後的檔案資料進行。這樣的工作稱為檔案管理（Data Management），如圖 4-4-3 所示。

　　此外，在拍攝時也因為和後期工作需要緊密的配合，檔案的管理工作也需要對於數位調光工作有充足的知識，辨識所拍攝的檔案在後期調光上是否足以滿足創作者的想法，進而提供色調處理上的相關建議。因此，拍攝期間需要專業人員運用數位檔案的處理觀念和技術來為影片作全盤性的思考及安排。這種電影製作上的新職位，國際上則稱之為 Digital Imaging Technician（數位影像技師，簡稱 DIT）。DIT 必須要對電影攝影機等設備有充分的認識，包括攝影機、拍攝現場的狀況與使用的設備。在現場提供導演與攝影師有用的意見，並提供拍攝上的建議。DIT 也需要負責數位檔案在後期工藝的檔案管理，這當然就包含了數位毛片的轉製和保管等相關的工作流程。

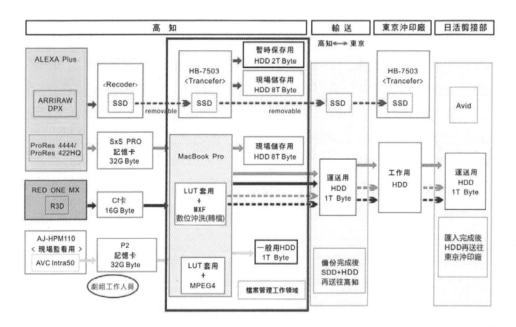

🎥圖 4-4-3　電影《聽說桐島退社了》拍攝檔案管理工作例（紅色粗框區域內）[15]
資料來源：《月刊ビデオα》，作者繪製

　　國內 DIT 工作職掌的設置，目前已有幾家後期製作公司提供專業服務，但牽涉製作規模及預算仍未普及，往往都交由攝影組的助理或是導演組的助理來負責。作者曾發生過拍攝行程較倉促而未加確實檢查，事後發現檔案遺失的慘痛經驗。業界也經常耳聞攝影機租賃技術服務商，發生這樣的失誤導致重拍，因而需要賠償數十萬元費用的例子。建構雙重保險的機制，配置專項工作負責人員如檔案管理人的重要性可見一般。

　　檔案的使用雖然是在後期工作才開始，但是其重要性卻是在拍攝時便須重視。除此之外，關於檔案的建立由於檔案皆以攝影機的內部

[15] 渡邊　聰（2012）。〈映画「桐島、部活やめるってよ」〜日本初の試みとなる ARRIRAW 収録〉。

設定產生，為了可以在詮釋資料上增加可以記錄的項目，完全以英文和數字單位組成。因此，在辨識上無法以中文方式進行，所以資料的建立也要以英文和數字執行。這樣的觀念在後期工作上也同等重要。後期工作在檔案管理上，首重所有後期製作流程中的數位電影來源母片（DSM）和數位工作毛片（digital dailies）。數位電影來源母片在離線剪輯工作完成後進行套片的階段，便是重要的關鍵。

（三）數位沖印與數位工作毛片

1.一般的離線剪輯工作

數位電影來源母片，例如原生檔案 RAW，或是對數檔案方式所拍攝的數位影片，因為檔案結構和大小的關係，一般都無法也不適合在離線剪輯工作的時候直接使用。此時便採取以負片拍攝時的觀念相似的製作方式，將原始檔案進行轉換成為可以剪輯用檔案的過程，稱為數位沖印（digital processing）。而數位沖印的工作是其實是一項較為複雜的檔案轉換（convert）工作，因此也被簡稱為轉檔。

原生 RAW 檔依據電影影片的需求來調整檔案，例如最終展演平台的影像測試用、離線剪輯的工作所使用的檔案格式、或是其他合成使用的素材等。在進行數位沖印的轉換過程，可以因應許多不同解析、和檔案規格來選擇所需的色彩編碼方式。這一個階段的數位沖印，依據使用檔案目的大致可以區分為以單張圖檔為基礎的模式與以視訊模式為基礎的模式兩種。單張圖檔為基礎的部分，數位電影母版（DCM）所需的檔案，如 DPX 檔等。另外，單張圖檔上則又可依據不同的使用目的，轉換成 Open EXR、PG、PSD、SGI 或是 TIFF 等檔案格式，以及將影像分別轉換成高達 6K、5K、4K、2K、HD 甚至是 SD 等不同解析規格的影像。數位沖印和轉檔的相關方式，如表 4-4-4 數位沖印與毛片製作格式例。

📄 表 4-4-4　數位沖印與毛片製作格式例

影像格式	單張圖檔	動態影像		
檔案格式	DPX、JPG、Open EXR、PDG、SGI、TIFF	MXF		Quick Time
影像色彩編碼	CIE XYZ、sRGB	DNxHR LB DNxHR SQ DNxHR TR DNxHR HQ DNxHR HQX DNxHR 444	DNxHD330(4444) DNxHD220X DNxHD145 DNxHD36	ProRess4444、ProRess422(HQ)(LT)(Proxy)、DNxHD、H264、DV、DVCPro、MPEG4
像素解析	8K、6K、5K、4K、3K、2K、HD、SD等	FHD/2K/UHD/4K	1080/p~720/p	1080/p~720/p
位元深度	1、DPX=16/10bit 2、TIFF=16/8bit 3、其他1-16階	12bit、8bit	10bit、8bit	ProRess10bit、DNxHD=10~8bit
數位沖洗目的、轉換用途	電影製作上的其他目的，如合成用靜照參考、測試片段檢視、調光與LUTs的設定等	剪接用毛片 HD規格等視訊用母版 4KUHD電視廣播用 4KCinema電影院放映	剪接用毛片 HD規格等視訊用母版	剪接用毛片 HD規格等視訊用母版

資料來源：作者整理製表

　　若是單純轉換為動態影像，大致上有 MXF 或是 Quicktime 的檔案格式可供選擇。在 MXF 檔案格式上，除了解析上可依廣泛使用的 HD 等解析規格、如 1080P 及 720P，在色彩編碼上也可選擇如有 DNxHD、YUV422，以及 2014 年的新型式 DNxHR[16]等方式進行影像的色彩編碼設定。以 DNxHD 的色彩編碼方式為例，它可以進行數位沖印成 DNxHD220 的規格。這個規格的概要是 220 Mbit/s 時，以每格 10 位元或 8 位元的方式進行編碼，而每秒傳輸的頻寬是 220 Mbit。假

[16] DNxHR。全名是 Digital Nonlinear eXtensible High Resolution，是一種由 AVID 公司於 2014 年底所開發問世、針對 2K 以上解析影片與數位廣播和電影院上映的動態影像用在動態影像上的新色彩編碼（codec）方式，目前尚未支援到 8K 的影像解析。編碼模式共有 DNxHR LB、DNxHR SQ、DNxHR TR、DNxHR HQ、DNxHR HQX、DNxHR 444，分別對應各自的需求。此外因為資料量的大小如以 12bit 或 8bit 的處理位元，和每秒格率的差異也會產生每秒所需的頻寬不同。同時以 2K 解析每秒格率是 23.976fps 轉製時，所需的處理位元以及頻寬，自小到大分別為 8ibt/4.59Mbits、8bit/14.70Mbits、8bit/22.20Mbits、12bit/22.20Mbits、12bit/44.39Mbits。

若是 DNxHD145 或 DNxHD36 的話，則是在資料頻寬上分別以每秒 145 或 36 Mbit/s，每畫格 8 bits 方式進行編碼。若是以 DNxHR 為例，若是影片是 2K 解析、每秒格率是 23.976fps 時，每秒頻寬則僅需約 4.59Mbits；即便是為求電影院放映規格的要求最高之 DNxHR 4444 模式編碼，每秒也只需要 44.49Mbits。顯示出各類編碼方式越來越多，檔案大小也更顯得輕便化。創作者可以在如此多樣的編碼方式中依據自己作業環境和需求，選擇適當的檔案格式與色彩編碼方式。這些規格中，普遍運用來進行電影的離線剪輯的數位毛片，在 HD 解析時的是 DNxHD36/1080，2K 解析時則是 DNxHR LB。兩者都是一種可以將較大的原始影片資料與所需頻寬處理得更小以利剪輯作業的一種色彩編碼方式。如圖 4-4-5 是進行數位沖印（轉檔）時以軟體來將原始母版轉換製成作 MXF 檔案、採用 1080p/23.976 DNxHD 36 8bit 的編碼，就是以每秒 36Mbits 的方式來轉製檔案，這足以提供給剪接師進行剪輯時影像觀看和檢視時的最低需求。

🐭圖 4-4-5　數位沖印時（轉檔）以軟體方式製作 MXF 檔案格式數位毛片的設定例

☛圖 4-4-6　數位沖印時（轉檔）以軟體方式製作 mov 檔案格式
數位毛片的設定例

　　此外，動態影像中另一種較為普及的檔案格式則是QuickTime檔案、俗稱mov電影檔。以QuickTime的檔案格式轉換成為數位毛片的格式，可以選擇多種的編碼方式。例如視訊（video）格式中的JPEG2000，H264、MPEG4，或者是Avid DNxHD，DNxHR等色彩編碼格式的影像檔。在這麼多種格式的影像中如何選擇，是依據接下來的剪接工作的需求，如工作毛片剪接、或是製作視訊播出用的HD格式的視訊母版（Video Source Master，簡稱VSM）等來選擇轉換的檔案格式，這本是數位環境因應各項不同專業需求的一種特質。原生檔案轉換成工作毛片時，可選擇在影片上顯示（burn in）數位電影的詮釋資料（metadata）或是相關訊息，以協助後期套片工作上需要進行雙重確認時，可以把原始影片的檔案、時間碼等記錄在影像上，如圖4-4-7所示，輔助後期工作時的每一階段，都可以在影片的檔案中找到要使用的影片段落的確切位置和影片的檔案號碼。

　　這種把數位工作毛片進行數位沖印（轉檔），與電影在負片感光與沖洗及印片後，提供給後期用的工作拷貝上的片編號碼之功能相

同。藉著有影片拍攝訊息的數位毛片，讓後期剪接工作得以迅速顯示
出準確的影像素材。當離線剪輯中定剪版本（影像的剪接點確定）出
爐時，便可在離線剪輯中把這些各個鏡頭所使用的段落的訊息，匯出
成為剪輯確定表EDL、或是AAF、ML、ASC與CDL等描述檔，完成離
線剪輯的目的。這是個相當重要的工作，也是花費最多氣力的階段。
這一階段要為後期工作中的套片工作，準備好離線剪接點的對照參考
（off-line reference）。

☙圖4-4-7　數位毛片顯示（burn in）有數位電影來源母片（DSM）
　　　　　的檔案名稱（右下）與時間碼（time code）（左下）

2.AMA 離線剪輯模式

　　影片在離線剪輯時，為了將來完成時的影片影調與色調，也會進
行初步的調色工作。數位剪輯，是以實驗精神為出發的（陳博文，
2008）[17]。因此剪接工作所需要的是在多變的影片敘述方式中，尋找

[17]　此段話是剪接陳博文，在由東方技術學院所舉辦的「電影的剪接與表現研
　　討會」中所提出，摘自丁祈方（2008）。《「電影進階編導班：HD電影製作」
　　成果研究報告》。

出最有效敘事的一種創作過程。剪接時所需要的，除了要思考剪接是否順暢的實踐性之同時，也是一種實驗性很高的創作。因此剪接時所使用的影像畫質，必須要能夠是足以提供給剪接師辨識影像的好壞為最低限度的要求優劣程度。故製作離線剪輯用工作拷貝時，多以清晰可辨的原則進行工作毛片的製作。

另一方面，剪接工作也在創作意念高漲時掌握充足的時間進行，數位製作的優勢才得以如虎添翼。AMA的模式則是在這樣的狀況下所呈現的一種得以盡速進行剪接的新方式。AMA是Avid Media Access的縮寫，只有在Avid的剪輯工作站內可以運用。這種方式的優勢是當RAW檔案拍攝完畢，並且已經完成資料備份後，可以直接經由這樣的步驟進行拍攝的確認。因為這樣的方式不需要將原始母版進行數位沖印轉檔的過程，相形之下可以加速剪接時間上的規劃與安排。

另一方面在離線剪輯時，創作者也會有進行整體影調和色調的初級調整的需求和嘗試。這種調整也會成為一種視覺感知上的創作過程。只是一旦在這一個過程中確定大致上的結果時，若無法借助詮釋資料（metadata）來進行輔助，大多在完成離線剪輯時是以運算（rendering）的方式進行初級參考成果。在接下來的套片工作中的調光過程，無法以離線剪輯時初步調整的色調經過運算後的低解析影像進行參考對照，這也容易因為不同系統之間色彩空間而有差異。

在AMA的模式之下，離線剪輯工作可以經由針對數位電影來源母片的設定調整，增加另一組詮釋資料，並透過匯出套片的文件檔案如AAF檔等傳輸給套片和調光系統，進行影調和色調上的調整創作。如此一來，這樣的步驟便不會發生因不同調色系統間資料和訊息的轉換，產生檔案訊息無法復原的結果。今日，數位製作大量成長，數位毛片便能用來進行初期的配光，並將此配光上的參考依據完整地保留

給不同的系統工作之間進行訊息交換。利用數位樣片[18]，當後期的工作系統可以讀取前期的調光資訊時，作者創作意圖的一貫性和製作上的溝通，更可加速圓融化影片製作，打通了後期製作人員在影調色調控制問題上溝通的管道（孫略，2010）[19]。

📄 表 4-4-8　一般離線剪輯模式與 AMA 剪輯模式比較表

檔案類別/剪輯模式		一般離線剪輯模式	AMA 剪輯模式
影像檔案	數位毛片	1.可以直接匯入(Import)方式 2.以匯入 ale 或 aaf 工作檔後，與檔案重新鏈結(relink)方式	以 Access(取用)方式無須匯入或轉換
	數位母版	無法直接剪輯	以 Access(取用)方式無須匯入或轉換
聲音檔案		匯入(Import)或轉檔(Transcode)方式	以 Access(取用)方式無須匯入或轉換
特點		檔案較小、動作較快 需要較長進行數位沖洗的檔案轉換時間	以原始檔案剪輯時，省卻數位毛片的檔案轉換時間 可將母版進行接近創作者原意的影像調性調整，並將相關數據包裹在 aaf 檔案後，一同傳送到調光工作站
剪輯完成		匯出 EDL、AAF 或 XML、ASC、CDL 格式的剪輯確定敘述檔案	

資料來源：作者整理製表

　　在製作難度較高的影像時，數位毛片可拿來與拍攝現場加以比對，以利評估調色時是否與理想值相當，協助後期調光師（Colorist）據此進行調色（Color Grading）。從某種意義上來說，數位毛片可以增強攝影師在數位影像製作流程中對影調、色調的控制能力，也拓展了電影製作在前期和後期工作上，得以迅速準確配合影像在創作性上的表現。此種訊息的處理，將剪輯與後期調光工作的需求，在拍攝時便

[18] 本書所稱之數位毛片（digital dailies），在中國大陸稱為「數位樣片」。
[19] 孫略（2010）。〈數位樣片技術研究〉。

予以考量。在拍攝後之剪接初期的運用，便得以與後製作工作人員進行下一階段的創作性剪接工作流程。

　　AMA 剪輯模式的另一特色，便是無須由檔案管理人員進行較為耗時的檔案備份，剪接師或剪接助理可以直接將原始的拍攝檔案用來進行主場戲的剪接，藉此檢視是否拍攝周全，或是必須要增加鏡頭等確認工作，相當便利。

3.移動式數位沖印與離線剪輯工作站

　　數位化製作在電影後期工作的規劃上產生影響。以往的後期工作都需要先把熟片（已經感光完畢的底片）或是拍攝完成的檔案，交由專業的洗印廠或是後期公司。然而，數位方式協助直接在拍攝現場（on-set）就可以進行數位沖印和離線剪輯工作。本書曾在第壹章提及視覺預覽（Pre-Vis）的最大特殊性，即是在拍攝現場就可以根據計畫拍攝得到的結果影像，經由移動式的轉換剪輯工作站進行即時數位沖印，在完成備份後，運用所獲得的影像來做初步的剪輯或是合成工作。

　　後期工作並不是在拍攝完成後才展開。這句話的意義，在數位方式架構下更是貼切。拍攝甫完畢，就可將檔案送交拍攝場景旁的剪輯工作站進行數位沖印，並視需求以筆記型電腦或是裝設有較多外掛式加速硬體或儲存裝置的移動式機櫃。依據製作規模決定，交由 DIT 或檔案管理員和導演與攝影師等主創人員，針對影調和色調在後期工作上是否有足夠的調整寬容度提供建議，再進行拍攝上的調整。若有視覺特效與合成需求等不同素材時，在處理上是否需調整拍攝方式進行商議。較小型的製作規模，在拍攝現場旁的檔案管理人員立即進行備份。剪接師也可趁此將主場戲進行剪接，檢視與影片的敘述上是否周延。換句話說，剪接工作在拍攝現場就已經開始。

☞圖組 4-4-9　移動式數位沖印（轉檔）與離線剪輯工作站

資料來源：天影數碼電影製作

（四）離線剪輯的重要工藝流程

新建電影專案規格	準備完成聲畫同步	初步專案素材管理	離線剪輯剪接師版本	導演剪接版確定
新創與完成母版相容的電影剪輯專案（Project），並且選擇與設定專案的影像和聲音和色彩展現格式	以拍攝本號建立素材櫃 Bin 區分影片素材檔，然後依據場記表建立短片（sequence）檔行聲音和影像的同步對合工作	於剪輯軟體分別將素材以 資料夾（Floder）以類別、和素材櫃（Bin）以場次區分命名各個鏡頭和拍攝次數的聲話同步鏡頭	將各聲畫同步的短片檔，視為單一聲話同步鏡頭，進行剪接工作後，完成剪接師剪接版	剪接師和導演共同進行電影的剪接之討論，並視需要和聲音設計與視覺合成特效進行討論

聲畫同步	套片工作	定剪版本完成	專案管理	試映與審片
在數位套片系統上，將混聲完成的聲因檔案進行同步	在數位套片系統上，將數位電影來源母版，匯入剪輯確定與離線定剪版參考應片進行套片	獲得剪輯確定表如 EDL、AAF、XML	最終剪輯版完成後，對專案進行使用與未使用檔案的分類管理避免因為檔案過多造成尋找或是使用上的不便	導演剪接版和製片人等重要人士試映獲取相關建議，可能重複剪接與試映數次

聲音後期混音工作	聲音前期配音工作	對白剪輯		
所混錄完成的對白、音效與音樂匯聚成一組聲音	對白配音、音效製作、音樂配樂的前期混錄	依據剪輯確定表，近行原始聲音的台詞剪接與聲音處理	☐ 離線剪輯準備工作　☐ 後期套片工作 ☐ 離線剪輯核心工作　☐ 後期聲音工作	

☞圖 4-4-10　離線剪輯的各重要工作流程與相對關係示意圖

資料來源：作者繪製

　　離線剪輯的重要工作，可以分成離線剪輯的準備工作、離線剪輯核心工作與離線工作與定剪版的完成（剪輯確定）等三階段。

1.離線剪輯的準備工作

　　為使工作進展順暢，進行離線剪輯時必須要從準備工作開始進行檔案管理，此工作的第一步是從新建成的電影剪輯專案的規格設定開始。

　　專案管理通常指的是在一定的約束條件下，為達到專案目標而進行策畫、計畫、組織、指揮、協調和控制的過程。以專案管理的立場來看，同一部電影的剪輯工作，都可以視為一項專案（project）。以專案中所計畫完成的電影格式為依據，往後的剪輯短片檔（sequence）格式便是以此進行設定。例如電影的影像解析、每秒格率、色彩空間、聲音的取樣頻率和位元深度等。

　　同時也要針對同一部影片的剪接工作上所需要使用的影像資料、數位毛片、同步聲音素材，和參考用的影像與聲音等素材，在匯入（或鏈結）到剪輯軟體的工作系統時，建構相關素材檔案的管理架構。也因為所有的素材可能散居於不同的儲存硬碟或網路硬碟等，為免資料上的統整不易，盡可能地將所有使用的素材集結在同一硬碟或是相同路徑的索引當中。當資料量過大時，建議使用硬碟陣列（RAID）成為剪輯素材的存取對象，一方面可保有相當容量的空間，另一方面可以確保快速的資料傳輸存取速度以利工作的進行。

　　本階段需要建立一個重要的檔案管理觀念。在使用離線的電腦剪輯時，檔案資料的管理關乎剪接過程中檔案的使用、整理與匯出，所以有幾個要項需要用心。檔案的建立依循著電影的結構來區分，也分別以場號、鏡次與拍次的順序建立，除了可以和影像、聲音場記表一致容易達成比對之外，在剪接過程中因為離線剪輯不像實體的底片容易尋找，而是以開多個視窗的方式滿足需求，在尋找素材時更需要有

系統的管理。圖 4-4-11 數位毛片與聲音素材的管理流程架構圖,是進行離線剪輯準備工作前,聲音影像素材的存放位置之檔案管理架構流程圖。

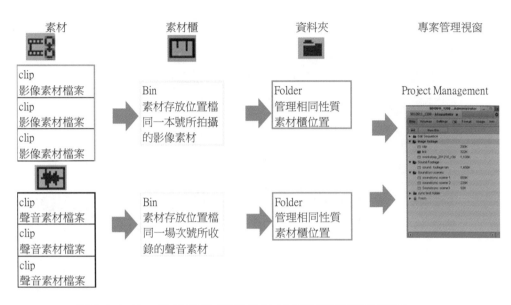

🎬圖 4-4-11　數位毛片與聲音素材的管理流程架構圖
資料來源:作者繪製

　　其後是進行剪接前的素材準備工作。離線剪輯使用的素材,以完成音畫同步為最優先。電影的攝影和錄音工作,為求各自能有最佳的發揮,影像的記錄和聲音的記錄是分別進行的。相對於視訊攝影是把影像和聲音記錄在相同的攝影機上,稱為單錄系統,影部和聲部分別記錄則稱為雙錄系統(double system)。也因此進行剪接時的首步工作,就是讓影像和聲音同步,使其成為剪接上能夠使用的素材。這項聲畫同步的工作簡稱為對同步。聲畫同步的工作,除了借助拍攝現場

的拍板（clapperboard）之外，近來的電子拍板在數位工作上，可以同時提供拍攝時間碼的設定、拍攝格率等的重要訊息。有同步收音的場次或鏡次的拍攝，錄音師會將聲音從硬碟錄音機的資料轉錄成光碟片或記憶體後，交給剪接師進行套合同步。

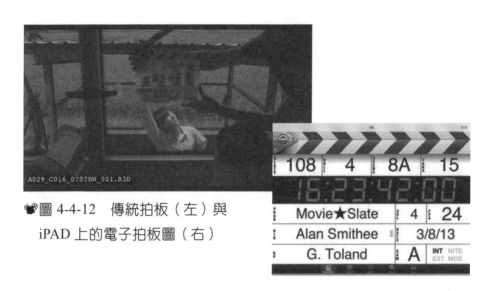

☙圖 4-4-12　傳統拍板（左）與 iPAD 上的電子拍板圖（右）

　　在拍攝現場會將導演的意圖與需求記錄在場記表上。剪接師便依此場記表的記述內容為索引進行剪接。對同步也同時發生在套片時的工作上。離線剪輯工作完成時所輸出的剪輯確定表 EDL、AAF 或是 XML 等剪接描述檔案中，同時也包含了所使用的影像和聲音的原始檔案資料。因此，對同步的工作影響後期剪接工作甚鉅。

　　在此流程中，首先將所有可能適用的素材檔案進行管理分類，以便下一個工作進展的選擇運用。這一個階段往往是剪接師的助理或其本人在進行實際剪輯工作前的資料分類整理，看似不重要實則關乎接下來的作業順暢度與檔案運用，應謹慎處理。在將剪接用的素材整理完成後，便是進行剪接用影音同步短片檔（sequence）的對同步作業。

　　將影像和聲音進行同步套合的作業後，再依據場、鏡次和拍次的

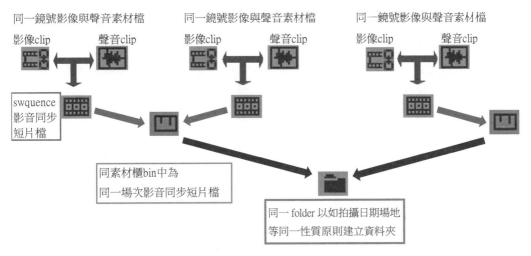

同一鏡號影像與聲音素材檔　　　同一鏡號影像與聲音素材檔　　　同一鏡號影像與聲音素材檔

影像clip　　　聲音clip　　　影像clip　　　聲音clip　　　影像clip　　　聲音clip

swquence
影音同步
短片檔

同素材櫃bin中為
同一場次影音同步短片檔

同一 folder 以如拍攝日期場地
等同一性質原則建立資料夾

🎞圖 4-4-13　影音同步檔案的資料建構與管理流程圖
資料來源：作者繪製

概念來命名短片檔（sequence）與以場為單位的新建素材櫃（bin）。這樣的工作將有利於剪接時，尋找場次當中想要使用的鏡頭和拍次。最後再依據拍攝日期等的性質，新建資料夾（folder）來一同管理相同日期所拍攝的場次素材櫃（bin），以便剪接上的資料管理和運用。

2.離線剪輯的核心工作

　　離線剪輯工作的目的，就是完成影片的定剪工作。在技術工藝上則是要以此獲得剪輯確定表的數據資料。因此這階段的工作在電影剪接上極為重要。這期間內所完成的影像和聲音的排列組合，決定了電影的命運。離線剪輯的核心工作，基本上就是經常被提及的剪接工作，也是一項在電影拍攝完畢之後，最為重要的創作性工作。

> 剪接是要在眾多的素材中，拼湊成一個「故事」，把支離破碎的東西，作成一道菜⋯⋯，剪接是一種把他人創作出來的影像、聲音等加以「再創造」的工作⋯⋯即便如此，剪接師的風格，卻是一種「不需要風格的風格」，因為剪接師的風格要建立在每一部影片的風格之上。
>
> ——陳博文[20]

　　儘管以剪接工作方式而言，剪接是選出電影當中要使用的畫格和聲音段落，並且把它與前一個畫面和最後一個畫面分隔開來。然而，這個看似單純的選擇動作，蘊藏著高度的創作特性。出場人物在每一場次中的情感表現、變化與導演的意圖和風格等創作特質需藉由剪接才能夠彰顯。剪接更是左右電影的節奏及律動的重大要素。因此，剪接是接續「情感」的工作。剪接師為了決定如何達成「讓觀眾有什麼樣的感受？」、以及「要讓觀眾感受到什麼？」等目的，意識上必須隨時保持高度敏銳的觀察力，同時思考如何運用影像和畫面來加以體現和完成上述任務。

　　身為電影的第一位觀眾，剪接師必須冷靜、客觀檢視導演的影片素材，同時兼具透過剪接把導演的意圖傳達給觀眾的能力。舉例來說，當攝影師思考採用直線或者抽象敘事時，仰賴的是針對場景與鏡頭下準確判斷的能力。而同樣的，這般敏銳的洞察力對剪接師來說也是不可或缺的。

　　優異的電影剪接，反應在創作觀念和技術能力的完美契合，換句話說，剪接表現端視於這兩者是否能合而為一。電影作品不同於書

[20] 同註 17。

籍,（幾乎）是無法回頭觀看檢視的一種創作。因此作者必須了解觀眾的心理,並且在故事的進展中決定向觀眾揭露或隱藏,甚至是在必要時安排多少的謎團使觀眾產生懸念等。綜合上述各項,在進行剪接工作時便需要以第一位觀眾的立場理解觀眾觀影時的心理變化,推測觀眾看完作品後的感受。具有這些素養才可以勝任剪接師的工作。

聲音在電影當中也是必備的要素,因此,剪接上也得掌握更多的聲音表現。在離線剪輯過程中,剪接師可能會使用一些既有的套裝音效讓電影更為接近理想中的定剪版本,也藉此提供給音效處理當成參考。

離線剪輯所完成的版本,基本上是剪接師花費大量的時間,對電影的敘事幾經思量所完成的組合,包含了影像和聲音之相乘效果,電影的完整度很高,在後期工作中被稱為剪接師剪接版。剪接師會以這個剪接師剪接版,持續和導演來進行所有的剪接、並且逐步朝向接近導演理想中的版本而進行修改,來完成導演剪接版。此時,相關的視覺特效也會視需要一併進行細部討論,並按照接近完成的樣子在電影中施行合成或特效後,再進行各版本的剪接版本以進行最後的確定。這樣的工作,依據美國導演協會合約規範,導演可以有十週的時間和剪接師來共同完成,從剪接師剪接版、導演剪接版,在經過必要的試映、修改後,定剪版本將得以確認。

3.定剪版本（或稱最終剪輯版（Final Cut））獲得 EDL/剪輯確定表
上述的剪接工作,在不斷地討論、修正後將會有一個導演與剪接師和電影公司（或製片人）都認同的版本,這便是定剪版本。定剪版本確定後,便要據此獲得剪輯確定表（Edit Decision List,簡稱 EDL）。各種不同剪輯軟體的剪輯確定表,分別可以匯出幾種不同的檔案格式。傳統的 EDL 可以乘載 2 軌的影像軌和 4 軌的聲音軌的剪輯資料,但是目前的剪輯工作影像軌的剪輯往往都多於 2 軌,聲音軌的數

目也不少。因此在選擇上依據可以匯出的軟體不同，目前多以 AAF
檔和 XML、ACS 和 CDL 等描述檔案的方式，提供給後期工作的下一
個流程－視覺特效與套片時的工作使用。剪輯確定表同時成為後期對
白剪接和聲音處理時的重要依據。對白的剪輯將依此表，把原始聲音
進行剪輯和修整和音效處理，甚至決定是否重新配音。

五、視覺特效的工藝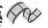

　　喬治・梅里葉在《月球之旅》（A Trip to the Moon, 1902）一片
中，使用科幻魔幻題材，搭配造景技術和光學合成首發讓人類搭乘火
箭登陸月球。在這一番成功創造出豐富奇觀的成功經驗後，當時的導
演們自此便致力在讓電影可以令觀眾「驚奇」一事上費盡心思，也因
此實驗各種新的攝影及剪輯技巧來描繪人物的心理狀況，創造出一種
新的形式。但兩次的世界大戰耗盡了大家的視覺審美，造成注重寫實
和自然的現代主義傾向並成為主要的電影視覺風貌。這段期間的電影
雖然也分別都獲得了奧斯卡特效獎項的肯定，但是電影界當中並未有
令人驚訝的視覺效果問世。直到 20 世紀的下半期，奇觀與特效電影
才又逐漸出現在電影題材和內容中。[21]

[21] 這段期間獲頒奧斯卡特效獎項的電影有《亂世佳人》（Gone With The Wind,
1939）、《雨來了》（The Rain Came，1939），《月宮寶盒》（The Thief
of Bagdad, 1940）、《我要一雙翅膀》（I Wanted Wings, 1941）、《野風》
（Reap the Wild Wind, 1942）、《失速俯衝》（Crash Drive, 1943）、《東
京俯衝》（Thirty Seconds Over Tokyo, 1944）和《神力超人》（Wonder Man,
1945）與《歡喜情》（Blithe Spirit, 1946）、《綠海豚街》（Green Dolphin
Street, 1947）、《珍妮的肖像》（Portrait Jennie, 1948）、《無敵小金剛》
（Mighty Joe Young, 1949）及《月球之旅》（Destination Moon, 1950）、
《海底六萬哩》（20,000 Leagues Under the Sea, 1954）等。

　　電影中的特效，從專業上分類有視覺效果（visual effects）和特殊效果（special effects）兩類。視覺效果也可簡稱為VFX，主要是指不能依靠攝影技術完成的後期效果，基本以電腦生成圖像為主，也就是在拍攝現場不能得到的效果，具體包含3D影像如虛擬角色、3D場景、火焰海水煙灰塵埃雪景之模擬等。2D影像則是包含了平面的影像如數位繪景、鋼絲抹除、多層合成等。而特殊效果指的是在拍攝現場使用於實現某些效果的特殊手段，可以被攝影機記錄並成像。具體上有模型拍攝、逐格動畫、背景放映合成、藍綠幕技術、遮罩製景、特殊化妝、吊索（鋼絲）技術、自動化機械模型、運動控制技術、爆炸、人工降雨、煙火、汽車飛車特技等等。當今的特效電影之中這兩類的特效經常互為補充，讓電影的敘事和藝術表現集結成一種虛實結合的創作空間。

　　本單元將特殊效果中有關特殊化妝、吊索技術、爆炸等在現場可以完成的特殊影像效果除外，將經由與數位方式共同合作來製作現場無法以拍攝完成的影像方式，歸納為視覺特效。因此，視覺特效是指電影拍攝及後期處理當中，為了實現難以實際拍攝的畫面而採用的特殊處理手段。基本上數位視覺特效強調視覺的真實性，是根基於創作和觀影上，同時需要運用生理與心理上情感的共通性與幻覺性的機制。也因此視覺特效所牽涉的工作項目，就在需要滿足視覺真實感的要求下，由許多不同的工作項目中來獲得解決。

🎬圖4-5-1　視覺特效工藝流程圖A

資料來源：作者繪製

　　電影中使用視覺特效的頻率和難度，有逐漸升高的趨勢。以往電影的製作週期中拍攝期和後製作期的比例大約為10比1。現在大型視覺特效電影的製作期則已轉變成1比10（楊玉潔與田霖，2012）[22]。近年全球電影賣座排行榜的前10名，也多是大量使用視覺特效的奇觀巨片。這些電影所使用的視覺特效也皆由不同的特效公司分工負責，各司其職加以在視覺性上展現成一種無法辨別真偽的影像真實感。從圖4-5-1視覺特效工藝流程圖檢視可知，視覺特效的製作是在電影進入拍攝之前，便先由導演、特效製片、製作設計和視覺特效總監，根據劇本所共同商議完成的電影整體之概念設計展開。與器材廠商進行拍攝與製作上的測試後，才依循所獲得的數據進行素材拍攝和動畫物件的製作等。事實上每一個工作團隊會針對所需要的工作規劃適合的工作流程設計，如圖4-5-2則是索爾視覺效果有限公司的工作流程。

[22]　楊玉潔與田霖（2012）。〈造夢機器操作手冊—電影數位特效製作的工業化流程〉。

🎞圖4-5-2　視覺特效工藝流程圖B
資料來源：索爾視覺效果公司（solvfx）

　　整體來說，實拍電影的視覺特效上可以區分2D特效和3D特效兩大部分，彼此雖有相通之處，但是關於3D特效的工作說明幾乎可以涵蓋2D工作，故在此僅以3D方式進行說明。現代視覺特效的製作核心工作，大致可以區分為動畫（Animation）、軀體支架（Rigging）、建模（Modeling）、貼圖（Texture）、材質（Shading）和照明（Lighting）等六大項目。這幾個項目幾乎可以涵蓋所有視覺特效的工作種類。雖然如此，視覺特效的工作中也依據不同的作業需求可再加以細分。例如動畫中可區分出攝影機動畫（Camera　Animation）和角色動畫（Character Animation）、力學動畫（Dynamics Animation）和動作擷取（Motion Capture）等。

　　圖4-5-3為實拍電影3D視覺特效製作主要工作構成，也是當代實拍電影中運用3D視覺特效時的主要幾項製作分類，依此可知，3D視覺特效製作上有許多部分需要非常細部的分工。視覺特效的工作次序，往往是以局部的方式向外逐步展延，就像是繪畫時，一般要從繪畫主體

的某一個特徵切入，例如移動中的車輛或是大型空間場景。這是由於虛擬構成的物體都需要量體來增添影像的真實感，視覺特效的製作從創作者（artist）在想像中組合內含於物體本身的細微處開始。因此，視覺特效的物件組成，是依據從細小到全觀的一種思維模式。視覺特效是電影影像元素的一部分，而視覺特效必須從細微處著手。

　　視覺特效的工作會在創意與想像之間不斷地來回，是一項極度耗費時間與精神的工作。電影製作的工作時間代表著金錢，質量具備的視覺效果需要充分的時間。在這樣的基礎上極度重視前期創意與後期特效之間關於意見和想法的溝通。極端來說，視覺特效可以分為兩種，一種是要使觀眾一眼就可辨識是經由視覺特效才可以完成的，而另一種是要讓觀眾察覺不出經過視覺特效加持的。然而，無論哪一種視覺特效，都不是在拍攝結束後才開始的工作。

　　例如《轉生術》（Painted Skin: The Resurrection, 2012），為了營造更好的視覺效果，視覺特效團隊從劇本階段就參與寫作，反覆撞擊故事及劇本元素，編劇採納特效組的建議針對部分情節進行修改，也利用包含對話、攝影機運動等的視覺預覽，讓導演在拍攝前大致了解電影在經過後期製作後可以達到的效果。另外，在劇本分析結束後，創作敘事空間的廣闊性則受到相當重視。視覺特效組與導演、製片組一同進行勘景可以清楚分析出電影製作中關於視覺特效與實際拍攝之間的分配，例如哪些部分使用真實搭景，又或者哪些必須使用特效製作。《一九四二》（Back To 1942, 2012），便以這樣的方式討論出在現場拍攝時如何運用視覺特效，經由視覺特效部門的總監on-set的建議，共同決定出電影製作時的實拍和後期視覺特效，進行精準的素材製作。

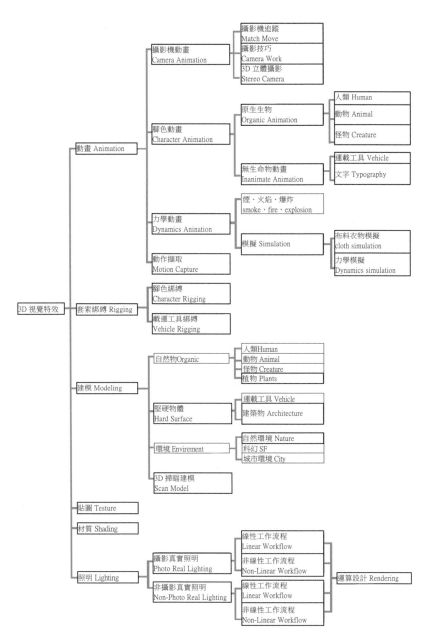

🐭圖4-5-3　實拍電影3D視覺特效製作主要製作項目
資料來源：索爾視覺效果公司（solvfx）、作者繪製

六、套片

　　數位電影的套片工作，是沿襲以往底片製作時，依據工作拷貝的定剪版本，尋找原始的負片母版來剪接負片的電影後期工作。當工作拷貝的剪接順序經由導演、製片人等確認之後，依此找回原始底片進行負片剪接（Original Negative Film Edit）。這樣的工作便是套片（conforming）。負片的套片工作是一項勞費心力且耗時的工作。因為負片的影像和定剪版的正片影像是相反的、色彩又是互補之故，在判斷的細節上需要更仔細，也因為工作拷貝上翻印有原底的片編碼，除了可經由套片機協助尋找出原底，再由剪接機進行剪接外，也同時需要人工進行原底的雙重確認。

　　當定剪版本（影像的剪接點確定）出爐時，便依照著原始的剪接確定表（EDL）的 Cut List 輸出成為 AAF 檔或是 XML 等檔案。用上述的剪輯描述檔，在套片工作系統上來完成數位電影來源母片素材（Digital Source Master）的套片工作。數位電影後期製作的套片工作，在數位中間的工藝階段已經歷過較長的嘗試，現在的工作系統多很穩定。整體的製作工藝流程，可以下方的流程圖進行理解。這是以 RAW 格式的原生檔進行離線剪輯獲取剪輯確定表，完成定剪時候影片完成套片的工作流程圖。

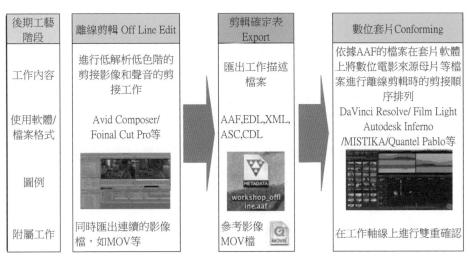

圖 4-6-1　後期套片工作流程示意圖
資料來源：作者繪製

　　數位電影後期製作流程中的套片工作，簡言之，就是把不斷嘗試過後確定的影像與聲音草稿，給予正文組合上的索引資料，並依此排列次序把素材的原始檔展示出來。當然，套片工作系統中仍然具備有剪接的功能。若因為其他原因必須要在剪接上進行修整或調節時便可即時改變。而在確定套片工作與離線剪輯的接續點無誤，離線剪輯的影片資料匯出成具有檔案名稱與剪輯 in/out 點的時間碼的參考影像，並在套片時將原始資料，協助進行套片工作的雙重確認以確保正確無誤。當套片工作完成時，數位電影母版（DCM）的影像部分就已完成。

　　電影當中若有合成或是視覺特效的部分，也會在其他的電腦動畫與合成影像工作站當中的檔案，以數位電影來源母片的檔案格式例如DPX 等的格式加以匯出，並匯入到套片工作系統的素材區。這些數位生成的素材也同樣為數位電影來源母片的一部分，也在套片的階段完成與本片上的組合。

七、數位調光（Color Grading）

　　相對於視覺特效往往是從視覺元素的細微處著手的特性，調光可說是站在整體影片的宏觀立場來觀看全局。調光工作會從電影的整體敘事出發，考量故事的核心在各個不同的敘述段落中，應該以何種程度的調整來強調或區隔，將影片進行定調。此後再以不同的段落來定調，之後再考慮到單一場的定調表現，最後才從不同的鏡頭進入到實際的調光工作。

（一）傳統電影底片的配光

　　傳統底片上的配光（Color Timing）是在電影底片上透過印片時分別改變紅、綠、藍三色光在印片上使用的強度，藉此在印片時調整電影影像中的色彩。當攝影上增強伽瑪（gamma）值達約 0.6 時，幾乎等同於在底片的曝光量上增大一倍，也就是 1 檔的光圈。這也大致和印片時要將光的強度減半，等於相當於減少 12 個光號。當下的彩色光印片，備有 50 個光號（即每改變一個光號曝光量相差約 6%），在紅、綠、藍 3 條色光參數上可按比例改變的光閥提供不同的光強度。電影中的配光，其實是彩色配光的通稱，在使用底片時若是光號增加到 40，就會導致印片的曝光量增加到 10 倍，也就是說一個光號對應著底片上 0.025 個單位密度。因此光號增加 12 就會使印片曝光量加大一倍，也就是 0.025*12=0.3 密度單位，等於一檔的光圈。

　　調光的工藝過程，原則上可以分為初級校色和二級校色。初級校色是以整個場景的調性為考量，以增益、伽瑪（中間調）和黑的濃度控制進行調整。此外，則是根據三色光的平衡對照的調整，將電影的敘事特性進行色光之間的濃淡配比。二級校色則是配光師的創作領域，因為它根據色調分離色彩，或是轉換色調等進行局部的配光。

　　但是配光的工藝隨著電影影像在電視上的運用機會增加後產生了一些轉變。配光工藝可以說是源自於底片經配光後轉印成中間正片（Inter positive，簡稱 IP）時的需求。這是因為翻印成正片的工作，是由已經完成套原底的底片，加上校準拷貝上的校色訊號翻印過來的。當這樣的影片用在傳統的視訊母帶製作上時，是由膠轉磁（Telecine）的設備來控制。因此在這樣的設備上，就發展成為足以提供給配光師進行初級校色和二級校色的功能。

（二）數位調光的產生

　　《魔鬼終結者 2》是第一部成功使用電腦合成特效的電影。在此之前的傳統電影特效，皆是經由光學特效來進行合成。但《魔鬼終結者 2》之後的電影合成特效，幾乎不再使用光學印片。到 1980 年代為止，電影中的影像合成主要多以 Scanimate 或 Ultimatte 與光學印片機來完成[23]。電子影像則是以去背專用的影像切換機來處理。也因為非線性剪輯的普及，目前幾乎都可以利用電腦來製作合成影像。因此，類比式的底片影像在使用數位合成處理時，必須利用掃描機將影像轉製成數位影像資料。由於經掃描過後的影像會產生與底片調整曝光過度或不足的情況，因而逐漸發展出數位影像調光的設備。近來數位電影的拍攝與製作逐漸增加，原因在於數位化拍攝的影像與底片不同，無需經由掃描機便可以直接將影像轉換成數位訊號，故減少了這個階段的製作程序。但也因為數位訊號的改良和加工更為容易，激發了創作者的想像空間，使得數位調光使用的需求與日俱增[24]。

[23] "Scanimate"是一種類比式的動畫影像製造機，盛行於 1960~80 年代。"Ultimatte"是一種類比式的去背合成特效產生機。搭配兩者的使用，來完成電影中的合成影像素材。

[24] 進行數位調光時可依影像的解析規格，選擇 SD、1K、1.3K、HD、2K 或是 3K 或 4K 或更高解析的調光。

　　數位調光是數位電影來源母片進行套片與製作數位電影母版時的重要創作工藝。數位調光雖可提供創作者在視覺上的調整和創作，但卻需要借助相當的設備才得以進行色域（color gamut）的調整。而這些基礎則源自於影片所設定的色彩空間。

　　數位調光設備是由幾項重要的器材所組成。除了搭載有調光軟體的硬體工作站之外，專業監視器、波形與向量示波器工作站、調光控制盤與視訊加速卡等都為必備器材。這些器材協助電腦能更強大且即時的處理電影影像，因此多是在電腦主機板上的外加設備。惟二可以在外在上提供調光師進行影像創作性調整的監看設備，就屬專業監視器和示波器。專業監視器是提供影像的直接觀影感受，而示波器則提供調整中的影像成分、在色相、明度、彩度，和加色的三原色與減色的三原色的調整比例，以數據搭配表格的方式提供色彩空間的對應參考。這兩個監視器在專業監視器的設定上，必須考量到電影底片中負片的伽瑪是由轉印後的正片來補償，而數位電影是在一個暗黑的空間中的觀影的設定，所以依據 Digital Cinema Initiatives，數位電影倡議機構（簡稱 DCI）[25]的規範，數位電影放映時的幕次律函數是 1/2.6，大約是以 0.385 加乘數後還原，而每一色階 RGB 以 12 位元（bit）的位元深度方式計算便可以獲得非常豐富的影像質感，和相對應的電影銀幕再現的影像保持著感知一致性。

[25] "DCI"，全名為"Digital Cinema Initiatives. LLC"，中文譯為數位電影倡議機構，是在 2002 年 3 月由米高梅、派拉蒙、索尼影視娛樂、20 世紀福斯、環球影業、迪士尼、華納等七家電影公司組成，統整與制定數位電影上映時的一些共同規範。其中米高梅已於 2005 年 5 月退出此機構。

由左至右為各項示波器
、影像監視器和調光工
作區、中間前方為控制
盤。

🎬圖 4-7-1　Mistika 數位調光設備

資料來源：Kantana Post Production 公司（泰國）

自左上到右下分別
是三原色濃度表、
影像合成輝度表、
色相向量示波圖、
高低光區分布圖、
各音軌表頭、影片
影像

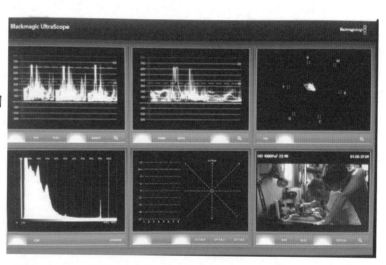

🎬圖 4-7-2　數位調光設備中的各項示波器

　　數位電影的調色結果，必須要以是否讓數位發行拷貝看起來更像
傳統底片的電影拷貝，或是要令其展現直接式的數位感的影像畫面兩
者之間作一決定。若是要使影片本身更接近傳統底片電影的影像感，
即 film look，或是要使得底片發行拷貝版本和數位發行拷貝的影像感一
致的話，最精準的方式便是在色彩的調光過程中，使用 3D-Look up table

（簡稱 3D LUT），來模擬彩色拷貝的特性。

　　所謂的 Look Up Table（簡稱 LUT），是在不同顯示器與不同放映條件時，提供一個不會因顯像或是觀看環境不同而造成影像的展現有差異的對照參數。因為不同的記錄媒材或是數位載具，都有不一樣的顯像構成原理。如何讓相同的內容在不同的載體時也可以保持有一樣的視覺感知，便是它的最大目的。例如底片（film）和視訊（video）之間，因為彼此影像的色彩空間不同，會有截然不同的色彩及色調表現。在這兩個平台上要讓同一影像有一樣的色彩色調表現時，需要把各自的色彩空間以相同的對照數據 LUT 進行調整比對，才能夠確保影像進行過調整、轉錄或印製拷貝片時，色彩、最亮白與最暗黑的顯現是相同的。因此，LUT 是一個在具有不同色彩空間的平台、記錄模式或是載具之間，針對同一個影像進行影像調性轉換時得以保持一貫性表現的參照數據。在實際使用上，可選擇運用如底片製造商 Kodak、電影器材設備商 Arri 和後期公司 Imagica 等，對於底片色彩的表現特性所建構出來的不同色彩編碼系統。調光軟體選用 3DLUT 的參數時，便可以讓數位母片模擬成為底片的高光和陰影特性，以及與底片匹配的混合色彩在調校過後的設定保持一致性，而無須擔憂影片在調光時產生與想像不符的影像。

👆圖 4-7-3　未經數位調光
處理前的原始圖像

👆圖 4-7-4　以單一圖層方式經由數位調光處理
後確定整體調性

👆圖4-7-5　在整體
調性確認後，選
擇特定元素製作
遮罩圖層後，再
經數位調光進行
創作後的影像

圖 4-7-3~4-7-5 資料來源：天影數碼電影製作

（三）數位工藝流程反算法概念

　　數位電影的後期工藝，雖然是在後期工作才得以展現，但是嚴格來說，在開始拍攝時便需要有規劃。若是能將數位電影攝製當下的色溫、顏色等概念保存、記錄下來，便得以給後期工作上最大的調整和創作空間。這一點可以依據「數位工藝流程反算法」的觀念加以思考（王繼銳）[26]。這種思維便是電影拍攝時，先從最終的展演平台所需要的電影格式為思考核心，到決定使用何種的剪輯設備和後期相關的工作軟體，都在開始拍攝以前的試拍工作階段時便已展開。在運用相關製作設備或是後期公司的協助下，進行剪輯、套片、初步調光與試映。經過這樣的試拍所獲得的影片色調參考數據，記錄成為一至數個在觀看上接近自己所想要創作表現的影片色調，便可以先行創造出一組 LUT 加以儲存，在攝影機上讀取套入後，拍攝同一場景時的影調設定就會統一為作者想要的色調表現。

　　必須清楚的是以原生 RAW 檔方式的拍攝，雖然在事先已經進行偏好影像調性的設定，但這僅是初步調整了觀者或作者所意圖想要表現的影像，進而在顯示設備上提供給現場進行監看，事實上並未對原始檔產生任何的改變。這便是 RAW 檔的特性，它所記錄下來的檔案就如同它的字面意義一樣，是生的、未經處理的。監視器上所見的影像只是一種初步的假定調整影像，供現場參考。

[26]　王繼銳（2011）。〈數字攝影機在現代電影中的應用〉。

拍攝 RAW 檔時將影像的調性表現事先進行設定後儲存，並匯
入攝影機內進行拍攝，依著偏好的影像調性設定進行鏡頭拍攝

🎥圖 4-7-6　拍攝現場監看影像調性的設定

　　以此反算法的概念，攝影師將會更加了解後期工藝的寬容度，以
及回溯到前期拍攝時的結果，如何與後期工作相互支援與配合。當
然，在拍攝合成片段時，也要特注意藍幕、綠幕等的使用。

（四）色彩空間的轉換

　　簡言之，色彩的控制因為數位調光的應用拓展了前期拍攝創作的
自由度，使攝影師的創作可以延續到後期製作並對於不同的裝置進行
「模擬」，使監看時可以得到相同或相似的環境。而「轉換」則是這
一階段的重點。清楚理解拍攝設備的色彩編碼、套片與調光對於檔案
格式的編碼方式，以及監看環境下對於色彩還原的環境設定，才得以
成功的轉換。

　　在進行轉換時也須要保持著本書第伍章所提及的色彩管理的觀
念，並使其一脈相承，因為色彩管理的任務就是要統一不同系統的色

彩空間，因此在轉換時也必須要注意到。但是往往監看時採用的監視設備，無論是 CRT 或是 LED 監視器的色彩呈現都是加色法之故，會導致所呈現的色彩空間產生差異，造成即使監視器的畫面與最終銀幕的畫面看來相似，事實上的差別仍然很大。所以在調色時不能以監視器內的畫面為最終目標，監視器的畫面僅能作為參考用途。這是由於監視器的成色，由 RGB 三個獨立加色的結果來顯色，各自不會產生影響，單一色相的達成和其他色元素的比例關係沒有關聯，此時的結構就稱為 1DLUT。

色彩管理系統透過計算一系列色階與測試結果的差異值，可以很方便地得出該監視器的校正 1DLUT。一般來講，監視器的色溫、最高亮度和最低亮度以及伽碼值都有規定。但是如何將得到的 1D LUT 作用於該監視器上，最為普遍的方法，就是讓調色軟體或其它的應用程式可以識別該 1D LUT。

不同的色彩空間產生相異色彩表現和視覺感知。不僅不同的監視器有相異的色彩空間，檔案格式之間也是不同的。因此，在兩種之間進行顯示轉換或是檔案轉換時，都需要進行校正。校正監視時器可以採用 1D LUT 來校正監視器。然而，在強調影像表現對顏色的精準性需求時，RGB 僅能表達出正確的顏色。因為電影在飽和度、色調和強度上的控制需求也是表現手段，此時會需要將色彩空間從 1D LUT 轉換成「3D LUT」的對應方式。從表 4-7-7 中我們可以看到轉換成 3DLUT 的色彩空間和 1DLUT 有本質上的差異。對於以 10bit 的系統，監視器的色彩空間有 1024^3=1G 種色彩。同樣底片拷貝的色彩空間也有 1G 種色彩。要精確地列舉它們之間的這種對應關係，便需要 1G x3 x 10bit= 30Gbit 的資料量。然而，不論是儲存或者計算如此大的 LUT 都是不實際的。

因此，孫略（2007）提及在實際應用中不可能將不同的色彩空間中的每一種色彩都一一對應地列舉出來的狀況，3D LUT 中使用節點

的概念就必須要採取某種簡化手段，意即每間隔一定的距離做一次列舉，而兩次列舉之間的色彩值採用插值的方式計算出來。這些列舉出來的對應值叫做節點，而節點的數目是衡量3D LUT 精度的重要標誌。3D LUT皆使用 2n+1的節點方式加以設定[27]。表4-7-7便是一般使用1D LUT和3D LUT，以及以節點方式的參考表，以此便可成為進行數位影像在選擇調光依據上使用何種LUT成為標準依據、轉換等的一項重要參考。

📄表 4-7-7　1DLUT、3DLUT 和節點計算的 3DLUT 比較表

	10bit RGB 1D LUT	10bit RGB 3DLUT	以節點計算的 10bit RGB 3D LUT
三色的組成關係	Rout= LUT (Rin) Gout= LUT (Gin) Bout= LUT (Bin)	Rout= LUT (Rin, Gin, Bin) Gout= LUT (Rin, Gin, Bin) Bout= LUT (Rin, Gin, Bin)	Rout= LUT (Rin, Gin, Bin) Gout= LUT (Rin, Gin, Bin) Bout= LUT (Rin, Gin, Bin)
單一1D LUT 的數據量	1024 x3 個 10bit=30Kbit	1024 的 3 次方=1G	17x17x17=4913 個節點
總數據量	1024 x3 個 10bit=30Kbit	1Gx3x10bit=30Gbit	4913x3x10bit=147.49kbit
備註		所需資料量過大不可行	節點多為 2^{n+1} 個，如 17、33、65、129、257 等

資料來源：作者整理製表

（五）調光環境

　　校準儀器和設備、特性化以及轉換，是電影製作上進行有效的色彩管理的三大步驟（曾志剛，2011）[28]。同樣的 RGB 值影像送給不同監視器，得到的視覺感知可能會不一樣。為了要得到相同的結果，需要給不同的設備輸送不同的值。這就是色彩管理的本質。

[27] 孫略（2007）。〈LUT 在電影色彩管理中的應用與原理〉。
[28] 曾志剛（2011）。〈數字中間片校色過程中的色管理概述〉。

電影底片的校色之決定，是透過調光室設備與系統中的監視器上顯示的視訊影像來制定。數位調光裝置也是經由這樣的基礎發展，轉變成影像色度的數位化創作。這種工藝在數位時代則稱為數位調光（Color Grading）。儘管數位調光和視訊調光相似，但是監視設備改變成數位投影機，調光的環境必須在一個較大且環境光微弱的空間中。數位電影採取以檔案投影的方式，這呈現了數位調光後的最終結果。因此，調光環境必須與觀看電影的環境相同，包括室內光的照度、觀眾和銀幕的觀影角度與距離，以及銀幕的反光輝度等。

標準的數位電影來源母片調光室當中，銀幕的高有 10 英尺、寬為 24 英尺、調光工作臺距離銀幕至少 20 英尺（是銀幕高的 2 倍）。投影設備應該要距離銀幕 36 英尺以上，天花板高度至少要 12 英尺（15 英尺為宜）。投影銀幕的峰值白要在 48cd/m^2，最小對比度是2000：1。環境中的工作檯、桌椅和支架、家具與物品等材質與色彩都必須不會反光（Chris Carey, etc）[29]。從這樣的設定要求可知，這與SMPTE 對於電影院的觀影環境之規範幾乎一致，可以見得數位調光必須使最終觀影成果和觀眾所看的內容、影調色調一致。

表 4-7-8　數位調光室的工作環境設定標準

銀幕高度	銀幕寬度	調光工作檯距離銀幕距離	投影設備距離銀幕	天花板高度	投影銀幕的峰值白	最小對比度	銀幕受光	其他
10 英尺	24 英尺	20 英尺 銀幕高的 2 倍	36 英尺	12 英尺	48cd/m^2	2000:1	>0.35 cd/m^2	不反光的桌椅和牆面

資料來源：作者整理製表

[29] 同註 13。

　　在調光時使用了 3D LUT 後，電影便會依據這樣的色彩空間設定將電影的色彩還原並運算成一個數位電影母版的影像部分。

　　若是調光環境的空間不足以容納銀幕時，便要更改成把監視器定為影像顯示裝置，此時相關的設定需要更改為監視器的幕次與色域設定，如表 4-7-10。數位調光環境與監視器的設定，影響到了電影中影調創造性的最終結果，不可不慎。

☙圖 4-7-9　　符合標準規範的調光工作室
資料來源：Kantana Post Production（泰國）

📄表 4-7-10　　數位設備調光監視器的設定

完成格式\校準項目	色溫	螢光幕亮度	Gamma	照明度	其他
HD　　ITU-709	D65	79cd/m²	2.2	10（10%）	監視器後方應為一片中間灰（18%）的牆面或布幕
電影拷貝 10bit Log	D55	48 cd/m²	2.2		

資料來源：作者整理製表

八、數位電影發行母版（DCDM）與數位電影發行拷貝（DCP）

　　數位電影發行母版（Digital Cinema Distribute Master，簡稱DCDM），是將完成數位調光後的數位電影母版 DCM，加上依據需要而增添的多聲道聲軌與多國語言字幕後，完成聲畫同步的完整數位電影檔案。據此，再經由相對應的設備轉製成數位電影發行拷貝 DCP（Digital Cinema Package，又稱為數位電影封包）。因為每一階段的處理工作都有格式變換和映演平台的轉換，所以需要統一的依據標準。

　　從表 4-8-1 DCI 所規範的數位電影發行拷貝（DCP）簡易規範表中可知，數位電影發行母版 DCDM 的位元深度是以 12bit 為標準。此外，因為數位放映機的幕次伽瑪校正是 2.6，色彩編碼是 444X'Y'Z'，解析度為 4,096×2,160（4K）和 2,048×1,080（2K），螢幕長寬比為 1.85:1和 2.39:1。也就是要符合數位放映機的規格的緣故，在進行數位電影母版製作時，必須顧及電影上映時，需將檔案的轉換進行對應性的調整，才能確保電影影片得以在戲院上映時忠於作者費心創作的影像。

📄表 4-8-1　DCI 規範的數位電影發行拷貝（DCP）簡易規範表

項目	影像								聲音			
	影像解析	每秒格率	位元深度	放映機校正伽瑪碼值	色彩編碼	圖像檔案	後設資料格式	字幕檔案	聲軌	位元深度	取樣頻率	檔案規格
	4096X2160(4K)	24f/s	12	2.6	444X'Y'Z'	JPEG2000	MXF	PNG	16	24	48/96 KHz	PCM 式 wav.
	2048x1080(2K)	24f/s										
	2048x1080(2K)	48f/s										

資料來源：DCI（2012）。*Digital Cinema System Specification*, Ver1.2。作者整理製表

　　如前述，全球性的技術基準對於製作數位電影母版並無強制性的規範。換言之，在製作數位拷貝時，對於原始素材的格式並沒有過多侷限，僅規範出數位發行母版的檔案格式。原因在於幾乎所有影像素材都可以轉製成為數位發行母版，並且不限制以何種規格的攝影設備拍攝。舉例來說，數位單眼相機或是家用攝影機等的影像素材也沒有限制。這和底片拍攝上映時，影像的素材來源也都可以經由放大（blow-up）成為 35mm 底片的方式一樣，只需要考慮到影像經過放大處理後的品質可否被接受。從表 4-8-2 DCP 壓製時可支援匯入的檔案格式與位元深度對照表中，我們可以清晰辨識出，完成套片和調光的數位電影母版，應盡可能達到表中的檔案格式規範，以避免因為檔案不斷轉換，或是轉換過程中需要特別調整造成數位電影母版的位元深度之升降，以便和數位電影發行拷貝的規範相對應。

　　然而，數位計算的原則，較高規格降轉成較低規格，仍然可以保有較多的原始特性，反之則不然。換句話說，這會產生與上一代品質有失真的現象。舉例而言，母版是 TIFF 檔案時，則僅能以 16bit 方式處理，把它轉換至 12bit 時，影像雖以較低的位元方式處理，但因是高轉低的緣故，影像失真性雖有但是較少。假若圖檔的運算設定之位元深度，內設定值都是 8bit，以 8bit 運算過後的檔案再製作成為數位電影發行母版，若進而向上轉換成 12bit 時，原本的影像層次及色彩深度是沒有辦法表現出其動態範圍的。由於以低轉高無法提升影像品質，製作數位電影發行母版時的數位電影母版，通常以 DPX/12bit、JPEG2000/12bit、TIFF/16bit 的檔案格式最為普遍。

📖表 4-8-2　製作數位電影發行拷貝 DCP 時匯入檔案可支援的
　　　　　格式與位元深度表

影像檔案格式　　　＼　　　位元深度		8 Bit	10 Bit	12 Bit	16 Bit
JPEG200	J2C	X	X	X	X
J2C	(DCI conform)			X	
TIFF	uncompressed RGB	X			X
	uncompressed RGBA	X			X
	compressed ZIP RGB	X			X
	compressed ZIP RGBA	X			X
	compressed LZW RGB	X			X
	compressed LZW RGBA	X			X
DPX	Windows RGB	X	X	X	X
	Windows RGBA	X	X	X	X
	Mac RGB	X	X	X	X
	Mac RGBA	X	X	X	X
JPG		X			
BMP	Windows uncompressed	X			
	Windows compressed	X			
	Mac uncompressed	X			
	Mac compressed	X			
PNG	RGBA	X			X (降成 8 Bit)
	RGB	X			X (降成 8 Bit)
GIF		X			

資料來源：EZDCP USER MANUAL；作者整理製表

　　此外，為了要使數位電影發行母版的編碼工作更為順暢，數位電
影母版的專案設定上，有幾項應該要多加注意，分別說明如下。

（一）影片每秒格率

　　對於電影或者與它同等有效地對一個場景反覆攝影記錄的狀況
下，每次曝光通常以 24 格/每秒的格率速度進行記錄。拷貝片通常也
是以 24 格/每秒的速度放映，但每格顯示兩次，放映速率成為每秒 48
格。數位電影攝影機也採用相同的原理。然而，由於許多數位攝影機
和視訊的設備相容，為了要迎合使用需求，內部的拍攝格率往往設定
為 29,976fps（即 29.98p）或是 59,98（60i），或是 25p（50i）的時間

基準以提供拍攝。如此一來便能因應全世界各地因為電力供應頻率不同之下，視訊影像傳輸時所產生的計算基準的差異。

　　數位電影的放映格率之標準為 24 格/秒和 48 格/秒兩種。假若製作拍攝時並非採取這樣的標準格率，製作數位電影發行母版時便需要調整配合。數位電影的拍攝上並無限定為 24 格率，意即任何一種格率的影片製作都未被限制。以當前非常興盛的 DSLR[30]製作方式為例，最接近電影放映的格率就是 23.98Psf。因此，製作數位電影發行母版要修改數位電影母版 DCM 的格率基準方能轉換成為數位電影發行拷貝可以相容的規範。

（二）檔案壓縮

　　數位電影發行母版的檔案能夠在後期剪輯套片與調光工作站觀看，卻無法在一般電腦上觀看，也無法在戲院等地方進行放映，原因在於其檔案過大且需要完全相對應的電腦軟、硬體系統。同時，因為商業安全，例如防止盜版和轉印等考量，數位電影發行母版是無法直接上映的，必須先將其轉碼編制成為數位電影發行拷貝才能在戲院上映。因此，數位電影發行母版便是因應製作數位電影拷貝而生。

　　電影院的數位放映系統中，除了投影機之外，處理數位電影拷貝儲存與放映的是數位伺服器。因此，製作數位電影發行母版時，在影像上必須要對應於數位放映機的顯色特性，一則在檔案管理上，要以數位伺服器的接受格式進行檔案的製作和壓縮。以 4K 解析的數位電影發行拷貝為例，兩小時的檔案大小約 7T[31]。若以 DVD9 格式的光碟

[30] "DSLR"，是數位單反相機的簡稱。全名為"Digital Single Lens Reflex Camera"。

[31] 以每個像素 3 通道各 12bit 的計算下，每個影格共有 81,631,360 個像素時，共需要約 40MB，以 24 格率計算下，2 小時電影共有 172,800 畫格，約需要 7T 的容量。

片進行壓制的話需要 700 多張，藍光格式壓製的話要 290 張。因此需要進行檔案的壓縮。

（三）色彩轉換

有關色彩管理的重要性，本書已有諸多陳述便不再重複。即使如此，在完成數位電影母版後，進行製作數位電影發行母版上也依然要注意色彩轉換上的一致性。以 Canon 5D Mark Ⅲ 的 DSLR 的製作方式為例，檔案格式採用的是 MPEG-4 AVC／H.264。而後期工作在運用上，電影作者也多以 Apple Final Cut Pro 進行剪接和套片工作。由於檔案格式是 MPEG-4 AVC／H.264，在色彩編碼上，依據需求位元深度可以選擇 10bitYUV 4:2:2 或 12bitYUV 4:4:4。對應在日後剪接完成所匯出檔案格式的設定時，與數位電影的 444X'Y'Z'之色彩空間不同之故，即便影像檔案進行了數位調光，假若再轉製成 DCP 時也無法正確選擇色彩空間轉換所需的 LUT，電影的影像調性將會產生極大的誤差。正確作法是要將色彩空間的轉換（Color Processing），選擇為自709RGB 轉換至 XYZ。

由於YUV的色彩編碼，在後期剪輯上的編碼是採取Rec709、以2.5冪次定律的規範之故，因此編碼範圍最大的峰值白之參考數值為109%，編碼範圍最高的9%可以來記錄高光點。依據SMPTE的規範，必須再以1/2.5的次冪函數，也就是0.4加以乘數還原後，便可以在適合於數位電視的色域規範可顯示的範圍。因此它在色彩的重現上，與DCI的規範完全不同。所以若是以DSLR所拍攝的影片來製作數位電影母版時，在任一階段都需要仔細保持色彩轉換上的一致性。

伍

數位時代的想像力

> 藝術就是創造一種虛擬情境，使感情在這種虛擬情境中釋放出來，感受娛樂的體驗不是為了追求任何目的，只是為了在藝術欣賞者身上喊起某種情感，並在一種虛擬情境範圍之內釋放這種情感。
>
> ——彭吉象[1]
>
> 當我們想要得到創作上百分百的自由時，內在和外在的限制就像是一條忽然消失的界線，我們輕鬆跨越過去。
>
> ——小野[2]

　　想像是在心理產生的一種形象（image），這種形象的最終來源是現實的經驗。現實經驗和想像形象之間可以有不同的關係（鄭泰承，1995）[3]。電影創作和藝術表現便是要把這種源自於現實經驗的想像形象，匯聚成一組可見可聞的組合序列。因此，在匯聚或者實踐想像形象時，將會受到電影的文本結構和技術性問題的影響。不受限制的創

[1] 彭吉象（2002）。《影視美學》。
[2] 小野（2012）。〈找到限制找到自由〉。
[3] 鄭泰承（1995）。《電影觀賞──現世的宗教意含性文化心理經驗》。

作似乎是所有創作者的共同理想，但在電影專業上，必須清楚限制方
能找到自由，進而發揮無限的想像力。在這樣的核心概念下，本章將
由幾個方向來詮釋數位的創作想像，這幾個方向之間的關係並非涇渭
分明，而是相互影響的。

一、時空的圖層特性

電影中的圖層（layer）概念並非在數位時代才存在。底片的結構
是擁有固定厚度的乳劑圖層，影像及色彩在不一樣深淺的感光鹵化銀
粒子依據光線波長分別感應、吸收或通過後，由這些晶體所發生的化
學反應之總和。影像的細膩程度也依據這種感光的層次密度所決定。
在彩色電影的實驗階段便嘗試由手工著色表現色彩。電影的發明，無
論是巧合或是有高度意圖，圖層概念同時內含在電影的物理性結構，
以及電影創作的想像領域之內。

（一）空間的圖層概念

電影表現技法，是依循著人類感知來創造和重現豐富的圖層概
念。例如，在實景物的拍攝上強調層次的展現時，必須運用豐富的明
暗層次來描寫圖層，在類比的動畫上創造縱深和橫移的拍攝，是以賽
璐璐片來進行場景上多枚圖層的背景編繪、和進行人物動作的描繪
等。在數位時代則是可以任意疊加或鑲嵌。圖層概念始終都是電影表
現和創作方法的核心之一。本節將依下述分類闡述電影的圖層概念。

1.光影圖層的塑造想像

首先，電影的圖層概念可以先從明暗的光影層次來說。光影圖
層，其實就是影像當中的對比。對比的影像表現有兩種，同時對比

（simultaneous contrast）與歷時對比（successive contrast）。同時對比
是同一個畫面裡同時存在、並列對比的事物，同時還可分為色彩的對
比、形狀的對比、出場人物的對比、與陰影的對比等。歷時對比則表
示前後接續兩個畫面之間的對比關係，這個對比之間好像是存在著一
個物質，那就是「時間」，因此稱為歷時對比。這種對比表現在動態
影像上是很典型的存在。

　　以同時對比為例，在一個畫面中讓對比的事物同時存在，是一種
直接了當的方式，它可以使人印象深刻。雖然大家都不願意變成「影
子」，但是影子依然存在。榮格（Carl Gustav Janng）在心理學上提出影
子可以是「人物性格否定的側面」、是「人物內心的陰暗面」，也是「自
己心中的另外一人」（河合隼雄，1991/2000）[4]。因此影子並非單單是物
體被光投射後會產生陰影的物理特性，它其實帶有「分身」的意義。
如電影《相見恨晚》（Brief Encounter, 1945）中的「影子」表現便是一個
明顯的例子。精神出軌的蘿拉（西莉亞・瓊森飾）假藉辦事與戀人幽
會，結束後兩人各自在前往
搭車的路上，由於男方—亞
力克（崔佛・霍華飾）表示
需要上車回家了，在火車汽
笛聲與大量蒸氣的催促之
下，蘿拉為了給自己台階
下，在連忙表示自己也得趕
回家後便快速離開亞力克獨
自往月臺方向走去。為了凸
顯這種「違心論」，導演大
衛・連設計出一個「心中的

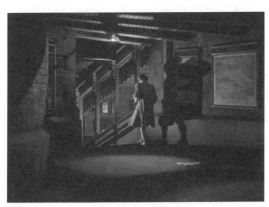

🐭圖 5-1-2　電影《相見恨晚》中的影子
表現

―――――――――――――――――

[4]　引用自羅珮甄（編譯）（2000）。《如影隨形：影子現象學》，河合隼雄著
　　（1991）。

另一個自己」的影子表現，此時畫面中獨留亞力克一人在樓梯處。

另外，《戰地鐘聲》（From Whom the Bell Tolls, 1940）也運用了分身的方式來表現人物的困惑與苦惱。主角羅伯特（賈利・古柏飾）在戰爭中因射殺了自己的親友凱西肯（因凱西肯自己中彈受傷，不想被活捉，要羅伯特殺了他）而在喝著苦酒。這無奈的抉擇來自於和親友約定，若是受傷了一定得了結彼此，因為一旦負傷便無法在回鄉後繼續工作。電影中桌上的燭火使得他的身影在牆上顯得過度膨脹，似乎代表著他本人心中巨大的悔恨。這「心中的另一個自己」是利用電影場景的光影表現，也就是圖層概念來呈現故事中的文本敘事，因為它記錄了與邊緣相對的鏡頭以外的空間中一切的可能性，是具備象徵性的機械性互動（洛朗・朱利耶，2006/2008）[5]。

🎬圖 5-1-2　《戰地鐘聲》以影子表現另一個自己

電影用來表現人物惶惑不安的對比，除本書第壹章的「光影」單元所提及的例子之外，《大國民》（Citizen, 1945）也是很好的範例。年輕的肯恩（奧森・威爾斯飾）變成鬢白的老人，在家中大廳走動時，恰巧經過裝飾有多面的鏡子的大廳長廊片段，亦為光影寫照展現的重要典範。這看似平常的鏡頭，同時捕捉肯恩的各種表情，把實際影像與鏡像經由對比的方式，為即將到來的電影結局預先做暖身和宣告。曾經的意氣風發已逝去，就如自己的身體老朽般地映照在鏡子中，即將逝去變得虛無。

5　郭昌京（譯）（2008）。《合成的影像—從技術到美學》。洛朗・朱利耶著（2006）。

　　光影明暗變化所造成的透視想像，經由外在物的形象引導進入到敘事層次的途徑，所借助的便是這種圖層的觀念。圖層從未遠離過電影，只是在傳統電影的物理性意義上，因為是單層的緣故無法修改。然而，當訴諸數位處理概念時，圖層的對比便有許多的表現可能。在數位的處理方式上採用這種模式，給予需要特殊強調的影像在光、影、色調上進行修飾。圖 5-1-5 是以圖像中單一圖層以改變色彩調性以及組成的方式所創作出來的影像。以增加單一圖層的方式，強調原始圖像中特定物的存在，或是以多層圖層的方式，分別獨立出影像中的元素或物體，再進行創作性的調整。這種在數位時代下的電影圖層創作概念，不僅延續了電影在拍攝當下便已進行創作的傳統，也將創作的手段延伸到後期工作，成就了數位創作上圖層的塑造想像特性。

📽圖 5-1-3　未經圖層方式調整的原始影像

📽圖 5-1-4　圖層處理影像和色調時的工作節點概念

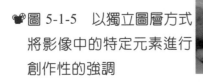

📽圖 5-1-5　以獨立圖層方式將影像中的特定元素進行創作性的強調

圖 5-1-3~5-1-5 資料來源：天影數碼電影製作

2.幾何透視的疊合想像

西方風景畫所採用的視點，多為平視的一點透視與二點透視，並以靜態空間構圖為主，故水彩畫或油畫多根據人眼垂直視角 30 度，水平視角 45 度的固定視域來決定畫幅的長與寬的比例，通常是三與二之比。透視法可分為單點透視、兩點透視、三點透視、色彩透視、空氣透視、對比透視、距離透視和重疊透視等。從諸多不同的透視法看來，都必須要透過建立景深來進行繪畫表現。所以景深和透視的關連性，基本上也是圖層概念。以單點透視法為例，通常透視法會置放在延展特性較長的建物和個體上，如牆、橋、道路與建築物等在視覺上，這些物件距離觀者較近的看起來會比較大，隨著距離變遠則顯得越來越小。此時會有一個「消失點」的出現。此消失點因為視角的關係，可能會在視線中也可能會在視線外（以推測方式出現）。注重繪圖所需要的層次，便是以上述的透視概念為基礎。這樣的透視表現方式，使得電影同時具備了可供再現的客觀性以及電影作者新建立的主觀性，更因此確立了攝影表現對於電影美學的深刻影響。

🎞️圖 5-1-6　透視與消失點圖示

1960 年代的電影作者在現代主義浪潮的刺激下，使用透視法來強調人際關係的幻影性、世界的無盡與虛無以及人性中的謀計（于昌民，2010）[6]。亞倫‧雷奈在《去年在馬倫巴》（Last Year at Marienbad,

[6] 于昌民（2010）。〈透視法作為一種形體形式〉。

1961）中不斷以單點透視的影像，投射出電影當中時間和空間虛幻與虛構之特殊關係。導演調度這樣的電影深度空間時，藉由透視觀點以及建立景深，將電影內容無限延展至景框外（out of screen）或是景框內極接近消逝的一點，引導觀眾的情感進入電影深處。

　　《去年在馬倫巴》一片的場景空間是藉由透視方式，把數個不同的空間、詭異的庭園、廊道、大廳等形成一幅異常華麗的宮廷景象。這卻和電影的人物的自述內容所拼湊組成的「事實」存在與否的主題特性，暨相異奇趣的同時又相互呼應，進而讓文本的敘事上產生高度曖昧不清的特性。導演用這種方式把創作本意緊密地連結。由這種透視強化人際間的疏離關係，也運用空間將人加以隔離。因此，焦雄屏（2011）[7]稱它為「完全以形式代替內容的現代主義電影」。在影片中交織各種電影技巧，將回憶、幻想、現實等無邏輯的時空，鼓勵觀眾隨遇而安，隨著影像、聲音、音樂、節奏，進入電影裏，大量光影變化、黑白對比、鏡像、不連貫的語句、笑聲、噪音、長時間的靜默以及夢幻般的音樂，成為這種幾何透視圖層疊合表現模式。

　　深層透視除了有高度曖昧性之外，還能夠產生高度的懸疑性。以動畫電影為例，宮崎駿的《神隱少女》（Spirited Away, 1997）中，少女千尋誤入靈異世界，被領地主人湯婆婆的魔法所牽引而來到辦公室追問自己身世的段落，同樣極度運用了延展性的景框空間，將人物內心的困惑、疑慮及不安，投射在人物所處的空間中。由此可見，電影中的透視對於敘事上相當重要。如何從敘事出發去勾勒多層次的影像，是思考電影表現時的恆常觀點。《鳥人》（Birdman, 2014）在電影中，把雷根・湯普森（麥可・基頓飾）內心高度寄望新編排的舞臺劇能否獲得百老匯劇評家肯定的暴躁與猜疑，轉換成不斷地尋找自我存在之意義和價值的外顯影像，因此視覺美感的呈現便在現實的我，和

[7]　焦雄屏（2010）。《法國電影新浪潮》。

超現實的我並存的矛盾中展開，也因此創造出絢爛的視覺觀。現代電影的創作思維更加倚賴這種有機互動，以便建構起豐富的寫實性、幻想性的場景或情節。在製作方式與創作思維中的雙向變換得否游刃有餘，成為運用數位化電影製作實現創作的課題。

如同上述電影運用這種透視與消失的影像表現，再現視覺上空間的幾何概念透視，將一個完整、一個不完整或兩個不完整的景象，接合成為一個整體影像的技巧和方法，就稱為遮罩繪景（matte painting）。遮罩繪景是運用遮罩方式遮蔽不願意出現在鏡頭上的影像後，再建構出想像的影像。因此，能夠實踐導演鏡頭設計的方法有人工景體和實景接景兩種。以繪景單片或半立體景接自然景物為例，《綠野仙蹤》（The Wizard of O'z, 1939）中的翡翠城堡，和《亂世佳人》（Gone With the Wind, 1939）中郝思嘉的家鄉－塔拉（Tara）莊園，就是以遮罩繪景方式所拍出來的。另外，《大國民》（The Citizen Kane, 1941）中的肯恩競選演說段落，也是利用遮罩繪景方式所拍攝完成。這種製作方式延續了數十年，直到《迪克·崔西》（Dick Tracy, 1990）的開場段落和《終極警探 2》（Die Hard 2, 1990）開啟了以數位遮罩繪景方式的風潮（David B. Mattingly, 2011）[8]。而《臥虎藏龍》中除了北京城景致是典型的遮罩繪景方式之外，劇中的玉嬌龍（章子怡飾）以輕功橫越水面的段落，也是在此基礎之上的想像表現。《星際大戰前傳系列》、《魔戒》等都因拍攝時無法完全實現場景樣貌，進而以電腦的 2D 或是 3D 的輔助繪畫方式，完成出電影所需的效果。《攔截記憶碼》（Total Recall, 2012）和《星際效應》（Interstellar, 2014）中的無限層次空間，也是以數位遮罩繪景的方式呈現這種層疊空間。相關實例可參閱圖 5-1-7、圖組 5-1-8 及圖 5-1-9 與說明。

[8] David B. Mattingly (2011). *The Digital Matte Painting Handbook.*

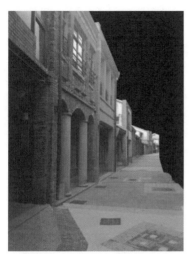

🐭圖 5-1-7　主場景部分的
　製作遮罩

🐭圖組 5-1-8
完成影像所
需的天空與
其他背景建
築物等，逐
與主景進行
合成

🐭圖 5-1-9　遮罩繪景與合成完成圖
　例。在主場景上加上天空與背景建
　築（圖組 5-1-8），去除不合時空的
　圖像（如圖 5-1-7 中的下水溝蓋等）
　後，在主景上加上符合時代的陳設
　（招牌、車輛）等，成為原始影像
　上創建出另一種敘事想像的空間

圖 5-1-7、5-1-9 及圖組 5-1-8 資料提供：索爾視覺效果公司（solvfx）

3.山水國畫的散點想像

電影上的透視是以重現人類視覺感知作為表現核心。然而,事實上數位製作的影像表現也越趨近於中國山水畫的散點透視的概念。「有所極,故所見不周」,是中國宋代的山水畫家王微所說,而作者認為這亦是數位創作創意的起始基礎。山水畫的散點想像由於在目中所視並非完全得以展現所欲描繪的景像,因而有了山水畫中的「三遠」表現法來彌補繪畫上的不周。

「三遠法」是宋代山水畫家郭熙在《林泉高致》中提出的山水畫表現法。中國山水畫不採用西方平視靜觀構圖「所見不周」的表現方法,而是採取了視點運動的「三遠」表現法。三遠法是空間營造的理念,也成為中國山水畫空間處理的獨一特點。上下、左右、前後三次元的擴展,是中國山水畫獨具的遠近空間表現方法,也是中國畫對於遠近法的超然精神領域。因為中國畫沒有一致的消失點,創作國畫或觀賞國畫時,便是把自己視為造物者,以完全脫離世俗的超然地位作為立足點,讓山水畫的三遠法成為透視法中最具哲理的一種。比起其他透視法中只表現出單一空間,山水畫可說是最能表現視覺心理空間的一種畫法。

朱良誌(1995)認為郭熙的「三遠」理論有三層主要的涵義:一是構圖法,二是觀照法,三則是境界論。「三遠」既涵蓋了山水的透視關係,也是山水畫的構思觀念和意境追求[9]。張澤鴻(2008)更是把三遠法所論指的山水觀照法、透視法等問題的視角加以延伸,不斷發揮推演成現今所指的豐富蘊涵,認為高遠、深遠以及平遠,體現了當代影像構圖中高、長、寬的虛擬三維立體問題[10]。因此,散點透視可成為在創作立體的空間展示上相當重要的參考依據。

[9] 朱良誌(1995)。《中國藝術的生命精神》。
[10] 張澤鴻(2008)。〈《林泉高致》的意像美學〉。

　　同時，山水畫的散點透視也展現出另一個特點—移動視點的觀念，這也是中國繪畫的特色。利用不定視點以及位置的方式，將畫中的各種形象概括成為一個形象，它不被固定的單點透視法俘虜、侷限，反而可以移動視點。以人躍升空中鳥瞰景物為例，從此觀點來看時是多焦點的，畫家可主觀處理畫面，令觀者彷彿徜徉於畫作中，隨心所欲表達個人的情感思想。

　　如同繪畫改變電影製作與思維的模式，組合式圖層的概念也改變了製作的方式，這可視為一種心理層面的返回，回歸到類似於動畫製作時恣意疊合多層意念圖像的狀態，開闊了電影創作的格局。山水畫具像化情感想像表達方式的筆法，無法以完全實拍的方式來完成電影，就可以由繪畫、動畫，以圖層、透視的方式，利用繪畫、合成等途徑來豐富作者自我特性，創造出新的影像。例如《月球旅行》（A Trip to the Moon, 1902）中的火箭登陸月球、電影表現主義的先鋒《大都會》（Metropolis, 1927）中地底機械社會與未來社會的外觀、《2001太空漫遊》（2001: A Space Odyssey, 1968）中的蠻荒太古世界和太空世界、《星際大戰》（Star Wars）運用模型和背景圖像所合成的外星世界。上述的例子演進還能推至《威探闖通關》（Who Framed Roger Rabbit, 1988），影片當中動畫人物和實景真人的合拍，在當時被稱為創下幾近完美的奇想視覺革命[11]。

　　在數位製作方面，以《星際大戰首部曲：威脅潛伏》（Star Wars Episode I: The Phantom Menace, 1999）到《變形金剛》系列、《納尼亞傳奇：黎明行者號》（The Chronicles of Narnia, 2010）或是《魔戒》（The Ring）乃至於《哈比人》（The Hobbit, 2010）系列等電影為例，則更可將前開的表現概念加以實現。從故事的背景世界、情節發生的場景、場景中的角色人物、到人物之間的互動等，都憑藉著作者對於世界的

[11] 首創動畫人物和實景真人在電影上出現的是《歡樂滿人間》（Mary Poppins, 1964）。

想像與描繪，以山水畫的透視法具象化作者在想像空間中恣意移動的視點。《未來世界》（Sky Captain and the World of Tomorrow, 2004）便是以電腦生成圖像來臨摹一個全然由作者想像出來的未來世界。

單以電影底片在感光上的要求來看，影像在底片上具有「忠實」與「機械」的記錄特性（郝冰，2002）[12]，而這樣的特性成了區隔電影與其他藝術創作如繪畫與戲劇的最大特徵。同時，這也是電影在拍攝完成後便很難再進行調整與修改的特性。因此，對於科學技術的認識與應用，成為電影創作上的必要條件。許多想法在底片時代因為技術無法達到而無法完成電影創作。而在數位時代，圖層概念讓電影拍攝後的調整與修改變得容易了，如同借用了山水畫中心靈透視所給予的滿足感，我們得以運用各種技術概念來創造一個與渴望相符的世界，這也稱作「滿足的藝術」[13]。

圖層的表現概念和古代的走馬燈以及現今電影表現手法中的水平、垂直「搖攝」相似。《臥虎藏龍》（Crouching Tiger, Hidden Dragon, 2000）中，李慕白和玉嬌龍的竹林打鬥戲，可說是三遠法的現代應證。山水國畫的畫幅可分為是縱長的立幅與橫長的橫幅。立幅的中國山水畫中常以「高遠」來體現雄健且逼人的山峰；而「深遠」可創造山重水複、深邃莫測之感；「平遠」則令人視野開闊，心曠神怡。「三遠」打破焦點透視觀察景物的侷限，以仰視、俯視和平視等散點透視來描繪畫中的景物。一幅中國山水畫，無論以高遠、深遠或平遠中的哪一「遠」為主，都能與其他的二「遠」相結合，都是在追求一個「遠」字，打破了空間和時間的限制。而橫幅國畫的視覺感受就和電影中的水平「搖攝」塑造出的揭示感接近，逐漸揭露了一個特定時間

[12] 郝冰（2002）。〈理論回歸─對電影成像技術的再認識〉。
[13] 「滿足的藝術」，是由夏爾・瑪通提出，她認為把一部分照相寫實主義的合成影像，因為不讓雪融化而畫雪、不讓太陽陷落而畫太陽，是為了滿足自己的渴望，故稱之為滿足的藝術。詳見郭昌京（譯）（2008）。《合成的影像─從技術到美學》。

和空間中的現象，這在《清明上河圖》的表現中可謂最為透徹。

　　除了完全想像出來的世界之外，對於無法親往的世界也需要經由這種想像創作構成。《地心引力》（Gravity, 2013）中的宇宙空間是存在的。但是當敘述的觀點人物在浩瀚無際的太空中，這種恣意移動的視點更像是如魚得水般，時而以凝視無限恐懼的人物、或時而以無限透視視覺方式，不停地在沒有中斷痕跡的連續段落鏡頭中自在地遊移切換。就像是以散點想像所繪製出的任何一幅橫幅或是立幅山水畫中所勾勒出的心理世界。在這種想像基礎上創造出一種無與倫比的視覺震懾力。

4.視覺特效的虛擬想像

　　《2001 太空漫遊》廣受好評的特效品質，鼓舞了喬治·盧卡斯的《星際大戰》（Star Wars, 1977），並且成為數位化視覺技術真正參與電影製作的起點。為了實現《星際大戰》中 365 個太空戰鬥場面的特效，喬治·盧卡斯創立了光影魔幻工業特效公司（Industrial Light & Magic，簡稱 ILM）。《星際大戰》片中的戰鬥場面，不僅需要具有快速感，也得運用複雜的鏡頭運動來拍攝很多飛速進行的太空船，同時必須再次以完全相同的速度、距離、焦距及焦點變化等來拍攝背景，使得前景和背景能夠無縫地結合在一起。然而，當時的技術還不足以達成這樣的目的，加上《星際大戰》本身即有為數眾多的影像元素需要合成，例如光劍、飛動的隕石、浮動的星球和進攻太空戰機等，所以無法簡單使用傳統的人工方法，例如單次遮罩方式；加上這是屬於光學合成的特效處理，因此假若不能精確重複攝影機動作的話，將會使得電影中特效場面的製作更為困難（Jeff Stephenson & Leslie Iwerks, 2010）[14]。

[14] Writers, Jeff, Stephenson, Leslie Iwerks & Director, Leslie Iwerks (2010).In Produced Leslie Iwerks, Jane Kellly Kosek & Diana E. Williams, *Industrail Light&Magic- Creating the possible.*

為了實現電影中的創意想像，盧卡斯的技術團隊開發出將電腦與攝影機連接在一起的攝影系統 Dykstraflex，以精確地重複攝影機每一步運動及鏡頭參數變化，並根據電腦系統內預先繪製的路徑來運動，這就是運動控制系統（Motion Control）的雛形[15]。這項發明成為電影攝影技術上的一大創舉，除了早期的基本功能，還增加了三度空間拍攝的設計和預覽、攝影機內部參數控制（如拍攝格率的速度變化、快門開角度等）、鏡頭參數控制等，大大延伸了視覺效果創作的手段。《星際大戰》所帶來的這項發明在 70 年代開創了特效攝影的新領域外，也促使許多傳統電影特效大放異彩，如光學合成、遮罩繪景、模型、特殊化妝、特效動畫和煙火效果等，使得想像力可以栩栩如生地呈現在銀幕上。《第三類接觸》（Close Encounters of the Third Kind, 1977）在電影中運用地貌模型、微縮飛船（太空船）、遮罩繪景、動畫、光學和機械技巧等特效，讓特效電影蔚為風尚（朱梁，2004）[16]。在特效風潮的影響下，特效電影不斷湧現，包括《超人》（Superman, 1978）、《星際迷航記》（Star Trek, 1979）、《黑洞》（Black Hole, 1979）和《異形》（Alien, 1979）。這些影片的成功為好萊塢帶來了希望，各大型片廠開始樂於投入更大成本營造視覺奇觀，也帶動了有利於特效發展的良性循環。同時，這樣的發展更推動了電影中動畫、特效和合成的新創組合。緊接著，《電子世界爭霸戰》（Tron, 1982）中的光線跟蹤技術，使電影終於有了首位以電腦計算出來的人物雛型，而《少年福爾摩斯》（Young Sherlock Holmes, 1985）更因為其中由 ILM 所創造出的彩色玻璃騎士，成為第一部出現數位合成人物的商業電影。

數位動畫和合成的特點，便是可以在事後製作中修改和任意添加背景陳設，打開了創意的想像視野。而無接縫合成也使特效的運用不

[15] 同註 14。

[16] 朱梁（2004）。〈數位技術對好萊塢電影視覺效果的影響（一）〉。

再局限於科幻片，能夠延伸到所有影片類型。電影人物的創造帶給數位製作新的想像。《威探闖通關》（Who Framed Roger Rabbit, 1988）極致演繹了當代視覺特效，並作為一個示範開端。[17]電影為了確保光學合成的品質，採用 Vista Vision[18]的影片格式拍攝真實的場景。演員對著不存在的動畫人物表演，同時各種動畫人物手中的道具、座椅、鋼琴等都用鋼索控制，好像是透明人在操縱一樣。這些場景拍完後被放大成圖片，在倫敦的片廠裡由 375 名漫畫家嚴格按照鏡頭的透視關係繪製出卡通形象，並調整他們的動作以配合真人的反應，造成真實互動的感覺。透過手繪完成的 82,000 格畫面，最後是由 ILM 公司進行了 1,000 多個特效鏡頭的處理才完成。

　　另一個視覺特效發展的契機為《魔鬼終結者 2》（Terminator 2: Judgment day, 1991），透過同步拍攝現場背景和電腦動畫，創造出液態金屬外星人，帶領電影進入另一個無法界定電腦影像和實拍影像的領域內，也使得大家意識到科技已經進入電影產業。隨後的《侏儸紀公園》（Jurassic Park, 1993）在電影中成功重現已滅絕的恐龍，開啟了電腦動畫徹底改變電影世界的版圖。史蒂芬・史匹柏並將它稱之為超越光速的變革。

　　不同於《侏羅紀公園》大膽將令人讚嘆且前所未見的視覺奇觀呈現在觀眾面前，在《阿甘正傳》（Forrest Gump, 1994）中，卻是若無其事、極其自然地將因為戰爭失去雙腿的泰勒少尉（蓋瑞・辛尼茲飾）如實地搬上銀幕外，也運用令人不可置信的方式呈現阿甘（湯姆・漢

[17] 本片被評為 1988 年美國國家影評委員會十大佳片，並獲得 1989 年奧斯卡最佳視覺效果等獎。特效指導肯・拉爾斯頓將其比喻為一口氣作了三部《星際大戰》的特效鏡頭。

[18] "Vista Vision"是一種將傳統底片以橫式上片的拍攝系統，可以因此獲得較標準 35mm 底片多約 2 倍的感光區域，以確保影像的細緻性。著名的電影《暈眩》（Veritgo, 1958）就是以此系統拍攝。

克飾）擁有的桌球特異能力。這些令人察覺不到視覺特效痕跡的電影，強化與完成了電影的敘事，這種不讓觀眾察覺出的造假技術，成了電影敘事的重要關鍵。這種和《侏儸紀公園》完全相反異常低調的方式，成為另一種來加強故事敘述的特色。電影發展到此，視覺特效轉換成為敘事必要的存在。

其後的視覺特效，如《鐵達尼號》（Titanic, 1997）用了 30 名演員，以動態捕捉技術複製生成船上的 500 名旅客。《第五元素》（The Fifth Element, 1997）中的外星女高音在歌劇院內演唱義大利歌劇《香燭已燃起》的段落，除了用傳統的去背合成外，計程車司機（布魯斯・威利飾）所駕的車和未來主義的城市場景，則是以 1:24 的模型所建構起來的。經由想像力的驅使和之後的實踐使得合成特效成為電影表現的核心，而這些核心的動力，則是來自於想像的豐富性和對影像真實感的追求。

《蜘蛛人 2》（Spider 2, 2004）中章魚博士的機械手臂和衣服、博士的面部表情、蜘蛛人在電車屋頂上的大戰，以及虛擬實境的城市街景，便透過圖層疊合製作出幾近真實的動畫影像。另外，《神鬼奇航》（Calbia Pirate, 2004）則更加傳神的描繪了鬼魂與海中怪物的動作。該片所發展出的 IMOC 系統，更成功的讓人物表情與電腦動畫角色融合為一，以演員臉上的細部肌肉牽動虛擬人物，用以表現七情六慾，使得虛擬動畫圖像的真實感成為此類奇觀電影的基本。特效從此協助了電影作者利用局部實拍的影像和數位遮罩繪景的方式來呈現無法搭建的場景，甚至重現過去的景觀，例如《金剛》（King Kong, 2004）和《黃金羅盤》（The Golden Compass, 2007），和《大亨小傳》（The Great Gatsby, 2013）。

《變形金剛》（Transformers, 2008）、《鋼鐵人》（Iron Man, 2008）和《班傑明的奇幻旅程》（The Curious Case of Benjamin Button, 2008）都在視覺特效的里程中佔有一席之地。《變形金剛》把現實中的機械

物件，想像成一個外星生物的形體。而《鋼鐵人》則是透過想像力完整結合了金屬與人類，並且使用動畫來表現金屬特性，展示了全擬真的光影變化。在《班傑明的奇幻旅程》（The Curious Case of Benjamin Button, 2008）中，導演大衛・芬奇把剛出生的班傑明設計成一位「仿如老人般的嬰兒」，由於人類很難在剛出生時就長得像老人，因此必須借助動畫來製作以達到導演要求。這一位僅能以動畫創作出的嬰兒，皮膚、動作等都必須與真人一致。其中的視覺特效即是合成了嬰兒各個成長時期的臉部動作和班傑明（布萊德・彼特飾）的臉部表演，成為由動畫和真人所組成的軀體。主要人物班傑明（基本上是由動畫來完成），讓真實的演員在難辨虛實的時空中，從老態龍鍾演出至襁褓中的嬰兒。

　　雖然人們僅能有限度的改變存在於現實的物體，卻能恣意的在大腦中創造各種時空意象。繪畫藝術便透過作者的創造性來表述其意涵。同樣的，電影也藉著圖層概念來突破紀實性的侷限，進而自由的揮灑創作。景觀的想像需要集結電腦動畫與合成技術，當《阿凡達》（Avatar, 2011）讓真實、虛擬的人物和虛擬場景同台，達成難辨真假的視覺奇觀後，這種超越邊界的想像力在《環太平洋》（Pacific Rim, 2013）與《星球決崛起 2：黎明的進擊》（Dawn of the Planet of the Apes, 2014）也得到無法辨真偽的實踐。

　　關於圖層特性，底片構造的圖層在成像工藝上以不同圖層的感光乳劑和銀粒子結成的影像，表現電影空間光影層次以及透過空間疊合所產生的景深感。這樣的影像表現無論是數位或是類比，基礎都大致相同。數位時代的圖層概念演進成可以「堆疊」、「拆解」、「修改」、「添加」或「刪減」不同圖層上的影像。和《阿甘正傳》相似地，《烈愛重生》（Rust and Bone, 2012）在真實的空間中，運用上述的圖層加以「堆疊」、「拆解」或「刪減」人類肢體的特性，呈現史蒂芬妮（瑪莉詠・柯蒂亞飾）截肢的影像，以無比真實的感染力支撐起電影本身

的敘事。

　　觀眾曾經有過或是想像的情感基礎，是電影導演對影像真實性概念的寄託，也成為視覺特效對影像逼真性的追求。再者，這些未曾真實存在的影像在創作和觀影上是憑藉著電影的古老幻影和幻燈本質來豐富電影本身的幻覺特性。後製工作當中的視覺特效，都需要直接涉及攝影元素，如模型的背景或是演員等，逐漸成為了電影製作上無法忽略的重要角色。讓已逝饒舌歌手「Tupac Shakur」在2012年重登舞台，以及「麥可傑克森」也在2012年美國Bill Board 頒獎典禮上演唱〈Slave To The Rhythm〉，接著「鄧麗君」在2013年和周杰倫一起登台演場了數首膾炙口的經典名歌，與「鳳飛飛」在2015年和費玉清同步登台演場等，無一不是這種「想像力」的發揮。這種幾乎沒有限制式的創作，就如同黃東明與徐麗萍（2009）[19]所提出的無限主義般，憑藉著想像力和創造性豐富了電影表現的方法和領域。

（二）時間的凝聚想像

　　因為電影的造夢特性，「時間」也不斷地被探索和挖掘來如何發揮人類的想像力。以《回到未來》（Back To the Future, 1985）為例，電影的時間主軸為馬蒂（米高・福克斯飾）為了要拯救陷入婚姻困境的父母，搭乘時光機器回到過去特定的時間點。這種回到過去的敘事設定可以說普遍存在於電影敘事文本，最常見的例子就是電影中關於回想的段落。此外接近凍結的影像也能使觀眾更關注當下的畫面。《撒旦的情與慾》（Antichrist, 2009）運用高速攝影凝聚夫妻之間的歡愉性愛，藉此對照為了追逐外面雪花而自行打開護欄卻因此失足身亡的小孩。這種因為疏忽失去孩子的傷痛，透過高速攝影加強了觀眾心中沉痛的感受。同樣地《驚悚末日》（Melancholia, 2012）序場的八分

[19] 黃東明與徐麗萍（2009）。〈試論數位特效影像的藝術特徵〉。

鐘，將時間以接近凝結的重構創作，緩慢而無痛，就如劇中泰然自若的妹妹賈斯汀（克絲汀・鄧斯特飾）一般，凝聚時間預示觀眾世界末日的來臨。

「瞬間凝結」時間是照相術的本質，但是把這些被凝聚的瞬間影像組成連續片段則是電影的根基。若是可以再任意把不同角度所見的凝聚瞬間組成一個連續的段落的話，便成為更新的創造想像，原因在於創建出現場不同角度的凝結段落，可以延伸電影敘事時間的定義。《駭客任務》（Matrix, 1999）中以環景捕捉術（Universal Capture）精細計算運動軌跡，創造出著名的凝聚段落（Bullet Time），讓觀眾看到人眼無法看見的瞬間動作。事實上這是運用極短的時間秒差，在以非常接近的間隔按下攝影機快門來捕獲每一個時間差的瞬間動作，達到在視角移動的情況下也可以極慢的速度繼續展開，並同時從各個角度檢視正在發生的特定事件。其實，環景攝影的觀念是源自於19世紀初著名的攝影槍，如圖5-1-10。

愛德華・馬布里奇（Eadweard Muybridge）為了檢視動物的四隻腳是否曾有同時離開地面，而以數部照相機拍攝奔馳中的馬。這些照片後來也合成為一套運用原始製作技術的動畫，方法便是把這些照片放到一個在光源前面可旋轉的玻璃盤上。他的 The Hores in Motion 動物西洋鏡成為湯瑪士・

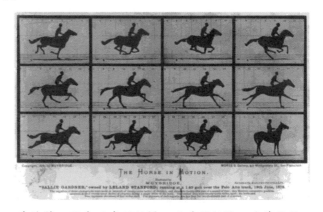

愛德華・馬布里奇所拍攝下的時間凝聚之連續片段

🎞圖 5-1-10　The Horse in Motion
　資料來源：Library of Congress Prints and Public Division Washington, D. C. 20540. USA

愛迪生研究並發明電影的靈感,這種模式也是後來環景攝影的雛形。

但是環景攝影和愛德華‧馬布里奇的 The Hores In Motion 最大差異,便是環景攝影必須要借助數位抹除和合成工具,才有可能將影像的連續圖像加以疊合成為一個仿若現場凝結的段落。環景攝影使電影工作者可以自由地控制銀幕元素的運動和速度,以一種離散圖框的橫向排列來構成影像。有了這些來自於不同角度的圖層影像,才能創造出單一攝影機單靠常規機械運動所不能創作的特殊影像畫面,達到一種對時間的微觀分解,提供了一種全新的觀影視角,滿足了觀眾內心對於「凝聚」時間的觀影需求(郝冰與張競,2007)[20]。

二、時空的延展想像之類型

電影攝影工作在物理要素的限制之下,多是在特定的空間範圍之內進行拍攝。這除了和電影的本質,是在一個特定的時間和空間(場域)內發生有關之外,也和製作能力的局限有相當密切的關連。也因此,許多電影嘗試以多重層次的概念建構敘事主軸突破這樣的空間限制。以安東尼奧尼的《過客》(Professione: reporter, 1974)劇尾的穿牆鏡頭為例,鏡頭先跟著記者大衛‧路克(傑克‧尼克森飾)到窗邊,視線關注著走到外頭的廣場內的女孩(瑪麗亞‧史奈德飾)。隨後記者回來躺在床上後,攝影機移動搖攝到逼近一側的窗口鐵欄的同時,攝影機持續緩緩移動,直到最後穿越了窗戶的鐵欄,再以 180 度的緩慢搖攝轉身再次對準窗口內的房間。導演安東尼‧奧尼選擇這種幾乎不可能實現的攝影方式,將眾多敘事中人物遭遇不可解之混亂狀況,

[20] 郝冰與張競(2007)。〈數位技術「層」概念下的影像時空重構〉。

用一種「不可見」的方式將存在於不同空間的人物立場與觀點描述給觀眾們。這種從敘事觀點出發的攝影機運動日的在於從房間內看向外，在時空延續的條件下轉變成從房間外的廣場望向房間內，因此時空的延展本身便成為必備要件。由此可知雖然這種表現借助於技術能力，卻必須以創意為出發點來實現想像。一開始的搖攝鏡頭，讓在觀影中產生一種搜索運動物體或關注景物的感覺。隨後的攝影機運動有著強烈的電影作者的意識和自主性，隨著時間性的鏡頭運動，暗示人物在此特定空間中發生事了的想像，誘發出觀眾的心中對電影產生獨特的「期待」與「滿足」的心理效果。

（一）無縫的空間想像

　　《歷劫佳人》（Touch of Evil, 1958）的開場戲中，炸彈的特寫與放置炸彈人物的詭異倒影、和被裝有炸彈的車子開在街道上的遠景等，皆是一連串在時而特寫與時而遠景的寬鏡頭間不斷變化的構圖。在此以構圖和影片人物的移動，忽疾忽緩地建構出影片的節奏。在表現人和物在景框中變換位置的同時，經由人物之間的對話與被忽略的對話和人物之反應，藉由鏡頭創造懸疑，使觀眾們的注意力一直保持在最高點。

　　《我是古巴》（I am Cuba, 1964）在場面調度上，攝影機經由鋼索垂吊下降兩層樓，再進入到游泳池中拍攝女子們的游泳。這樣的場面調度表達了電影本身企盼的無縫接合空間，以無間斷的空間形式烘托出古巴的生活價值，更藉著場面調度呈現虛無的上流奢華。自此，電影敘事中的空間對於導演的場面調度有著特殊意義。電影中不受限的空間並非目的，而是源自於導演在場面調度上的想像需求。

　　和《過客》一樣，《歷劫佳人》與《我是古巴》都以一個實體的攝影機，在不同空間內行遊移式調度。三部電影都是以物理性的方式，將攝影機迅速拆解裝、或是搭配大規模又準確的手臂與推車的使

用，或是加裝防水罩和鋼索垂吊的方式來完成攝影。透過既主動又壓抑的敘事主體突顯情節主體的戲劇懸疑性與張力。這種特殊的訴求讓上述三部電影成為場面調度的獨特典範，也使得後世影人不斷思索如何將時空延展的方法。

🎬圖 5-2　《歷劫佳人》麥克夫婦驚覺汽車爆炸敘事段落

　　《蛇眼》（Snake Eyes, 1998）大膽嘗試了不受空間限制的場面調度，把移動攝影成為電影空間調度主要標誌，衝破定點攝影的束縛並且使每一個在運動中攝取的鏡頭畫面都變成一組連續不斷的固定鏡頭畫面之和。開場的連續鏡頭段落中，每一次位移或是鏡頭的停頓點，都相當於一個不同視點，都能把握一個新的畫面空間和具有價值性的新環境。因此，電影的空間無縫結合，是一項極為重要的意義。經由 ILM 公司負責的數位合成，使得數位的創作思考想像，為電影敘事上增闢了另一種可能的方式。因為數位技術的介入使得電影空間的變換更像是一種幾何圖形之間的拼接遊戲，這種靈活的組合方式在單層的膠片上是不可能實現的。

　　無縫的空間想像讓電影創作開放了空間的統一性。《王牌冤家》（Eternal Sunshine of the Spotless Mind, 2004）憑藉著空間的無縫接合串聯喜劇和科幻劇情，把喬爾（金‧凱瑞飾）對於自己女友消除兩人的愛情回憶的驚訝，與現實的生活用無縫的空間接續，使得自身的存在也產生一種自我反省的力道。《人類之子》（Children of Men, 2006）中無孔不入且無遠弗屆的機器觀點，仿若將電影影像作了360度的迴旋，在無斷裂的狀態下提供一個在不同角度去觀察不同事件和人物的機會。影片中有一幕長達12頁劇本的單一長拍鏡頭段落，描述反抗軍首領茱莉安‧泰勒（茱莉安‧摩爾飾）和舊情人西奧多‧費倫（克里夫‧歐文飾）及受孕的黑人婦女等一夥人在車上前往會聚點途中，突然遇到非法入境遊民群的攻擊，兩造雙方追逐造成車內的首袖茱莉安中彈身亡。隨行者急欲離開這種窘境，又和聞風而來的員警發生衝突，將前來盤問的員警擊斃後，吆喝剩存的人上車並驅車離去。這一個長鏡頭在一個不斷移動的（汽車內部之）連續空間中，讓車上的五位乘客在一股同舟與共氛圍中，先是共同歷經趣味橫生的既往甜蜜情感，卻又遭遇暴民追殺乃至瀕死邊緣的驚恐、和同伴中彈身亡的震驚、以及可否安全逃離的企盼、和造成擊斃盤查的員警的失措之種

種,把五味雜成的情感所造成的混沌,無保留滿溢在電影中。這種想像的實現造就了把將影片和觀眾與銀幕之間,以隔著一道無形的高牆把觀眾置身事外,在極度關注事件發展的同時,也提供觀眾得以具備另一種的審視態度。

近年在實拍電影中,以數位方式進行空間無縫接合的電影,當以《謎樣的雙眼》(The Secret in the Eyes, 2009)最為特殊。檢察官助理班傑明(Ricardo Darin 飾)與山多佛(Guillermo Francella 飾)追捕殺人嫌犯高梅茲(Javier Godino 飾)時鍥而不捨,即便主任檢察官與上司都不同意也不諒解兩人擅自搜尋的行為,兩人依然窮追不捨。因此,班傑明與山多佛無法在人山人海的足球場找到嫌疑犯的失意感,恰巧與球場群眾高張的情緒起伏成了強烈反比。本段的重心,在於班傑明和山多佛搜索無力、逮捕失敗、重建信心、緝凶不捨等的重複展現。電影表現上運用了移動鏡頭展現了這兩位檢察官助理的決心以及他們的成功－順利逮捕了嫌疑犯。鏡頭沒有絲毫停頓,也不著痕跡的運用剪輯變換及重組鏡頭。在周圍的環境不斷變化的同時,觀眾也自然地在空間內完成一項涉入性的歷程經驗,強化了電影的敘事。本片與《過客》直接在拍攝現場將攝影機進行組件拆解組的方式相異。這種拍攝方式於現在已經可以借助同位動態變形(morphing)的軟體功能,在分段拍攝後便達到空間所現影像的無縫接合。

3D 版《阿凡達》(Avatar, 2011)更加模糊化了影像的實拍或虛擬的感知界線。黃文達(2010)[21]說,此片讓觀眾開始融入影像之中般,影像不但排除了景框以外的影像,並以3D影像組構了無中心、無軸線的光影和聲響效果的影像世界。這種由無數影像組合而成的虛擬世界與人在此時的身臨其境之感相遇時,其實得到的是影像內在性。數位製作方式催生了影像的內在性,也進而在片中人物生命中建構了

[21] 黃文達(2010)。〈第四人稱單數—論電影影像的自主性〉。

新形式的意象空間。

（二）時間的重疊與展延想像

　　電影《英雄》（2002）的棋亭決鬥戲中，長空（甄子丹飾）的槍尖挑起一片旋轉的水珠，無名（李連杰飾）的劍尖刺穿水珠並穿越其所幻化成的霧氣而直入長空心臟的場面，為觀眾展現一個不可思議的時空。電影影像中的水珠奇妙而緩慢地彌散開來，無名劍穿過了霧化後閃動的水珠，細微化的霧氣在空中破裂、擴展，然後露出劍鋒，直入長空的胸膛。在這瞬間，空間彷彿突然擴大，而時間在此也突然滯緩，展現出生活中不可能看見的驚心動魄。電影同時藉著剪接把時間的想像成為空間化並創造出來。觀眾看見了時空的壓縮的同時，也看見了時空的擴延，使得觀眾對時間的體驗，明顯地壓倒了對空間的體驗，也就是把時間空間化。

　　這樣的想像也在電影《全面啟動》（Inception, 2010）中，以更精細的單位計算時間的切面，構成近乎無限的空間延展與想像。電影在現實時空之外，共創造出了五層的心理潛意識的時間，為凸顯這五層時間的物理特性，每一層夢的時間都比上一層的時間更長。但導演用三個交叉剪接不同的空間換算成相同的時間經過。我們可得知在第一層的夢境裡是分秒必爭，也就創造了一個夢境結構，一層又一層，打破了單一敘事結構，創造空間和時間的不連續性。也因為在夢境裡，想像力和時間無限延伸。為了要能夠解開所處夢層的問題，必須再潛入到這一層的深處，這種重疊不同時間並加以延展的層次概念，有賴數位技術的敘事表現。例如進入夢境的西式陀螺，以及進入到夢境中，天空與地面所及的 360 度空間內，都存在著潛意識內部的建築、人物和事件的環景影像。

三、電影的奇觀想像

居伊‧德波（1967/2006）[22]說，在生產條件無所不在的現代社會中，生活本身能夠堆積成為奇觀，直接存在的一切全都轉化為一個表像。這意味著整個社會的任何東西都可以拿來生產。因為消費社會的發展，使得任何東西都可以變成商品，而生活本身就會變成奇觀（spectacle），都會變成演出。延伸了這種概念，商品的展現和擺盤就需要更加特別，而在電影中便是視覺與敘事的奇觀。

勞拉‧莫爾維（1975/2006）[23]則以女性主義的觀點出發，在男性的凝視和窺視等目的驅使下，以特殊的觀點看待女體奇觀，並將之稱為「女性即影像，男性即為看的載體」。電影中的奇觀概念源自德波對社會景觀的思維，也融合了莫爾維對主流電影為了要可以反映著電影主導意識觀念，滿足自我和強化自我的行為論述。

電影自誕生以來，本質上從來沒有脫離展現視覺奇觀的意圖，其傳播體系尤為依賴影像的奇觀化原則。這種奇觀化原則更是成為當前電影創作的重要特徵。李南（2012）[24]因此強調，在電影中影像（聲像）與觀影主體既有感知方式和表像經驗的微妙偏離，其美學目的是強化對影像（聲像）的感知，以情感能量刺激觀眾。這一偏離可以透過所有影響視覺形象和聽覺形象最後呈現的因素，尤其是主要的電影語言元素，如光線、色彩、運動、鏡頭、景別、角度、構圖、人聲、環境音響、音樂等來實現。這也說明了紀錄片《看見台灣》（Beyond

[22] 張一兵（譯）（2006）。《景觀社會》，居伊‧德波著（1967）。
[23] 殷曼楟（譯）（2006）。〈視覺快感與敘事電影〉。勞拉‧莫爾維著（1975）。
[24] 李南（2012）。〈奇觀化的網路再現—以「筷子兄弟」的網路電影為例〉。

Beauty, 2013）可獲得本國觀眾熱烈迴響的原因之一，即為從不同的高度來引導出從所未有的視野。如該片的旁白敘述者吳念真在開場時所提及的，「沒錯，這就是我們大家居住的台灣。假如你不知道，那是因為你從來沒有在這樣的高度看過她」一樣。

　　究竟奇觀為何，在此引用周憲（2005）[25]在〈論奇觀電影與視覺文化〉中對奇觀電影所做的定義。奇觀就是不凡且具有強烈視覺吸引力，或是借助各種高科技電影手段創造出來的奇幻影像和畫面。並說，奇觀可分為四類，分別是動作奇觀，身體奇觀，造型奇觀，場景奇觀。視覺性奇觀原本就是電影敘事媒介所特有的一種美學表現形態。因此電影中的奇觀不僅是一種視聽感受，更是一種心理體驗，因此在形式上具有一定的意義（徐文松，2012）[26]。就因為心理體驗是對客觀事物與現實的一種主觀反映，而反映投射的結果則是以觀念的形式存在於人腦中，因此是主觀的精神現象。電影便可以不再拘泥於敘事的邏輯鏈條，不再只是敘事的附庸，傳統的情節除了藉由蒙太奇組合後達到敘事目的，奇觀性的敘事也逐漸在當代成為和它並行的一條途徑。這兩者的差別僅關乎於電影作者的選擇。

　　當下的奇觀電影，不外乎是以人類視覺經驗不易觀看或是體驗的景象為主。舉凡世界著名景點如大峽谷、尼加拉瀑布的俯衝鳥瞰等一般無法體驗觀看到的影像，或經由數位技術所輔助或生成的奇觀電影，更是使想像脫離了現實的框架，達到現實所不能及的目標。例如《變形金剛：復仇之戰》（Transformers: Revenge of the Fallen, 2009）中狂派和博派機器人驚人的動作和反應以及在美國各大城市打鬥所造成的斷垣殘壁等。當然，這些不僅再一次地考驗著觀眾對於現實的辨別能力，也和《雨果的冒險》（Hugo, 2011）一樣，在被創造出的奇觀

[25] 周憲（2005）。〈論奇觀電影與視覺文化〉。
[26] 徐文松（2012）。〈論電影的視覺奇觀性〉。

環境中，試圖以長時間來抓住觀眾目光的吸引力，使觀眾對於人物敘事的孤獨情境更為感同身受，回歸到敘事的本身。

（一）演進中的奇觀敘事

> 　（針對電影《星空》中所使用的特效）科技是表現在其自己的內心，對外在世界的一種感受。也因此要將她（小美，徐嬌飾）的這種敏感的觸覺，透過視覺的手段加以呈現出來。因此我們需要一些特技，需要一些超越現實的畫面的想像。
>
> ——陳國富[27]

　　盧米埃兄弟在《工人下班》（Workers Leaving the Factory, 1985）中，拍攝自家員工們在下班後自工廠步出，並且以這個主體拍攝了三個版本[28]。之後所拍攝的《火車進站》（Arrival of a Train at La Ciotat, 1986）一片，火車進站以及搭配了旅客在月臺候車與上下車的景象，放映時更造成觀眾因為首次在電影院觀看到這種奇觀而倉皇失措。使用科幻魔幻題材、搭配建造奇異場景和光學特效等技術，在《月球之旅》（A Trip to the Moon, 1902）中以火箭登陸月球成就了無比豐富的奇觀經驗，自此梅里葉便致力在達成使觀眾「驚奇」一事。

　　導演們企圖可以除了在故事以外，運用新奇的影像來增加刺激因素和提升情緒感染力以收觀眾認同之效。電影《神廟》（Cabira, 1914）以描述西西里女奴隸 Cabiria，被英雄拯救的故事。片中有壯闊的場面如阿爾卑斯山和海景等。電影中的城堡與內部場景的壯麗景觀以及在

[27] 陳國富（2011）。《電影《星空》幕後花絮_天馬行空篇》。

[28] 盧米埃兄弟在不同的季節，以這個主題拍攝三個不同時期相同地點的影像。三個版本的影片構圖與本質都相似，僅有發生事物的經過略有不同。在影片上可辨識的最大的差異是因為季節影片人物的衣著有異。

製作技術上的創新打破當時一般電影的格局。「當中令人讚嘆的場景和優雅的服裝……、電影當中的燈光與攝影機運動，大大地改變了受舞臺劇影響把攝影機靜止不動的電影………也是這十數年以來所拍攝規模最大、最具影響力的奇觀電影」[29]。受此影響的葛里菲斯便在《忍無可忍》（Intolerance, 1916）中，搭建了 1,600 公尺縱深的巴比倫城，和拍攝了聚集多達 16,000 位群眾的戰爭場面奇觀，在當時也無人能出其右（馬可・庫辛斯，2004/2005）[30]。

　　視覺奇觀也是法國印象主義電影的一大標誌。導演們實驗各種新的攝影及剪輯技巧來描繪人物的心理狀況。除了電影的剪接外，攝影機運動等也創造出一種新的形式。《拿破崙》（Napoleon, 1927）的導演阿貝爾・岡斯（Abel Gance）甚至嘗試以 275 釐米的長焦鏡頭、複格畫面和寬銀幕比例，以及著名的 triptychs 三幅相連的電影銀幕，創下了奇觀電影的首例。然而，兩次的世界大戰耗盡了觀眾對於視覺審美的企圖，使得電影的主要視覺風貌轉向強調是寫實和自然的現代主義。直到 20 世紀下半期，奇觀電影才又逐漸在電影的表現中出現，而這剛好與電影製作數位化的進展相吻合。

　　電影本身具有一種令人魅惑的雙重性，即電影鏡頭的功能不僅能呈現攝影機前的客觀事物，也能表現出製作者本身的主觀意識（馬可・庫辛斯）。義大利導演帕索・里尼曾以「自由間接的主觀性」描

[29] 引用自本片 1990 年復刻版的片頭當中所登載的文字內容，原文如下："Its stupendous sets and elegant costumes in their meticulousness and grandeur, could have been inspired by painting.." 「..A text could be written about the impact of Pastrone's experiments in lighting and camera movement, decisive in freeing the movies from the proscenium." (Kevin Thomas Los Angeles Times). "Giovanni Pastrone's film spectacular is one of the most influential ever made yet ,for decades, its was available to the public only in a severely truncated version."

[30] 楊松鋒（譯）（2005）。《電影的故事》，馬克・庫辛思著（2004）。

繪這種「個人實現」藝術的雙重性質。法國哲學中提及「第四人稱單數」，也是這種神秘的藝術創作特徵，既可以是個人的，卻又是客觀、又沒有意識的。因此電影製作技術的創新是透過影像來實現的，而影像的基本特性是超越人的肉眼功能以及感知能力。因此在這過程中，人被重新塑造了（黃文達）。人類之所以被重新塑造，就是由電影在奇觀上的特性所完成的。

電影的奇觀特性在商業性和藝術性上或有相異的表述與立場，但是其文本特性卻是相同的。潘俊峰（2009）[31]認為在形式美上，電影奇觀文本的視覺因素是第一性的，它的核心就是創造視覺快感，而且必須是非傳統常態電影的那種快感，是一種極端的，短暫且片段化的感官刺激，這與銀幕的發展有密切關係。但是電影的內涵容易因為追求奇觀而逐漸平面化，單純注重奇觀表現使電影喪失了內在意義。

《2001 太空漫遊》（2001: Space Odyssey, 1968）所創建的奇觀性，不僅誘發了無數致意者和仿效者，電影的價值更是來自於片中電腦智慧所造成的反省和恐懼，進而引發深切反響。相對於此，許多電影的視覺奇觀，多僅是為了滿足人們觀看視覺奇觀的慾望，單純考量娛樂性，帶給觀眾的往往僅是觀影當下的視覺衝擊，而未能啟發觀眾在觀影後思索電影意涵。儘管如此，電影仍是滿足視覺欲望的重要形式之一，在當代，奇觀電影作為一種主要的電影形式，越來越反映出視覺文化的轉向以及景觀社會的特點。

電影之所以令人嚮往，歸功於它所提供的視覺衝擊力和欲望滿足感。當女性作為被觀看的電影奇觀，依據的正是一種凝視的快感原則，一種視覺欲望的滿足。數位電影加快了電影影像作為文化媒介的腳步，為人類提供心理上的滿足與刺激感。電影允許觀眾在想像中將自己的本能情緒延展到影像中的人或物身上。基本上，這種環境是電

[31] 潘俊峰（2009）。《論電影奇觀文本的藝術特色》。

影的科技力量所建構出來的（鄭泰承，1995）[32]。

　　《美國心‧玫瑰情》（American Beauty, 2004）中，運用視覺特效展現了幾次玫瑰花瓣繽紛耀目的景像。玫瑰花瓣第一次出現時是當萊斯特（凱文‧史貝西飾）因為觀看女兒的同學—學校啦啦隊長安吉拉（米娜‧蘇瓦麗飾）的演出，因此被迷惑而進入這場表演是特別為自己而演出的幻覺中。在這個段落中，數位特效影像成為了敘事的核心。鏡頭在萊斯特和安吉拉之間交替切換，並佐以靜音的聲音表現，揭示了萊斯特心理上的家庭失衡。當表演結束的安吉拉打開上衣時，以視覺特效讓玫瑰花瓣傾瀉而出，整個段落對男主角的潛意識作了非常貼切的詮釋，成功彰顯了玫瑰花瓣的視覺母題。後來萊斯特又幻想安吉拉在泡滿玫瑰花瓣的浴缸中洗澡，當他禁不住要去親吻她的時候，萊斯特的嘴裡留下了一片玫瑰花瓣。這個「玫瑰花瓣」的視覺母題再次呼應意識裡的情感訴求，數位特效影像表現得隱喻深厚，只可意會，不可言傳。這一點和在《黑天鵝》（Black Swan, 2011）中不斷出現舞者內心另一個黑暗的自己，透過表演鏡、浴室中的鏡子反射等的多次出現，有相同的對應之效。

　　動作奇觀可用《謎樣的雙眼》（The Secret in their Eyes, 2009）中，助理檢察官兩人，對於嫌疑犯鍥而不捨地追緝到案之決心，若無數位技術將兩人的冒死追緝，使全案得以水落石出，也無法對黑暗的司法提出嚴厲無言的抗訴，和強調自身對於感情執著的說服力為例子。

　　造型奇觀和場景奇觀，最常出現在科幻冒險與史詩科幻等電影中。《神鬼奇航：鬼盜船魔咒》（Pirates of the Caribbean: The Curse of the Black Pearl, 2003）中骷髏殭屍軍團首領的章魚人和活死人等造型奇觀，帶領觀眾一同經歷險惡的冒險旅程。《魔戒：王者再臨》（The Lord of the Rings: The Return of the King, 2003）所創造出的咕嚕人和魔多大軍等圍攻米那斯提力斯的打鬥場景，呈現了具有強大說服力且史無前

[32] 鄭泰承（1995）。《電影觀賞—現世的宗教意含性文化心理經驗》。

例的宏偉場景。

　　除了前文提及的電影如《電子世界爭霸戰》和《阿甘正傳》等電影之外，以身體奇觀展現為主訴的《班傑明的奇幻旅程》（The Curious Case of Benjamin Button, 2008），越活越年輕甚至變成老年嬰兒的情節，若非經由遮罩和數位動作捕捉技術為技術基礎，並且以視覺特效來完成具體影像，人物的心理轉變無法成為電影敘事的核心。而前開這些都是經由視覺奇觀來支撐每一部電影的敘事特性。事實上，並非只有科幻奇想片才有造型奇觀的表現，《穿著 Prada 的惡魔》（The Devil Wears Prada, 2006）和《杜拉拉升職記》（Go LaLa Go!, 2009），則是當代電影中女體視覺奇觀的典型。這兩部電影的表現策略都是女性身體曲線和時尚。

　　2000 年起華語電影因為《臥虎藏龍》在歐美市場的告捷，使得中國大陸和臺灣都認為華語電影的重心應該集中在視覺奇觀上。中國大陸更是對視覺奇觀影片不斷追逐擴大其規模，摻揉了功夫、武俠等東方元素之視覺奇觀的概念，陸續推出《英雄》、《十面埋伏》（House of Flying Daggers, 2004）、《無極》（Promise, 2005）、《七劍》（Seven Swords, 2005）、《滿城盡帶黃金甲》（Curse of the Golden Flower, 2006）等幾部電影。

　　以中國大陸電影在票房井噴的 2008 年以後賣座狀況檢視時，延續史詩壯闊場景，以收奇觀之效的有《赤壁》（Red Cliff, 2008）、《建國大業》（The Founding of A Republic, 2009）、《唐山大地震》（Aftershock., 2011）和《金陵十三釵》（The Flowers Of War, 2011）與《一九四二》（Back to 1942, 2012）；此外以個人風采導向的電影如《長江七號》（CJ, 2008）、《功夫灌籃》（Kung Fu Dunk, 2008）、《葉問》（Ip Man, 2008）、《讓子彈飛》（Let The Bullet Fly, 2010）、《十二生肖》（Chinese Zodiac, 2012）的動作奇觀電影；和以造型取勝的《畫皮》（Painting Skin, 2008）、《通天神探狄仁傑》（Detective Dee, 2010）

與《三槍拍案驚奇》（A Simple Noodle Story, 2009）、《龍門飛甲》（The Flying Swords of Dragon Gate, 2011）、《轉生術》（Painted Skin: The Resurrection, 2012）及《西遊：降魔記》（Odyssey, 2012）等，《廚子、戲子、痞子》（The Chef, the Actor, the Scoundrel, 2013）、《天機：富春山居圖》（Switch, 2013）、《狄仁傑：神都龍王》（Young Detective Dee: Rise of the Sea Dragon, 2013）和《一代宗師》（The Grandmaster, 2013）等。如《西遊記之大鬧天宮》（The Monkey King, 2014）、《大話天仙》（Just Another Margin, 2014）、《智取威虎山》（The Taking of Tiger Mountain, 2014）,《一步之遙》（Gone With The Bullets, 2014）以及2015 年的《天將雄獅》（Dragon Blade, 2015）與《狼圖騰》（Wolf Totem, 2015）和《道士下山》（Monk Comes Down the Mountain, 2015）加上改編自知名盜墓小說的《九層妖塔》（Chronicles of the Ghostly Tribe, 2015）和《鬼吹燈之尋龍訣》（Mojin-The Lost Legend, 2015）等，高票房的華語片也同樣以奇觀為策略，以視覺特效為方法越趨明顯。前開的電影可謂都冀求可以在感覺與實質上，除了符合動作和美術上的奇觀之同時，更需要能滿足眾人在奇觀敘事上的想像和期待。

華語片的視覺奇觀攻勢銳不可擋。然而，我們也在這些轉換中察覺到，電影奇觀和敘事性之間的融合表現是電影作品的核心。

同一時期中的中國大陸電影，《梅蘭芳》（Forever Enthralled, 2008）、《瘋狂賽車》（Silver Medalist, 2009、《非常完美》（Sophie's Revenge, 2009）、《山楂樹之戀》（The Love of the Hawthorn Tree, 2010）、《失戀 33 天》（Love is Not Blind, 2011）和《搜索》（Caught in the Web, 2012）及《人再囧途之泰囧》（Lost In Thailand, 2012）、《北京遇上西雅圖》（Finding Mr. Right / Anchoring in Seattle, 2013）和《小時代》（Tiny Times1, 2013）系列等片，和《海闊天空》（American Dreams in China, 2013）、《致我們終將逝去的青春》（So Young, 2013）、《心花路放》（Breakup Buddies, 2014）、《匆匆那年》（Fleet of Time,

2014）、《北京愛情故事》（BeiJing Love Story, 2014）和《推拿》
（Blind Message, 2014），以及《失孤》（Lost and Love, 2015）、《解救
吾先生》（Saving Mr. Wu, 2015）、《老炮兒》（Mr. Six, 2015）與《烈日
灼心》（The Dead End, 2015）和《山河故人》（Mountain May Depart,
2015），則是有更多層面是訴諸、或是立基在關注當今或曾有的社會
現象，而非以視覺特效奇觀為主訴對象的電影。在 2012 年躍升為全
球第二大電影票房市場國家後，在 2015 月的第三季已經達到 330 億
人民幣的市場規模，這股競爭激烈的風暴規模還在持續擴大中[33]。這
實因製片商與電影創作者，共創出一種因為效果與預期之間反差鮮明
而成為熱點的「現象電影」（王一川，2014）[34]。這些電影以結果論都
是以相異於其他電影的題材與影像表現著稱。雖完全不以視覺奇觀為
特色，異軍突起的以獨特敘事獲得觀眾的高接受度，使得創作上對奇
觀電影的想像逐漸產生風向的改變。

　　2008 年以前的臺灣電影中，以《詭絲》（Silk, 206）當中所運用的
視覺特效，搭配美術陳設把時空的指涉以一種曖昧性的方式呈現出無
地域性的觀點，得到一種台灣電影發展可能（陳儒修，2013）[35]。此
外如《一年之初》（Do Over, 2006）、《指間的重量》（Da-Yu: The Touch
of Fate, 2006）、和《刺青》（Spider Lilies, 2007）、《六號出口》（Exit No.
6, 2007）等成本較小、非以場面取勝的文藝片型，也都開始嘗試使用
視覺特效，展現出臺灣年輕一輩創作者的企圖心與意欲突破的勇氣。

[33] 中國大陸於 2012 成為全球第二大電影市場後，2013 年以 218 億、2014 年
以 290 億、2015 年 9 月迄第三季止，以逾 330 億人民幣的總票房收入，穩
居世界第二大的寶座外，也朝著全球第一大電影票房趨近中。資料來源整
理自 MPAA（2015）。*The Theatrical Statistics 2014.,* 與小胖（2015）。〈獨
家|電影局公布前三季全國票房 330.09 億元!國產片票房占比近 60%〉。
[34] 王一川（2014）。〈當電影回歸時尚本意時〉。
[35] 陳儒修（2013）。《穿越幽暗鏡界－台電影百年思考》。

所以塗祥文（2008）[36]說，臺灣電影創作者開始勇於迎向這個潮流，不啻為一個令人樂見其成、充滿正面意義的現象。但事實上一直來臺灣並未有以視覺奇觀為訴求的電影出現，這也反映在臺灣始終把電影的敘事文本視為主要戰場，而弱化視覺特點的現象上。這現象在《海角七號》（Cap No.7, 2008）一片出現後有較為明顯的改變。

　　《海角七號》片中，敘述海面上高砂丸號緩緩駛向暈染的夕陽時，也遺留下一段穿越時空無法實現的愛戀。這是臺灣學生友子（梁文音飾）憶起六十年前日軍撤退台灣時，在碼頭與無緣的日籍老師情人送別的遺憾。該片為了復原六十年前的景況，運用部分實景與人物，搭配電腦軟體的流子量力學、合成和遮罩，並以動畫描繪出航向大海的高砂丸，雖然無法比擬好萊塢的視覺特效，但這是在敘事上勇於運用視覺特效輔助上的一大嘗試。自此，臺灣電影也有了在敘事上尋求視覺特效的趨勢。

　　《痞子英雄首部曲》（Black & White Episode 1: The Dawn of Assault, 2012）也以媲美好萊塢的動作特效為號召，在人物的作為和場景上強調多數的「奇觀」。不僅是警匪槍戰和汽車追逐等，飛機上的爭奪場景也藉助了遮罩特效，嘗試以視覺文本的特殊性和盛大性，來乘載一個較為普遍又通俗的警匪題材。《艋舺》（Bangka, 2011）中黑幫鬥狠的刀光劍影，借助了動畫與追蹤效果，配合數位後製而成的小刀刺殺與血液噴灑，呈現高度寫實的江湖動作場面。《星空》（Starry night, 2011）以插畫筆觸呈現童話調性。在表現方面，除了需要繪本式的調整光影色調，也需要以超現實的想像來烘托小美（徐嬌飾）由童心出發的想像。就如同本片電影監製陳國富所說，科技是用以表現自己內心對外在世界的感受。也因此，需要透過超越現實的視覺技巧來展現人物細膩的情感。這就與《賽德克‧巴萊》（Seediq Bale, 2011）的

[36] 塗祥文（2008）。〈特效之於台灣電影的指標意義〉。

訴求類似，賽德克族最重要的宗教精神價值，意即族群母題的「彩虹橋」，便得要借助視覺方式才得以揭示。父親魯道‧鹿黑（曾秋勝飾）的靈魂現身，和兒子莫那‧魯道（林慶台飾）意味深長地進行一大段民族歌謠二重唱，父靈慢慢走向對面的七色彩虹之後消失。這段深入莫那‧魯道內心世界且具有魔幻寫實色彩的情節是《賽德克‧巴萊》的一大重點。另外，為了渲染出日據時代裡高山族出草的氣勢，同樣需藉助視覺特效把砍殺日人頭顱、極度殺戮的血腥和殘忍無情具有一樣的意義。

《寶米‧恰恰》（Cha Cha for Twins, 2012）中，因由單一人物演繹兩位劇中人物，必須運用現場即時對位和事後多層圖層的合成來鞏固視覺觀點，進而創造視覺奇觀。《南方小羊牧場》（When a Wolf Falls in Love with a Sheep, 2012）延續著個人幻想情節的特色，運用部分的視覺特效。片中因為失去女友小穎（謝欣穎飾）音訊的阿東（柯震東飾），和後來認識的補習班助教小羊（簡嫚書飾）已經有微妙情愫。阿東在人潮擁擠的南陽街上，想要找回即將離去的小羊，同時前女友小穎卻出現了。這一瞬間，除了三人之外的其他人群都是靜止的，好讓自己可以直接地和對方面對面說清楚。雖然這樣的表現可以運用類似環景攝影來表現，事實上卻是為由眾演員們以凝結表演配合攝影的方式完成。本片透過這場阿東穿梭人群的戲，為電影建立了彷彿小說般既夢幻又寫實的情節。《總舖師》（Zone Pro Site, 2013）中詹小婉（夏雨喬飾）吃米粉的幸福感，就是利用力學特效模擬技術合成出米粉的「微笑」、「跳舞」。此外在詹小婉和料理醫生葉如海（楊祐寧飾），兩人因為意見不合，在回程途中兩人未開口卻有相同想法要談一談的「喬事情」，以河中的「魚」一字代替真的「魚」，也是具有視覺想像的創作。在《戀戀海灣》（As the Winds Blow, 2013）中，從前便許下心願要乘著帆船環遊世界的父親順風（龍劭華飾），終於和女兒米雪（金小曼飾）乘船出海。旅程中兩人靜靜地在海面上望向天上的星星，把

兩人分別在感情上幾番糾葛的心境，和面向未來的挑戰，用此番的視覺創作來呈現與呼應。圖5-3-1是未處理的拍攝檔案，圖5-3-2是將影像進行視覺特效處理後的完成段落。兩者的差異便是天上閃耀的星星與隨風飄揚的國旗。因為夜空中閃耀的星星群不僅是無法預期，也未能達到可由現場的攝影機可以拍攝下來的條件之外，風向和風力關係不利凸顯洲際航海需懸掛的國旗。所以在整體的呈現上都必須以事後的視覺特效元素，和以日光夜景拍攝的實景搭配，才得以彰顯電影中的敘事本意。

☙圖 5-3-1 《戀戀海灣》
視覺特效處理前的日光
夜景實拍畫面

☙圖5-3-2 《戀戀海灣》
視覺特效處理後的電
影畫面

圖5-3-1~5-3-2資料來源：南方天際影音娛樂

《KANO》（Kano, 2014）和大稻埕（Twa-Tiu-Tiann, 2014）兩部影片，都是不同主題、不同類型與題材的電影。但是在視覺表現上，兩部電影都很高程度地借助了數位視覺特效來成就其電影情節中，人物在過往的臺灣生活中的樣態與歷史的重現，而這些片段或情節也都是兩部電影故事中所要傳達的敘事核心、無法忽略。《刺客聶隱娘》（The Assassin, 2015）中，隱瞞自身懷孕的胡姬（謝欣穎飾）在圓教寺食堂廊道上，受到田元氏（周韻飾）的師父空空兒（畢安生飾）施作紙人陰術襲擊，使其暈厥並藉此欲令其流產，以便保住正統的情節。這場戲中法術施作而成的紙人換化成一股詭譎的煙影盤旋廊柱段落，是運用精緻準確的視覺特效才可將傳說與想像中的陰術轉換成電影中的視覺敘事。由此看來，臺灣的電影逐漸在敘述方法上藉由數位科技表現的創作思維之轉變。從這樣的傾向中可以預期，臺灣的國產電影也正朝向以奇觀的視覺元素來強化與強調電影的敘事核心。由此看來，臺灣的電影逐漸在敘述方法上藉由數位科技表現的創作思維之轉變。從這樣的傾向中可以預期，臺灣的國產電影也正朝向以奇觀的視覺元素來強化與強調電影的敘事核心。

（二）S3D 立體電影

在現實生活中，人們透過眼睛觀察的周圍環境之所以是立體的，是因為人的兩隻眼睛所處的空間位置不同，可以從兩個不同的視角同時獲得兩幅不同的場景圖像，人的大腦對這兩幅圖像進行處理後，不僅能分辨出所觀察景物的顏色、質感等光學信息，還能根據兩幅圖像的差異判斷出物體與雙眼的距離等空間信息。這樣一幅立體的畫面就呈現在腦海中。由於人的雙眼所處空間位置的差異，這個距離一般為國際平均值 6~6.5cm，使現實環境分別在兩眼中形成兩幅有細微差別的圖像，這兩幅圖像經過大腦的識別處理，人就能感知環境物與人眼的距離和環境物的狀態（包括大小，顏色，材質等資訊）。依此為獲得

電影的立體影像，正確稱謂應為本書所謂的 S3D 電影，是指立體影像的電影，也就是 Stereoscopic 電影的簡稱。也因為是指一對影像在觀影上達到立體視覺的效果，因此簡稱 S3D。一般華文所提的 3D 又可指是以電腦 3D 製圖影像。為有所區別，本書以 S3D 電影加以區隔。

1.S3D 立體電影的發展與概述

S3D 電影的研發可說和電影的誕生一樣久遠。自 1890 年代起便有相關的實驗，但是較為純熟的發展則是愛德溫‧波特（Edwin S. Porter）[37]在 1915 年代的紅藍分色法（Anaglyph）、也就是彩色眼鏡立體系統（Limbacher, James L., 1968）[38]。這是一種透過將拍攝的影像以各自保留限定的色彩，並利用對應被保留色彩顏色的眼鏡，在觀看時把大腦中原本的影像復原進而產生立體影像的裝置。S3D 電影的第一次商業上映，是發生在 1922 年 9 月 27 日的洛杉磯大使飯店戲院（Ambassador Hotel Theater）。所放映的電影《愛的力量》（The Power of Love），同樣是採用紅綠彩色眼鏡立體系統，但上映時只有一位觀眾的窘境，使得初始的發展便無疾而終（北京新浪網，2009）[39]。許多人都對 S3D 電影有高度興趣，即使連盧米埃兄弟都曾經拍攝 S3D 電影，但是結果都不佳。

這種分色法的立體影像到50年代以前都是主要的立體電影方式。但分光方式會讓觀眾看見殘影，影像有明顯交互移位，甚至顏色失真及清晰度不足的情況。分色法的立體電影需要使用2台攝影機和放映機之故，歐洲與蘇聯便曾開發出以單捲底片的並列沖印法，這是種將

[37] 愛德溫‧波特（Edwin S. Porter），曾執導有史上以剪接著名的《火車大劫案》（The Great Train Robbery）。

[38] Limbacher, James L.(1968). *Four Aspects of the Film.*。

[39] 北京新浪網（2009）。〈獨家資料：3D 電影發展史 80 年坎坷發展旅程回顧〉。Sina 全球新聞。取自 http://dailynews.sina.com/bg/ent/film/sinacn/m/2009-08-12/ba2649331.html

一捲底片上的左右眼影像以單機放映的系統，這樣的系統保持了影像的同步和穩定性。進入到數位時代，Technicolor在2010年也為了底片放映機製作了相同原理的放映系統—Technicolor Film 3D System。

1950 年代為了要和急速發展的電視相抗衡，以及改善分光立體的缺點，在利用兩架攝影機拍攝出左右兩眼視覺的影像後，研發出以偏光方式上映的立體電影。電影攝影師 Friend Baker 首先思考出以 16mm 為基礎的立體電影系統。在此基礎上，Milton/ Julian Gunzburg 兄弟和 O. S. Bryhn 及 Josephn Biroc 與 LothhropWorth 共同開發出 Natural Vision 的立體攝影系統和支架。這套立體電影的攝影系統和先前的色彩分光法不同的是採用偏光法。剛開始受到美國空軍的青睞，使用在測量與訓練用。然而，S3D 電影《Bwana Devil》（1952）的推出後，即便造成一面倒的負面評價，卻因其高票房的表現，造成了 1953 年全球颳起立體電影的風潮。此故一般都把這部影片的上映年度，定義為好萊塢 S3D 電影的第一個全盛期（The Golden Era）（大口孝之， 2009）[40]。

這期間各大電影製片廠，有些沿用上述的立體拍攝系統，有些則是自行開發或改裝，陸續推出有包含恐怖懸疑、西部槍戰、SF和喜劇類題材的立體電影。1952到1954總計有73部長篇S3D電影，單1953年度就有40部[41]，由此可見其盛況。但是受限於電影放映機的片盤最大僅能容納6,000呎（約66分鐘）的狀況，而一般的戲院只有3,000呎片盤，一部S3D電影的上映需要備有4部放映機交替使用。此外需要更大的空間容納這些放映設備，增購金屬反光銀幕和偏光鏡等也造成了龐大的花費。探究這一時期S3D風潮終究只是曇花一現的主因，就是放映時左右軌底片的同步調整。技巧純熟的放映師不足是立體電影失敗的最大原因。若是齒孔位置不夠精確，上映時會使觀眾頭痛與導致觀

[40] 大口孝之（2009）。〈立体映像新時代 14 第 1 次立体映画ブーム（1）〉。
[41] 摘錄自大口孝之（2010）。〈立体映像新時代 18 第 1 次立体映画ブーム（5）〉。

影疲勞，造成立體視差更為不佳。當時也因此開發出許多不同類型的S3D電影拍攝和投映系統，其中單投影機的立體電影，稱為Future Dimension和Pola-Lite 3D。

　　美國的 TIME 時代雜誌當時曾以〈Strictly for the Marbles〉為題，針對當時的 S3D 電影提出「不懂景深的控制，完全沒有 S3D 電影的拍攝技術」等批評。時代雜誌針對當時的電影製作主張人類雙眼的間距是 4 英吋的差距，而嚴厲地回擊說「兩眼 4 吋差距的是狒狒，可見得 S3D 電影是拍給狒狒看的…」等。[42]不當視間距的使用會對於近距離物體的視覺上會造成畫面模糊導致頭痛，即便是現在這也是一個不變的事實，難怪當初的批評會如此不留情面。

　　在這個時期有兩部重要的S3D電影，分別是《電話情殺案》（Dial M for Murder, 1954）和《黑湖妖潭》（Creature from the Black Lagoon, 1954）。這是因為受到《Bwana Devil》的票房收益影響，各大片廠如迪士尼、環球、20世紀福斯等突然決定要拍攝S3D電影。因此，並未詳加思考S3D電影的表現力便急忙進行拍攝，認為隨意安排某物件朝銀幕飛來便是S3D電影，沒有仔細顧及在四方形的銀幕上，剖面較小的物體才較有可能往銀幕（觀眾席方向）前方飛出的限制。這是因為當物體一旦超出了銀幕的邊框，立體感便瞬時消逝，而投影專用的金屬幕容易造成邊緣座位區的觀影障礙。因此，在標榜寬銀幕的新藝綜合體（Cinemascope）發明之後，電影界當時以此寬螢幕來和電視相庭抗禮，也導致S3D更是快速地從市場上銷聲匿跡。

　　1970年代後環幕電影、球幕電影、IMAX巨幕電影紛紛誕生，而S3D電影技術也有了長足發展。受惠於Stereo Vision可以將底片以單捲方式，在鏡頭前方加掛同週期的圓形遮光器，解決了需要兩台放映機所造成的影像不同步等問題，幫助1970年代帶起短暫的S3D風潮。值

[42] Cinema: Strictly for the Marbles.

得注意的是這段期間引起騷動的電影題材是成人片類型，內容以裸露和色情為主。這是因為電視大舉入侵，造成1960年代電影產業的衰退現象中出現以低價和視覺特性（軟性色情）來和電視產生區隔定位的成人題材，美國電影分級也新增一個「Ｘ」級的成人軟性色情片，成人片順理成章的成為這個時期的過渡現象，雖然在電影界並不被重視。《空中小姐》（The Stewardesses, 1969）一片便在這樣的風潮下造成巨大的轟動[43]。這部電影使用的Stereo Vision的系統，是採單機雙眼（side by side）的方式。這系統也是採單捲底片的並列沖印法。

　　1980年代是S3D電影的第二次全盛期。這時期受到了1975年起上市的家用錄影帶市場，和都會型多頻道有線電視興起的影響，專營影片的錄影帶商，積極地推銷販賣上片過的S3D電影以開拓市場，讓電影界驚覺到自身的危機。在此風潮中，西班牙首先拍攝了《來者不善》（Comin' at Ya!, 1981），以西部類型片強調槍戰、慢動作等視覺方式，不斷有槍枝、子彈、茅、或是蝙蝠等飛向觀眾，以及人物朝向觀眾移動或伸手及場面爆破等奇觀的方式來展示立體，提示了S3D的風潮又將再起的線索。在恐怖片導演Frank Mancuso, Jr.宣佈《13號星期五　PartⅢ》（Friday The 13th PartⅢ, 1982）也將以S3D方式製作的公佈之後，大家又再次關注到S3D的發展。《大白鯊3D》（Jaws 3-D, 1983）一片，雖然視覺特效表現因使用視訊方式合成的關係而成效有限，但是以模型線控鯊魚、透明塑膠管海底模型等拍攝，及遮罩特效和綠幕特效的運用，讓它成為當時影史上最賣座的S3D電影，也讓S3D的表現方式更為多樣，順帶激起又一波的S3D電影風潮。

　　在 S3D 電影的第二次全盛期間，各家電影公司不斷地推出以 S3D 為號召的電影，加上電影發展蓬勃之故，在題材上所具有的特性越見

[43] 網友Eveance 在本身的網誌提及，根據《綜藝週刊》（Weekly, Varity）報導，它曾於當年蟬聯雙週票房冠軍。

得與先前有所差異。首先是賣座續集的 S3D 製作在這段期間有高度集中的現象。前文所提的《13 號星期五 PartⅢ》、《大白鯊 3D》等都是此例。再來，便是低成本的 S3D 電影占大多數，其中以 Earl Owensby 片廠和 Charles Band 製片人主導的作品數量最為繁多，並多數題材皆包含有恐怖、鬼怪、冒險類的影片，以及軟調的情色片。這期間除了美國以外，加拿大、韓國、法國、德國、印度和中國都陸續自行拍攝 S3D 電影。此時期出現了一些新式的 S3D 拍攝系統如 Super-Vision 3D、Wonder Vision 3D、3-Depix、Spacevision 等使用偏光立體的電影。此外也推出了 Arrivision 3D 的單片捲的平行立體拍攝系統。整體來說，80 年代的 S3D 電影依然是因為技術表現有待加強，造成電影界普遍不重視 S3D 電影，無法達到戲院觀影的高標準而再次沒落（北京新浪網）。

　　然而2003年《鐵達尼號：深淵遊魂》（Ghosts of the Abyss, 2003）的成功，促使全球的電影人都在關注以數位方式製作的S3D電影，使它再次成為了全球矚目的焦點，而《小鬼大間諜3》（Spy Kids 3D: Game Over, 2003）的高票房才真正讓大家正視了S3D電影的未來性。《北極特快車》（The Polar Express, 2004）的IMAX 3D上映推長了大家對於S3D的信心。因此，2005年的《四眼田雞》（Chicken Little，2005）便採用了2D/3D轉換的技術在上映後得到滿載的票房，鼓舞了《貝武夫》（Beowulf, 2007）、《U2震撼國度3D立體演唱會》（U2 3D, 2007）、《孟漢娜3D演唱》（Hannah Montana, 2007）、《地心歷險記》（Journey to the Center of the Earth, 2007）、《雷霆戰狗》（Bolt, 2008）等S3D電影和動畫及演唱會電影的出現。之後2007年無論是戲院商或是電影公司，因為家庭劇院和網路視訊的快速成長，導致了電影產業再次面臨成長衰退的挑戰，加上有前幾部S3D電影成功的試水溫，以及製作和觀看的技術要求，可以減緩盜版的盛行之故，許多電影製作便宣佈以S3D方式進行製作，而在2009年以《阿凡達》（Avatar, 2009）正式開啟了

S3D電影的第三次黃金時期[44]。

　　究竟 S3D 的發展如何？作者以為電影票房和發行量是一項檢視的路徑。綜觀北美地區近幾年來年度 S3D 電影的票房市場成績顯示出：2009 年時為 11 億美元，是當年度總票房的 10%；2010 年為 22 億美元，市占率為當年度總票房的 21%；2011 年為 18 億美元，是當年度總票房市場的 18%；2012 年為 18 億，是當年度總票房的 17%；2013 年度為 18 億美元，佔當年度總票房市場的 16%；2014 年度則為 14 億美元，占當年度總票房市場的 14%，與前年度比對下展現出明顯的衰退。另一方面在發行量的數據上，2010 年間總共發行的 563 部電影當中，S3D 占了 26 部；2011 年 609 部所發行的電影中，S3D 佔了 45 部；2012 年發行的 677 部電影當中有 40 部 S3D 電影，到了 2013 年，總發行量 659 部的電影當中，S3D 電影佔了 45 部，到了 2014 年總發行的 707 部電影中，S3D 電影則是佔了 46 部。相較於 2012 年度來說，2013 年發行的 S3D 電影為 13%的成長率（MPAA, 2015）[45]，而以 2014 年度來看成長率則是降至 4%、S3D 的總票房更是降低了 21%（MPAA）[46]。上述的結果除了反映出 3D 立體電影成長的趨緩，自 2012 年到 2014 年 S3D 的製片與發行量趨甚至是消退的疲軟，也可說是和美國經濟持續復甦無力下降、以及同時連帶導致總體電影投資意願連動性的影響有關。無論從 S3D 電影在市場接受度，和發行量兩方面來看，3D 立體電影在受到到北美電影製片與全球市場觀眾的偏好之後，漸漸轉換成一種電影類型之一的趨勢越見明顯。

[44] 也有一說是為「3D 元年」。
[45] MPAA (2015)。*The Theatrical Market Statistics 2014.*
[46] 同註 45。

表5-3-3　2010年到2014年的北美票房排行中的S3D電影

2010		2011		2012		2013		2014	
排行	中文片名	排行	中文片名	排行	中文片名	排行	中文片名	排行	中文片名
1	《玩具總動員3》	1	《哈利波特－死神的聖物(下)》	1	《復仇者聯盟》	1	《鋼鐵人3》	3	《黑暗異攻隊》
2	《魔鏡夢遊》	2	《變形金剛3》	6	《蜘蛛人：驚奇再起》	3	《神偷奶爸2》	4	《美國隊長2：酷寒戰士》
5	《哈利波特，死神的聖物(上)》	5	《神鬼奇航：幽靈海》	7	《勇敢傳說》	4	《超人：鋼鐵英雄》	5	《樂高玩電影》
7	《神偷奶爸》	7	《Cars 2：世界大賽》	8	《哈比人,意外的旅程》	5	《怪獸大學》	6	《哈比人：五軍之戰》
9	《馴龍高手》	8	《雷神索爾》	10	《馬達加斯加3：歐洲大圍捕》	6	《冰雪奇緣》	7	《變形金剛4：絕跡重生》
10	《魔髮奇緣》	10	《美國隊長》	11	《羅雷司》	7	《地心引力》	8	《黑魔女：沉睡魔咒》
12	《創：光速戰記》	13	《功夫熊貓2》	12	《無敵破壞王》	9	《奧茲大帝》	9	《X戰警：未來昔日》
14	《超世紀封神榜》	15	《鞋貓劍客》	14	《MIB星際戰警3》	10	《闇黑無界：星際爭霸戰》	10	《大英雄天團》
17	《麥克邁：超能壞蛋》	16	《里約大冒險》	16	《冰原歷險記4：板塊漂移》	11	《雷神索爾2：黑暗世界》	11	《猩球崛起：黎明的進擊》
19	《絕命終結者戰士》	17	《藍色小精靈》	19	《尖叫旅社》	12	《末日Z戰》	12	《蜘蛛人驚奇再起2：電光之戰》
23	《無厘取鬧3D》	24	《綠光戰警》	24	《普羅米修斯》	13	《哈比人：荒谷惡龍》	13	《哥吉拉》
27	《納尼亞傳奇：黎明行者號》	26	《見J星3》	27	《少年Pi的奇幻漂流》	14	《古魯家族》	15	《忍者龜：變種世代》
30	《嘰哩蛙》	31	《柵米歐與茱麗葉》	30	《地心冒險2：神秘島》	17	《大亨小傳》	17	《馴龍高手2》
		32	《青蜂俠》	36	《浴血任務2》	21	《金鋼狼：武士之戰》	22	《里約大冒險2》
		33	《獅子王》	37	《怒戰天神》	22	《特種部隊2：正面對決》	28	《皮巴弟先生與薛曼的時光冒險》
		35	《蜘蛛擂台》	38	《神隱任務》	24	《食破天驚2》	29	《300壯士：帝國崛起》
		38	《戰神世紀》	39	《黑影家族》	31	《森林戰士》	33	《明日邊界》
		44	《丁丁歷險記》	45	《迴路殺手》	34	《環太平洋》	43	《馬達加斯加爆走企鵝》
		49	《開心的冒險》	50	《闇戰記憶碼》	39	《飛機總動員》	46	《海克力士》
		50	《小賈斯丁:永不說不》			43	《極速TURBO》		
						49	《藍色小精靈2》		
小計	13部	小計	20部	小計	19部	小計	21部	小計	19部

資料來源 Box Office Mojo，MPAA（2015）。作者製表

　　表 5-3-3 為 2010 年到 2014 年的北美票房排行前 50 名中的 S3D 電影。自 2010 年起到 2013 年，S3D 電影沒有例外地都是年度電影票房排行冠軍，而且動畫電影也都佔有非常高的比例。將這幾年 S3D 電影在票房市場上的發展和第一、第二次黃金時期相比較後可發現，幾乎所有的 S3D 電影都是以驚人的尖端科技以及身歷其境的炫目視覺效果，引領著電影歷史走過百年轉角，邁向全新的 S3D 新紀元。連續 4 個年度中票房排行前 50 名都各有 10 到 21 部不等的電影，是以 S3D（包含事後轉製如《鋼鐵人 3》(Iron Man3, 2015)）為主要訴求。表 5-3-4 中數位 3D 電影院的高度成長率，同時也反映出促使戲院商快速將上映設備更新以便支援放映 3D 立體電影的原因。全球 S3D 的電影廳院，在 2009 年爆炸性地以 254% 的成長率，一舉來到接近 9,000 廳，隨後雖然以較為穩健成長的趨勢，到 2014 年的成長率已降到 17%。雖然已經過了高度成長期，但是地區數位 3D 立體電影廳院的數量，依然隨著全球影廳數量的不斷增加，期間中不僅讓亞太和拉丁美洲兩地衝

出過半的佔有率，在全球的佔有率也都在 40~64%之間徘徊震盪，其中作為突出的當屬 2010 年的 64%。2014 年全球的 3D 立體電影廳院幾乎是各地數位電影廳院總數的一半，似乎這說明了各地對 S3D 電影市場的高度期待，也呼應了觀眾對於 S3D 電影推陳出新的期許。

另一方面，從表 5-3-4　2003-2014 北美地區電影發行數量中可得知，從 2009 年一躍而起的 S3D 電影，發行量在 2011 年達到 45 部的高峰後，2012 年反而逆勢地以 11%的負成長率，僅發行了 40 部的立體電影，但是在 2013 年又重回到 45 部的數量，2014 年的發行數則為小幅成長至 47 部。雖然同期間中小成本製作的電影數量有越趨增多的現象，說明了電影製作和發行上的疲軟跡象之外，在這個對於電影市場最為敏感的北美地區來說，也是觀眾與作者對 S3D 電影所抱持的關注，熱潮的逐漸消退而趨於穩定的現象之表象外，也是一種逐漸趨緩的表徵。在整個創意製作的平衡點來看，以 S3D 為號召甚或是噱頭的作法已然消退，整體的市場導向正回復到以內容為主的健全體制。這可從 2014 年北美地區的電影票房排行銷售榜首，是以真實人物及事件所改編的《美國狙擊手》（American Sniper, 2014）居冠可見其一斑，同時也應證了觀眾對於電影人物情感的需求核心，是依存於是否可以滿足心靈活動層次的藝術作品。

表 5-3-4　2008-2014 全球數位 S3D 銀幕廳數分佈狀況表

地區/年度	2008	2009	2010	2011	2012	2013	2014	2014各地區數位影廳比例
U.S./Canada 美國/加拿大	1,514	3,548	8,505	13,860	14,734	15,782	16,146	39%
EMEA 歐洲/中東/非洲	594	3,487	8,115	11,769	13,963	15,813	16,888	46%
Asia Pacific 亞太地區	344	1,584	4,661	8,596	14,219	17,226	27,559	70%
Latin America 拉丁美洲	84	362	1,104	2,119	2,629	3,748	4,312	45%
Total 總計	2,536	8,981	22,385	36,344	45,546	53,069	64,905	51%
較前年度數位3D影廳成長率	96%	254%	149%	62%	25%	17%	22%	--
全球數位影廳總數	8,792	16,383	35,036	63,825	89,342	111,809	127,689	25%
當年度全球數位3D影廳比例	29%	55%	64%	57%	51%	47%	51%	

資料來源：IHS Screen Digest；作者整理製表

🗎表5-3-5　2003-2014 北美地區電影與S3D電影發行數量一覽表

	2003	2004	2005	2006	2007	2008	2009	2010	2011	2012	2013	2014	14vs13	14vs03
年度發行電影數量	455	489	507	594	611	638	557	563	609	677	659	707	7%	55%
- 3D立體電影數量	2	2	6	8	6	8	20	26	45	40	45	47	4%	n/a

資料來源：Rentrak Corporation–Box Office Essentials (Total), MPAA（Subtotals）；作者整
　　　理製表

2.S3D 影像與創作想像

　　若是把左右攝影機光軸距離（Interaxial，簡稱 I.A.）以人眼的視
間距（Inter-ocular Distance，簡稱 I.O.D）來看待的話，兩部攝影機所
記錄的影像類似於人眼所見。因此使用兩個鏡頭來模擬人眼所見的影
像，使其成為最後所見到立體影像，成了立體 3D 影像的基礎。

　　若將人眼與鏡頭比擬的話，一般來說人眼就有如是 8mm 為焦點
距離的鏡頭，光圈值為 f2，可視角度大約為 40 度左右（荒木泰晴，
2011）[47]。其實人眼的有效視角約在 15 度到 30 度之間，這個範圍內
稱為有效視野（其餘的便是誘導視野）。雖然視網膜在構造上可見的
範圍更為廣闊，但無法像視網膜中心部分如此清晰，以及可敏感察覺
物體的移動或細節。因此，想要觀看時都會轉頭再次注視感興趣的事
物，並且自動調節焦點、感光和感度等。

　　S3D 電影的製作上，有雙影像的立體拍攝、CG 生成與 2D/3D 轉
換等三種方式。雙影像的立體拍攝共計有 3 種方法，包括了以平行支
架雙機、垂直支架雙機、和對向支架雙機等。無論何種方式都是運用
兩個相同影像所造成的雙眼視差（binocular disparity）來創作。CG 生
成方式則是在分層的圖像上，調整圖像的參數使其成為 3D 立體影像，
再經由雙軌影像的計算。而 2D/3D 轉換方式則是將一般的影像以人工
方式計算出一個具有景深的遮罩，再利用正像和負像的原理，調整正
像和負像之間的陰影大小創造出立體感。無論哪種方式都是透過左右

[47] 荒木泰晴（2011）。〈3D って何？～「3D ブームに思う」から続く〉。

眼的視覺所感進行的製作方式。

(1)影響影像立體感和縱深的因素

　　立體影像的組成大致上可分成最深的圖層、中間圖層與眼前圖層等三層，而且也脫離不開圖層的概念。3D 的立體影像感便是經由將這些圖層彼此間造成的視差，進行些微改變來獲得 3D 影像的資料訊號。因此，立體感是由導演或攝影師，依據電影所要有的影像質感而決定 I.A.距離。但是立體感與人眼的距離有密切關係，所以立體影像並非單一變數。表 5-3-6 是影響影像產生視覺感受上的立體感和縱深一些要素。

表 5-3-6　影響影像產生視覺感受的立體感和縱深之因素

	項目	英文標示	影響方式
視角與眼球構造	眼球水晶體焦點的調和性	accommodation	看近處物體時，晶狀體變厚 看遠處物體時，晶狀體變薄
	兩眼的會聚點	convergence	看近處物體時，會聚角度變大 看遠處物體時，會聚角度變小
	兩眼的視差	Inter-ocular Distance	右眼和左眼相距大約 6~6.5cm 由於視點不同看到的影像也就不同
	單眼運動視差	monocular movement parallax	從列車的車窗看外面的風景時近處的物體好像比，遠處的物體移動得更快
物體與外在因素	物體大小	物體高低	物體的重疊
	紋路的疏密	形狀	明暗與陰影變化
	對比	彩度	色彩
	清晰度		

資料來源：作者整理製表

　　人的右眼和左眼相距大約 6 至 6.5cm 之間。因此，這個視差使得映入左右兩眼的影像產生了差異。當眼睛和景物的距離變近時，這種差異就會變大，反之則變小。視覺神經和大腦就是根據這個來感覺和判斷立體感。另外把有視差的影像分別給於左右兩眼時，還可以感覺到縱深。基於兩眼視差的 3D 顯示器就是利用柵欄狀視差屏障角度的

不同，分別向左右兩眼輸入獨立的影像。例如，在這種原理的顯示器上將左右兩眼的圖像以縱向方式交錯排列後，就可以體會到盒子從顯示器平面向前躍出的立體視覺。

立體影像也必須從影像和背景之間的細微差距來逐一調整。鏡頭仿造人眼的間距所擺設，所以會將立體拍攝的攝影鏡頭之軸間距 I.A，以接近人眼的 6~6.5cm 為依據盡量調整，以便和人眼的視覺（Inter-ocular separation，簡稱 I.O.或 I.O.A.）感相近。圖 5-3-7 I.O.距離的變化與影像立體感的差異圖例，顯示出 I.O.的調整影響了會聚點的變化，也因此改變所產生的影像立體感及圓潤度的差異。當會聚角度（convergence）變化時，人物之間的視覺感覺距離就會加大或減少，當然也會因此產生視覺上的變形。意即 I.O.很大時，就會有如大巨人的眼、凡事在眼中都變得很小。而 I.O.很小時，就會有如小老鼠的眼，凡事都會變得很大。

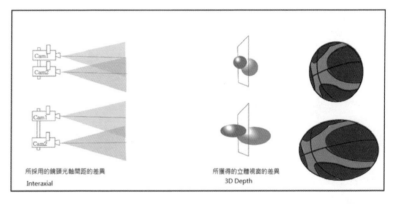

☛圖 5-3-7　I.O.距離的變化與影像立體感圓潤度的差異圖示

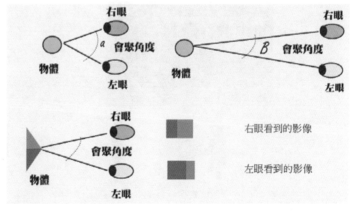

☛圖 5-3-8　會聚角度不同所產生的影像立體感差異圖示

(2)正負視差－S3D 影像的完成想像

其實兩眼所見的人、物是同一個，但兩眼的立體視線，是在立體空間中因為偏光特性所得到的一個虛擬影像，之所以會產生立體影像是因為在各種正、負視差的視覺條件下所產生的空間感之差異。以負（銀幕外）視差為例的空間稱為銀幕外空間（Negative Space）。另外也會造成會聚點在正（銀幕）視差（Positive Parallax），和負（銀幕外）視差（Negative Parallax）。在這兩者之間的差距，稱為立體視窗（Stereo Window）或立體空間，是 S3D 影像要達成立體感時的調整範圍，意即在 S3D 影像中要強調的人物，會置放在這個區間內進行調整，以主體和其他事物的關係位置來創造出立體感。簡單區分的話，正視差，就是左眼見到左邊的人或物、右眼見到右邊的人或物；而負視差就是左眼和和右眼分別見到相反的人或物。

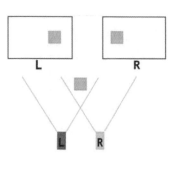

🎞圖 5-3-9　正視差（Postive Parallax）示意圖

🎞圖 5-3-10　正視差生成主體間相對立體關係示意圖

圖 5-3-12 是一個負視差 3D 立體圖像生成主體的相對關係位置示意圖例。在此圖中，我們可見到人物是在銀幕和觀眾之間，此般兩者的距離就影響了空間感的呈現。但若是兩者間的距離越大，除了所生成的影像是在後方產生模糊的結像之外，也因為紅綠分光會加劇人腦的負擔，使得眼睛無法清楚辨識影像，進而產生混亂，並且造成腦神經及視覺上的不適感。會聚點的正負，嚴重的影響了視覺上的感受及意圖。

這種因為會聚點所造成的區域內影像正、負視差，影響了凸顯的影像立體感程度。在圖中，可見會聚點的位置是在螢幕上，也就是紅衣的女性身上，前方黑衣的男性則是在負視差內，可以清晰辨識到的是前方男子，因此本圖像的強調對象就是男子。由此可得，3D 立體影像中要強調的人物是放在負視差空間，要忽略的人物是放在正視差的空間中，如會聚點之後的景物。

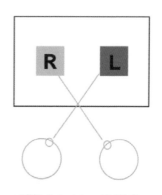

☙圖 5-3-11　負視差
（Nagative Parallax）
示意圖

☙圖 5-3-12　負視差生成主體間相對立體關係示意圖

這樣的原則會因為拍攝的對象、存在環境以及導演目的而有所差異。例如電視球賽的 S3D 影片，往往要有讓觀眾身歷其境但又置身事外的感覺，因此多使用正視差。反之電影的敘事強調則要有高度的主導特性之感受，因此多使用負視差的原則。

(3)S3D 立體影像製作

S3D 立體影像的製作上因為左右兩眼的視角，產生了同一主體的立體感，同時也因為視覺空間的差異會產生一些上述視覺上的狀況。3D 立體影像在製作與拍攝，大致上可區分為平行排列方式（side by side）與分光方式（beam spilter）兩種。這兩種區分方式，也分別可以有雙機雙鏡頭、單機雙鏡頭和單機單鏡頭方式等幾種拍攝模式的不同組合。

☙圖 5-3-13　雙機雙鏡頭分光之（左）平行排列方式、（中）反射鏡分光方式、（右）垂直半透半反射鏡分光方式

	左眼影			左眼影像	右眼影像	
	右眼影					

☙圖 5-3-14　單機雙鏡頭之（左）上下雙鏡頭，與（右）左右雙鏡頭在底片或影像感測器上的記錄方式

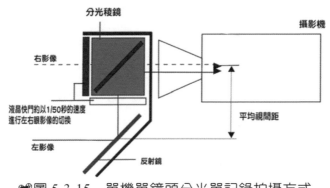

📽圖 5-3-15　單機單鏡頭分光單記錄拍攝方式

在此將依兩者在使用上的差異性與共同性，針對製作上影像的創作想像與避免事項進行分類。在差異性上，可從表 5-3-16 3D 平行拍攝與分光拍攝的特性差異中得知。而表 5-3-17 3D 立體影像製作易產生的現象與改善方法原則。上述兩表格則是將無論採用何種拍攝模式，都可能會遇到的狀況與問題，所應具備的知識與技能之彙總，以資進行 S3D 創作時的思考。

📄表 5-3-16　3D 平行拍攝與分光拍攝的特性差異

特性差異\拍攝方式	平行排列方式 side by side	分光支架拍攝 beam spilter
I.A.	因為可以調整之故，適合拍攝大型景物	固定 IA 之故，適合近景
反射鏡	不需要反射鏡的關係，可有較高的影像質感和較低的曝光值	1.鏡箱中的分光使得進入攝影鏡頭強度僅有一半，1 檔的光圈需要補償 2.此外因為入射、反射產生重複之故，在主影像外會有輕微的疊影 3.短焦鏡頭和縮小光圈可以改善，而長焦鏡頭和大光圈時，狀況較嚴重
3D 支架	無需要	使用支架之故，會產生機械磨損，要進行校準
鏡頭焦點和焦段	較無差異	分別在兩個鏡頭上產生兩個不同主體的影像，所以焦點和焦段不盡相同，每次拍攝都要校準。
運動攝影	可運用在大幅度的攝影機運動	因為需要大型油壓頭、腳架與 3D 支架 (RIG)，體積龐大
影像正反像	無須反轉影像，現場監看和後期工作上較便利	副機的影像是倒影之故，有調整的需要

資料來源：北京電影學院 3D 技術工作坊；作者整理製表

表5-3-17　3D 立體影像製作易產生的現象與改善方法原則

3D 立體製作易發生現象	狀況簡述		改善方法原則			
不當的視差距離(I.O)	不當拍攝距離無法展現物體的圓潤程度		I.O.的設定,大約是拍攝距離的1/30~1/60為原則	拍攝物體在3m和15mm之間,較易有立體感	拍攝主體越大,I.O.設定就要越大	
過大的深度預算(depth budget)	正、負視差過大,造成觀影上的疲勞和衝突		把視差距離,和投影畫面寬度來計算其百分比,正視差和負視差不得超過2%和1%	短期衝擊性的效果時,兩種視差以不超過4%和2.5為原則	以監視器上的 H marker 來檢視,借助如圖5-3-18 功能的監視器輔助檢視深度預算	
小人國效應	廣角鏡頭產生空間的擴展感,造成會聚面使人物顯得更遠		慎用廣角鏡,避免將會聚點放在要強調的人物之前			
卡片效應(poker effect)	長焦鏡頭對空間有壓縮感,是拍攝主體扁平化		遠距離的拍攝,慎用長鏡頭			
Edge Violation	立體影像拍攝,會造成邊緣的影像出現或是消失的困擾。因為在景框邊緣時,負像空間將影像擠出影框外	例如過肩拍攝時,前方人物的頭、肩會有擠壓現象	將會聚點放在被擠出的人物之上,但要小心,後方景物會有正像差的不悅感	將被擠壓的人物重新構圖,全部放在景框內	後期製作時,以軟體上的 Floating Window 方式,進行調整	
鏡頭更換頻繁	光學軸線產生偏移誤差	以定焦鏡拍攝會有組裝、調校的費時,所以會多準備幾套、或是使用變焦鏡頭	進行前景和背景,以垂直水平方式進行工學軸心調校	建議以變焦鏡頭拍攝		
焦點距離	廣角鏡頭產生空間的擴展感,造成會聚面使得人物顯得更遠。	無限遠時,人眼兩瞳孔間距不超過75mm,無法展現立體影像	慎用廣角鏡,避免將會聚點放在要強調的人物之前	避免使用過長焦點距離鏡頭		
視覺衝突	在會聚點以內的所有對象會距離過近,而遠方的視覺擴散,令人不適		以 6 度前後為參考,適時地調整匯聚角度;並以影像所造成的立體感來決定			
創作心態	誤認為 3D 是全能		理解 3D	抱持樂趣	不苛求	

資料來源:北京電影學院 3D 技術工作坊;作者整理製表

🎞圖 5-3-18　監視器中可自行設定垂直白線間距輔
助檢視深度預算的適切性

🎞圖 5-3-19　紅色區域是 S3D 立體影像的視
　　　覺衝突區域

3. 需要破壞式創新的 S3D 立體電影表現

　　1953 年立體電影興盛時期，以向著攝影機方向「茅往前刺」、「丟
石頭」、「射弓箭」以及「不斷打擊回力球」等「強迫式」影像，以及
安排如法國康康舞女郎抬腿技倆等，常可見於當時的立體電影中。只
是電影中導演使用上述方式強調立體感的篇幅，和每一部電影的長度
相比時所佔比例並不能算高，反而是 70、80 年代的立體電影才更是

極端強調這種不甚自然的立體影像（大口孝之，2011）[48]。

　　希區考克並不認同 S3D、寬螢幕、變形寬螢幕的製作方式不適合拍攝驚悚片的說法，並認為運用這些方式可以強調空間，加強思考懸疑性核心。因此《電話情殺案》（Dial M for Murder, 1954）的構圖上，為了強化空間，經常可見在景框內的人物和攝影機之間的前景處下功夫，同時重視景深的電影表現。另外，為了要凸顯立體效果，經常將攝影機放在天花板或是在地板挖掘工作坑放置攝影機，以便獲取到特殊構圖的影像（アルフレット・ヒッチコック/フランソワ・トルフォー談，1981）[49]。反倒正面迎向攝影機的強迫性動作卻是少見。片中為了要維持戲劇的張力，多使用長拍的單鏡頭。

　　《電話情殺案》的導演希區考克以 3D 立體方式拍攝，最終只以普通電影方式上院線，並沒有以 3D 立體方式上映。原因是因為當時華納公司原本為了要提振電影票房，使原本不願意拍攝 S3D 的希區考克同意拍攝，卻又因為上片時立體 3D 的熱潮已經退去，考量到上映 S3D 需花費更多的成本而作罷。事實上希區考克拍攝此片時原本意願不高，到後來則是提及這樣的創作很有趣，自己也很樂在其中（山田広一&和田　誠，2009）[50]。

　　許多導演紛紛投入到 3D 立體電影製作，如史蒂芬・史匹柏的《丁丁歷險記》（The Adventures of Tintin, 2011）以 S3D 技術提高了觀影體驗達到「身臨其境」感，馬丁・史科西斯曾說「當年我拍《窮街陋巷》和《計程車司機》時，要有現在的 3D 技術電影會更加完美」（北京新

[48] 大口孝之（2011）。〈徹底検証「ダイヤル M を廻せ!」〉。

[49] 山田広一&蓮實重彦（訳）（1981）。《アルフレット・ヒッチコック/フランソワ・トルフォー談》。

[50] 山田広一&和田　誠（2009）。《山田広一與和田　誠談：「ヒッチコックに進路をとれ」》。

浪網，2011）[51]，因此他拍攝了《雨果的冒險》（Hugo, 2012）。雷利・史考特被詹姆斯・柯麥隆「說服」以 S3D 方式拍攝《普羅米修斯》（Prometheus, 2012）。除了以奇觀見世的電影之外，紀錄片也將此 3D 的震撼力加以強調。偉納・荷索的《荷索之 3D 秘境夢遊》（Cave of Forgotten Dreams, 2010）以 S3D 方式描繪出在南非幽靜神秘的最古老壁畫。文・溫德斯在紀錄片電影《碧娜鮑許》（Pina, 2011）中，以 S3D 方式拍攝各舞者和不同舞碼，交織出碧娜・鮑許（Pina Bausch）對舞蹈藝術的追求，藉由想像融合的影像使人感受到她對舞蹈的意義。《舞出自我》（Set Up, 2006）和《舞力全開》（Set Up 2: The streets, 2008）引發全球街舞電影風潮，也陸續拍攝電影史上首部的舞蹈 S3D 電影《舞力全開 3D》（Set Up 3D, 2010），和續集的《舞力全開 4 3D》（Step Up: Revolution, 2012）。全部的電影系列雖不可說無劇情，但是以簡單的情節和敘事主線來說，完全非以情節取勝，而是以舞蹈中的一種年輕世代與生俱來的反骨、叛逆和改變為魅力和吸引力的 S3D 電影。這部以舞蹈體態和力與美嘗試征服觀眾，也可稱為是一部典型的奇觀電影。

　　徐克說，「3D 不是想像中那麼困難，我們的工業很快要變成普遍的技術。過去膠片 3D 技術有障礙，現在數字（位）3D 後期可以調整，有利於我們拍攝。華語導演們要趕快嘗試，掌握這項技術，你不理它，它肯定也不會主動來找你」（北京新浪網），但是也由此體現出對於 S3D 可以達到的電影為何？究竟 3D 立體電影的演出方式為何？導演們正在強力探索中。

　　然而，觀眾是否能夠全盤接受單單以奇觀為訴求且賣弄 3D 立體的電影？柯麥隆對於近來 S3D 的現況提出一些意見，特別是以事後轉為製成 S3D 的電影如《鋼鐵人 3》（Iron Man 3, 2013）和《超人：鋼鐵

[51] 北京新浪網（2011）。〈3D 電影中國內地歷險記　回顧過去展望未來〉。

英雄》（Man of Steel, 2013），並大聲地說這些電影都是在賣弄立體
3D，部分觀眾和媒體開始不看好 S3D。從表 5-3-3　2003-2014 北美地
區電影發行數量表，顯示出 3D 立體電影的市場反應在北美市場上已
趨緩降溫。相對於此，亞太地區特別是中國大陸仍然持續這一股 S3D
的風潮。中國的《畫皮 2》（Painted Skin: The Resurrection, 2012）、《太
極 1，從零開始》（Taichi 0, 2012）、《太極 2 英雄崛起》（TaichiⅡ,
2012）、《十二生肖》（CZ12: Chinese Zodiac, 2012）、和 2013 年的《白
狐》（The Fox Lover, 2013）、《西遊：降魔記》（Journey to the West:
Conquering the Demons, 2013）、《風暴》（Firestorm, 2013）、《天機：富
春山居圖》（Switch, 2013）以及 2014 年的《一個人的武林》（Kung
Fu Jungle）、《白髮魔女傳之明月天國》（The White Haired Witch of
Lunar Kingdom）、《西遊記之大鬧天宮》（The Monkey King）、《黃飛
鴻之英雄有夢》（Rise of the Legend）、《京城 81 號》（The House That
Never Dies）、《太平輪（上）》（The Crossing, 2014），和 2015 年的《捉
妖記》（Monster Hunt）都以 2D 拍攝轉製成 S3D，趕搭著 S3D 的潮流
上映。日本也有將《大逃殺》（Batoru Rowaiaru 3D, 2011）進行 3D 轉
製重新上映。香港出品的限制級電影《3D 肉蒲團之極樂寶鑑》（Due
West: Our Sex Journey, 2012）與《一路向西》（Due West: Our Sex
Journey, 2012），雖是以立體方式拍攝的電影，但從成果來看創作所抱
持的思維應和本書提及，1970 年代好萊塢成人 3D 立體電影興起的製
作原因相近。泰國則以恐怖片取勝，陸續推出有《407 猛鬼航班》
（407 Dark Flight, 2012）、《3AM 3D》、《Corcose Bride》和《Over
Time》等。印度則有《Don 2》（2011）、《Ra. One》（2011）。在熱潮逐
漸退去的美國之外，日本陸續以 S3D 實拍方式製作了《幸福三丁
目 3》（ALWAYS -SUNSET ON THIRD STREET 3, 2012）、《貞子 3D》
（Sadako 3D, 2012）、《閃回記憶》(Flashback Memories, 2013)；韓國
則推出有《七號禁地》（Sector 7, 2011），以及與中國合拍的《超級巨

猩》（Mr. GO, 2013）。臺灣將《痞子英雄：黎明升起》（Black & White: The Dawn of Justice, 2014）轉製成 3D 上映外，繼《五月天 3DNA》（Mayday 3DNA, 2011）後 2013 年推出《5 月天諾亞方舟》（MAYDAY NOWHERE 3D）演唱會電影，2015 年也出品了全球首部的布袋戲 S3D 電影《奇人密碼─古羅布之謎》（The Arti: the Adventure Begins）等。中國大陸與香港的 3D 立體電影熱潮似乎並未減弱，如 2013 年的《逃出生天》（Out of Inferno）、《狄仁傑之神都龍王》（Young Detective Dee: Rise of the Sea Dragon）、2014 的《豪情 3D》（Naked Ambition 2, 2014）、《一步之遙》（Gone with the Bullets）、《智取威虎山》（The Taking of Tiger Mountain），與 2015 年的《狼圖騰》（Wolf Totem）和《道士下山》（Monk Comes Down the Mountain）、及《華麗上班族》（Office）等片則是以立體方式拍攝的電影。中國大陸因 3D 票價的商業考量，不僅在電影院的建置時以 3D 影廳為首加以考慮，上映檔期的安排上更是捨棄 2D 的數位版而多安排 3D 版本上檔以撈票房（南京日報，2015）[52]。但是相較之下運用 S3D 達到心理效果的特殊表現在這些電影中並不多見。

　　綜合近年重要的 3D 電影的立體影像表現，應重新思考 3D 立體影像的表現是否能與電影敘事本質相輔相成。如《阿凡達》懸浮空中島的獨特世界觀，以開場戲的無重力水滴揭開電影序幕的同時，也揭開了本世紀 S3D 電影表現的序幕，迄今依然是不朽的標章。而《雨果的冒險》可說是開啟了 3D 立體影像意義的另一種可能。影片從主角雨果（阿薩‧巴特菲爾德飾）心中的巴黎回憶開始，全篇以少年失去夢想的心境為基礎，經由 S3D 手法更為巧妙的強調少年的孤獨感。因此這使它被一致讚許為「有意義的」立體影像。在《少年 Pi 的奇幻漂流》

[52] 南京日報(2015)。〈國產 3D 電影數量激增，多數是後期省錢式轉制而成──投入少回報高,國產片拍 3D 多為"撈票房"〉。

（Life of Pi, 2012）中，在漂流的敘事主軸，受到大自然外力無情摧殘、以及和老虎（理查派克）的肉搏求生歷程，幾近以半壓迫的方式在面對信仰和生存的恐懼。影片以 3D 立體技術呈現 Pi 求生時同時面對大自然的美與大自然力量的抗衡以及對於生命的冥想，給了觀眾魔幻般的感受。柯麥隆因此給予了「這電影具備如此富魔力的視野，讓人感覺從一開始，就沈醉在故事裡不可自拔！」，俗稱「另一新空間」的評價（ELTA, 2012）[53]。而《地心引力》（Gravity, 2013）中，雖然不脫在宇宙空間的縱深感，但是太空人科沃斯基（喬治‧克隆尼飾）與科學家蕾恩（珊卓‧布拉克飾）兩人，無論是受到被炸毀的人造衛星碎片攻擊，在太空站的殘骸中極力求生的倉皇失措，或是僅剩單獨一人的蕾恩在衛星軌道中回首地球和太空站等細膩空間關係的表現上，都呈現出蕾恩不放棄要與地球（生存基地）聯繫的渺茫機會。然而，這種被隔絕的無助、失落和無力感卻因為 3D 立體視覺產生震撼無比的感染力。整個 3D 立體的視覺效果更是和敘事的核心緊密展現，異常傑出。故該片被日本媒體稱為劃時代的表現（冷泉彰彥，2013）[54]。

　　電影的創作是要將非理性的衝動，以理性的方式加以表現，因此是很困難的。而且創作時要保持一種神祕和一種不可置信（李安，2012）[55]。3D 立體影像，可以在擬真的現實性上再次強調和建構出電影的魔幻特性。但是 3D 的運用應該不僅於此，因為 3D 的運用是介在想像和現實之間的，不應該僅是一項噱頭。它應該被視為另一種欣賞戲劇時的舞臺配置（Staging）（李安）。例如將 S3D 電影與動感電影結

[53] 〈詹姆士柯麥隆：《少年 PI 的奇幻漂流》超越 3D 電影刻板印象，創下新旅程碑！〉。詹姆士柯麥隆與本文中詹姆斯柯麥隆係指同一人。

[54] 冷泉彰彥(2013)。〈映画『ゼロ‧グラビティ』大ヒットに見る「3D映画」の現状—冷泉彰彥　プリンストン発　日本／アメリカ　新時代〉。

[55] 富邦講堂—大師講座(2012)。《《少年 PI 的奇幻漂流》電影創作源起座談會》。公共電視。2012 年 11 月 16 日。

合更是一種創新的觀影體驗，以往單面向的動感電影已經跳脫單純的觀看模式。

　　日本大阪環球影城 Universal Studio Japan 的「哈利波特禁忌之旅」，便是一個結合動態搭乘遊戲與 3D 立體影像，也就是所謂的 4D 影片的遊樂設施（Attraction）。受到小說以及電影的加乘效果影響，新設迄今遊客不斷攀升。[56]乘客（觀影人）跟隨著哈利‧波特，搭上魔法師專用的魔法掃帚，徜徉搭建在美麗絕倫山麓的魔法學院，巡遊「鄧不利多的辦公室」、「黑魔法防禦術教室」，以及「葛來分多交誼廳」、「萬應室」。其後因弒親仇人佛地魔入侵的消息傳來，夥同好友一起致力退敵，便快速地飛越各學院視為至尊榮耀而互相競爭的魁地奇球賽場地，繼而飛越城堡屋脊。雖遭受到迎面飛來噴火恐龍的襲擊與威脅，有驚無險地通過陰森詭異的黑森林後，再次遭遇到佛地魔的攻擊，幻化成鬼魅的佛地魔於空中纏鬥，一行人再次飛回到魁地奇球場來，進行了場生死決的精采打鬥。大型銀幕的光影變化及 3D 立體視覺幻象，以及和哈利‧波特這位傳說中的英雄人物不斷地在這世界中飛天遁地、湖上自由滑翔，與敵人的正面交鋒脫險勝利後，再飛回進入到魔法學院內接收師長和同儕們的凱旋歡呼等，過足了極富戲劇性的旅程經驗和身心體驗。這無疑是回應了李安所說，無垠的視覺變化搭配身歷其境的運動體驗，建構起這場幾乎全無實景卻又歷歷在目的禁忌之旅，體驗當成似乎可抓住眼前動人且具臨場感的「金色飛賊」。

　　李安認為 3D 讓電影中的事物有了體積，它能讓電影更符合現實主義，看 3D 電影時，你就在現場，你在經歷整起事件；《大亨小傳》

[56] 日本大阪環球影城 Universal Studio Japan 的「哈利波特禁忌之旅」位於影城中的「哈利波特」園區在 2014 年 7 月開幕後，一掃以往影城入園人數低落印象而不斷提高，在 2014 年來到 1270 萬人次。並且熱氣未減，單 2015 年的 8 月份入園人次便已達到 142 萬人次。

導演巴茲・魯赫曼認為 3D 可以為表達戲劇張力提供身臨其境的感受；《地心引力》導演阿方索·卡隆利用 3D 表達宇宙的深邃與生命的可貴；徐克把 3D 技術視為一個工具，認為它為電影錦上添花（路那琳，2013）[57]。S3D 的電影創作應該要摒除既有的 2D 電影影像思維，才有可能在 3D 立體影像中找尋出另一種電影的創作方式。2015 年布袋戲 S3D 電影《奇人密碼—古羅布的謎》，也是嘗試開創一種新局面的電影模式[58]。3D 立體電影，這種介於現實影像和想像影像之間的虛實特性，要以破壞性的創新之態度面對，以其持續開拓出 S3D 電影的表現之路。

四、表演上的想像

> 技術成就兩件美好的事，一是提供一個後盾，讓你在等待靈感的時候有事情可以做；二是它讓你的頭腦能夠呼吸，讓你能夠思考、做選擇。當靈感終於決定降臨，你已經準備好了。
>
> ——茱迪絲・衛斯頓[59]

　　電影空間對於演員的調度也與其他戲劇和舞臺劇大異奇趣。電影需要調度任何一個位置的演員，因為觀眾是內在的，不同於舞臺戲劇中觀眾是外在的。這種憑藉觀眾體驗而可以獲得的空間，自然也不能

[57] 路那林(2013)。〈北京製片動態—大陸的 3D 電影熱潮〉。

[58] 唐玉麟(2013)。〈霹靂布袋戲拍 3D 電影〉。

[59] 何平與何和（譯）（2012）。《電影表演—導演必修課》。茱迪絲・衛斯頓（Judith Weston）著（1996）。

忽略由演員在特定場景中，經由演出與互動所造成的部分。空間對演員來說，是個無比重要的存在。

尼可拉斯‧普羅菲力斯（2008/2009）[60]提及了演員調度有八個主要功能，包括了(1)完成場景中功能性的、必要性的物理行為；(2)是內心動作形體化；(3)可以迅速有效地體現關係的本質；(4)可以引導觀眾熟悉一個場景或道具；(5)解決空間分離問題；(6)引導觀眾注意和了解必要的訊息；(7)為動作加上註記與闡明鏡頭；(8)用來創造透過電影以期達到電影化。從以上的 8 項功能來看，可以說每一項都是在某一個特定的空間，也就是場景之內才得以完成。

演員表演的成功與否之關鍵，端看演員的表演是否與導演的想像空間協調一致。當然這也是觀眾衡量表演的依據。導演是觀察者，而演員是被觀察者。演員必須要把自己暴露在眾人面前，因此是脆弱的。而他（她）的努力演出是否成功端視他（她）是否具備讓人注目卻不會注意自己的能力和決心。因此，茱迪絲‧衛斯頓（1996/2012）提醒演員在表演時，如果他（她）只有注意自己的表現，這種觀察者/被觀察者的關係就會遭到破壞，而其間的魔力也會消失……。所以演員必須依賴導演來告訴自己的努力是否有效，當這種依賴關係堅實建立起來之後，演員（在眾人面前）就可以自由了。

數位製作上常為人所津津樂道的，除了是電腦生成影像之外，就是虛擬人物的表演或是真人演員與虛擬人物的互動。這樣的演出便是一項重要課題。當演員被指示面向尚未存在的對象演出時，這是一種照著感覺培養情緒的方法，因此看起來就像在演戲，而非面對一個活生生的人物。演員羅賓‧威廉斯（Robin Willans）轉述，在《星際大戰首部曲：威脅潛伏》（Star Wars Episode I: The Phantom Menace, 1999）中飾演歐比王師父金魁剛的連恩‧尼遜（Liam Neeson）曾表示在演出

[60]　王旭峰（譯）（2009）。《電影導演方法—開拍前看見你的電影》。尼可拉斯‧普羅菲力斯（Nicholas T. Profers）著（2008）。

時，「只能眼睜睜的盯著 X 標誌，已經不知道如何演戲，我已經不知道演戲的意義了」。（Jeff Stephenson & Leslie Iwerks, 2010）[61]。

　　在虛擬空間中，演員常常因為「刻意」的努力要讓自己有某種感覺而無法使人信服。一旦你開始想像這個角色該有怎樣的情緒，你就再也沒有機會見識一場真實而激情的演出了。在此，以一種單純的模式來說，就像是「做」某些事和「表演」某些事的差異。表演「態度」是在「向」著「角色」說話，就像是在向著某人說話，而不是與某人交談（茱迪絲‧衛斯頓），這是極困難的事。

　　當然虛擬部分也不得不提及真實人物在虛擬環境的表演了。運用部分實景、真實道具外，或以遮罩繪景方式的數位式電影製作，普遍在全球引起一片風潮。科幻與魔幻類型的電影，如《哈利波特》，演員的想像便是無中生有，在心中創造出自己未存在的空間氛圍，以及未曾出現的怪物猛獸等都是這類電影的特徵要項。利用這種想像力加以創造，導演不必面對接收指令的其他人。既然是一個虛擬的空間，「表演也就無定式要求」，唯一衡量的標準就是表演風格是否與影片的風格以及人物所在的情景化為一體（馮果，2004）[62]。表演上必須在導演和演員之間建立起一種獨特卻又必要的「關係」。

　　然而，這在製作上的便利性卻成為了演員在表演上的極大挑戰。數位技術讓一切幾乎變為可能，卻也造成了演員必須在虛擬的空間中挑戰沒有真實空間可以給予的參考和刺激的事實。因此，在數位技術環節的表演，變成了演員必須從「感受環境、尋找動作」轉變成為「想像環境、尋找動作」（馮果）。數位製作時，表演上的想像是一項更具高難度的挑戰。這是因為人與人之間有一種基調，這就是人們之間相處的節奏。讓演員快速又真實地進入到角色中，要讓演員有一種對環境熟悉的歸屬感甚為重要。角色在一種情境中和其他角色人物的對

[61] 同註 14。

[62] 馮果（2004）。〈數位技術產業中的電影表演〉。

應，對導演來說是相當過癮的（侯孝賢，2010）[63]。這也是演員要時時刻刻對週遭環境和人物進行觀察的重要原因。

　　導演原本會在拍攝現場中，憑藉演員和演員之間產生的當下性和現實性來思考與展現某種特定的表演方式，例如口角爭執或是肢體衝突等。然而，數位生成景物、人物與環境的再創造手段失去了這種當下交流的現實特性，讓導演和演員需要在現場感受的冥想條件消失了。演員必須由事後或是即時的動作捕捉系統，完整地達到虛擬人物和真實人物的運動與動作的精巧性，並且要和周圍的景或物相融合，使得表演更加逼真。加上即時的監看系統，使得導演不是在現場觀看，而是彷彿面向著一幅畫的觀看者而進行想像。數位方式促使著演員需要以和虛像進行想像，而導演則需要以繪畫性的想像，增添了電影對於表現上的思維，同時也考驗了電影創作特性的走向。

　　不僅如此，在表演上「傾聽」是演員最有用的技巧，能讓演出變得不會呆板、勉強。但是虛擬式的表演缺少演員之間的「互相傾聽」。如果希望觀眾能夠認同角色，融入角色遇到的困境和險境，最需要的就是演員們互相傾聽。少了「聽」，一場戲劇性濃厚的戲可能就容易淪入「輪到我說，輪到你說」的狀態。這樣便無法呈現出這個空間中，何種關係下所正在發生的事情（茱迪絲・衛斯頓）。為了因應數位方式中尚未完成或是存在的虛擬空間、甚至是和不存在的人或物時，演員如何在此狀況下以想像力驅使表演，這依然必須回到「活在當下」的方式。

　　因為「活在當下」和「經驗當下」可以幫助演出的鮮活自然，在數位環境上的表演，因缺少真實的對象、也就是與虛擬人物的同台演出時，雖然依循著導演的指導以符合劇本的情況下演出，但是在缺少了真實人物的對手而無法真實的傾聽。現場雖然會有提詞演員或工作

[63] 這是侯孝賢於 2011 年 1 月 4 日，受臺灣藝術大學電影學系的邀約，擔任「大師講堂」講座中所提。作者整理。

人員的提示，但這僅是模擬，並無法真實呈現出角色彼此之間的關係。另外在現場的環境中，眼神的交會對於傾聽很有幫助。假若在雙人鏡頭或是確定鏡頭時演員沒有在彼此傾聽的狀況下，角色之間就缺少關係，也就無法給電影帶來具有層次的表現。

和虛擬對象以及在虛擬空間中的表演，不應該忽略到與對手之間的有機反應。因為這是表演的靈魂與核心。因此有這些狀況時要讓演員自己「活在當下」。在此依然需要回歸到電影表演的根本之道。在此引用「把握隨興之所至；感覺你的感受；除非你真的想，否則也不要動，也不必說；原諒自己的失誤」（茱迪絲·衛斯頓）等四項原則，掌握住與真實對手或實際存在的空間，無論如何，演員的眼睛和眼神，必須要專注於他個人所創造出來的現實，這樣觀眾就會想要參與。山謬·傑克森（Samuel L. Jackson）[64]曾說，自己因為是獨子的關係，經常自己編情節，自己和自己對手演戲，讓自己有想像力的方式在數位環境中演出，反而是一種自由發揮的機會（Jeff Stephenson & Leslie Iwerks）。演員要挑出自己的想像力，才有辦法偽裝的不著痕跡。這成為數位製作上，演員想像演出時的一項重要課題。

五、小結

電影的製作一直廣泛的把所有相關的藝術納入使用領域，包括戲劇、舞蹈、繪畫、建築、音樂、小說等，幾乎所有藝術核心在電影的片段中都可找到它的複製形體，但也因此成為了電影獨特的藝術本

[64] 山謬·傑克森（Samuel L. Jackson），1948 年 12 月 21 日─。曾以《叢林熱》（Jungle Fever, 1991）獲得坎城影展最佳男配角，並以《黑色終結令》（Jackie Brown, 1997）獲得柏林影展銀熊獎最佳男主角。

性。電影以此造就了它的獨特性，也就是說，電影無法獨自一人完成。葉錦添（2013）說[65]，繪畫的藝術是一個不斷又不斷創作的過程，但是太過於寂寞了，總是一個人。但是電影創作就不是單獨一個人。因為從劇本寫作、籌備工作、拍攝與剪接後製作，都不是一個人單獨完成。

數位化電影製作的演進，使我們把電影的製作方式和以往的底片製作方式進行比較時，許多的特性方面事實上與以往的底片電影並沒有過多的差異，同樣是透過連續性的影像畫面進行敘事，事實上，電影還是電影。在某一個方面，可以說電影的改變應該只限於電影的屬性，也就是無聲變有聲、黑白變彩色、底片與數位的改變。但卻在另一層次，數位製作讓電影嘗試尋找出其他完成電影的方法。

> 　　自然界圖樣的長度，在不同標度下的數目、在所有實際狀況下都是無限的。這些圖樣的存在，激勵我們去探索那些被歐幾里得擺在一旁，被認為是「無形狀可言」的形狀、去研究「無定型」的型態。
>
> 　　　　　　　　　　　　　　　　——本華・曼德博（1974）[66]

本華・曼德博（Benoît B. Mandelbrot）在《碎形幾何學》中，提出幾何學是「冷酷無情」、「枯燥乏味」的，因為它無力描寫雲彩、山嶺、海岸線或樹木的形狀。這是因為雲彩不是球體、山嶺不是錐體、海岸線不是圓周、樹皮不光滑、閃電更不會是直線傳播。因為自然界的許多圖像都是如此不規則和支離破碎，以至於幾乎和所有幾何學相

[65] 葉錦添（2013），接受中國廣播公司的訪問時所提及。

[66] 本華・曼德博（1914~2010）。《碎行幾何學》。引自郭昌京（譯）（2008）。《合成的影像—從技術到美學》。洛朗・朱利耶著。

比下，自然界不僅有高度的複雜性，而且擁有完全不同層次的複雜度。曾幾何時，被譏笑為「幾何」的固定型態為原理的數位方式，已成為包括了電影在內的藝術上創作的主力。作為一個導入新方式的藝術門類，電影和其他藝術一起，試探著歷史上、世界史上可能的東西。它們反對習慣、日常生活的強制，它們向活動的日常形式提出挑戰，以便接近原本的形式、形象、普遍性的理念語言和形式語言（毛怡洪，1999）[67]。

　　華人導演長期以來，只注意到對現有影像技術手法的直接運用，關注內容上的創作，而鮮少在現代影像技術和現代電影敘事手法有所創新貢獻，這是一個很現實的問題（陸紹陽，2010）[68]。透過不斷探索影像的表現形式與手法技巧構築無數滑動的奇觀，電影藝術在改變人們審美經驗的同時，拓展了人們對事物感知的方法與角度，進一步發展了人類的視覺思維和視覺語言。隨著數位時代的來臨，這種變革和發展勢必將更為深入與劇烈。

[67] 毛怡紅（譯）（1999）。《後現代文化—技術發展的社會文化後果》。彼得·科斯洛夫斯基著（1987）。

[68] 陸紹陽（2010）。〈中國電影產業可持續發展的路徑與方法〉。

陸

結　語

　　新技術對以往的藝術觀念應該不是替代，而是發展。數位技術的
發展必然會對電影媒體的存在形態、製作方式以及傳播方式產生影
響。相同地，電影自誕生以來，我們便一直強調電影技術性與藝術性
的完美結合，所以在影像與聲響體驗的創新之同時，媒體與傳播方式
等也將會進入一個前所未有的新紀元。故本章將再以「四端點、兩構
面、一十字」的結構概念，針對相關的電影數位製作再行幾方面的延
伸闡述。

[1] 摘自曼諾拉・達吉斯（Manohla Dargis）與 A・O・斯科特（A. O. Scott）
（2012）。〈膠片將死，電影永生〉的對談內容。

一、幻影的追求

　　心像是吾人長期記憶中具備大量感（知）覺訊息內容的記憶形態，因此，可根據感（知）覺內容的特性分為視覺心像（visual imagery）、聽覺心像（auditory imagery）（Kosslyn, S. M., 2004）[2]。而「魔術幻燈」（Magic Lantern Athanasius）則是一項具體呈現心像的重要發明。它的放映原理是經由一邊開著口，放著一片透鏡的鐵箱，把繪有圖案的玻璃片放在開著口的透鏡後面，並且經由燈光照射後通過玻璃和透鏡，玻璃片上的圖案便會投射在牆上。這種裝置便是電影放映機（projector）的前身。由於能創造出運動影像以及特殊氣氛，魔術幻燈旋即蔚為風潮，目前的電影也持續循著這個模式提供觀眾魔幻般的視覺經驗。

　　在魔術幻燈上添增其他的器具和工藝，如環景圖像（panoramas）或實景模擬（dioramas）等，使得心像轉換成更多樣且趣味化的幻影製作內容，讓幻影成為現代電影（包含動畫）的原型。隨著幻影內容的不斷創新，互相影響更多心像的形成和幻影的完成，幻影製作和展示技術也成為左右投射觀眾心像的關鍵以及作者展現心像的媒介。逐漸地，所有能記錄和重現心像的器具，都成為滿足電影作者實現與展演幻影的必備條件，甚至演變至照相術、電影攝影術。時至今日，電影製作技術的演進便是在這條路上不斷向前。

　　視、聽覺的幻想化聯結是電影製作和展演的基礎。由劇本構思而起的劇情片，在拍攝的前製作業以及當下重建的虛構特質等，在在與幻影的本質契合。而運用視覺特效創造出來的視覺奇觀影像，更是循

[2] Kosslyn, S. M. (2004*). Image and Brain*. Cambridge. 本文引用自襲充文（2012）。《教育大辭典》。

著電影作者的想像力製作出實際可感知（覺）到、既真實又虛渺的幻影。紀錄片則因為電影的記錄特性，讓電影作者重新組構現實，令觀者在觀後建構出整體的幻影（胡延凱，2012）[3]。這種源自於電影本身的記錄特性，讓電影對幻影的追求成為與生俱來的使命。而合成的影像明確否定了死亡，因為數位化處理的影像具有可修復性和重建性，滿足了它自身永存的幻想（洛朗・朱利耶，2006/2008）[4]。因此，在手段和方法上，舉凡從傳統的類比到當前的數位化，體現出電影對幻影未曾停歇的追求。

二、影像真實感

　　電影藝術是一種創作，無論電影如何接近真實，它永遠不等同於現實。電影中的道具、場景、服裝乃至於鏡頭的選擇、取鏡和光影色調等都是創造（作）而非純然客觀，表演更是一種趨近於真實的表現。彭吉象（2002）稱這種在藝術創作實踐中逼真性的強調，反映和再現的作者思維方式，使得影片作者可用最大限度表現自我，既有紀實、生活化的真實性，也有戲劇、心理層次的綜合性[5]。

　　影像真實感使電影在攝影藝術上具有真實感，也是電影美學的第一要務。今日越不是以攝影機實拍得來的影像，越要想盡辦法將它自己變成是攝影機所拍攝出來的影像，這不啻為把影像真實感視為首要的事實。數位與 CG 視覺特效，讓電影不需要實際拍攝、或以有生命的動物來扮演角色，這種不存在的人、景、物等虛擬現實取代了真

[3]　胡延凱（2012）。〈真實幻影的多重面貌—當代臺灣紀錄片的影像觀察〉。
[4]　郭京昌（2008）。《合成的想像—從技術到美學》。洛朗・朱利耶著（2006）。
[5]　彭吉象（2002）。《影視美學》。

實，是藉由數位能力實現想像真實的模式，也虛擬輔助了創作者在完成實拍電影上所無法取代、達到的部分。

數位技術雖然在電影方法和手段上引起了顯著變化，但就其技術動機和目的而言，數位技術與以前諸多的電影技術革新一樣，都是為了呈現更具真實感的影像和聲音效果。再者，創作動機也是參考人類所察知的客觀世界與真實景物，所以視覺特效需要製作出具有攝影真實感效果的影像。無論實拍或是虛擬生成影像，都依循著創造出更具真實感的影像為原則。視覺特效或是虛擬影像在完成上，要像是被攝影機所拍攝記錄下來的，必須要和實拍影像達成沒有破綻的合成搭配。這種創作是以客觀世界的觀察和認知為參照對象，在表現方法上則是循著真實事件的邏輯和情感。因此，數位製作的虛擬影像總是以某種真實作為藍本，這就是影像真實感。依據創作者和觀眾對真實感的挑剔要求，轉換成為不被察覺的人工影像，這種無論是虛擬影像或是實景攝影所追求的影像真實感成為現代的電影影像。

這種幾乎是創造出來的、朝著真實趨近、甚至取代真實的影像想像力，讓我們重新思考究竟何謂藝術的真實性。巴贊長鏡頭美學的觀念中對「真實」的認識也清楚提出，電影不可能表現絕對的真實，因為藝術不等於生活，藝術永遠是相對的真實。電影作為一門藝術而存在，它來自於生活又高於生活，它是人類追求逼真現實的心靈產物，是一種「唯心的現象」。巴贊美學確實強調表現物件、時間空間和敘事結構的真實，但更反映了社會和心理情感上的真實；這表明巴贊不但強調了電影在創作初衷、畫面構成和製作手法上的真實，也強調了能夠被創造出來的觀念和心理上的真實。

創作者對於數位演員等虛擬角色的處理，依然會以人類社會的經驗、慣例、以及具有普遍性情感和價值等作為參考前提，他（她）的表情與基本活動的設計，也基於人類對於自然界和生物體的共同認知。當我們評價某個虛擬人物「栩栩如生」時，就意味著同時比較了

他（她）和真實性。因此，數位影像與聲響呈現更擬真的結果，除了能夠模擬虛構物件之外，也能更自由、更真實地表現那些存在於現實物件中的全部或部分細節。數位技術的電影製作中，「真實」不再來自現實生活中的對應物，而是源自於人類的想像力。因此，電影作者根據生活的真實、藝術的真實或感覺的真實，來生成數位化虛構影像的創造性真實（肖永亮、許飄與張義華，2013）[6]。

三、技術的本質性回歸

> 　　人要做深層的溝通，才會感覺到愛，……電影應該是一個 provocation（刺激），不是一個 statement（宣言）。真正好的電影，是一個刺激想像跟情感的東西，刺激大家討論。
>
> 　　　　　　　　　　　　　　　　　　　　　　　　——李安[7]

　　在《紅高粱》（1987）中，導演張藝謀原本希望可以拍攝角色們被日軍機槍打得血肉模糊的畫面，但受限於當時的技術不成熟而未能如願。究其原因是數位技術和知識能力不足以實踐當時的想像力。技術可以協助創作出影像語言中更豐富的象徵意義和表意性，這是電影敘事不變的準則。例如攝影運用數位技術可以讓想像中的攝影運動，藉由視覺特效和合成實現，使得電影創作更自由，電影作者也因此可

[6] 肖永亮、許飄與張義華 （2013）。〈數位技術語境中電影的真實性美學—從巴贊攝影影像本體論談起〉。

[7] 援引自蘇育琪（2008）。〈真誠的心感動世界電影導演—李安〉。

以複製與再現現實性，使其更具有主觀色彩和象徵意義，表達電影作者對世界的認知與感受。這種足以讓觀眾察覺不出的視覺特效，讓觀眾不斷思索，讓電影充滿象徵和多義的闡釋。所以數位技術可以準確、真實地傳達電影作者的情感，經由作品為觀眾展現主觀的創作，並留下闡釋的空間。這種「無所不能，非為所欲為」的數位影像和視覺特效，和電影的其他表現手段一樣，同樣是電影的藝術表現力。

數位特效使電影的敘述形式發生變化，使電影不僅可以是物質世界的記錄或反映，也因為電影表現的自由化和銀幕影像效果的多元化，創造出新的敘事與敘述特色（魏慶前，2008）[8]。數位特效的影像本身成為電影敘事的一部分，既是形式也是內容，但藝術性仍是電影表現和追求的根本；運用數位技術的電影若離開了「藝術性」，數位特效影像僅是一個沒有精神的軀殼。

四、數位電影製作的 5 個 L

數位方式的電影製作原則，作者大膽地用 5L 來說明，分別是以**生命**（life）為核心，重視**鏡頭**（Lens）和**燈光設計**（Lighting），盡可能選擇較**大感光面積**（Larger Sensor）、和依時機選用**輕巧**（Light）的**攝影設備**等五項。

首先是生命—Life。對賈樟柯來說，電影要關心普通人，首先要尊重世俗生活，在緩慢的時光流程中，感覺每個平淡生命的喜悅與沉重（林旭東與賈樟柯，2003）[9]。賈樟柯接受訪問時也再次重申，電影作為藝術關注的是人，人的命運沉浮、際遇、情感、訴求的深刻表達

[8] 魏慶前（2008）。〈電影中特效鏡頭的敘事〉。

[9] 林旭東與賈樟柯（2003）。〈一個來自中國基層的民間導演〉。

不是炫目的特技所能代替的（韓志君，2012）[10]。以藝術審美眼光關注社會發展歷程中芸芸眾生的生命和境遇，是迄今所有成功的作品給予我們的啟示，生命上種種的敘事始終是電影的核心。

再者是鏡頭－Lens。針孔成像原理成就了影像的可投射性，但受限於同一時間進光量多寡的關係，只有凸透鏡才能在短時間內把光線聚集產生成一個光束，進行對象物的投射，搭配合焦平面將這個被投射的影像經由底片或其他記錄媒材加以記錄，成為影像感光記錄的原理。鏡頭的影響力可謂猶如人眼一般，故實拍的領域上無論是否為數位技術，不可不注重鏡頭的表現力。電影用的鏡頭不同於照相機的鏡頭，是為了在光學設計上求得更高的透光率和折射指數以滿足電影的動態影像拍攝。此外，鏡頭上的彩衣鍍膜效果、鏡片透光、卡口接環等的要求上也更為精細，對實拍的數位電影在鏡頭的表現力上影響甚鉅。

數位擬真的虛擬影像為融合實拍、成就或接近真實感，光學原理的影像特質也是電腦生成影像或是視覺特效所追求的。在視覺特效和動畫製作上，移植了實體光學鏡頭的特性，這從工作類別上設定有「攝影技巧（camera work）」一項便可得知。[11]影像的數位拍攝中，若沒有理想的鏡頭與優秀的燈光設計，數位影像無法和電影主體互相輝映。

其次是燈光設計－Lighting、與較大的影像感測器－Larger Sensor。影像的記錄和視覺感知一樣，沒有光線是無法完成的，電影也經由光線所產生的色彩來表現電影本身的藝術。然而由於感光技術的進步，低照度、高感光的拍攝目前曝光指數甚至可達到 EI1409600[12]，但相對

[10] 轉引自韓志君。〈談現代高科技條件下的影視創作〉。

[11] 可參照本書第肆章「視覺特效」單元中的圖 4-5-3 實拍電影 3D 視覺特效製作主要製作項目。

[12] SONY 公司於 2014 年 5 月所發售的 A7S，在動態攝影時的感光範圍是 ISO 100-409600。

於底片是以銀粒子的大小來改變感光，數位方式則是運用感光晶體的靈敏度來模擬底片的感光度，有充足的光源照明，才得以能夠獲得更充足的光照反映，也才可以在影像上獲得豐富的色彩表現與明暗階調。此外，景深也深受光強度，鏡頭和感光面積尺寸的影響。達到「淺」景深影像的四個控制參數，分別是使用更大的光圈（use a wider aperture）；使用更長的焦距（use a longer focal length）；減少焦點距離（reduce the focus distance）與使用更大的感光尺寸（use a larger format）、以便追求更大的模糊圈容許值（Eastman Kodak）。[13]以數位概念而言，所謂的便利性思考並非要輕忽照明，反倒應該更重視照明（Lighting）。一直以來，能夠有更大區域的感光面積便代表了能夠記錄和表現（還原）更多的細節，無論是底片或是數位感光，越大的感光面積可獲得越細緻的影像描繪。再者電影是將銀幕空間作為概念進行創作（拍攝侷限）與放映（上映再現）的。在製作和觀影思考上是以大型銀幕為格局，因此對於景深進行控制的要求便是基礎。上述四個參數上，光圈值的大小和景深關係成反比；鏡頭內焦距的長短和景深關係成反比；而拍攝距離的遠近和景深關係則成正比。另一項能有效控制景深的參數，則須針對最大模糊圈容許值進行思考，這便和感光面積的大小有著密切關聯。因為在較小尺寸的影像感測器內放入較高畫素單位時，影像解析品質與精細度雖可更為提高，但同時會造成可容許最大模糊圈值加大，連帶使得影像成為「深」景深的影像，這往往無法滿足創作者需要用景深來控制畫面、把重點分離出來的創作者意圖。電影影像即便是數位生成的影像或是實拍電影的視覺特效與合成，照明的重視程度和實拍時同等重要。這也就是為何在視覺特效的工作領域中，照明是整個工作當中最後階段的原因。

[13] Eastman Kodak (2007)。《電影製作指南》中譯本。

再者便是輕巧－Light的趨勢。奈米科技和積體電路的進步，讓數位感光的單位面積可以更為精小，配合功能強大體積小巧的核心處理器，加速了攝影設備的輕巧化。如圖組6-4-1為RED EPIC可提供多變的模組，以適應攝影環境的調整需求。Red Scarlet，ARRI Alexa和AMIRA和Alexa Mini, IO INDUSTRIES FLARE4K等攝影機，以及SONY F5、F55與F65等攝影機也越趨小型化。小型攝影設備的完備，同時也可協助電影製作上能獲得更靈巧和多樣性的選擇。此外輕量或微型的高畫質攝影機，讓既往的空拍影像拍攝上多了另外一種選擇途徑。圖組6-4-2是型號為

🐭圖組 6-4-1　輕巧模組化的攝影機設備，可適應更多變的攝影環境需求

DJI S1000的八軸空拍機、空拍影像、和遠端遙控與同步定位設備。這些輕巧化的設備因為材質輕量化和蓄電能量的改善，讓低空空拍機得以保持飛行穩定度之同時，也提升了續航力。另外可選擇搭配GPS定位系統、或是雙路即時無線數位影像傳輸，來負責機身與攝影機的操控，以及使用遠端3軸轉向雲台來提供多樣的拍攝角度，使電影作者想要有更多元觀點的影像描述之追求，更為容易獲得實現與滿足。

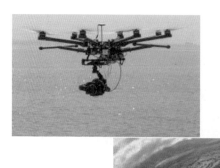

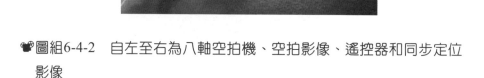

📽圖組6-4-2　自左至右為八軸空拍機、空拍影像、遙控器和同步定位影像

資料來源：深圳市大疆創新科技有限公司（DJI）

五、從異平台到跨平台

　　數位匯流的環境中，出版印刷業、CD、DVD 等搭載資料訊息加以傳達的媒體，因為受眾接受此媒體之間存在著時間落差（Time lag）的關係，稱為非同步媒體（濱野智史，2010）[14]。報紙、音樂和出版業

[14] 濱野智史（2010）。〈急速に進む日本の映画館のデジタル化（3D）によて映画館產業はどう変化する？〉。

等原本非同步媒體都因數位化的關係逐漸轉變成同步媒體，也造成整體市場大規模萎縮；相對的，電影在內容傳送上雖非同步媒體，但戲院上映則屬於同步媒體的特質，原因在於電影是一種集體觀賞且必須在特定的期間和空間內才能完成的一種行為。乍看之下對觀眾造成極度不便，卻也因此成為無法被取代的強項特質（掛尾良夫，2011）[15]。以全球來說，近年到電影院觀看電影的觀眾並未明顯減少，相對於這些通稱為「數位內容」的媒體，因為數位化而從原本非同步媒體轉變成為同步媒體的面貌，相形之下電影產業卻在這個數位匯流中僅受到較為和緩的衝擊。

　　2014 年底全球提供商業營運的電影廳數總共有 142,215 廳，當中數位放映廳便有 127,689 廳，較前 2013 年度增加了 7%、以 14%的成長率使得全球數位影廳的佔有率達了 89.79%。這當中數量占最多的是北美地區、共有 41,518 廳，亞太地區正在急起直追，特別是中國大陸。以北美來說數位廳的普及率已達 90%，歐中東與非洲地區則是 91.33%（但單純中東與非洲地區目前僅為 77%），拉丁美洲是 86.4%，而亞太地區則是 83.6%（MPAA, 2015）[16]。全球影廳全面數位化的時日將不遠。

　　根據 MPAA（2015）的資料顯示全球各地的電影總票房表現，在 2014 年僅以 1%的小幅成長坐收當中，亞太地區不僅在 2013 年以 15%的成長率、首度超越歐洲大陸成為北美以外最大的電影市場後，再次以 12%的成長率蟬聯國際電影（北美以外）市場的首位。中國大陸大幅跨越 2013 年的 27%、在 2014 年以 34%的成長率持續穩居僅次於美加大陸的電影市場，也讓中國大陸連續第三年成為美國本土以外最大的海外市場。另外 2013 年墨西哥和阿根廷分別在國內票房以 17%與 8%的成長率，使得拉丁美洲的年度電影票房可以 7%的成長率

[15] 掛尾良夫（2011）。〈デジタルコンテンツの時代〉。
[16] MPAA (2015)。*The Theatrical Market Statistic 2014*。

見世後，2014 年卻因為墨西哥以-5%、阿根廷以-20%的衰退率收尾的結果，導致整年度的成長率僅維持在 2%。2013 年歐洲大陸、中東和非洲的總體表現，則歸功於俄羅斯國內高達 11%的成長率，讓歐陸、中東與非洲的總體電影市場也能夠有 3%的成長表現，但是因為歐盟債務、希臘的經濟蕭條面臨破產、和敘利亞持續內戰等問題，導致2014 年的德國以-7%、英國以-1%的票房負成長收關，致使當年度的票房成長率呈現-3%的結果。北美地區以外的國際電影市場是以 4%的成長率問世，和 2010 年相比則是以 24%的高成長率。全球最大電影市場的北美地區，雖然 2013 年好不容易和 2012 年以持平的成長率橫移之後，2014 年便以-5%負成長低頭，透露出觀眾流失的嚴重警訊。在全球各地普遍來說電影票房都稍稍受挫的當下，受益於中國每年電影票房的增加，2014 年全球電影票房較 2013 年成長 1%，達到 260 億美元。

至於觀眾的分布上，以北美來說，每月都會進電影院觀看電影 1次（或以上）的觀眾，成為了電影產業最主要的支柱，反之不進電影院看電影的人數正在緩慢增加中，部分原因應可歸因於數位產品改變了觀看方式，這情況特別以青少年族群最為明顯。相對於此，中老年人進電影院觀看電影的人數比例，卻是逐年攀升，60 歲以上的族群正是相比於 2103 年有 13%的成長率。觀眾年齡區分上，青少年族群的嚴重流失，在除了中國之外各地都呈現明顯改變，50 歲以上的觀眾群的成長成為國際票房所關注和使力的對象。

中國大陸早在 2012 年一躍成為世界第二大的電影市場前，電影院廳就以超 30%的成長率持續增加中，這也促使它得以和擴大國內電影總票房的能量相連結。2003 年時中國大陸的電影票房僅有 11 億人民幣，在 10 年後的 2013 年以 217 億人民幣持續打破自身的紀錄後，再次於 2014 年再次以 296 億人民幣、以較 2013 年成長 36%的成績超

越自己。中國大陸的電影雖然實施進口批片配額制，[17]保護本國的電影，但是觀影人次依然逐年爬升，銀幕數增長及上座率的提升，成為中電影票房增長的主要驅動力，使得它即將成為甚至是超越美國的電影產業規模。總觀影人次自 2011 年起穩定成長，到 2014 年時已達到 8.3 億人次。（藝恩諮詢，2015）。[18]

　　日本似乎並沒有因為本國經濟衰退和世紀大海嘯的災情讓電影產業有明顯的影響。繼 2013 年之後進電影院觀看電影的人數成長 3.4%、總票房成長 6.6%。自從 2008 年起，電影產業中國產片（邦画）票房仍然一直在總體市場中領先進口電影的表現（日本映畫製作聯盟，2015）[19]。韓國國產電影市場似乎並未受到銀幕配額保護政策減半產生明顯的影響，雖然在 2013 年國產電影和外片的市占率和，近年在 2007、2011 年有過兩次平分秋色（50%）的結國之後，2014 年也再度發生。透露出韓國電影也在以美國因為無法提升總票房的大力拖動中，產生觀影習慣的改變，但是觀影人口也依然在 2011 到 2014 年總觀影人次更是年年增加。（KOFIC, 2015）

　　以 2013、2014 近兩年臺灣的國產片市佔率來看，2013 年初時由《大尾鱸鰻》（David Loman）締造了 4.3 億票房後，緊接著在第 3 季由《總舖師》（Zone Pro Site, 2013）以 3.1 億元謝幕（Now 娛樂，2013）[20]，和最終以突破 2 億元票房坐收的紀錄片《看見台灣》（Beyond Beauty: Taiwan From Above）[21]，把臺灣電影的國片票房拉提許多。2014 年

[17] 2012 年，中美雙方曾簽訂《中美雙方就解決 WTO 電影相關問題的諒解備忘錄》，協議內容包括：中國每年將增加 14 部美國進口大片，以 IMAX 和 3D 電影為主，共 34 部分賬片以及 30-40 部批片;美方票房分賬比例從原來的 13%升至 25%。這份協議將在 2017 年到期。

[18] 藝恩諮詢(2015)。《2014-2015 中國電影產業研究報告(簡版)》。

[19] 日本映畫製作聯盟(2015)。〈2014 年(平成 26 年)全國映畫概況〉。

[20] Now 娛樂。〈2013 華語片賣座前 10 名出爐喜劇片最吃香〉。

[21] 遠見雜誌(2014)。〈《看見台灣》行銷推手 王師：他讓紀錄片被看見，還能賺進 2 億票房〉。

台灣電影市場似乎一反自 2008 年以來的興盛景象表現，開始顯露疲態（Maple,2015）[22]，《大稻埕》（Twa-Tiu-Tiann）打著農曆春節的時機和口味，以 2 億元票房與觀眾道別；聲勢浩蕩的《KANO》（Kano）則是以 3.4 億元的票房勉強過關；《等一個人咖啡》（Café·Waiting·Love）延續著青春校園愛情的氛圍，讓票房衝到 2.4 億；話題性不斷的《軍中樂園》（Paradise in Service）、強調場面特效《痞子英雄二部曲：黎明再起》（Black & White: The Dawn of Justice）和延續懷舊時空主訴青春戀曲的《我的少女時代》（Our times, 2015）及年節應景的《大喜臨門》（The Wonderful Wedding, 2015）支外，以及其他以小清新著名的臺灣電影當年度的票房，事實上都未能開出滿意的票房。臺灣從 2011 到 2014 年的台北市首輪國產電影市佔率，分別是 18.65%、11.9%和 13.87%和 11.54%（台灣電影網，2015）。[23]上述的走勢概況也部分呼應著臺灣電影已經成為人們娛樂消費的選項之一的論點（陳儒修，2013）[24]。然而以上這些不斷變化的詭譎市場反應，也可謂說明了數位時代中，電影相異於其他媒體所受到的數位衝擊，以及未來發展的重要想像。

但在另一端，因為寬頻網路的普及，加上智慧手機等攜帶式個人終端機的強大功能，電影所具有的非同步媒體性正逐漸往同步媒體性傾斜。根據 MPAA 的研究統計顯示，到 2013 年底全球可以提供線上高畫質的電影與電視節目（High-Quality Online Services For Full-Length Film and Television）的網路串流影音觀看供應商，已經超過 400 家，美加地區就有 95 家（MPAA, 2013b）[25]。從表 6-5-1 全球各地主要線上

[22] Maple (2015)。〈叫好不叫座，叫做不叫好，2014 國片票房榜看台灣電影的難題〉。

[23] 台灣電影網（2015）。〈台北市首輪院線映演國產影片、港陸影片暨其他外片之歷史統計(-2014)〉。

[24] 陳儒修（2013）。《穿越幽暗鏡界─台灣電影百年思考》。

[25] MPAA (2013b). *MPAA On Line Streaming.*

表 6-5-1　全球各地主要線上高畫質的電影與電視節目供應商

地區	網站名稱	連結網址
加拿大	BravoGo	http://www.bravo.ca/video/player?vid=57822
拉丁美洲	Viki	http://www.viki.com/
中國/台灣/香港	樂事網	http://tw.letv.com/
中國/台灣/香港	搜狐	http://tv.sohu.com/movie/
中國/台灣/香港	風行網	http://www.funshion.com/movie/
中國/台灣/香港	百度愛奇藝	http://www.iqiyi.com/
中國/台灣/香港	騰訊視頻	http://v.qq.com/
中國/台灣/香港	優酷	http://www.youku.com/
中國/台灣/香港	搜狐視頻	http://tv.sohu.com/movie/
中國/台灣/香港	北京寬帶網-視頻花園	http://www.bbn.com.cn/14tz/video/
中國/台灣/香港	M1905	http://www.1905.com/
中國/台灣/香港	優美克	http://www.youmaker.com/video/indexb5.html
日本	aeoncinema.unext	http://aeoncinema.unext.jp/aeon/welcome
日本	TUTAYA	http://tsutaya-tv.jp/entrance/index.html
日本	Huhu	http://www.hulu.jp/
韓國	Viki	http://www.viki.com/
韓國	Watch 32	http://watch32.com/search-movies/south+korea.html
韓國	Drama Sub	http://www.dramasub.com/korean-movie-punch-lady-395.html
英國	WowHD.TV	http://www.wowhd.tv/
澳洲	Ezyflix.TV,	http://ezyflix.tv/
美國	Fan.TV	http://www.fan.tv/user/v4ecginv/lists/stormy-weather/movies
美國	Live Streaming	https://livestream.com/
美國	Netflex	https://www.netflix.com

註：Netflex 在澳洲、澳大利亞、比利時、巴西、加拿大、智利、哥倫比亞、
　　丹麥、多明尼加、芬蘭、法國、德國、愛爾蘭、義大利、日本、盧森堡、
　　紐西蘭、挪威、瑞典、瑞士、英國、葡萄牙等國皆可觀影。

高畫質的電影與電視節目供應商中可看出，各地對於影片內容上的大量需求，勢必將同時造成創意的實現更有機會，但競爭也必將更為殘酷。

　　電影和電視的相關機構絞盡腦汁呈現觀眾想要觀看的影片。這種異平台間的轉變，同時也讓電影的創作產生不同的思維，而不同思維需要回歸到展現平台的差異來看。行動終端裝置的普及，助長了小型觀影平台的影片敘述模式，從影片的敘事時間、結構和到敘述方法上，兩者的互涉程度也勢必日益加深。電影在新媒體的極力夾殺下，

為了鞏固自己獨一無二的影片觀影條件，持續以 IMAX 大銀幕[26]、杜比全景聲 Dolby Atmos[27]或是 4DX[28]的體感電影，來突顯和強調與其他視聽媒體的不同。例如為了滿足觀眾對於巨幕的嚮往，影片即便不是以 IMAX 的攝影機拍攝，也會在事後以 Digital Master Remastering，稱為數位原底翻版技術（簡稱 DMR）的方式，把影片翻製成數位 IMAX 的版本。時代彷彿回到了電影因為仗著有聲和彩色才足以和報紙、電視相抗衡的年代。

數位化同時開啟了電影以「跨平台」方式進行展演電影的形式。當可跨式的平台一旦出現，原本的平台彼此間的互涉性將越來越高、越來越深。這從90年代受到觀眾逐漸熟悉於電視的觀影模式和習慣，電影在剪接上逐步調整為讓觀眾較能適應的方式相似。例如在寬螢幕的鏡頭時，設計成為可以同時在一個鏡頭之中，納入2個或是更多的臉部特寫，強化角色所存在的空間中之對峙或對比關係，進而增強角色人物之間張力的提升和真實感的彰顯；或是在攝影機運動時，以寬鏡頭表現人物的處境和感受的同時，輔以頻繁的移動和移焦、以及近景或是特寫的鏡頭，來製造緊湊式的特寫之連戲剪接。也因此，演員的演出更多加注重其臉部表情的表演。多種類的數位平台之普及也勢必將對電影的內容和形式上產生另一種方式的影響。

正當電影強調S3D影像的同時，電視的製作也在數位技術的進展中迫不及待地發揮滲透力加以相抗衡。例如1998年的日本長野冬季奧運會便已經出現了幾項運動賽事是以S3D轉播；2007年起美國大聯

[26] "IMAX"，全稱為"Image Maximum"，意指最大畫面影像。原本的 IMAX 畫面比例為 1.44:1，數位化之後的 IMAX 的畫面比例為 1.78:1。

[27] "Dolby Atmos"，是杜比錄音室在 2012 年 4 月所研發出的新一代環繞音響，中文簡稱為全景聲系統的電影院音效，可以呈現 64 個獨立揚聲器和送多達 128 個聲道。

[28] "4DX"是一種強調和可以和電影中的情節進行即時連動，將視、聽、觸、嗅、味覺等感官上的體驗，強調"I am in the movie"的電影體驗環境。

盟、NBA球賽等都陸續地以S3D加以提供轉播服務；2012年的倫敦奧
運也展開了S3D立體轉播之外，中國大陸的中央電視台也開始了S3D
的專有頻道的試播。

　　除了高畫質和高傳真立體聲之外，S3D 的電視節目也已經出現。
3D 立體電視劇《吳承恩與西遊記》（Wu Chengen and Journey to the
West），於 2010 年中國大陸山東齊魯台播出時，每集以 10 分鐘的 3D
立體方式製作（齊魯網，2010）[29]。2011 年時日本在衛星電視上轉播
有全球首部全套 S3D 電視連續劇《TOKYO コントロール》（Tokyo
Ari Traffic Control Center, 2011），中譯《東京航空交通管制部》。電影
作者更需要隨時熟知展演平台的現況，具備在相異平台或跨平台之間
取得敘述能力的優勢。在高解析的影像輩出的當下，電影和電視的製
作方式勢必更加同質化，這對電影作者來說不可不察。

　　電影院因為放映設備數位化，延伸了電影院跨平台的經營需求。
全球電影院的數位化在近年來藉著虛擬拷貝付費（Virtual Print Fee,
VPF）的制度[30]逐年普及。2012 年底時，全球各地數位化電影院的比
例，分別是美加地區的 93%、歐洲與中東及非洲地區 84.7%、亞太地
區的 76%和拉丁美洲的 69.5%（MPAA, 2013a）[31]，到 2014 年底，
北美地區的數位廳的普及率已達 96%，歐洲與中東及非洲地區則
是 91.33%（當中的中東與非洲地區目前僅為 77%），拉丁美洲是

[29] 齊魯網（2010）。〈全球首部 3D 立體電視劇吳承恩與西遊記齊魯頻道全球
　　首映〉。齊魯網。http://www.iqilu.com/html/zt/shandong/2010/0618/260005.
　　html
[30] 「虛擬拷貝費」是由製片商、電影院與第 3 方共同組成，電影院簽 10 年
　　租賃契約，由第 3 方提供保固、更新服務，除小比例來付器材費外，僅需
　　分期支付維修費，而製片商每次有數位電影拷貝發行時，就付一筆虛擬拷
　　貝的費用給第 3 方當作器材的償還費用。
[31] 數據計算的資料來源 MPAA (2013a)《The Theatrical Market Statistics
　　2012》。取自 MPAA 官方網站 http://www.mpaa.org/resources/3037b7a4-58a2-
　　4109-8012- 58fca3abdf1b.pdf。

86.4%，而亞太地區則是 83.6%（MPAA, 2015）。[32]除了北美地區已經趨近穩定期之外，世界各地的電影院數位化的進展依然以很大的步伐進行著這當中當以亞太地區最明顯，特別是中國大陸。

在跨平台的思維下，電影院轉換成數位廳在經營上便需要有更活絡性的對應，除了可以運用各種新開發的電影院管理系統（Theater Management System），在一般售票業務外，也針對網路訂購票務、會員資料管理，電影院的銷售管理之外，更重要的是可將影廳的放映時刻隨時依據不同時段的人潮進行調整，各廊道的終端顯示器也可放映預告和促銷活動，以及各種商業廣告影片的播送。此外，電影院經由獨立光纖網路或衛星網路，也可以觀看世界盃球賽、演唱會等。在網路銀幕（Web Screen）供應商大舉興起的全球化語境中，電影院的經營面臨更多角與多元化的挑戰和衝擊。

六、邁向未來的解放

> 我討厭很多數字（位）電影在視覺上有種不易察覺的醜陋，包括有些會去模仿底片的效果。由於成本壓縮，以及從業人員跟不上技術變化的腳步，我們已經淹沒在醜陋的數字片裡。
>
> ——曼諾拉・達吉斯[33]

從古到今，藝術家都是根據他們的目的來選擇任何可能的工具，他們會把新技術應用到他們自己的創作中，例如，繪畫史在一定程度

[32] 同本章註 16。
[33] 同註 1。

上就是顏料化學成分變化的歷史。電影的藝術革新也往往是存在和依附在一個技術性因素。《大國民》中那些震撼創新的深焦構圖，是跟新開發的電影鏡頭有關，而本片的攝影師格雷格・托爾蘭德（Gregg Toland）的技術性創作更是造就這部電影藝術價值的功臣。1950 年代末出現了重量相對比較輕的肩式攝影機，使得真實電影（cinéma vérité）的紀錄者和新浪潮的電影作者們因此有機會展現生活的現實感。《亂世兒女》（Barry Lyndon, 1975），則是以無人能出其右的 Carl Zeiss Planar 50mm f0.7 的超大光圈，在無電子照明的條件下，把 18 世紀英格蘭和愛爾蘭的人物與景色，以獨有的低照度淺景深把電影勾勒出猶如油畫的影像調性。

　　技術是觀念的基礎，也是一種理論的定位與確立的基礎，而觀念則是一種歷史的回顧和總結（張會軍，2003）[34]。數位技術的出現和它在電影製作中的運用，一邊是全世界後工業革命條件下科學與藝術相結合的觀念思維變化的預期結果，一邊它也可說是現代電腦技術及應用理論發展的必然結果。數位技術的出現，從根本上改變了電影製作的工藝流程。

　　電影本身藉由電影鏡頭的功能，在呈現攝影機前客觀事物的同時，也得以展現製作者本身的主觀意識，也就是說電影藝術性，終歸需要藉由電影技術的存在才得以現身，因此具有「電影創作上的藝術特徵，雖然是個人的卻是主觀的，又沒有意識」（馬克・庫辛斯著，2004/2005）[35]的意義。電影製作技術的創新，是透過影像來實現的，而影像的基本特性是對人類肉眼功能的超越，也是對人類感知能力的超越。基於此，電影創作的想像，藉由技術的達成產生連結和有機的互動，藝術與技術的交互撞擊在數位手段興盛的當下正在拓展出更為寬廣的電影的視野。在不斷推展的數位技術與知識鏈中，電影也持續邁

[34]　張會軍（2003）。〈由數位技術引起的關於電影製作與觀念的思考〉。
[35]　楊松鋒（譯）（2005）。《電影的故事》。馬克・庫辛斯著（2004）。

進。這便是本書把電影的藝術、技術、想像力和知識管理，以「四端點、兩構面、一十字」定為寫作上的結構概念，重申電影作者在此迴圈中秉持有機循環思維的重要性之原因。

對於電影的想像力而言，以不事先彩排著稱的侯孝賢導演為例，看似隨興拍攝，實際上腦中卻是早已有沉澱多時的創作想像，隨興拍攝僅是外在的假象，其實是在等待一種「最精彩的意外鏡頭」的發生。這與王家衛導演所採取的以底片寫劇本的模式相仿，總是在僅有初步的概念下，進行電影的拍攝，為的便是這種「可以掌握的意外」[36]；偏好使用長鏡頭的蔡明亮導演的電影創作也有相近似的模式。在以思想先行的電影創作上，汲取既有藝術為養份、採用數位技術為框架的數位電影製作已經將作者從電影攝影機的限制中解放開來。

[36] 彼得・波丹諾維茲（Peter Bogdanovich）向約翰・福特與奧森・威爾斯請益時，約翰・福特回答說，「電影中所有精彩的鏡頭都是意外造成的。」；奧森・威爾斯則回答：「沒錯。你甚至可以說，導演就是掌控意外的人」。援引自游飛（2011）。〈導言〉，《導演藝術觀念》。

參考書目

中文書目

Eastman Kodak（2007）。《電影製作指南》中譯本。（*The Essential Reference Guide for Filmmakers*）。Browine City: Eastman Kodak Company。

丁祈方（2008）。《「電影進階編導班：HD 電影製作」成果研究報告》。行政院新聞局。未出版。

丁祈方（2009）。《台日電影創作與攝影表現研討會成果報告》。高雄市電影圖書館與東方技術學院。未出版。

大史（2006）。〈柯恩死忠－攝影大師羅傑‧迪更斯〉。《世界電影之窗》。2007年第 5 期。頁 80-83。

中共中央馬克思恩格斯列寧斯大林著作編譯局（編譯）（2000）。《列寧全集第 18 卷》（列寧原著）。北京：人民出版社。第二版。（1920）

方在慶與武梅紅（譯）（2006）。《愛因斯坦‧畢加索：空間、時間和動人心魄之美》（Arthur. I. Miller 原著）。上海科技教育出版社。（2002）

毛怡紅（譯）（1999）。《後現代文化－技術發展的社會文化後果》（彼得‧科斯洛夫斯基原著）。北京：中央編譯出版社。（1987）

王一川（2014）。〈當電影回歸時尚本意時〉。載於厲震林與萬傳林（主編），《新世紀中國"現象電影"》研究（頁 38-45）。北京：中國電影出版社。

王旭峰（譯）（2009）。《電影導演方法（第三版）－開拍前看見你的電影》。（*Film Directing Fundamentals See your film before shooting*，尼可拉斯‧普羅菲力斯 Nicholas T. Profers 原著）。北京：人民郵電出版社。（2008）

王春水（2007）。〈數字攝影中成像器件的工作原理〉。載於劉戈三、王春水（主編），《理論支撐未來－電影工藝相關理論與科技研究》（頁163-191）。北京：中國電影出版社。

王祥宇（2010）。〈影像技術大躍進－談 CCD 的發明〉。《物理雙月刊》2010年2月，32卷第1期，頁4-8。

王潔松（2010）。〈《鋼琴課》的敘事空間與拍攝風格分析〉。《電影評介》2010年10期，頁51。

王懷（2010）。〈影像、敘事、空間－當代電影視覺研究反思〉。《電影藝術》2010年，第3期，總第332期，頁78-81。

王繼銳（2011）。〈數字攝影機在現代電影中的應用〉。載於穆得遠、梁麗華（編），《數字時代的電影攝影》（頁131-145）。北京：世界圖書出版社。

伍菡卿（譯）（1986）。《電影的元素》（Lee R. Bobker 原著）。北京：中國電影出版社。（1974）

安利（譯）（2003）。《可見的人－電影精神》（貝拉・巴拉茲原著）。北京：中國電影出版社。（1930）

朱宏宣（2011）。〈淺談電影後期製作流程的演變〉。載於中國電影年鑑等（編）《中國電影技術發展與電影藝術》（頁47-54）。北京：中國電影出版社。

朱良誌（1995）。《中國藝術的生命精神》。中國合肥市：安徽教育出版社。

朱梁（2004）。〈數字技術對好萊塢電影視覺效果的影響（一）〉。《北京電影學報》，頁15-22。

池小寧（2007）。〈數字還是膠片：都是手段－電影攝影師池小寧訪談〉。載於王鴻海、劉戈三（主編），《數字電影技術論》（頁77-87）。北京：中國電影出版社（2012）。同時收錄於《北京電影學報》2007年，第1期，頁70-76。

何平與何和（譯）（2012）。《電影表演－導演必修課》（茱迪絲・衛斯頓原著）臺北：書林。（1996）

李又蒸（1991）。《當代西方電影美學思想》。臺北：時報文化。

李長駿（譯）（1993）。《藝術與視覺心理學》（安海姆 Rudolf Arnheim 原著）。
　　臺北：雄獅圖書社。（1974）2 期，頁 49-154。

李南（2012）。〈奇觀化的網路再現－以"筷子兄弟"的網路電影為例〉。《當代
　　文壇》2012 年 2 月號，頁 97-100。

李政道（1997）。〈藝術和科學〉。《科學月刊》1997 年 9 月，第 333 期。（電
　　子版）

李湘（2002）。〈李政道談科學與藝術的關係〉。《文學研究》第 5 期，頁 155-
　　157。

李顯杰（1999）。〈當代敘事學與電影敘事理論〉。《華中師範大學學報》1999
　　年 11 月，第 38 卷第 6 期，頁 18-28。

李顯杰（2005）。《電影敘事學：理論和實例》。北京：中國電影出版社。

肖永亮、許飄與張義華（2013）。〈數位技術語境中電影的真實性美學－從巴
　　贊攝影影像本體論談起〉。《湖南大學學報》2013 年 3 月，第 27 卷第

周登富（2000）。《銀幕世界的空間造型》。北京：中國電影出版社。

周憲（2005）。〈論奇觀電影與視覺文化〉。《文藝研究》2005 年，第 3 期，頁
　　18-268。

林旭東與賈樟柯（2003）。〈一個來自中國基層的民間導演〉。載於林旭東、
　　張亞璿、顧崢（主編），《賈樟柯電影》（頁 25-35）。北京：中國盲文出
　　版社。

邱芳莉（譯）（1993）。《費裡尼對話錄》（Giovanni Grazzini 編）。臺北：遠
　　流。（1983）

姜秀瓊與關本良（2011）。《Focus Inside：《乘著光影旅行》的故事》。臺北：
　　漫遊者文化。

胡延凱（2012）。〈真實幻影的多重面貌－當代臺灣紀錄片的影像觀察〉。《當
　　代電影》2012 年，第 6 期，頁 137-141。

范士廣與秦博（2010）。〈中國武俠電影的敘事空間研究〉。《電影評介》2010
　　年，第 9 期，頁 60-61。

孫略（2007）。〈LUT 在電影色彩管理中的應用與原理〉。《現代電影技術》
　　2007 年，第 3 期，頁 8-12。

孫略（2010）。〈數位樣片技術研究〉。《現代電影技術》2010 年，第 11 期，頁
　　43-46。

宮科（2011）。〈電影色彩的審美意義〉。《電影文學》2011 年，第 11 期。

徐文松（2012）〈論電影的視覺奇觀性〉。《江西社會科學》2012 年，第 12 期，
　　頁 95-98。

郝冰（2002）。〈理論回歸－對電影成像技術的再認識〉。《北京電影學報》
　　2002 年 3 月，頁 49-51。

郝冰與張競（2007）。〈數位技術“層”概念下的影像時空重構〉。《當代電影》
　　2007 年，第 4 期，頁 134-141。

屠明非（2009）《電影技術藝術互動史-影像真實感探索歷程》。北京：中國電
　　影出版社。

張一兵（譯）（2006）。《景觀社會》（居伊‧德波原著）。南京出版社。
　　（1967）

張會軍（2003）。〈由數位技術引起的關於電影製作與觀念的思考〉。《北京電
　　影學院學報》。2003 年第 6 期，頁 1-10。

梁明與李力（2009）。《影視攝影藝術學》。北京：中國傳媒大學出版社。

梁明與李力（2010a）。《電影色彩學》。北京：北京大學出版社。

梁明與李力（2010b）。《鏡頭在說話：電影造型語言分析（插圖版）》。北京：
　　世界圖書出版公司。

梁師旭（2008）。〈數字影像回歸真實美學〉。《北京電影學報》2008 年，第 1
　　期，頁 42-48。

梁新剛與陳肯（2004）。〈不可模仿的視覺神話？〉。《CG 雜誌》2004 年，第
　　2 期。

莊淇銘（2011）。《知識不是力量：培養思考力 THINK UP》。臺北：清涼音文
　　化。

許南明、富瀾與崔君衍等（編）（2005）《電影藝術辭典》。北京：中國電影
　　出版社。

郭昌京（譯）（2008）。《合成的影像－從技術到美學》（洛朗・朱利耶原著）。北
　　京：中國電影出版社。（2006）

郭珍弟與邱顯忠（譯）（2000）。《光影大師－與當代傑出攝影師對話》
　　（Dennis Schaefer & Larry Slavator 原著）。臺北：遠流。（1996）

陳家倩（譯）（2015）。《攝影師之路。世界級金獎攝影指導告訴你怎樣用光
　　影和色彩說故事》（Mike・Goodrigde & Tim・Grierson 著）。台北：漫遊
　　者文化事業股份有限公司。（2012）

陳儒修（2013）。《穿越幽暗鏡界－台灣電影百年思考》。臺北：書林。

陸紹陽（2010）。〈中國電影產業可持續發展的路徑與方法〉。載於張阿利
　　（編），《新世紀新十年：中國影視文化的形勢、格局與趨勢》北京：中
　　國電影出版社。

彭吉象（2002）。《影視美學》。北京：北京大學出版社。

曾志剛（2011）。〈數字中間片校色過程中的色彩管理概述〉。載於王鴻海與
　　劉戈三（主編），《數字電影技術論》（頁 207-214）。北京：中國電影出
　　版社。

曾偉禎（譯）（2007）。《電影藝術：形式與風格》（*Film Art An Introduction*）
　　（David Bordwell & Kristin Thompson 原著）。臺北：麥格羅希爾 。（2006）

游飛（2011）。《導演藝術觀念》。北京：北京大學出版社。

焦雄屏（2010）。《法國電影新浪潮》。臺北：麥田。

焦雄屏（譯）（2005）。《認識電影》（Louis Giannetti 原著）。臺北：遠流。
　　（2004）

隋文弘（2007）。〈認識盧卡斯走進數字電影〉。劉戈三與王春水（主編），
　　《技術成就夢想－現代電影製作工藝探討與實踐》（頁 29-44）。北京：

中國電影出版社。

馮果（2004）。〈數位技術產業中的電影表演〉。《北京電影學院學報》2004
年 2 月，頁 44-50。

黃文達（2010）。〈第四人稱單數－論電影影像的自主性〉。《北京電影學報》
2010 年 3 月版，頁 79-84。

黃東明與徐麗萍（2009）。〈試論數位特效影像的藝術特徵〉。《江西社會科學》
2009 年 12 月，頁 210-212。

黃德泉（2005）。《電影空間敘事研究－以張藝謀導演的作品為例》。北京電
影學院碩士研究生論文。

塗祥文（2008）。〈特效之於台灣電影的指標意義〉。載於行政院新聞局（編）
《中華民國 96 年電影年鑑》。臺北：行政院新聞局。

楊玉潔與田霖（2012）。〈造夢機器操作手冊－電影數位特效製作的工業化流
程〉。《影視製作》2012 年 11 月，頁 11-14。

楊松鋒（譯）（2005）。《電影的故事》（馬克・庫辛思原著）。臺北：聯經。
（2004）

葉怡蘭等（譯）（2006）。《3D 電腦動畫及數位特效》（ISAAC V. KERLOW
著）。全華科技圖書有限公司（2003）。

廖素珊與楊恩祖（譯）（2003）。《辭格（第三集）》（*Figures III*）（傑哈・簡奈
特 Gerard Genette 原著）。臺北：時報文化。（1972）

劉戈三（2007）。〈數字攝影與製作〉。載於劉戈三、王春水（主編），《理論
支撐未來－電影工藝相關理論與科技研究》（頁 1-53）。北京：中國電影
出版社。

劉戈三（譯）（2012）。〈放映〉（Matt Cowan & Loren Nielsen 原著）。載於劉
戈三（編），《數字電影解析》（頁 169-188）。北京：中國電影出版社。
（2011）

劉戈三（譯）（2012）。〈新的後期製作流程：現在和未來〉（Leon Silverman
原著）。《數字電影解析》（頁 12-44）。北京：中國電影出版社。

劉戈三（譯）（2012）。〈數字電影中的色彩〉（Charles Poynton 原著）。《數字電影解析》（頁 45-64）。北京：中國電影出版社。（2011）

劉戈三（譯）（2012）。〈母版製作流程〉（Chris Carey、Bob Lambert、Bill Kinder 與 Glenn Kennel 原著）。《數字電影解析》（頁 645-92）。北京：中國電影出版社。

劉戈三（譯）（2012）。〈數字電影的壓縮〉（Peter Symes 原著）。載於劉戈三（編），《數字電影解析》（頁 93-113）。北京：中國電影出版社。（2011）

劉戈三與王春水主編（2007）。《技術成就夢想－現代電影工藝探究討論與實踐》。北京：中國電影出版社。

劉戈三與王春水主編（2007）。《理論支撐未來－電影工藝相關理論與科技研究》。北京：中國電影出版社。

劉立行、井迎瑞與陳清河（編著）（1996）《電影藝術》。臺北：國立空中大學。

劉書亮（2003）。《影視攝影的藝術境界》。北京：中國廣播電視出版社。

劉森堯（譯）（1996）。《電影語言－電影符號學導論》（Christian Metz 原著）。臺北：遠流。（1968）

劉云舟（譯）（2008）。《電影經濟學》（洛朗・克勒通原著）。北京：中國電影出版社。（2006）

劉顯志（2007）。〈數字攝影中成像器件的工作原理〉。載於劉戈三與王春水（主編），《理論支撐未來－電影工藝相關理論與科技研究》（163-191 頁）。北京：中國電影出版社。

潘俊峰（2009）。《論電影奇觀文本的藝術特色》。華中師範大學碩士論文。未出版。

鄭泰承（1995）。《電影觀賞－現世的宗教意含性文化心理經驗》。臺北：桂冠。

穆得遠與梁麗華（編）《數字時代的電影攝影》。北京：世界圖書出版社。

魏慶前（2008）。〈電影中特效鏡頭的敘事〉。《大舞臺》2008 年 6 月號，頁 77-79。

羅珮甄（編譯）（2000）。《如影隨形：影子現象學》（河合隼雄原著）。臺北：揚智文化。（1991）

襲充文（2012）。《教育大辭典》。台灣：國家教育研究院。http://terms.naer.edu.tw/detail/1453822/

🎬 日文書籍

キネマ旬報映画総合研究所（編）。《デジタル時代の映像クリエイター》。東京：キネマ旬報社。

キネマ旬報映画総合研究所（編）（2010）《映画ビジネスデータブック 2010 −2011》。東京：キネマ旬報社。

川上一郎（2012）。〈アカデミー色符号化仕様（ACES）の概要〉。《フルデジタル・インノベーション》。2012 年 1 月，No.148，pp73-75。

大口孝之（2009）。〈立体映像新時代 14 第 1 次立体映画ブーム（1）〉。《映画テレビ技術》。2009 年 12 月，No.688，pp36-45。

大口孝之（2010）。〈立体映像新時代 18 第 1 次立体映画ブーム（5）〉。《映画テレビ技術》。2010 年 4 月。No.692，pp32-38。

大口孝之（2011）。〈徹底検証「ダイヤル M を廻せ！」〉。《映画テレビ技術》。 2011 年 8 月，No.708，pp44-48。

大口孝之（2013）〈ハイフレームレートと立体映像を考える〉。《映画テレビ技術》2013 年 2 月，No.726，pp50-77。

山田広一&蓮實重彦（訳）（1981）《アルフレット・ヒッチコック/フランソワ・トルフォー談》。東京：晶文社。

山田広一&和田　誠（2009）。《山田広一&和田　誠談：「ヒッチコックに進路をとれ」》。東京：草思社。

中村　真（2005）〈新たなリアルタイムレコーディング技術のご紹介
　　~IMAGICA レコーダー realtime~〉。《映画テレビ技術誌》。2005 年 5
　　月。No.633，pp20-24。

日本大學芸術學部映畫學科（2007）。《映画製作のすべて—映画製作技術の
　　基本と手引き》。東京：写真出版社。

日本映画テレビ技術協会（編）（2013）。《Professional Cine &TV Technical
　　Manual 2013/2014》。東京：日本映画テレビ技術協会。

池田　博&横川真顯（譯）（1970）。《映畫の言語》（Whitaker Rod 原著）。東
　　京：Orion Press。（1970）

東寶株式會社（1985）《黒澤明全作品集映画についての雑談》。東京：東寶
　　株式會社事業部出版商品販促室。

荒木泰晴（2011）。〈3D って何？～「3D ブームに思う」から続く〉。《映画
　　テレビ技術》。2011 年 6 月。No.706。pp40-45。

掛尾良夫（2011）。〈デジタルコンテンツの時代〉。キネマ旬報映画総合研
　　究（編），《デジタル時代の映像クリエイター》（pp2-12）。東京：キネ
　　マ旬報社。

渡邊　聡（2012）〈映画「桐島、部活やめるってよ」～日本初の試みとな
　　る ARRIRAW 収録〉。《月刊ビデオ α》。2012 年 5 月號。Vol.28/No.5/通
　　巻 289，pp 44-48。

遠藤和彦（訳）（2013）。〈映画フォーマットの歴史（第 5 回）トーキー以
　　降〉。（グランド・ロバン著）。《映画テレビ技術》。 2013 年 6 月，No.
　　730，pp55- 60。

濱野智史（2010）。〈急速に進む日本の映画館のデジタル化（３D）によっ
　　て映画産業はどう変化するか？〉。キネマ旬報映画総合研究所（編），
　　《映画ビジネスデータブック，2010－2011》（pp24-31）。東京：キネマ
　　旬報社。

櫻井隆行（2013）。〈富士フイルム Image Processing System IS-100 を初めて
使用した映画「脳男」撮影現場に於ける色管理システム事例〉《映画
テレビ技術》。2013 年 2 月，No.726，pp27-35。

▣西文書目

"Cinema: Strictly for the Marbles", *TIME*, Monday, June 08, 1953.

*ACES-The Academy Color Encoding System-A new foundation for motion picture
production,mastering, and archiving in the digital age.*SMPTE Chapitre de
Montréal/Québec. Office national du film du Canada, Montréal. 2013.05.28。
From https: //www.smpte.org/.../ACES%20-%20G.%20Joblove%20-%20SMPTE
%20Montreal,%20NFB%20-%202013-05-28%20-%20prot.pdf

Behnam Rashidian (2011). *The Evolution of CMOS Imaging Technology.* Teledyne
Dalsa Inc.White Paper.

David B. Mattingly (2011). *The Digital Matte Painting Handbook.* California:
Sybex.

Digital Cinema Initiatives, LLC (2012)。*Digital Cinema System Specification
Version 1.2 with Errata as of 30 August 2012 Incorporated.* Digital Cinema
Initiatives, LLC.

Eastman Kodak (1996). *Processing KODAK Motion Picture Films,Module.
Process ECN-2 Specifications.* Browine City :Eastman Kodak Company.

Edward Branigan (2003). *Film Studies*, Warren Buckland, Contemporary Books,
A Division of the McGraw-Hill Companies.

Heiko Sparenberg & Stephan Franz (2009).Prime Specification of a Raw Data
Format for HD-SDI SingleLink.Institute Integruerte Schaltumgen. From
http://www.prime3d.de/fileadmin/downloads/public_research_results/RAW-
Data_Spec_v_0_23.pdf。

Jeanine Basinger (1986). *This Is a Wonderful Life Book*. New York: Alfred A. Knopp.

Jeffrey A. Okun and Susan Zwerman (2010). *The VES Handbook of Visual Effects: Industry Standard VFX Practices and Procedures*. Burlington: Focal Press.

Kosslyn, S. M. (2004). *Image and Brain*. Cambridge, MA: MIT Press.

Liebowitz, J. (2000). *Building Organizational Intelligence: A Knowledge Management*. Primer. BocaRation: CRC Press.

Limbacher, James L. (1968). *Four Aspects of the Film*. New York: Brussel & Brussel.

Nijhof, W. (1999). *Knowledge Management and Knowledge Dissemination*. In Acade my of Human Resource Development (AHRD) Conference Proceedings. (Eric No. ED431948).

Paul Spehr (2000). Unaltered to Date: Developing 35mm Film. *Moving Images: From Edison to the webcam*. ed. John Fullerton, etc. Bloomington: Indiana University Press.

RED Digital Camera (2012),RED EPIC Operation Guide Build V3.3 EPIC-M & EPIC-X. Lake For California,: Red Digital Camera. Company.

Youngblood, Gene (1970). *Expanded Cinema*. London: Studio Vista.

▄ 網路資訊

〈《阿凡達》與數碼娛樂創作的未來〉。Auto Desk Offical Web，http://www. autodesk.com.hk/adsk/servlet/item?siteID=1170102&id=14666750。

〈哈比人與HFR 3D〉（2012）。太空猴子部落格發表對《哈比人：意外的旅程》HFR的看法。http://blog.alexw.net/4593/%E5%93%88%E6%AF%94%E4%BA%BA%E8%88%87hfr-3d/。

〈詹姆士柯麥隆：【少年 PI 的奇幻漂流】超越 3D 電影刻板印象，創下新旅程碑！〉ELTA，2012 年 11 月 19 日。http://www.elta.tv/news/news_detail. php?nid=9145

〈影史經典名片導讀：《八又二分之一》〉《iLOOK 電影雜誌》，2010 年 3 月 5 日。Pchome 新聞。取自 http://news.pchome.com.tw/magazine/report/li/iLOOK/1841/126771840025563090005.htm

ETtoday（2014）。〈世足賽／高科技4K超高畫質轉播訊號　世足賽問世呈現〉。2014年4月6日。ETtoday東森新聞雲。http://www.ettoday.net/news/20140406/343357.htm#ixzz38jEcB1OW

Eveance（網友）在其網誌提及，根據《綜藝週刊》（Weekly, Varity）報導，它曾於當年蟬聯雙週票房冠軍。取自 http://evanceair.pixnet.net/blog/post/45364133-空中小姐-（the-stewardesses,-1969。

Maple（2015）。〈叫好不叫座，叫做不叫好，2014 國片票房榜看台灣電影的難題〉。2015 年 2 月 3 日，娛樂重擊。http://punchline.asia/archives/8025

Now 娛樂。〈2013 華語片賣座前 10 名出爐　喜劇片最吃香〉，Now News 今日新聞，2013 年 12 月 21 日。取自 http：//www.nownews.com/n/2013/12/21/1061957。

Saw it in 24/48（署名）在SCREEM RANT針對討論版主題「The Hobbit: An Unexpected Journey' 48 FPS 3D-Good or Bad?」的發言。http://screenrant.com/hobbit-unexpected-journey-48-fps-discussion/。

于昌民（2010）。〈透視法作為一種形體形式〉。掘火電台網刊。取自 http://digforfire.net/?p=804。

小胖（2015）。〈獨家|電影局公布前三季全國票房 330.09 億元！國產片票房占比近60%〉。2015 年 10 月 15 日，中國電影報。http://mp.weixin.qq.com/s?__biz=MzA3NDYzMDA3Mg==&mid=216823767&idx=1&sn=d58d612d522fa6eca047f1d18f1dd266&scene=5&srcid=10169zB9wTuOzE5qUN2Q8aEi#rd。

小野（2012）。〈找到限制找到自由〉。Yahoo 奇摩新聞　社會觀察專欄。2012 年 12 月 17 日。取自 http://tw.news.yahoo.com/blogs/society-watch/%E6%89%BE%E5%88%B0%E9%99%90%E5%88%B6-%E6%89%BE%E5%88%

B0%E8%87%AA%E7%94%B1.html。

北京新浪網（2009）。〈獨家資料：3D 電影發展史 80 年坎坷發展旅程回顧〉。Sina 全球新聞。取自 http://dailynews.sina.com/bg/ent/film/sinacn/m/2009-08-12/ba2649331.html。

北京新浪網（2011）。〈3D 電影中國內地歷險記　回顧過去展望未來〉。2011 年 8 月 18 日。Sina 全球新聞。http://news.sina.com/sinacn/506-104-103-107/ 2011-08-18/17151138745.htm。

李幼鸚鵡鵪鶉（2009）。〈素描工筆畫的《白色緞帶》〉。破報。取自 http://pots.tw/node/3942。

南京日報（2015）。〈國產 3D 電影數量激增，多數是後期省錢式轉制而成—投入少回報高，國產片拍 3D 多為"撈票房"〉。2015 年 1 月 12 日 22 日。南京日報社。http://njrb.njdaily.cn/njrb/html/2015-01/22/content_143541.htm

美國電影藝術與科學學院官方網站。http://www.oscars.org/awards/scitech/about/index.html。

唐玉麟（2013）。〈霹靂布袋戲拍 3D 電影〉。中時電子報。新聞：焦點新聞。2013 年 12 月 16 日。取自 http://news.chinatimes.com/focus/11050105/112013121600088.htmlMarc Petit, 2010.2.24。

殷曼楟（譯）（2006）。〈視覺快感與敘事電影〉。勞拉・莫爾維著（1975）。援引自愛讀網。http://blog.sina.com.cn/s/blog_9753280b0101dkvr.html。

張澤鴻（2008）。〈《林泉高致》的意像美學〉。援引自美學研究網 http://www.aesthetics.com.cn/s53c1108.aspx。

曼諾拉・達吉斯與 A・O・斯科特（Manohla Dargis, & A. O. Scott）（2012）。〈膠片將死，電影永生〉。紐約時報中文網國際縱覽。2012 年 09 月 24 日。http://cn.nytimes. com/article/culture-arts/2012/09/24/c24films/zh-hk/?。

陳國富（2011）。《電影《星空》幕後花絮_天馬行空篇》。取自 http://www.youtube.com/watch?v=BQoCpHG1xSo。

富邦講堂－大師講座（2012）。《《少年 PI 的奇幻漂流》電影創作源起座談會》。公共電視。2012 年 11 月 16 日。

開眼電影網（2012）。〈《碧娜鮑許》電影幕後〉。http://app.atmovies.com.tw/movie/movie.cfm?action=extend&exid=fpde2144026601

路那琳（2013）。〈北京製片動態－大陸的 3D 電影熱潮〉。台北市電影委員會，各國製片動態。2013 年 10 月 1 日。http://www.taipeifilmcommission.org.tw/tw/MessageNotice/WorldDet/3060

臺灣電影網（2014）。〈台北市首輪院線映演國產影片、港陸影片暨外片之歷史統計（-2013）。文化部影視及流行音樂產業局。取自 http://www.taiwancinema.com/ct_131_265

遠見雜誌（2014）。〈《看見台灣》行銷推手 王師：他讓紀錄片被看見，還能賺進2億票房〉2014年1月28日。中央新聞社CAN News。http://www.cna.com.tw/magazine/24-1/201401280019-1.aspx?category=Magazine.

齊魯網（2010）。〈全球首部 3D 立體電視劇吳承恩與西遊記齊魯頻道全球首映〉。齊魯網。http://www.iqilu.com/html/zt/shandong/2010/0618/260005.html

藍祖蔚（2006）。〈奇士勞斯基：大師的嘆息〉。藍色電影夢部落格，2006 年 3 月 23 日。http://4bluestones.biz/mtblog/2006/03/post-1158.html。

魏煒圻（2011）。〈提升量子效率/降低畫素尺寸－背照式 COMS 影像感測器崛起〉，新電子科技雜誌。2011 年 3 月。取自 http://www.mem.com.tw/article_content.asp?sn=1103020005

藝恩諮詢（2015）。《2014-2015 中國電影產業研究報告（簡版）》。藝恩網。http://www.entgroup.cn/

蘇育琪（2008）。〈真誠的心感動世界電影導演－李安〉。天下雜誌網路部落格。天下雜誌第 400 期。取自 http://www.cw.com.tw/article/article.action?id= 5002574&page=6。

Fujifilm 日本官方網站。http://fujifilm.jp/business/broadcastcinema/solution/ color_management/is-100/。

日本映畫製作聯盟（2015）。〈2014 年（平成 26 年）全國映畫概況〉。http://www. eiren.org/toukei/img/eiren_kosyu/data_2014.pdf

冷泉彰彦（2013）。〈映画『ゼロ・グラビティ』大ヒットに見る「3D映画」の現状-冷泉彰彦 プリンストン発 日本／アメリカ 新時代〉。Newsweek 日本版，2013 年 10 月 29 日。http://news.infoseek.co.jp/article/newsweek_E112725?p=1。

浜松ホトニクス株式会社（2003）。《FFT-CCD エリアイメージセンサの特性と使い方》。http://www.hamamatsu.com/jp/ja/index.html。

森田真帆（2011）。〈3D での頭痛を解消ーアバター2&3 の映像をもっとすごいことになる！ジェームズ・キャメロン監督、映像革命を宣言〉Website: シネマトウディ。2011 年 4 月 6 日。http://www.cinematoday.jp/page/N0031473。

福田麗（2011）〈ピーター・ジャクソン監督、『ホビット』で映像革命宣言！通常の倍、毎秒 48 コマで撮影することを明かす〉シネマトウディ。2011 年 4 月 14 日。http: //www.cinematoday.jp/page/N0031648。

ARRI 官方網站。http://www.arri.de/camera/digital_cameras/tools/lut_generator/lut_generator/

Astro Design 官方網站. http://www.astrodesign.co.jp/english/category/products/video-equipment/waveform-and-professional-monitor-llineup.

Canon 官方網站. http://www.canon.com.tw/About/global.aspx.

Engadget (2013). Samsung announces 3,000 MB/s enterprise SSD, shames competition. http://chinese.engadget.com/tag/SSD/.

George Joblove (2013). *ACES–The Academy Color Encoding System-A new foundation for motion picture production,mastering, and archiving in the digital age*.SMPTE Chapitre de Montréal/Québec • Office national du film

du Canada, Montréal.2013.05.28. From https://www.smpte.org/.../ACES%
20-%20G.%20Joblove%20-%20SMPTE%20Montreal,%20NFB%20-%2020
13-05-28%20-%20prot.pdf.

GoPro 官方網站 http://gopro.com/hd-hero3-cameras.

John L. Berger (1996). "What is widescreen". Widescrddn.org. http://www.widescreen.
rg/widescreen.shtml.

Kodak (2013). "Six Hollywood Studios Now Have Agreements with Kodak".
http://motion.kodak.com/motion/About/The_Storyboard/4294971663/index.h
tm#ixzz2d212u7KP

KOFIC (2015). "Korean Cinema 2014".Korean Film Biz Zone. Con http://www.
koreanfilm.or.kr/jsp/publications/books.jsp

Mike Seymour (2012). "The Hobbit: Weta returns to Middle-earth", 2012.12.24.
From Fxduide http://www.fxguide.com/featured/the-hobbit-weta/.

MPAA (2013). *MPAA On Line Streaming*. From MPAA http://www. mpaa.org/resources/
8c0284d0-3bed-4866-997f-509f159f7d52.pdf.

MPAA (2014). *The Theatrical Market Statistics 2013*. From http://www.mpaa.org/
wp-content/uploads/2014/03/MPAA-Theatrical-Market-Statistics-2013_03251
4-v2.pdf .

MPAA(2015) .*The Theatrical Statistics 2014*. http://www.mpaa.org/wp-content/
uploads/2015/03/MPAA-Theatrical-Market-Statistics-2014.pdf

Panavisoion (2008). *Genesis THE FAQs*. Panavision. 2008.09.17. p. 9. http://www.
panavision.com/content/genesis.

Red Camera Offical Web site. http://www.red.com/news.

SONY官方網站。http://www.sony.net/Products/di/en-us/products/vq5f/

The American widescreen Museum (n.d) . *Technicolor System4 Glorius Technicolor
1932-1955*. Retrieved August 8,2013. from http://www.widescreenmuseum.
com/oldcolor/technicolor5.htm.

Tom Bcr (2011). *4K Resolution: More Than Meets the Eye*. Barco Whitepaper. From http://www.barco.com.

Universal Studio Japan（日本環球影城）官方網站 http://www.usj.co.jp

📽 影片

Writers, Jeff Stephenson, Leslie Iwerks &, Director, Leslie Iwerks (2010), In Produced Leslie Iwerks, Jane Kellly Kosek, Diana E. Williams. "Industrail Light&Magic-Creating the possible". Meridian, Colorado: Enco HD.

📽 報紙

韓志君（2012）。〈談現代高科技條件下的影視創作〉，《中國電影報》，2012 年 2 月 23 日第 12 版。